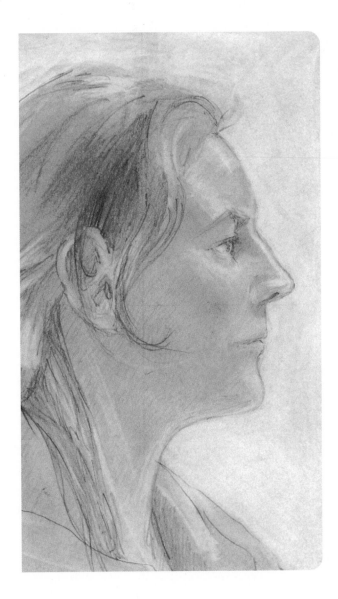

像藝術家

一樣思考

(The Definitive, 4th Edition)

DRAWING ON THE RIGHT SIDE OF THE BRAIN

貝蒂・愛德華 著

杜蘊慧
張索娃 譯

Betty Edwards

經典增訂版

給我的孫女們，她們學畫畫的方式就像魚學游泳，鳥學飛翔，偶爾到她們爸爸的畫室坐著畫畫，如此而已。

親愛的蘇菲和法蘭切絲卡，這本書是獻給妳們的，謝謝妳們為我的世界帶來喜樂。

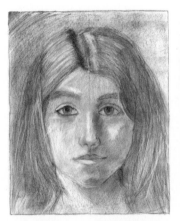

蘇菲·波麥斯勒（Sophie Bomeisler）在 2011 年 7 月 29 日的自畫像，當時她 11 歲。

法蘭切絲卡·波麥斯勒（Francesca Bomeisler）在 2010 年 7 月 29 日的自畫像，當時她 8 歲。

目錄 Contents

寫實畫和視圖平面之間的關聯
想像的視圖平面：一種心理結構
為何畫畫
下一步：變化式輪廓畫和你的第一幅完整畫作
在你完成後
接下來：用空白空間騙過 L 模式

引言

繪畫原本是文明的活動，如同閱讀與寫作。

從前曾被納入小學課程，是民主的活動。

它是快樂的衍生品。[1]

　　　　　　　　──麥可・基墨曼（*Michael Kimmelman*）

　　三十多年來，《像藝術家一樣思考》一直是持續進行的計畫。自從 1979 年第一版問世後，我已經修訂本書三次，每次間隔十年：第一次是 1989 年，第二次 1999 年，這回是第三次，2012 年版。在每個修訂版中，我的主要目的都是納入教師群和我自己多年來持續教授繪畫技巧的經驗中所得到的、更好的教學方法；再加上來自於和繪畫相關的教育界及神經科學界最即時的概念和訊息。如同你將在這個新版本裡看到的，我保留了許多原始內容，因為在我持續修整課程和釐清指示的過程中，它們經過了時間的考驗。除此之外，我還加入幾個近來發現的右腦特性，和令人驚異的新科學──叫做「神經可塑性」。我畢生努力的目標就是讓美國的公立學校再次教授畫畫，因為畫畫不僅是文明的活動和快樂的衍生品，也是增進創意思考能力的感知訓練。

感知的力量　　　　許多我的讀者們會直覺地知道這本書談的並不光是學習畫畫，而且也不是美術。真正的主題是**感知**。對，書裡的課程也許能幫助許多人達到基本的畫畫能力，這也是本書的主要目的。但是更大的潛在目的始終都是讓讀者看見右腦的功能，教讀者如何用新的方法**觀看**，希望他們能藉此發現將感知技巧轉化為思考和解決問題的能力。在教育領域，這叫

[1] 出自〈令人遙想素人畫家們優游地球表面的展覽〉（An Exhibition About Drawing Conjures a Time Whe Amateurs Roamed the Earth），《紐約時報》，2006 年 7 月 19 日。麥可・基墨曼是紐約時報的作家和藝術主評。

做「學習轉移」，向來被視為難以教授，而且包括我在內的許多老師都希望它能自動發生。然而，學習轉移最好透過直接教學，因此在這個修訂版的第 11 章裡，我鼓勵讀者進行這種轉移，以一些直接的指導說明，透過畫畫所學到的感知技巧，可以如何應用在其他領域的思考和問題解決上。

本書的畫畫練習真的都是基本程度，目標設定為初學者。課程是為了完全不會畫畫的人所設計：那些覺得自己毫無繪畫天分的人，還有相信自己也許永遠學不會畫畫的人。在這些年中，我已經說過很多次，本書中的課程並不是提升美術程度，而更像是學會如何閱讀——就像閱讀時需要的基礎要件：學習字母、發音、音節、字彙，諸如此類。正如學習基本的閱讀技巧是攸關生存的重要目標，因為閱讀的技巧能轉移到其他每一種學習，從數學和科學到哲學和天文學，我相信隨著時間，學習畫畫也會和閱讀同樣是攸關生存的技巧，同樣能提供可以轉移的感知力量，引導和增進我們對視覺**意義**和語文資訊的洞悉。我甚至敢冒險說，我們的教育系統將太多雞蛋放在同一個籃子裡了，因而蒙蔽住人類大腦裡其他真正有價值的能力，包括感知、直覺、想像力、創造力。也許亞伯特·愛因斯坦說得最好：「直覺的心智是神聖的禮物，理智的心智是忠實的僕人。我們創造了一個推崇僕人，忘記禮物的社會。」

隱藏的內容

大約在 1979 年本書第一版出版的六個月之後，我突然有了一個奇怪的經驗，體認到我剛出版的書裡還包含著另一個我毫無所覺的內容。隱藏的內容是我不曉得自己已經知道的：我不經意地界定了畫畫的全面性構成技巧。我想，自己沒看見這些內容的部分原因是當時美術教育的特質，當時的繪畫入門課程著眼於主題，比如「靜物畫」、「風景畫」、「人體畫」，或著眼於繪畫媒材，如炭筆、鉛筆、沾水筆、水墨，或混合媒材。

✱　「為何不敢冒險坐在枝頭？那裡才有果子可摘。」

——馬克·吐溫（Mark Twain）

可是我的目的不同，我需要提供給讀者們可引起右腦認知轉換的練習——類似顛倒畫的轉換：「騙過」主導的左腦，放棄任務。我最後決定了五種看似具有同樣效果的次級技巧，但是在當時，我想一定有其他基本技巧——也許有十幾種。

接著，書出版後幾個月，我正在教課的時候出現了「啊哈！」時刻：為了學會寫實地畫出我們觀察的主題，就只需要這五項次級技巧——沒有別的了。我不經意地從畫畫的各個面向中選出幾個基礎的次級技巧，認為它們很接近顛倒畫的效果。而我領悟到，這五項技巧不是一般以為的畫畫技巧；它們是堅固的礎石，最根本的**觀看（seeing）**技巧：如何感知邊緣（edge）、空間（space）、關聯性（relationship）、光線和陰影（lights and shadows）、完形（gestalt）。正如 ABC 之於閱讀，這些技巧是畫**任何**主題必須具備的。

我對這個發現雀躍極了，並且和同事討論許久，在各種新舊繪畫教科書裡遍尋，都沒發現任何其他能增進寫實畫的全面性技巧（也就是畫出你看見的）的**基礎**構成元素。有了這個發現，我想也許畫畫可以很快又簡單地傳授以及學會——不必像美術學校目前的教學那樣經年累月。我的目標突然變成「讓每個人都會畫畫」，而不僅僅是正在受科班訓練的藝術家。顯然地，繪畫的基本能力並不一定能讓人畫出掛在美術館或藝廊裡的「純美術」，就像學會閱讀和寫字之後不一定就能有高超的文學造詣，出版文學著作。但是我知道，學會畫畫對孩童和大人都很有價值。因此，我的發現引導我走向新方向，產生了 1989 年的第二版《像藝術家一樣思考》，我在書中著重解釋了我的洞見和見解：任何向來不會畫畫的人都能很迅速地學會畫畫。

接著，我和同事們發展了一套為期五天共 40 小時的研習營（一天 8 小時，共五天），驚人地有效：學生們在這麼短的時間內都獲得很高程度的基本畫畫技巧，並且取得所有能幫他們持續進步的必要資訊。由於畫出感知到的主題總是同樣的任務，永遠需要使用五項基本構成技巧，學生們便可以畫任何主題，學習使用任何或所有的畫畫媒材，盡可能提升自己的技巧。他們還能把自己的新視覺技巧運用到思考中。由此可以明顯看出學習畫畫與學習閱讀的相似性。

在之後的十年中，從 1989 年到 1999 年，感知技巧和一般性思考、問題解決、以及創意之間的連結變成我著重的核心，特別是在 1986 年出版了《像藝術家一樣開發創意》（*Drawing on the Artist Within*）之後。在這本書裡，我提出了右腦的「書寫」語言：線條的語言，藝術本身的表達性語言。這個利用**畫畫來幫助思考**的概念，在我

替大學生策畫的創意課程和為小型企業提供的問題解決研討會裡被證明了非常有用。

之後在 1999 年，我又修正了《像藝術家一樣思考》，再次更新了過去十年間我們教授五項基本技巧的心得，以及對課程的細部修正。我特別著眼於比例和透視的目測技巧（skill of sighting），這也許是最難用文字傳授的構成技巧，因為它很複雜，而且仰賴學生能否接受弔詭，而弔詭總是被具有邏輯、偏好概念的左腦所厭惡。除此之外，我還強烈建議讀者用感知技巧「看」問題。

現在，這本第三修訂版中，我想盡最大努力澄清畫畫的普遍特質，將畫畫的基本構成技巧連接到一般性思考和特定的創意。包括美國和全球的諸多文化裡，有許多討論是關乎創意和我們對創新及發明的需求。很多建議說應該試這個方式，或試那個方式。可是始終極度缺乏**如何變得更有創意**的重要細節。我們的教育系統似乎傾向於去除所有訓練右腦創意感知能力的內容，過度強調最適合左腦的技巧：記憶日期、資料、

✱　「最高尚的樂趣，是理解的喜悅。」

——李奧納多‧達文西（*Leonardo da Vinci*）

定理、事件，這些都是為了通過標準化考試的訊息。今天我們不但用考試和評分填滿孩子的大腦，更不教他們觀看，了解學習內容的**深度意義**，或感知與世界有關的訊息關聯性。的確是該嘗試不同教育方式的時候了。

　　幸好，根據最近的新聞報導，風向似乎轉變了。一小組加州大學洛杉磯分校的認知科學家建議用他們稱為「感知學習」（perceptual learning）的方法，解救我們失敗的教育系統。他們認為這種訓練有希望轉移到別的領域，而且獲得了一些成功的轉移案例。但令人失望的是，該報導如此結尾：「我們的教育系統充斥電腦化的學習工具和各種實驗課程，此類感知學習的未來極不穩定。科學家們仍然不知道何種方式或特定原則最適合訓練感知性直覺。而且若將此種工具真正納入教程裡，最終仍需由教師們評價。」[2]

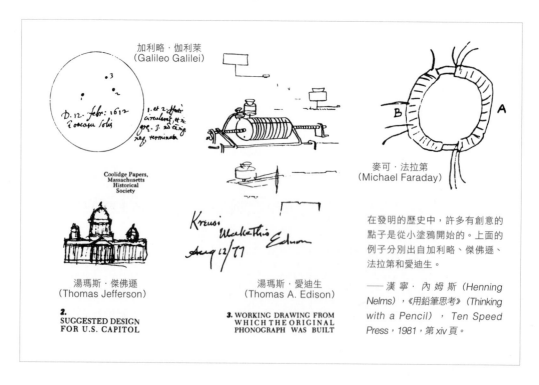

加利略・伽利萊
(Galileo Galilei)

D. 12. febr: 1612

Coolidge Papers,
Massachusetts
Historical
Society

麥可・法拉第
(Michael Faraday)

湯瑪斯・傑佛遜
(Thomas Jefferson)

2.
SUGGESTED DESIGN
FOR U.S. CAPITOL

湯瑪斯・愛迪生
(Thomas A. Edison)

3. WORKING DRAWING FROM
WHICH THE ORIGINAL
PHONOGRAPH WAS BUILT

在發明的歷史中，許多有創意的點子是從小塗鴉開始的。上面的例子分別出自加利略、傑佛遜、法拉第和愛迪生。

──漢寧・內姆斯（Henning Nelms），《用鉛筆思考》（Thinking with a Pencil），Ten Speed Press，1981，第 xiv 頁。

[2] 班奈迪克・凱瑞（Benedict Carey），〈激發抽象點子的頭腦體操〉（Brain Calisthenics for Abstract Ideas），《紐約時報》，2011 年 6 月 7 日。

我想說的是，我們已經有訓練感知技巧最好的辦法了：數十年來，它就在我們眼前，我們卻未曾（或不願、不能）接受它。我認為，從二十世紀中葉起畫畫和創造性藝術漸漸從美國學校教程裡消失，美國學生們的學習成就也同樣降低，這兩件事的同時發生並非巧合；如今我們的排名已經落後新加坡、台灣、日本、南韓、香港、瑞典、荷蘭、匈牙利、斯洛伐尼亞。

1969 年，二十世紀著作最廣為研讀，也最受尊敬的知覺心理學家魯道夫・阿恩海姆（Rudolf Arnheim）如此寫道：

「藝術之所以被忽視，是因為它們基於感知，感知之所以被摒棄，是因為人們假設它不牽涉思想。事實上，教育工作者和行政人員若要讓藝術在教程中占有重要的地位，就必須先了解藝術是強化感知技巧最有力的方法，若無感知，任何學術研究都不可能出現有生產力的思想。

目前最需要的不是更美或更深奧的美術教學手冊，而是令人信服，非常普通的視覺思考案例。只要我們了解原理，也許就能試著修補使得理性能力訓練效果不佳的分歧。」[3]

畫畫確實需要思考，而且思考是非常有效益的感知訓練方法。對感知的知識可以影響任何領域的學習。我們現在知道如何快速教授畫畫了。我們也知道學習畫畫就像學習閱讀，**並不依賴**某種叫做「天分」的東西，只要經過適當的指導，每個人都能學會畫畫技巧。更進一步說，有了適當的指導，人們也能學會將畫畫的基本感知技巧**轉移**到其他學習領域和一般性思考。並且如同麥可・金梅爾曼（Michael Kimmelman）所說，學習畫畫是種令人快樂的恩賜——這個萬靈藥能解決學校推行標準化考試所導致的僵化和無創意的苦差事。

[3] 魯道夫・阿恩海姆，《視覺思考》（*Visual Thinking*），*University of California Press*，1969。

在今日，由於研究規模的擴大，左右腦處理訊息的風格以及偏好已經變得更清楚了，雖然兩側大腦似乎都或多或少地對每一項人類活動發揮作用，但知名科學家們顯然明確地認知到兩者的功能有所差異。人類大腦為何有如此巨大的不對稱性，原因仍無法確定，而且我們從語言上就有關於這個現象的說法。英文中說「對於這件事，我的腦子有兩個相反的想法」（I am of two minds about that），正清楚說出我們人類的處境。然而，我們的兩個大腦並沒有同等的表現舞台：直到最近，語言始終主導全世界，特別是我們身處的現代科技性文化。視覺感知已經或多或少被我們視為理所當然，我們並不給它特別的關注或教育。然而，現在正致力於複製人類視覺感知能力的電腦科學家們發現這個過程極為複雜，而且進展緩慢。經過數十年的努力，科學家們終於發展出電腦的臉孔辨識功能，但是右腦能立即且輕鬆地解讀臉部表情的變化，而電腦仍需花上許多時間和運算才能理解其涵義。

同時，視覺圖像無處不在，而視覺和語言訊息搶著得到我們的注意。不斷的多工處理導致大腦接收過多的訊息，挑戰著大腦快速轉換模式、或是用兩種模式隨機處理訊息的能力。關於邊駕駛邊傳簡訊的禁令，正說明了大腦隨機處理兩種訊息模式的困難。我們現在知道必須找到有生產力的方式來利用兩個模式，這個認知也許對於解釋為何複製右腦處理資訊的過程會在此時浮上檯面，是重要、甚至具關鍵性的。

★ 精神科醫師和牛津大學教授伊恩·麥可吉爾克里斯特（Iain McGilchrist）在他偉大的著作《主人與他的間諜》（The Master and His Emissary）裡，用了一個譬喻描述人類歷史和人類文化：「數世紀以來的歷史，主人（右腦）眼見他的王國和權力被間諜（左腦）篡奪和背叛了。」
——伊恩·麥可吉爾克里斯特，《主人與他的間諜》，Yale University Press，2009，第 14 頁。

★ 極端多工處理的例子：
某位年輕的情報員一天 12 小時監看 10 具電視螢幕，用電腦打字與長官們、小隊們、以及總部進行 30 場對話，一隻耳朵聽電話，另一隻耳朵和機師用耳機溝通。「壓力真的很大。」他說。
——湯姆·山克（Thom Shanker）和麥特·瑞奇特爾（Matt Richtel）的報導，〈在今日的軍隊裡，資料超量可能有致命危機〉，《紐約時報》，2011 年 1 月 17 日，第 1 頁。

許多科學家已經注意到，由於大腦難以了解它自己，使得研究人類大腦的這件事變得複雜。這個重約 1.4 公斤的器官也許是我們這個宇宙中——至少是我們目前所知的——唯一一個會觀察、研究自己，對自己好奇、試著分析自己做什麼和為什麼做，並試著將能力最大化的小東西。無疑地，這個矛盾的情況使得大腦的奧妙仍然顯得深不可測，即使科學知識已經快速發展。關於人類大腦功能的研究，一個最鼓舞人心的新發現就是，人類大腦可透過改變習慣的思考方式，透過刻意讓自己暴露在新點子和規律中，以及透過學習新技巧，來達成物理上的自我改變。這個發現引發了新的神經科學類別：神經可塑性。神經可塑性學家們使用微型電極和大腦掃描追蹤複雜的大腦神經溝通網絡，因而發現大腦會重新更改神經網絡。

所謂的大腦可塑性，就是：大腦根據經驗不斷改變，可以重新組織和變形，甚至發展出新細胞和新的細胞連結。這概念與先前人們對大腦的評斷相悖。從前，人們以為大腦比較像線路固定的機器，每個部分都已經確定了，不能被改變，除非是在孩童早期的發展階段和老年的退化階段。對於像我這樣的教學者來說，大腦可塑性的科學既令人興奮又令人予以肯定——興奮是因為它開啟了廣大的嶄新可能性，予以肯定是因為「學習能改變人類生活和思考方式」的概念始終是教育的目標。現在我們至少可以放下智力有其固定極限，只有一些幸運兒才具有天賦的舊有想法，進而尋找新的方法來加強大腦的潛能。

由大腦可塑性所開啟的可能性之中，一個令人興奮的就是我們現在可以質疑**天分**這個概念了，尤其是藝術和創意天分。沒有哪個領域比美術領域更存有普遍的誤解，以為天分是線路固定的大腦天生就有、或天生就沒有的，尤其是畫畫的天分，因為畫畫是所有視覺藝術的入門技巧。

★　「人類的感知機能，也就是知道感官發現的事物為何的運作過程，仍然是個謎。」
　　——艾德蒙・波雷斯（Edmund Bolles），《知道的第二個方法：人類感知的謎》（A Second Way of Knowing: The Riddle of Human Reception），Prentice Hall，1991。

最常見的評論是：「畫畫？下輩子再說吧！我連直線都畫不出來！」許多成人都如此堅信，更令人喪氣的是，連許多只有八、九歲的孩子也這麼想——當他們嘗試畫下自己所感知到的，卻被評斷為失敗之舉後。這個情況往往被簡單地宣稱為：「我毫無藝術天分。」但基於對大腦可塑性的認識，以及我和其他許多在此領域工作數十年的人們的經驗，我們現在知道畫畫純然是一項可以被傳授和學習的技巧，是任何學過閱讀、書寫、算術等其他技巧的心智健全者都能學會的。

然而，畫畫並不被視為如上述閱讀、書寫、算術般的必備生存技巧。它也許被視為是外圍技巧，有益於消遣或嗜好，但是並非不可或缺。可是，在某種程度上，我們因而感覺到某個重要的東西被忽略了。令人驚訝的是，人們往往將自己缺乏畫畫技巧歸咎於缺乏創意，就算他們也許在生活其他方面有很高的創意。感知的重要常常出現在我們講話時使用的字詞裡，在我們談到觀看和感知時使用的句子中。當我們終於理解某件事時，我們會驚呼：「我現在看見了！」或是，當某人無法理解時，我們會說他「見樹不見林」或「看不見全局」。這暗示著，感知對理解來說很重要，我們希望自己能多多少少學會感知，可是這個技巧沒有學習的教室，也沒有教程。而我認為，畫畫正可以作為教程。

* 「如今較以往為甚，許多我們的公職人員認為將經費在藝術上不僅是浪費，也是虛耗更適合用於別處的資源。對他們來說，藝術是可以被犧牲的，而且只會轉移焦點。」
　　——羅伯特・林區（Robert Lynch），美國藝術／行動基金會主席（Americans for the Arts/ Action Fund），2010 年 12 月 16 日。

* 諷刺的是，2009 年 5 月，約翰霍普金斯大學教育系贊助，與戴納基金會合作的《學習，藝術，以及大腦》研討會報告的內容中包括「初期但是令人玩味的意見指出，透過藝術訓練學習到的技巧，能夠用於其他領域的學習。」
　　——瑪麗歐・M・哈迪曼博士（Mariale M. Hardiman）和瑪莎・B・丹克拉（Martha B. Denckla）醫生，〈教育的科學〉（The Science of Education），〈透過大腦科學教學和學習〉（Informing Teaching and Learning through the Brain Sciences），《大腦，大腦科學的最新概念》（Cerebrum，Emerging Ideas in Brain Science），戴納基金會（The Dana Foundation），2010，第 9 頁。

公
立
教
育
和
藝
術

當然，畫畫不是唯一可訓練感知思考能力的藝術。音樂、舞蹈、戲劇、彩繪、設計、雕塑、陶藝都極為重要，應該全部回歸（美國的）公立學校。可是我要坦白說：有志者事未必成，因為公共教育資源不斷減少，這麼做的成本太高。音樂需要昂貴的樂器，舞蹈和戲劇需要舞台和戲服，雕塑和陶藝需要設備和材料。儘管我但願事實並非如此，但在許久之前就被中止的高成本視覺和表演藝術課程不容易回歸公立學校。況且成本不是唯一的阻礙。過去四十年間，許多教育工作者、決策者、甚至一些父母親們都視藝術為周邊學科，而且說白一點，不學無術——尤其是視覺藝術，帶著「窮藝術家」的貶意，並誤解它需要某種天分。

我們可以輕鬆負擔的藝術是畫畫，它是於訓練視覺感知的基本技巧，因此也是建立感知技巧的入門主題——感知技巧的基礎。對那些反對藝術教育的人來說，畫畫仍然帶著不學無術的標籤，但是教學成本不高。畫畫只需要用到最簡單的材料就行——紙和鉛筆。它僅需要最少量的簡單設備，而且根本用不到特別的教室或建築。最重要的需求是師資：懂得畫畫，懂得如何教授畫畫基本感知技巧，以及知道如何將這些技巧轉移到其他領域的老師。在所有藝術中，畫畫是可以適應今日快速縮減的學校預算的一種。與美國幾十年來蔚為風潮，以材料操作出「表現性」的常見做法相較，大多數父母都非常支持孩子學到實際的、穩固的畫畫技巧。大約在七歲到九歲之間，孩童們希望學到「讓畫裡的東西看起來像真的」，而且只要接受適當的傳授，他們絕對有能力學會畫畫。如果教育工作者有意願，就絕對找得到方法。

★ 2010 年 12 月，經濟合作與發展組織（Organization for Economic Coorperation and Development）發表了極受重視的 2009「Pisa 跨國評估學生研究計畫」（Program for International Student Assessment）測試結果。受試者為 65 個國家的 15 歲學生們，內容為科學、閱讀、數學。
令人警覺的是，美國學生的閱讀排名第 17，科學第 27，數學第 30，遠遠落後中國、新加坡、芬蘭、南韓。美國的教育部長阿恩·鄧肯（Arne Duncan）說：「我們必須視這個結果為當頭棒喝。」

我們至少可以試試看。美國的公立學校正在迅速衰敗。我們越堅持教授理論和數據，就越專注在標準化的測驗上；我們的學校越來越左腦化，孩子們甚至無法通過我們自己設定的標準化測驗，輟學率也水漲船高。亞伯特‧愛因斯坦曾說瘋狂是「一遍又一遍地做同樣的事，卻期待不同的結果。」他也說：「我們不能使用同樣的思考，來解決我們用同樣方式創造出來的問題。」

美國在全世界的閱讀、數學、科學排名令人吃驚地落後，此時我們當然應該嘗試不一樣的方式——明白地說，就是刻意教育另一邊的大腦，以求盡可能增強兩個半球的能力。我相信教育的目標不該只是通過必須的標準化測驗，還要讓我們的學生獲得並應用對所學知識的**理解**。當然，理想的狀況是學生能發展出理性、有條理的思考過程——能用於調查、解剖、過濾、檢驗、總結、刪減的左腦技巧。如果我們也教學生右腦的感知技巧，就能幫助學生「看見全局」、「看見來龍去脈」、「從不同的角度看事情」，並且觀察和理解——簡而言之，就是去依靠直覺，去了解並為左腦片段式的世界賦予**意義**。

要增進理解力，我們可以在小學時透過畫畫教學生感知技巧，大約四五年級時——用意並不在於培育未來的藝術家，而是教導學生如何把透過畫畫所學到的感知技巧，轉移到一般性**思考技巧**和問題解決技巧上。畢竟，我們教學生閱讀和寫字的目的並不是訓練未來的詩人和作家。謹慎地教導他們轉移，讓畫畫和閱讀並進，就能同時教育左右兩側大腦。

訓練感知更進一步的理由是，將一部分焦點放在右腦的學習上，可能會改善公立學校教學內容的成效。即使只將一小部分的左腦的語文功能從

★ 學習內容的轉移可以是「近距離轉移」或「遠距離轉移」。繪畫技巧「近距離轉移」的例子之一也許是，學生在科學課中畫下各種類型的鳥喙以記憶和識別它們。「遠距離轉移」的例子之一也許是，學生可從這種經驗延伸至學習和理解鳥喙的進化過程。
艾倫‧凱（Alan Kay）以在電腦科學領域中的創新貢獻而聞名，他表示，負空間的概念對於電腦編程至關重要——這是「遠距離轉移」的一則典範。

課堂時間裡移走，也能製造出令人喜愛的寧靜時刻，從不停歇的競爭性語文壓力中放鬆下來。許久之前，當我就讀於普通工人階級的公立學校，美術課、烹飪課、縫紉課、陶藝課、木工課、金屬工藝課、園藝課，全都為課堂教學帶來一段放鬆的時間，讓學生有時間獨自思考。寧靜在現代課室裡是很稀少的資源，畫畫是個人的、安靜的、沒有時間性的活動。

透過畫畫，你會學到何種技巧？又該如何轉移到一般性思考上？畫畫就像閱讀，是由次級技巧構成的全面性技巧，可經由一道道步驟而學會。然後，透過練習，這些構成部分會無縫地融合成運作順暢的閱讀和畫畫活動。

關於畫畫這項全面性技巧的構成技巧，我已經定義過了，就是：

- 感知邊緣（看見一個事物結束，另一個事物開始的地方）
- 感知空間（看見旁邊和外面的訊息）
- 感知關聯性（以透視和比例來看）
- 感知光線和陰影（看見事物的色調）
- 感知完形（看見整體和組成部分）

前四項技巧需要直接的教授。第五項技巧則會以結果或洞見的形式出現——洞見是對感知到的主題有了視覺或精神式的理解，是專注於前面四項技巧的結果。大多數學生都是第一次學習到這些技巧，以他們先前從沒用過的方法觀看。一位學生在畫出自己的手之後說：「我從來沒真正看過我的手。現在我看它的方式不一樣了。」學生也常常說：「在我學畫畫之前，我應該只是替看見的東西命名而已。現在則不同了。」譬如看見負空間，許多學生說那是全新的經驗。

回到閱讀，教授閱讀的專家們列出了基本構成技巧，大部分在小學時就教了：

- 音素意識（了解字母代表的聲音）
- 語音（能辨認字詞裡的字母發音）
- 字彙（了解字詞的意義）

- 流暢度（能夠迅速順暢地閱讀）
- 理解（抓到閱讀內容的涵義）

如同畫畫，最後一項理解技巧，理想中會隨著前四項技巧而發生，或形成結果。

我很清楚，若要畫出藝廊或美術館內的畫作，還必須具備許多其他技巧。需要數不盡的材料和媒材，以及無止盡的練習才能達到大師級的水準，同時還有突如其來的獨創靈光和天才，才能造就出真正的偉大畫家。一旦學會了基本畫畫技巧，只要你願意，你就能繼續向前推進，畫出記憶中的、想像出來的畫面，創造抽象或非寫實的圖像。若你只是想用紙筆寫實地畫出你的感知，我在本書中教你的五項技巧就能提供足夠的感知訓練，讓你畫出你所看見的。

當然，基本的閱讀也一樣。有很多方法能優化閱讀技巧，取決於主題和形式而非打印的紙本。可是對這兩種技巧來說，基本構成元素就是基礎。只要你能閱讀，你那具有可塑性的大腦就會永遠地被改變。你可以讀任何東西，至少在你的母語範圍內；你還可以一輩子閱讀。同樣地，一旦你學會畫畫，大腦就會再度被改變：你可以畫任何你眼中所看見的畫面。技巧會跟著你一輩子。

★ 我不是指導閱讀的專家，教育相關文章將「流暢度」列為閱讀的**基本元素**這件事，卻令我擔憂。在我看來，流暢度應該是學習閱讀的**結果**。我也擔心閱讀專家們鮮少將學習英文的單字音節或是基本句型（亦即在句子裡找到主詞和動詞）列為基本元素之一。

將流暢度列為閱讀的基本元素，讓我聯想到很常見的美術老師指導新手學生的方式：在學生學到最基本的技巧之前，就要他們非常迅速地畫出眼前看到的物體（通常稱為「速寫」），這種做法往往令學生遇到障礙，感覺氣餒。到了第五、第六或第十幅速寫時，左腦會放棄，而學生可能會畫出一幅「好」畫，好壞與否通常由老師決定。學生不知道自己是如何畫出這幅畫的，也不知道如何重複這個過程，或者老師為何喜歡這幅畫。美式教育中，往往將**快速**判定為比較好的，即使事實不然。

　　因此，從某方面來說，閱讀和畫畫能被想成是一對雙生技巧：語文性、分析式的L模式技巧是左腦的主要功能；視覺性、感知性的R模式技巧是右腦的主要功能。甚至，人類歷史告訴我們，如同書寫語言，在畫裡表現出感知在人類發展過程中一向非常重要。我們可以想想美麗的史前壁畫，比書寫語言早了兩萬五千年。再者，書寫淵源於象形圖畫或代表字的圖畫，譬如鳥、魚、穀物、公牛，這一點呈現出繪畫在人類發展裡扮演極具意義的角色。再想想，人類是地球上唯一會將在世界上看見的事物書寫下來和用圖像表達出來的生物。

語言主導

　　然而這一對認知雙胞胎並不對等。語言非常有力量，左腦不輕易和它安靜的另一半分享。左腦的世界是一絲不苟的，事物都會被命名、清點、計時，按照計畫好的步驟移除未來的不確定。右腦則活在當下，在一個沒有時間、不被嚴格說明的世界，事物皆嵌在背景脈絡中，複雜的看法不斷變化。競爭性強的左腦對右腦觀察複雜整體的眼光感到不耐，會迅速跳進一項任務裡，並且運用語言，雖然也許這個語言並不適合那項任務。

　　畫畫的確是如此：左腦會匆匆地接下最適合由視覺性右腦完成的畫畫任務，使用兒童時期的符號迅速畫出被簡化的、標記式的圖像。在撰寫本

「也許在所有的觀察學習中，最好的方法是畫畫。它之所以最好，不是因為你必須一看再看（在鉛筆和紙張之間沒有無知可以躲藏之處），而是因為畫畫或多或少需要方法：先對整個主題尺寸有個大概念，再進一步檢視細節。」

——休‧強生（*Hugh Johnson*），《園藝守則》（*Principles of Gardening*），*Mitchell Beazley Publishers Limited*，*1979*，第*36*頁。

書初版時，我需要找一個方法避免這件事發生——使右腦「登上舞台」畫畫的方法。因此我需要一個先將左腦晾在一旁的策略。藉由我從顛倒畫裡得到的線索，再加上努力思考，我費力地想出解決之道，並如此說明：

為了進入右腦，必須提出一個左腦會拒絕的任務。

換句話說，我們沒必要和強勢、語文性、喜歡主導的左腦作對，試圖將它擋在任務之外。它是可以被「**騙過**」的，讓它不想接這項任務。一旦它被騙了，就會「淡出」，而且會保持置身事外的狀態，不再干涉和搶著出頭。還有一個附加的好處就是，這種與平常不同的思考模式轉換能引發非常美妙的存在狀態，是一種高度專注、格外用心、具有深度參與感、沒有文字和時間、具生產力、能夠重整心智的狀態。

近年來，這個策略已經獲得科學證實。諾曼・多吉（Norman Doidge）在他關於人類大腦可塑性的出色著作《改變是大腦的天性》（*The Brain That Changes Itself*，Penguin Books，2007）中引用了布魯斯・米勒（Bruce Millder）博士的研究結果。米勒博士是加州大學舊金山分校的神經學教授，他經研究發現，因左腦受傷而失去語言能力的人，會自然

✱ 如果某位美術專科學生說：「我很會畫靜物，人體畫畫得還不錯，但是風景畫畫得不好，而且根本不會畫肖像。」這代表學生沒學到至少一項或幾項基本構成技巧。換作是閱讀，同樣的說法會是：「我很會讀雜誌，使用手冊讀得還不錯，但是報紙讀得不好，而且根本看不懂書本。」聽到這種說法，我們就知道其人肯定沒學到某些閱讀技巧。

✱ 我曾經看過一段影片，是一頭大象用鼻子握住油漆刷，在紙上一筆一筆畫出一頭概略的大象。這是我所知，由非人類執行的而近似於人類使用的繪畫技巧。可是我也知道，在大自然中並沒有大象會在石壁或沙地上描繪其他動物。

西班牙阿塔米拉的
史前岩洞壁畫

發展出不尋常的藝術、音樂、唱歌謠的能力，其中包括畫畫能力——這些都是右腦控制的技巧。根據多吉的引述，米勒認為「左腦就像個霸凌者，會約束和壓制右腦。當左腦暫停運作，右腦被約束的潛力就會顯現。」

多吉繼續提到我的主要策略：「愛德華的書寫於 1979 年，較米勒的發現早許多年。書中教導人們畫畫，方法是停止語文性、分析性的左腦對右腦的藝術傾向的約束。愛德華的主要策略就是給學生一項左腦無法了解的任務，讓它『關機』，以解除它對右腦的約束。」

將這些策略運用在畫畫練習裡

● 第 4 章的「花瓶／臉孔」練習是設計來讓學生們熟悉左右腦競爭接收任務時產生的衝突。這個練習強烈刺激著語文性腦半球（L 模式），但完成練習需要視覺性腦半球（R 模式）。它造成的心理衝突是學生們能察覺，又有啟發性的。

● 第 4 章的上下顛倒畫練習會被左腦拒絕，因為它難以命名顛倒畫面裡的各個部分，而且在左腦看來，反過來的畫面太不尋常——也就是沒用處——所以它根本不想管。它的拒絕使得右腦能跳出來接收任務（它非常適合），根本不用和左腦競爭。

● 第 6 章的感知邊緣練習（看見複雜的邊緣）強迫人極端緩慢地感知（在左腦看來）非常微小、毫不重要的細節，每個細節都變成像碎片般的個體，細節中還有細節。左腦很快就會「受夠了」，因為這個任務「對字詞來說速度太慢」，並且就此放棄，讓右腦接手任務。

● 第 7 章的感知空間（負空間）練習之所以被左腦拒絕，因為它不想處理「無物」，也就是說，負空間既不是物體，也不能被命名。從這個角度來看，空間並沒重要到讓左腦有興趣去處理。而可以認知整體（形狀和空間）的右腦，就能自由地接手任務，非常快樂地描畫負空間。

● 第 8 章的感知關聯性（建築物或室內的透視和比例）練習強迫左腦面對**弔詭**和**模稜兩可**，兩者都是它不喜歡的，進而拒絕（「這不是我知道的東西」）。關聯性大量存在於透視圖中，伴隨著空間的角度和比例變化。因為右腦願意認可感知得到的現實，就會接受並且畫出它看見的（「看見什麼就是什麼」）。

這一組作品是由研習營學員詹姆斯·梵如索（James Vanreusel）在五天內完成的，2006年11月13日-17日。他在研習營第一天完成的「花瓶／臉孔」畫和純輪廓畫都丟失了。研習營的每一天開始，我們都會解釋當天要探索的構成技巧，講師也會畫一幅示範，接著讓學生們將指示應用在自己的畫裡。詹姆斯·梵如索的畫說明了本書第23和26頁的教學策略。

（更多的學員指導前和指導後畫作，請參見第48-49頁）。

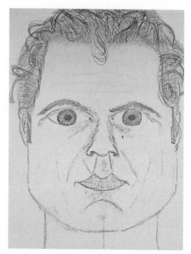

第1天：詹姆斯的指導前《自畫像》。2006年11月13日。

第1天：他的畢卡索《史特拉汶斯基》顛倒畫。2006年11月13日。

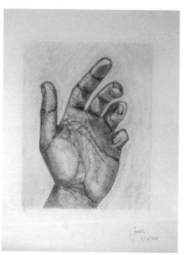

第2天：他以「變化式輪廓（邊緣）」畫的手。這幅畫裡細微的邊緣和皺紋取自純輪廓畫練習。2006年11月14日。

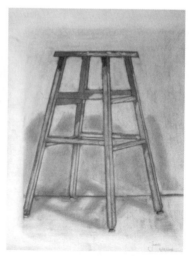

第2天：以負空間畫的凳子。2006年11月14日。

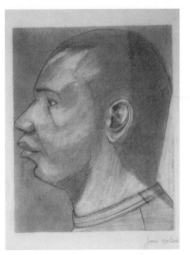

第 3 天：他畫的室外風景，「目測透視和比例」，2006 年 11 月 15 日。

第 4 天：詹姆斯替另一位學員畫的側面肖像，總結了邊緣、空間、以及目測關聯性。2006 年 11 月 16 日。

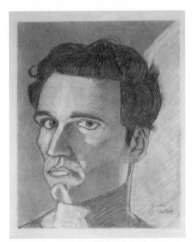

第 5 天：詹姆斯經過指導後的《自畫像》，總結了邊緣、空間、光線和陰影、以及完形。2006 年 11 月 17 日。

● 第10章的感知光線和陰影練習（從暗到亮的色調）中所呈現的（由光線和陰影形成的形狀）對語言來說非常複雜、多變、無法命名，又沒有用處。左腦拒絕這項任務，酷愛複雜的右腦便接手，快樂地處理起光線和陰影所揭露的立體感。

● **完形**的感知發生在畫畫的過程中和結尾。主要的效果是右腦的「**啊哈！**」**時刻**，經過仔細感知和記錄個別部分形成的整體，所有元素彼此之間以及與整體都存有關聯性。這種**完形**的感知在發生時，大多時候沒有來自左腦的語文輸入）或反應，但是左腦稍後也許會用字詞組成反應，表達右腦的「**啊哈！**」**時刻**。我相信**完形**的感知極類似於「美學反應」，也就是我們人類對美感到愉悅的反應。

因此，這就是《像藝術家一樣思考》的精髓：五項畫畫的基本構成感知技巧，和一條通用的策略，讓你的大腦轉換成適合畫畫的模式。在本書新增的第 11 章裡，我建議你可以將五項基本技巧應用在一般性思考和問題解決上。同時，在這個最新版本中，我還重寫了感知關聯性（透視和比例，又叫做「目測」）的第 8 章，希望簡化並且釐清這個技巧。因為感知會被看似「適合左腦」的面向複雜化，將這個技巧寫成文字就像試著用文字教人學跳探戈。但是一旦你了解了目測，它就純粹只靠你的感知，而且非常引人入勝，因為它能解開立體空間的謎。

大破壞家

提醒你：正如我的學生發現的，左腦遲早會成為探索藝術過程中的大破壞家。當你畫畫時，它會被晾在一旁——不參與整場遊戲。因此，它會尋找無窮無盡的理由讓你別再繼續畫：你得去買菜、寫支票付帳單、打電話給媽媽、計畫旅行，或做你從辦公室帶回來的工作。

相應的策略是什麼？同樣的策略。給你的大腦一個左腦會拒絕接受的任務。臨摹上下顛倒的相片，畫出看到的負空間，或者就只是開始畫一幅畫。慢跑、冥想、遊戲、音樂、烹飪、園藝——還有無數種能促使認知轉換的活動。左腦會再次被騙，放棄它的主導地位。奇怪的是，左腦的能力雖然很強，卻會被同樣的把戲一次又一次地騙過。

隨著時間過去，也許是因為大腦的可塑性，左腦的破壞力會越來越

弱，你將越來越不需要騙它。我有時候會納悶，左腦第一次被晾在一旁一段時間的時候，是否產生了警覺性。此時的右腦狀態格外令人滿意，生產力旺盛——有時可稱為運動術語中的「化境」（zone）。我想左腦有可能擔心萬一你「在另外那邊」待太久，就不會再回來了。但是 這個擔憂是無謂的。右腦狀態非常脆弱，只要手機鈴聲響起，某人問你 在做什麼或叫你去吃晚飯，都足以立刻結束右腦狀態。只要它一結束， 你就會回到比較平常的心智狀態了。

教導可行的方法

這些年來，我偶爾會被各種科學家反駁，說我逾越了我的專業領域。但是在本書的每個版本裡，我都有如下的聲明：經驗證明，我在書裡舉出的方法都很成功。從我自己和學生的合作，到數千位讀者及數不清的美術老師寄給我的信，我知道我的方法在許多環境裡都通行，被明顯有各種教學風格的老師們用於教學上。科學也已經證實了我的某些概念，但是我們必須仰賴未來的科學，更精確地解釋我們仍然神祕、不對稱、分開的大腦及其用途。

同時，我要說學畫畫永遠是有益無害的。我的學生們在學會畫畫之後，最常說的就是：「現在我看見的更多了，人生變得更豐富。」也許這個理由就足夠令我們學習畫畫了。

Chapter 1
繪畫和騎單車的藝術
Drawing and the Art of Bicycle Riding

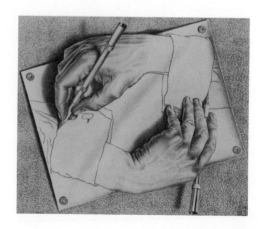

1 繪畫和騎單車的藝術 ■ ■ ■ ■ ■
Drawing and Art of Bicycle Riding

　　繪畫是一個求知的過程，它與視覺緊緊糾纏在一起，很難將兩者分開。繪畫能力主要仰賴像藝術家那樣看事物的視覺能力，對大部分的人來說，這種觀看的方式是需要透過教授才能學會的，因為藝術家觀看的方式非常獨特，與我們在日常生活中用眼睛看東西是非常不同的。

　　由於這種不尋常的需要，教人畫畫就有某些特別的問題，就像教某人騎腳踏車——這兩種技巧都非常難用文字解釋。教人騎腳踏車時，你可能會說：「好吧，你只要坐上去，腳踩踏板，掌握好平衡，然後就開始騎。」當然，這根本算不上什麼解釋，而你最後很可能說：「我上去騎給你看。注意看我是怎麼騎的。」

　　這種情況就跟繪畫一樣。美術老師也許會告訴學生「更仔細看」或「檢查它們之間的關聯性」，或「繼續嘗試和練習，你就能畫出來了」。這些都不能幫助學生解決畫畫時面臨的問題。如今的老師們也鮮少藉著非常有效的現場示範來幫助學生。美術教學界廣為人知的祕密就是，許多老師來自於當今流行的同一套教育系統，而這套系統內很少傳授真正的繪畫技巧，所以這些老師們自己的繪畫技巧都不夠好到能在一群學生面前現場示範。

繪畫是有點
神奇的能力

　　所以，在二十一世紀的美國文化中，具備繪畫技巧的人並不多。正由於今日這種能力罕見，許多人便認為畫畫是神祕的、甚至有點神奇的能力。而**能夠**畫畫的藝術家們通常也不會費心解釋這種迷思。如果你問：「你怎麼樣讓畫出來的東西顯得逼真？例如一幅肖像畫或風景畫？」這位畫家很可能回答：「這個嘛，很難解釋。我只不過看著那個人或景物，

✱　「學習繪畫其實就是學習如何看事物——如何進行正確的觀察——而這就意味著遠遠不僅僅是用眼睛看。」

——基蒙・尼克萊德（*Kimon Nicolaides*），《自然繪畫方式》（*The Natural Way to Draw*），*Houghton Mifflin*，1941。

然後畫出我眼睛看見的。」這個回答似乎既有邏輯又直截了當，然而仔細想想，它完全沒解釋這個過程，人們還是會認為畫畫是一種朦朧曖昧的神奇能力。

這種將繪畫技巧視為魔法的態度並不能鼓勵人們嘗試學習繪畫。實際上，人們甚至對於參與繪畫課抱持猶疑態度，因為他們還不知道如何畫畫。這就像你決定不該去學西班牙語，因為你還不會說西班牙語。甚至，由於現今藝術世界的變化，一個人就算從來沒學過畫畫，也能成為成功的大學美術系學生甚或是有名的藝術家。

繪畫是可學習、可教授的技巧

我絕對相信，繪畫是每個有一般視力和手眼協調能力的普通人都能學會的技巧。比如說，一個人只要能夠簽收據或打電子郵件和簡訊，他就能學會畫畫。當然，從史前到現代的漫長歷史中，人類畫的都是我們感知到的，證明畫畫的感知能力是我們具可塑性、可改變的大腦與生俱來的潛力。

無疑地，學習畫畫能在大腦裡產生嶄新的連結，有助於人生中的一般性思考。學習用不同方式觀看，需要你用不同方式使用大腦。同時，你會學到不同的腦半球如何處理視覺訊息，以及如何更好地控制這個過程。控制的其中一環就是學習脫離我們比較習慣的思考方式——以字詞為主的思考方式。

✱ 「一位畫家會用眼睛，而不是用手來繪畫。只要他觀察得**夠清楚**，就可以畫出看到的任何東西。把這件物品畫下來的過程也許需要大量的心思和努力，但是不會比他寫自己的名字時需要更多的努力和靈活性。**清楚地**看事物非常重要。」
　　——莫里斯・格羅舍（*Maurice Grosser*），《畫家之眼》（*The Painter's Eye*），*Holt, Rinehart and Winston*，1951。

✱ 「如果某種活動，比如畫畫，能夠成為慣常的表現方式，那麼之後只要拿起畫畫材料和開始畫，就會變得自然，引發更高的心智狀態。」
　　——羅伯特・亨利（*Robert Henri*），《藝術精神》（*The Art Spirit*），*J. B. Lippincott*，1923。

我在這本書裡特別為完全不會畫畫的人設計了練習和指示，這些人也許覺得他們只有一點點或毫無繪畫天分，或是懷疑自己可能學不會畫畫，卻仍然想試著學。

只要有適當的指示，畫畫並不困難。你的大腦幾乎已經知道如何畫畫了，只不過你還沒意識到。然而，幫助人們跨過畫畫的路障卻是最難的部分。大腦似乎不願意輕易放棄它觀看事物的習慣。我認為，知道這點會有些幫助：畫畫時人們的認知或意識狀態會有些許變化，而這並不罕見。你可能已經發現自己也有過其他意識狀態輕微轉換的經驗。比如說，大多數人都知道他們有時會從清醒狀態進入白日夢狀態。另一個例子是，人們常說閱讀一本好書令他們「忘我」。其他能夠造成意識轉換的活動包括冥想、慢跑、打電玩、各類運動，還有聽音樂。

我認為另一個有趣的意識狀態轉換例子是在高速公路上開車。在高速公路上開車時，我們需要處理視覺資訊，留心關聯性與空間的變化，感覺交通結構的複雜度。這些視覺的心智操作模式可能會啟動畫畫時大腦所使用的同樣部位。許多人發現自己會在開車時進行許多創意思考，而常忘了時間的流逝。當然，如果路況不好，或是要遲到了，或是同車的友人和我們聊天，就不會發生意識狀態的轉換。這個非語文性的意識狀態很適用於開車。事實證明語文性的活動，比如邊開車邊通話或傳簡訊，很容易令人分心並造成危險，所以在某些城市和州界內被明令禁止。

★　知名認知專家羅傑·N·謝帕（Roger N. Shepard）描述自己創意思考的模式，在那個過程中，研究的點子會在腦中以非語文性的樣貌浮現，是完整的，尋找許久的問題解答。

　　「在這些突如其來的啟發時刻，我的點子主要以視覺和空間形式出現，在我看來並沒有任何語文介入，和我一直以來偏好的思考模式相符⋯⋯」

　　　　　　　　──羅傑·N·謝帕，《視覺性學習、思考、與溝通》（Visual Learning, Thinking, and Communication），Academic Press，1978。

★　「我們可以邊嚼口香糖邊走路，但是無法同時做兩件需要協調的任務。」

　　　　　　　　──大衛·提特（David Teater），國家安全議會（National Safety Council），

　　　　　　　　　　　　　　　摘自《紐約時報》，2011 年 2 月 27 日。

因此，繪畫狀態的轉換並非完全陌生，可是卻跟做白日夢之類的狀態迥然不同。繪畫狀態是一種高度機警、參與度高、敏銳、注意力集中的狀態。它也會使人失去時間感或對周遭環境的覺察。由於這個狀態很脆弱，而且容易受干擾，學習繪畫的重要關鍵之一就是學會設定允許這種心智轉換的條件，使你能觀看和畫畫。這本書除了要教你看見**什麼**和**怎麼**看，書裡的練習和策略也是特別設計來達到這個目標的。

1979 年第一版的《像藝術家一樣思考》是根據我在西洛杉磯區威尼斯高中、洛杉磯市商業技術社區大學、加州州立大學長灘分校的美術教學經驗所寫。之後的版本納入了我在全美各地以及海外各國舉行的密集研習營（為期五天、每天 8 小時）的教學經驗。研習營的學生們年齡和職業範圍很廣，大多數的參與者在研習營之初的繪畫技巧都屬於低階，對自己的繪畫潛力抱持高度焦慮。

幾乎沒有例外，研習營的學生們最後達到了相當高的繪畫技巧，並有信心繼續在進一步的美術課程或自我練習中發展技巧。在「像藝術家一樣思考」的五天研習營中最有趣的發現之一是，人們的確可以在 40 小時之內達到高階的繪畫技巧。雖然對學生和老師來說都不容易，卻令我更加相信我們的教學和指導應該更著重於**釋放**與生俱來的技巧，而不是傳授新的技巧。

換句話說，你似乎應該擁有繪畫所需的所有腦力，但固有的觀看習慣卻干擾了這種能力並加以阻礙。本書中的練習就是要移除這種阻礙。

✱ 「要擺脫普通的感知，要在幾個永恆的小時裡展示外在和內在的世界，不是像它們對痴迷於工作和觀念的動物所顯現的那樣，而是讓它們透過「總體心識」(Mind at Large) 直接且毫無保留地被領會——這是對每個人來說都有無可估量之價值的一種體驗。
　——阿道司·赫胥黎（Aldous Huxley），《知覺之門》（The Door of Perception），Harper and Row，1954。

本書的繪畫練習著重於藝術界熟知的「**寫實主義**」，寫實地描繪眼中所見到的「在那裡」的事物。但是也許你想不到，我為這些練習選擇的主題是從繪畫角度來說最難畫的：人的手、椅子、風景或建築物室內、側面肖像和自畫像。

我選擇這些繪畫主題可不是為了折磨學生們，而是讓他們對於自己能畫出很「難」的物體而感到滿足。知名心理學家亞伯拉罕·馬斯洛（Abraham Maslow）曾經說過：「最大的滿足來自於掌握某些真正困難的事物。」我選擇這些主題的另一個原因是，廣義來說，**所有的繪畫都是同一件事**，總是使用相同的觀看方式和相同的技巧，同樣的繪畫基本組成。你可能使用不同的媒材、不同的紙張、大版面或小版面，但無論是畫靜物、人體、隨機物件、肖像，甚至是想像出或記憶中的物體，**都是同樣的任務**，永遠使用同樣的基本組成技巧——就像閱讀一樣！畫畫需要你看見在那裡的東西（想像中或記憶裡的事物需要用「心靈之眼」去「看見」），然後你畫出眼中見到的。既然這些都是同樣的任務，在我看來乾脆就以最完整的結果為目標吧。一個物體並不比另一個「難」，只要你了解了繪畫的基礎。

進一步說，在畫側面肖像或自畫像時，學生會有比較強烈的動機去看清楚細節和正確畫出眼中所見。如果畫的是一盆植物，也許動機就不會這麼強烈了，因為觀者在看完成的畫作時，也許不會太講究細節的真實性。新手學生常常認為肖像畫肯定是所有主題裡最難畫的。因此當他們看見自己能夠成功畫出一幅肖似模特兒的作品時，會大幅提升自信，並精益求精。

使用肖像畫作為主題的第二個重要原因是，人類大腦的右腦是專門用來識別臉部的。既然右腦是我們希望進入的腦半球，那麼更有理由選擇這一個適合右腦功能的主題。第三點，臉部令人著迷！畫肖像畫時，你會以前所未有的眼光去看一張臉，全面觀察臉孔的複雜度和充滿表現力的個人特質。就像我一個學生說的：「我想，在學會畫畫之前我從未真正看過一個人的臉。現在最奇怪的就是，我真正看見了眼前的人，而不僅僅是用語言給人標上標籤，最不尋常的臉，反而是我覺得最有趣的臉。」

✱ 「我學到自己從未真正畫出來的，眼睛從未真正看見的，當我開始畫一件尋常物件時，我才知道它有多不尋常，簡直就是純粹的奇蹟。」
　　——菲德里克·法蘭克（Frederick Franck），《觀看的禪學》（The Zen of Seeing），Alfred A. Knopf，1973。

我知道你也許不想成為全職畫家，但是學習畫畫的原因有很多。我將你視為具有創意潛力，能用繪畫表達自己的人。我的目標是提供釋放該潛力的方法，從**意識層級**（conscious level）進入你那有創意的直覺能力，而那也許是我們的語文、科技文化和教育系統還未充分開發的。

如果你是藝術領域之外的創意人士，想要有效控制自己的工作技巧，並學習如何克服創意障礙，同樣能從本書的技巧中獲益。至於老師和家長，也將發現書中的理論和練習能有效幫助兒童發展創意能力。

這些練習也能讓你看見自己的大腦——亦即你的兩種心智——如何運作：單獨作業，彼此合作，或相互牴觸。透過學習畫畫，你所追求的合理目標也許僅僅是提高你進行批判式思考和做決定時的自信。當我們對大腦的可塑性有了新的認識，可能性便看似無窮無盡。學習畫畫可能會發掘出你此時還不知道的潛力。德國畫家阿爾布雷希特‧杜勒（Albrecht Dürer）說過：「從此，祕密積聚於你心裡的寶藏會透過創意的成果變得顯而易見。」

總結

畫畫是一種可教授的、可學習的技巧，而且能提供雙重好處。首先，藉由進入以創造力和直覺性思維為運作方式的大腦部分，你將能學到視覺藝術的基本技巧：如何將你眼前見到的事物畫到紙上。其次，你將提升在其他生活領域中進行創造性思考的能力。你能將這些技巧應用到何種程度，完全取決於你其他的特質，例如精力、好奇心、自律等。但所有事情都是由淺入深的！潛力就在那裡。有時候我們必須提醒自己，莎士比亞起初學著寫散文中的一個句子，貝多芬得先學習音符，而且，就像你在下方看到的，梵谷也學過如何畫畫。

★ 梵谷的弟弟西奧曾建議梵谷成為畫家，梵谷在給弟弟的信中寫道：
「……以前當你說我應該成為畫家時，我總是認為這麼做太不實際，而且根本就沒聽進去。讓我停止自我懷疑的是一本將透視解釋得很清楚的書，卡珊奇（Cassange）的《繪畫 ABC 指南》（Guide to the ABC of Drawing）。讀完一個星期以後，我就把廚房裡的爐台、椅子、桌子和窗子都畫了出來——以正確的擺放位置和支腳——但在以前，我總是認為畫出有深度和正確透視的畫，是某種巫術或純粹碰運氣。」
——《梵谷信件全集》（The Complete Letters of Vicent van Gogh），信件 184，The New York Graphic Society，1954，第 331 頁。

文生・梵谷（Vicent van Gogh，1853-1890），《三隻手，兩隻握叉》
（*Three Hands, Two Holding Forks*），荷蘭尼嫩（Nuenen），1885
年 3-4 月。黑色粉筆及直紋紙。阿姆斯特丹，文生・梵谷美術館（文生・
梵谷基金會）。

Chapter 2
畫畫的第一步
First Steps in Drawing

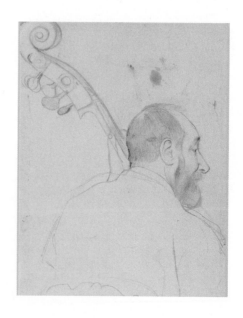

艾德加‧竇加(Edgar Degas,1834-1917),《古菲先生,低音大提琴手》(*M. Gouffé, the String Bass Player*)。攝影師:格蘭‧哈柏(Graham Haber),2010。梭氏藏品(The Thaw Collection),皮爾朋‧摩根圖書館(Pierpont Morgan Library),紐約,EVT 279/Art Resource, NY。

竇加為畫作《歌劇院的交響樂團》(*The Orchestra of the Opera*)做的速寫。他純熟地使用構圖元素,將大提琴手安置在畫作的最前景,帶給畫面景深。觀者像是越過古菲先生的肩膀,望向陰暗的舞台。

2 畫畫的第一步

First Steps in Drawing

美術用品店裡的選擇琳瑯滿目，幸好繪畫所需的材料很簡單，數量也不多。基本上，你只需要紙和筆，但是為了使步驟執行起來更有效果，我又加了幾樣材料。

- 紙： 便宜的空白畫本，比如史特拉斯摩爾牌（Strathmore）畫紙，80 磅，11x14 英寸（28x35 公分）。

- 鉛筆： 一般的 2 號（HB）寫字鉛筆，頂端有橡皮擦。
 4 號素描鉛筆——輝柏（Faber-Castell）、普利斯瑪（Prismacolor Turquoise），或其他品牌。

- 簽字筆： 尖頭的水性簽字筆（Sharpie 或其他品牌）。
 另一支是尖頭的油性簽字筆。

- 炭精條： 將軍牌（General）4 號的就可以了（或其他品牌）。

- 削筆器： 一個小型削筆器就可以了。

- 遮蔽膠帶： 3 M Scotch 膠帶。

- 橡皮擦： 普通鉛筆橡皮擦。

 施德樓牌（Staedtler Mars）白色橡皮擦。

 軟橡皮擦—— Lyra、Design，或其他品牌。

- 夾子： 兩個 1 英寸 (25 公釐) 寬的黑色長尾夾。

- 畫板： 足夠支撐 11x14 英寸（28x35 公分）畫紙的堅硬板材
 —— 15x18 英寸（38x45 公分）是很好的尺寸。你也可
 以變通，用廚房砧板、保麗龍板、美森耐纖維板，或厚
 紙板。

- 視圖平面板： 這個工具也可以變通，拿一塊 8x10 英寸（20x 25 公分）
 的玻璃（將邊緣用膠帶貼起來），或一塊 8x10 英寸（20x
 25 公分）的透明塑膠板，大約 1.6 公釐厚。

- 觀景窗： 用空白的紙做——西卡紙的厚度很適合，你也可以用黑色
 的薄卡紙。觀景窗的作法在第 42-43 頁。

- 小鏡子： 大概 5x7 英寸（13x18 公分），能貼在牆上的，或任何
 可用的壁掛鏡。

 找齊所有材料可能得費點工夫，但這些工具肯定能幫你很快地學會
畫畫。它們在任何美術材料或工藝店裡都有賣。我和我的團隊教師們不
再試圖在沒有觀景窗和視圖平面塑膠板的情況下教人畫畫了，這兩樣東
西的確能幫上忙。這些工具對學生們理解繪畫的特性至關重要。[4] 只要
你學會基本的繪畫組成元素，就不再需要這些教學輔助工具了。

[4] 這些材料和我的客製化視圖平面板、觀景窗、示範練習光碟，都可以郵購。請洽網站 www.
drawright.com

✱ 「我愛鉛筆的特質。它幫助我進入事物的核心。」
 ——安德魯・衛斯（Andrew Wyeth），摘自《安德魯・衛斯的藝術》（The Art of Andrew
Wyeth）展覽手冊。舊金山美術館，1973。

現在讓我們開始吧！首先，你需要保留現有繪畫技巧的紀錄。這非常重要！你需要一項最初始的真實紀錄，將來跟你最新作品進行比較時一定會感到驚喜。我完全清楚這多令人焦慮，但去做就是了！就像偉大的荷蘭畫家梵谷（在給弟弟西奧的信中）寫到的那樣：

> 「如果你發現一塊空油布正用看低能兒的目光瞪著你，那麼就在上面塗上幾筆。當一塊空油布瞪著畫家並說『你什麼都不知道』時，這多麼讓人無能為力呀！」

我保證，很快你就能「知道些什麼」。所以現在你要鼓勵自己完成指導前作品。不久後，你就會慶幸自己的決定。這些創作過程是幫助學生看見和認識自己進步的無價之寶。因為隨著繪畫技巧的提高，大家好像患了失憶症，學生們會忘了在學習這個課程之前自己的畫是什麼樣子。此外，整個進步的過程總是伴隨著他們對自己苛刻的批評。即使在有了非常驚人的進步後，學生們有時還會對自己的最新作品非常苛求，就如同某個人所說：「這不像達文西那麼好。」這些指導前作品能為學習的進步程度提供切實的參考標準。

畫完這些作品後就先將它們放到一邊，我們稍後將使用你新學會的技巧重新審視這些作品。

如何製作觀景窗

觀景窗是幫助你觀察的工具，讓你替景物「裱框」，協助構圖。要注意：視圖平面板的外緣、觀景窗的外緣和內緣內部，以及你在圖紙上畫的圖畫，其長寬比例都必須一樣，只有尺寸之分而已。如此能讓你將透過觀景窗／視圖平面板看見的景物畫到圖紙的版面裡——它們的形狀都是等比例的，只是大小不一樣。

依照以下的步驟製作觀景窗：

1. 拿一張黑色卡紙或薄的黑色紙板。

2. 剪成兩張 20x25 公分的長方形（和你的視圖平面板同樣大小）。

3. 在兩個長方形上，用鉛筆畫出對角斜線，兩條線在中央交叉。

4. 在其中一個長方形中，離邊緣 5 公分處畫出垂直線和水平線，線條會與對角線上相會。剪掉內部的長方形。這就是你的「小觀景窗」。

5. 在第二個長方形中，離邊緣 2.5 公分處也畫出垂直線和水平線，線條會在對角線上相會，形成新的長方形。用剪刀剪掉這個內部的長方形。這就是你的「大觀景窗」。

根據這個方法做出來的觀景窗，內部長方形的長寬比例會和觀景窗外緣一樣。

接下來你就可以將其中一個觀景窗放在視圖平面板上，用簽字筆在視圖平面板上畫出垂直和水平的十字基準線。

學生們通常需要大約 1 個小時的時間完成這三幅畫，但是你想花多少時間都行。在此我先列出每幅畫的題目，然後是需要的材料，最後是針對每一幅畫的指示。

你要畫
的是：

> · 《某位記憶中的人物》
>
> · 《自畫像》
>
> · 《我的手》

這三幅畫
需要用到
的材料：

> · 用來作畫的紙——空白影印紙就行
>
> · 2 號（HB）鉛筆
>
> · 削筆器
>
> · 遮蔽膠帶
>
> · 小鏡子，約 5x7 英寸（13x18 公分）大小，或任何可得的壁掛鏡
>
> · 你的畫板
>
> · 大約 1 小時不受打擾的時間

在畫每一幅畫時，將三張或四張影印紙疊起來貼在你的畫板上。疊起的紙張能夠提供你「加了襯墊」的作畫平面——比在堅硬的畫板平面上畫畫好。

指導前作品 ❶：《某位記憶中的人物》

1. 用你的心靈之眼回想某個人的形象——可以是某位過去接觸過的人物或你現在認識的人。你也可以回想某張曾經畫過的人物肖像，或是熟人的照片。

2. 盡你所能地畫出那個人。你可以只畫頭部、半身像、或全身。

3. 畫完以後，在作品右下角寫上作品名稱、你的名字和作畫日期。

指導前作品 ❷：你的《自畫像》

1. 將鏡子貼在牆上，在離牆壁一個手臂遠（大約 60 到 75 公分）的地方坐下。調整鏡子位置，讓你能在鏡子裡看見自己的整個頭部。畫板上端斜倚在牆上，下端放在你的大腿上。畫板上重疊黏貼三張影印紙。

2. 看著鏡子反射出的頭部，畫出你的《自畫像》。

3. 畫完以後，寫上作品名稱、你的名字和作畫日期。

指導前作品 ❸：《我的手》

1. 坐在可以作畫的桌子前。

2. 如果你是右撇子，就畫你的左手，隨便擺哪種手勢都行。當然，若你是左撇子，就畫右手。

3. 寫上作品名稱、你的名字和作畫日期。

<div style="float:left">在你完成後</div>

將三幅作品放在桌上近距離審視。如果我在場，就會在作品中尋找那些體現你曾經仔細觀察過的小地方——也許是衣領翻摺的線條，或者眉毛或耳朵的優美弧線。一旦我發現這些顯示出用心觀察事物的證據，我就知道這個人將能學好畫畫。

一方面，你可能會認為自己的作品毫無可取之處，甚至貶低它們是「幼稚的」、「業餘的」。請記得，這些作品是你在受過指導之前畫的。另一方面，你可能會對整幅或部分畫作感到驚喜和欣慰，特別是畫你自己的手那一幅。《某位記憶中的人物》往往是其中最令人失望的。

為什麼要憑記憶作畫

我相信對你來說，畫記憶中的人物一定非常困難，事實上的確是不容易。就連訓練有素的畫家也會覺得畫記憶中的人物很難，因為視覺記憶永遠不如真實視覺那般豐富、複雜、清晰。視覺記憶都經過了必要的簡化、概括化、以及縮減——這對大部分的畫家來說實在惱人，因為他們為了作畫而從心靈之眼喚出的記憶圖像往往有限。

「那為什麼還要我們憑記憶作畫呢？」你很可能會問。理由很簡單：對新手學生來說，畫記憶中的人物能叫出你小時候練習過一遍又一遍，

已經牢記的一組符號。當憑記憶畫畫時，你是否發現自己的手彷彿自有主張？你知道自己並未刻意畫出紙上的圖像，但又阻止不了執筆的手畫出那些簡化後的形狀——比如說鼻子的形狀。這就是所謂早期兒童畫的「符號系統」，藉由無數遍的重複而被牢記的符號。

現在，比較一下你的自畫像和記憶畫。你是不是發現這些符號在兩幅畫裡都出現了——也就是說，兩張畫中的眼睛（或鼻子、嘴巴）是不是形狀非常相似，甚至一模一樣？如果是的話，這就證明了當你透過鏡子觀察臉孔的實際形狀時，你的符號系統正在控制你的手。你也許還會在手的圖畫裡發現指甲上經過簡化的重複符號。

具有「霸權」的
兒童時期符號系統

符號系統的「霸權」在很大程度上解釋了，為何沒受過繪畫訓練的人一直到了成年甚至老年時，畫出的圖看起來仍然「幼稚」。你會在本書中學到如何將你的符號系統先放在一旁，準確畫出你實際看到的東西。這種感知技巧的訓練——如何觀看並畫出真正「在那裡」的東西，就是學習畫畫的基礎。在畫出想像的畫面、用顏料繪畫和雕塑之前，必須（或至少希望）先學會這些技巧。

知道上面這些資訊之後，你可能會希望在自己作品的背面寫上幾句註解，指出任何重複的符號，哪些部分最難畫，哪些地方畫得最好。

然後，把這些作品放在一邊保存好。在完成我的課程並學會觀看事物和畫畫之前，不要再把它們拿出來看。

指導前和指導後
作品的對比

接下來的例子是學生們接受指導之前和之後的自畫像。他們大部分參加了為期五天、每天 8 小時的課程。和你一樣，指導前的自畫像都是透過鏡子觀察自己後畫出來的。我們可以從這個角度看這些作品：學生們感知技巧進步的視覺紀錄。從接受指導前的「自畫像」到第五天的「自畫像」，這些畫作呈現出典型的繪畫能力變化。你可以看見，每位學生前後兩幅畫的變化之大，幾乎足以令人以為是出於不同人之手。

學生們需要的基本技巧是**學習感知**，而非畫畫的技巧。在研習營裡，我們所傳授可稱得上是「畫畫技巧」的其實不多，像是替圖紙上底色、

用橡皮擦畫畫、交叉線條、由淺到深加上陰影，諸如此類。真正重要的教／學內容是用不同方法**觀看**。我們的目標是無論學生的原始技巧程度高低，人人都能獲得顯著的進步。

你看第 48 和 49 頁的指導前畫作時，會看出大家來參加研習營時各有程度不一的既有技巧，跟你的指導前作品一樣。指導前作品展現的是繪者**最後一次畫畫的年紀**，通常也符合他放棄嘗試畫畫的年紀。

我們認為這兩頁的指導前畫作顯示出七、八歲到青春期晚期的繪畫年齡，偶爾接近成年。比如說，泰瑞‧伍瓦德和德瑞克‧柯麥隆的大概是七歲或八歲的繪畫年齡，而梅莉琳‧昂博和羅蘋‧拉珊的指導前作品顯示出大約十歲或十二歲的繪畫年齡，他們按照該年齡階段中大多數孩子的方式作畫，而他們大約就是在那時候放棄了畫畫。其他幾位學生到了青春期晚期仍在畫畫：安德雷斯‧桑提亞哥和道格拉斯‧韓森。到了更晚的青春期還在畫畫的有：彼得‧勞倫斯、瑪莉亞‧卡塔莉娜‧歐丘亞、珍妮佛‧波溫、法蘭克‧斯諾伍、詹姆斯‧韓、大衛‧凱斯維爾。

身為教師，我總是對指導前的畫作所透露出的這方面訊息深感興趣，因為它告訴我每個人的畫畫背景。這套課程的目的是，讓每一位學生，不管他的起跑點在哪，最後都能達到成人程度的畫畫能力。而且如同你能在這些指導後畫作裡觀察到的，學生們確實在五天之後達到了那個程度，技巧顯著進步。我們——和我們的學生們——在每次研習營裡都追求百分之百的成功。成功的定義在於有效使用畫畫的五項基本感知技巧：感知和畫出邊緣、空間、關聯性、光線和陰影，以及完形（Gestalt，在自畫像裡指的就是**相似度**）。有了這個基礎之後，只要加以練習就會繼續進步，直到你想要的水準。再說一次，畫畫其實跟閱讀很像：你只要具備基本技巧，想再往上一層樓，就只需要練習，或許還需要擴大你的字彙量。對畫畫來說，想要進步也許得擴展主題範圍和其他繪畫媒材。

★　「別擔心你的原創性。那是你即使想拋棄也拋不掉的。它會緊跟著你，無論時刻是好是壞都會出現，是你或其他人都無法左右的。」

——羅伯特‧亨利，《藝術精神》，1923。

安德雷斯 · 桑提亞哥
（Andres Santiago）

梅莉琳 · 昂博
（Merilyn Umboh）

指導前
2011 年 4 月 5 日

指導後
2011 年 4 月 9 日

指導前
2011 年 8 月 16 日

指導後
2011 年 8 月 20 日

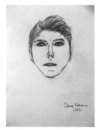

道格拉斯 · 韓森
（Douglas Hansen）

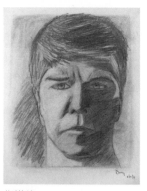

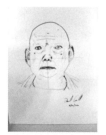

大衛 · 凱斯維爾
（David Caswell）

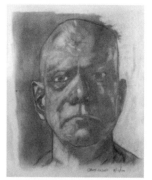

指導前
2011 年 2 月 8 日

指導後
2011 年 2 月 12 日

指導前
2011 年 8 月 16 日

指導後
2011 年 8 月 20 日

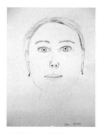

珍妮佛 · 波溫
（Jennifer Boivin）

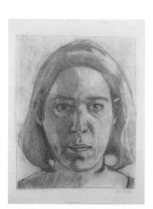

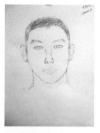

詹姆斯 · 韓
（James Han）

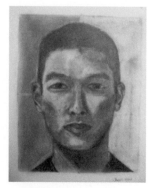

指導前
2011 年 9 月 9 日

指導後
2011 年 9 月 13 日

指導前
2011 年 6 月 6 日

指導後
2011 年 6 月 10 日

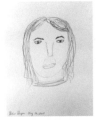

羅蘋 · 拉珊
（Robin Ruzan）

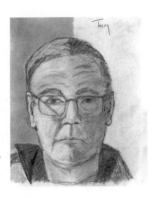

指導前
2011 年 5 月 16 日

指導後
2011 年 5 月 20 日

法蘭克 · 斯諾伍
（Frank Zvovu）

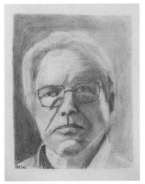

指導前
2010 年 11 月 29 日

指導後
2010 年 12 月 3 日

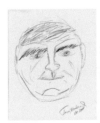

泰瑞 · 伍瓦德
（Terry Woodward）

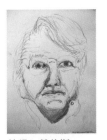

指導前
2007 年 1 月 8 日

指導後
2011 年 1 月 12 日

彼得 · 勞倫斯
（Peter Lawrence）

指導前
2011 年 2 月 8 日

指導後
2011 年 2 月 12 日

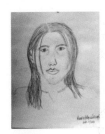

瑪莉亞 · 卡塔莉娜 ·
歐丘亞
（Maria Catalina
Ochoa）

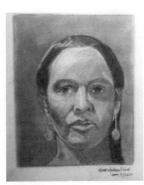

指導前
2010 年 5 月 30 日

指導後
2010 年 6 月 3 日

德瑞克 · 柯麥隆
（Derrick Cameron）

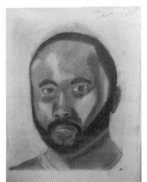

指導前
2011 年 4 月 5 日

指導後
2011 年 4 月 9 日

朱利安・布魯克斯（Julian Brooks）在他出色的著作《大師畫作特寫》（*Master Drawings Close-Up*）裡如此定義「風格」（style）：

> 「風格：畫作中明顯揭露出的『筆跡』或『藝術個性』，是基於畫家在創作畫品時於有意識或無意識狀態下所做出的無數決定（偏好的媒材、視角、作品中描繪的時刻、畫人類特徵的手法等）。」[5]

我們的研習營並不教你表現自己的畫畫方式──也就是說我們不教畫畫的風格。你的風格只屬於你自己，你的畫風正關乎你在畫中如何表現自己。如果你僅是隨意覽看前兩頁學生們的畫，會覺得它們有一定的相似度，那是因為它們都是自畫像，而且是在同樣的光源環境下用同樣的媒材畫成的。可是只要你更仔細觀察，就能看到每個人有自己個人的畫畫方式，各有獨特風格。我最看重的就是這一點。對我來說，這是用畫畫表現出的真實自我，比任何現今美術課程所鼓勵的過度自我表現方式還要個人。

畫畫的風格和筆跡的個人風格發展很類似。當一個人褪去了孩童和青春期的手寫風格之後，就會顯現出成人的風格。如果我們暫時將你的筆跡看作是某種繪畫形式（它的確是），我們可以說你已經在用藝術的基本元素──線條──表現自己了。

在一張影印紙上用鉛筆依照平常的方式簽下你的名字。接下來，從以下的角度理解你的簽名：你正在欣賞你的原創**畫作**。正因這個作品如此獨特，它才具有法律效力，只由你擁有，全世界沒有第二個人擁有這個簽名。的確，由你的名字構成的這件畫作受到你人生中經歷過的文化所影響，但是每一位畫家的作品不也都是受到這種影響？

每一次你寫下自己的名字，就是在用線條表現自己，正如構成畢卡索簽名的線條表現出他這個人。線條是能夠被「解讀」的，因為當你寫名字時，就是在使用藝術的非語文性語言。讓我們試試看解讀線條。下方有五

[5] J. Paul Getty Museum，2010，第 104 頁。

個簽名，都是同一個名字：夢妮卡・傑瑟普（Monica Jessup）。

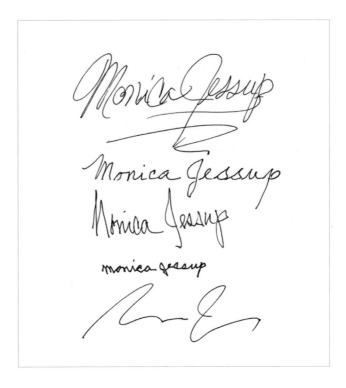

　　第一位夢妮卡・傑瑟普是什麼樣的人？你可能會同意這位夢妮卡・傑瑟普應該是個外向的人，並不內向。可能喜歡穿顏色鮮豔而非暗沉的衣服，至少從表面上觀察，她應該是個開朗、愛講話，甚至言行舉止戲劇化的人。

　　讓我們看看第二個簽名。你認為這位夢妮卡・傑瑟普是什麼樣的人？

　　現在，再看第三個夢妮卡・傑瑟普。你猜想她是哪種人？

　　第四個簽名呢？

　　還有第五個和最後一個？這些線條表達了什麼？

　　接著，回來看看你自己的簽名，觀察線條中的非語文性訊息。然後在同一張紙上，用三個或更多**不同風格**的線條寫你的名字，每一個風格都能

引起新的反應。由「繪畫」所構成的名字，是由同一組名字的相同單字所組成的。那麼，你是根據什麼做出反應？

當然，你是根據「被畫出」的線條所具備的**感覺**特性做出反應：速度、大小、間隔、肌肉緊繃與否、有無方向性的重複模式、簽名是否清晰。這些訊息全都能透過線條精確地溝通。

再回到你平常習慣的簽名。它同時表達了**你自己**、你的個性以及你的創造力。你的簽名是忠實於自己的。從這個角度來說，你已經在使用藝術的非語文性語言進行表達了。你正在使用繪畫的基本元素——線條，以自己獨特的表達方式。

所以，在之後的章節中，我們不會長篇大論地談論你已經掌握的東西。相反地，我們的目的是教你如何更好地觀察周遭事物，好讓你能夠運用具表達力的個人風格，更清楚準確地畫出你的感知。

畫作是你的寫照

為了讓你了解每幅畫都充滿個人風格，請看右頁的兩幅畫。這兩幅畫由兩個人——我和畫家兼講師布萊恩·波麥斯勒（Brian Bomeisler）在同一時間完成。我們倆分別坐在模特兒海瑟·艾倫（Heather Allen）的兩側。當時我們正向一群學生示範如何畫人像畫，你將在第9章學習這個內容。

我們使用的畫材完全一樣（如你在第40-41頁看見的材料清單），畫畫時間也一樣，大約35到40分鐘。你也能看見模特兒是同一位——也就是說，兩幅畫都畫出了海瑟·艾倫的模樣。但布萊恩使用「寫意式」的風格（即強調形狀）來表達他眼中的海瑟，而我則用「線性」的風格（即強調線條）來表達。

看著我畫的海瑟，觀者對我會有所了解，而布萊恩的畫也反映了他的內心思想。因此，這就是畫畫的弔詭：你越能清晰地用你的個人風格去感知並畫出所見的外在世界，觀者就越能清楚地了解**你這個人**，而你也能更了解自己。畫作就是畫家本身的寫照。

由於這本書中練習的重點是擴展你的感知能力，而不是繪畫技巧，你

的個人風格——你獨特、具表達力的畫畫方式——將會完整地呈現出來。儘管這些練習主要是些實物素描，只要「畫得像」就可以了。但仔細觀察寫實藝術會發現到線條風格、重點和意圖的細膩差異。在這個大量使用藝術表現自我的時代，這種更細微的交流往往不被注意和重視。

隨著你的技巧進步，就會看見自己獨特的風格變得更穩固，更容易辨認。保護它、培養它、關愛它，因為你的風格表達了你自己。就像禪與弓箭的意義：你的目標是自己。

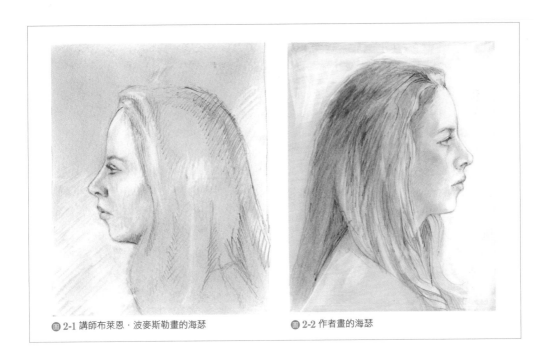

📖 2-1 講師布萊恩‧波麥斯勒畫的海瑟　　　📖 2-2 作者畫的海瑟

✱ 「射箭技術並不是一種主要透過身體訓練來掌握的運動技巧，而是一種源於精神訓練的技巧，它的目的是擊中眼前的標誌。
因此，射手基本上是在瞄準他自己。也許只有透過這種方法，他才能成功地集中目標——他自己的本質。」
　　　　　　——奧根‧海瑞格（Eugen Herrigel），《箭藝與禪心》（Zen in the Art of Archery），1948。

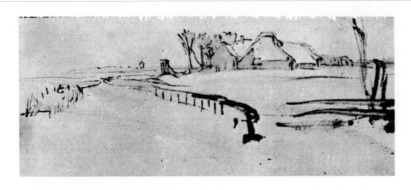

● 2-3 林布蘭・凡・萊茵（Rembrandt van Rijn，1606-1669），《冬日風景》（*Winter Landscape*），約繪於 1649 年。感謝哈佛大學佛格美術館（Fogg Art Museum）。

林布蘭用快速的書寫法線條畫了這幅小風景畫。透過這幅畫，我們可以感覺到林布蘭對一片寂靜的冬日風景的視覺和情緒反應。因此，我們不僅僅看到了風景，還透過風景看到了林布蘭本人。

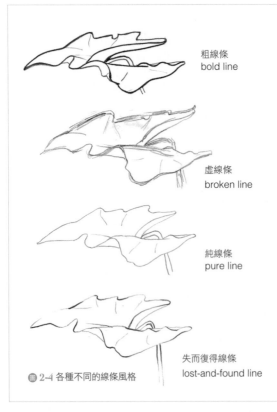

粗線條
bold line

虛線條
broken line

純線條
pure line

失而復得線條
lost-and-found line

● 2-4 各種不同的線條風格

每位藝術家都以其獨特的線條風格而為人所知，專家經常會根據這些已知的線條特性來鑑定這些畫家的作品。線條風格實際上已經被分成指定的類別。這些風格還真不少：「粗線條」；「虛線條」，有時也被稱作「自我重複的線條」）；「純線條」：纖細而精確，有時也被稱作「安格爾線條」，以十九世紀法國藝術家尚－奧古斯特・多米尼克・安格爾（Jean-Auguste Dominique Ingres）命名；「失而復得線條」：開始時很粗，接著逐漸消失，然後又變得很粗。請參照左側的圖例。

新手學生經常會羨慕那些以快速又有自信的粗線條畫出來的畫，如畢卡索的畫。但我們需要記住的重點是：**每一種風格的線條都有價值，某一種線條並不比另一種更好。**

Chapter 3
你的右腦和左腦
Your Brain, the Right and Left of It

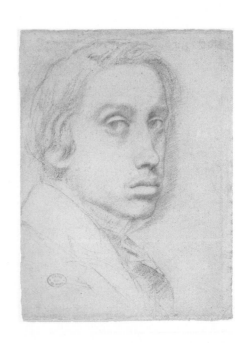

艾德加·竇加,《自畫像》(Self-Portrait),約繪於 1855 年。
紅色粉筆及直紋紙。圖像來源國家藝術畫廊(National Gallery
of Art),華盛頓特區,伍德納家族(Woodner Family)收藏。

竇加熱衷於觀察十九世紀的法國「現代」生活。有一次正當他和
英國畫家朋友瓦特·西克(Walter Sickert)離開一家咖啡館時,
他反對西克招下一輛有頂的出租馬車。他說:「個人來說,我
愛坐公車,因為你可以看人。我們生來就是要彼此互看的,不是
嗎?」
　　——羅伯·修斯(Robert Hughes),《不評論便一無所有:
　　　藝術和藝術家評論選集》(Nothing If Not Critical: Selected
　　　Essay on Art and Artists),Alfred A. Knoph,1992。

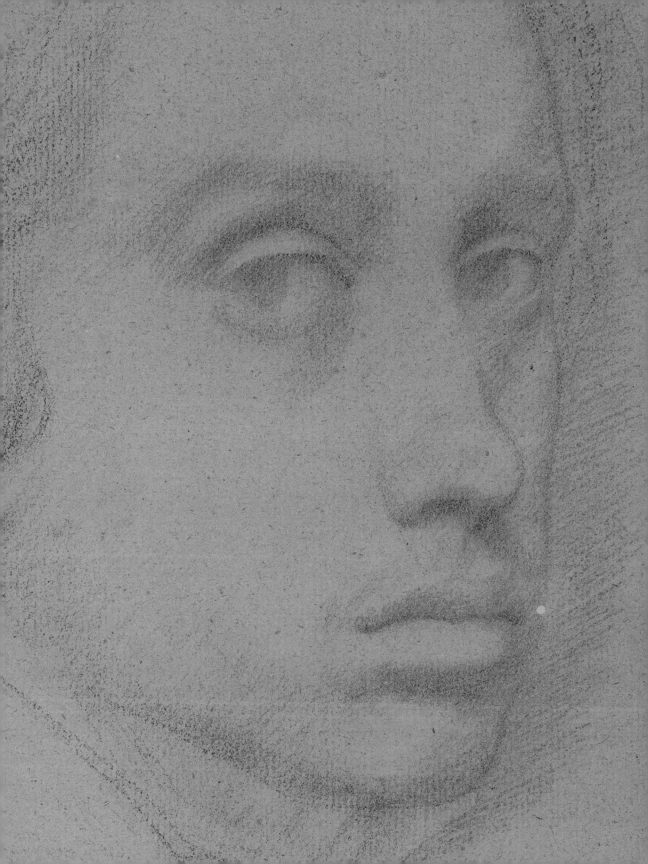

3 你的右腦和左腦 ■ ■ ■ ■ ■
Your Brain: The Right and Left of It

　　儘管幾個世紀以來人們對大腦進行了許多研究並提出了無數想法，近年來相關的知識也在快速地增加，但人們仍然敬畏並驚嘆於大腦非凡的能力，其中包括：具可塑性的大腦可以生出新的腦細胞，形成新的神經導路。科學家特別針對視覺感知進行了很多高度精密的研究，然而大量謎題仍未被解開。我們對許多大腦能力習以為常，因為它們超出我們的意識能力之外。就連最常見的活動都足以令人驚異——這是 DNA 結構發現者之一弗朗西斯‧克里克（Francis Crick）的倡議。

　　我們人類大腦最不可思議的能力之一，是用繪畫來記錄感知的能力。我認為學習畫畫時，對腦功能在繪畫中的作用有一些基本認識會很有助益，因此在開始做練習之前，在此先做個簡短的介紹。

雙重大腦

　　從上方看，人類的大腦像是核桃的兩半——兩個外表相似、迴旋狀的半球形個體，由一條縱向的裂隙從中分開，主要由胼胝體（一條粗的神經纖維帶）連接（圖 3-1）。大部分的人都知道左腦控制身體的右側，右腦控制身體的左側。由於這組交叉的神經導路，右手由左腦控制，左手則由右腦控制，如圖 3-2 所示。

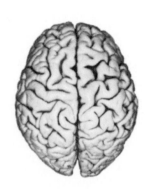

圖 3-1

★　「很少有人意識到自己完全能夠視物是多麼偉大的成就。人工智慧這個新領域帶來的主要貢獻不在於解決資訊處理的問題，而在於向人們展示這些問題其實有多麼困難。
　　當某人意識到，簡單如過馬路這樣每天都能碰到的畫面，如果想要看清楚，大腦就必須要經過不計其數的計算，這個人會對大腦能夠在如此短暫的時間內完成如此眾多詳細的操作步驟而感到吃驚。」
　　——F‧H‧C‧克里克（F. H. C. Crick），〈關於大腦的聯想〉（Thinking about the Brain），刊登於美國科學書籍《大腦》（The Brain），W. H. Freeman，1979，第 130 頁。

基於過去六十多年來神經科學家的出色研究，我們現在知道：雖然我們通常視自己為一個人——單一個體，我們的腦部功能卻被分成兩個腦半球。雖然腦半球看起來很相似，每一半卻有各自的認知、各有感知外部現實世界的方式。訊息藉由胼胝體從腦的這一半傳達到另一半，保留下我們自己的感受，但是如今科學家們已經理解到，胼胝體能夠阻絕這個通路。每個大腦半球似乎能將認識藏起來，不讓另一半大腦知道。因此也許古諺說的沒錯，有時右手真的不知道左手在做什麼。

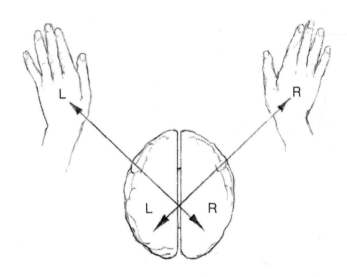

圖 3-2　大腦與手的交叉聯繫。左腦控制右手，右腦控制左手。

　　從演化的角度，絕大部分這種不對稱的原因仍然在研究中。科學家們曾經以為，只有人類的大腦在每個半球具有獨立且不同的功能（稱為「側化」〔lateralized〕）。但是近期關於鳥類、魚類、哺乳類的研究顯示，不對稱的腦在許多脊椎動物身上算是常見，而動物研究也指出有側化特性的大腦更

★　「左腦按照時間的順序進行分析，而右腦在空間之上進行綜合。」
　　——潔兒・勒維（Jerre Levy），芝加哥大學心理系榮譽教授，〈雙側不對稱的心理生物學影響〉（Psychobiogical Implications of Bilateral Asymmetry），摘自《大腦半球功能》（Hemisphere Function in the Brain），John Wiley and Sons，1974。

有效益，如此也許幫助解釋了大腦的不對稱設計。人類的兩個腦半球能夠在許多方面一同工作。它們能合作，各自貢獻特長。在其他時候，其中一個腦半球或多或少地擔任「領導」角色，另一半則「跟隨」。研究也顯示，兩個腦半球會彼此抗衡，一半會試著做另一半「知道」自己能做得更好的任務。

過去兩百年左右，科學家認識到語言和與語言相關的能力主要位於大多數人的左腦——包括大約 98% 的右撇子和三分之二的左撇子。這個結論主要得自觀察大腦損傷帶來的後果，從而得知左腦專門掌管語言能力。比如說，左腦損傷比相同程度的右腦損傷更可能導致語音能力的喪失。

由於語音和語言是很重要的人類能力，所以十九世紀的科學家將左腦命名為「主導的」、「高級的」或「主要的」腦半球，而右腦是「服從的」或「次要的」腦半球。由於這些標籤，直到最近，一般普遍都認為大腦的右半邊不像左半邊那麼先進，也比較不進化——就像是雙胞胎中不講話的那個，能力較低階，聽任左腦指揮行事。有些科學家對右腦甚至有更嚴重的偏見。他們認為右腦更近似動物，無法進行高等人類程度的認知活動——是「蠢笨」的腦半球。

時至今日，這種偏見已經改變了，主要得歸功於史無前例、出色的諾貝爾得獎研究（1950 年代針對動物和 1960 年代針對人類的「裂腦」〔split-brain〕

★　許多有創意的人似乎直覺知道這個兩邊分開的大腦。比如說，近一百年前，盧迪亞·吉卜齡（Rudyard Kipling）寫了下面這首詩，題為〈分成兩半的人〉（The Two-Sided Man），詩中不對任何一半大腦具有偏好。

我虧欠茁壯的土地——
比餵養我的生命還多——
但是最甚者是賜我
兩側頭腦的阿拉。
我省思好與真
太陽之下的信念
但更甚者為賜我兩側

而非單側頭腦的阿拉。
我寧願身無衣，腳無履，
無朋無菸或無麵包，
卻不願失去我兩側的頭腦
一分鐘甚至兩分鐘！

——盧迪亞·吉卜齡，1929。

研究）[6]。此研究由羅傑・W・斯佩里和他的學生羅納德・邁爾斯（Ronald Myers）、柯文・崔瓦森（Colwyn Trevarthen）、麥可・葛詹尼加（Michael Gazzaniga）、潔兒・勒維（Jerre Levy）、羅伯・尼比斯（Robert Nebes），以及加州理工學院其他人員共同完成。神經科學家們起先稍有遲疑，後來卻都同意兩個大腦半球都能進行高度的人類程度認知，各自專擅不同思考模式，卻都極為複雜。

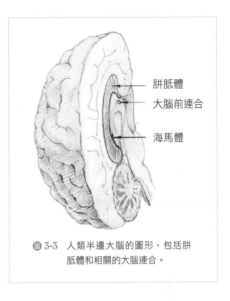

胼胝體
大腦前連合
海馬體

圖 3-3　人類半邊大腦的圖形，包括胼胝體和相關的大腦連合。

　　但是，你也許會問這與學習畫畫有什麼關係？對大腦半球感知視覺功能的研究顯示，依據人腦感知到的形體描繪出複雜寫實的圖像，主要是右腦的工作。（如我之前提過的，為了避免所謂的位置爭議，我將右腦功能命名為「R 模式」，左腦功能則是「L 模式」，無論該功能位於大腦的何處。）要學好畫畫，也許取決於你是否能使用「比較弱的」或居於次要地位的 R 模式。（是的，到了 2012 年右腦仍然被界定為兩者中較不重要的那一半。積習難改！）

　　而這如何有助於我們畫畫？顯然，右腦是用比較適合畫畫的模式來進行感知──也就是處理視覺訊息；左腦的功能模式（L 模式）也許不適合這項任務。由於 L 模式的強勢和主導性，我們面臨的問題就在於如何將 L 模式「晾在一旁」，讓我們能在意識層級進入 R 模式。

[6]「裂腦」一詞是外科手術的説法。該手術用於治療棘手的癲癇，將胼胝體和大腦兩半之間的連結切斷，進而防止癲癇擴散。斯佩里和他的研究團隊與一小群左右腦被分隔的病人合作，測試出兩個腦半球的功能差異。

事後看來，我們理解到人類也許從一開始就已經模糊地知道左右腦的差異，而且共享著負面的偏見。全世界的語言中有無數字詞和句子指出左邊人體（與右腦連結並受其控制）的特徵不如右邊人體。這類句子大多講的是手，而非腦半球；但是因為手和腦半球的交叉連結，這些詞句想來必然也意指著控制手的腦半球。因此，下一個段落中這些耳熟能詳、關於手的例子，雖然字面上清楚指著左手和右手，實際上也意指與之相對的腦半球——左手由右腦控制，右手由左腦控制。

平行的認知		陰陽兩面	
智力	直覺	陰	陽
匯聚	發散	陰柔	陽剛
數位化	模擬化	負面	正面
次要	主要	月亮	太陽
抽象	具象	黑暗	光亮
直接	自由	退讓	激進
建議	想像	左邊	右邊
分析性	關聯性	冷	暖
線性性	非線性	秋天	春天
理性	直覺性	無意識的	有意識的
有順序的	並聯的	右腦	左腦
分析性	整體性	感情	感原因
客觀	主觀		
連續的	同時的		

——J·E·伯根（J. E. Bogen），
〈大腦專屬功能的一些教育性意義〉（Some Educational Aspects of Hemisphere Specialization），刊登於《UCLA 教育家》（UCLA Educator），1972。

——《易經》，中國道家名著。

關於左右概念的字詞和句子描述的不光是人體部位，更是根本性的特徵或品質上的深刻差異。右手（也就是左腦）總是與好的、道德的、適宜的東西有很強的聯繫。左手（也就是右腦）則強烈關乎混亂的觀念和言語無法控制的情感——亦即壞的、不道德以及危險。在宗教文學裡，惡魔被描述成左撇子，《希伯來書》中則一再提到：基督坐在神的右邊。日常生活裡，「左撇子的稱讚」意指狡猾的挖苦，出自對於左手／右腦的輕視。「右撇子的稱讚」就如同稱某人為「我的右臂」，代表「我強有力的好幫手」。

關於手的句子能夠描述兩邊的衝突或不合。比如說，我們想要比較互相衝突的點子時，英文中往往會說：「從一隻手來說……但從另一隻手來說……。」（On the one hand……on the other hand……）直到最近，這些針對左手／右腦的古老偏見還促使老師和家長不斷強制左撇子孩童使用右手寫字、吃飯，有時還包括運動——這種嘗試往往導致孩子直到成年之後還存在著問題，比如結巴、閱讀困難，以及左右不分。教師和家長強迫左撇子孩童改用右手的理由都沒有足以令人接受的正當性，從「用左手寫字看起來好不舒服」，到「世界是為右撇子打造的，

在墨西哥古代，阿茲提克人用左手攪拌藥治腎臟病，而治肝臟時，用右手攪拌藥。

偶有罕見的特例，如古代秘魯的印加人認為左撇子是好運的徵兆。

馬雅人是右的推崇者：占卜者的左腳如果開始顫抖，就預示著災難的來臨。

摘自 J・布里斯（J. Bliss）和 J・莫雷拉（J. Morella）的《左撇子手冊》（The Left-Handers' Handbook），A&W Visual Library，1980。

我的左撇子小孩會缺乏優勢」，這些理由都不好，而且我相信它們總是出於對左撇子的成見——但是我很高興告訴各位，這種偏見正在迅速消失。也許近來有六位美國總統都是左撇子的事實有助於減弱偏見：哈利・杜魯門、傑拉德・福特、羅納德・雷根（也許雙手都慣用），喬治・W・布希、比爾・柯林頓、巴拉克・歐巴馬。

<div style="float:left">世界文化和歷史上的偏見用語</div>

全世界的許多語言中，都有各種用語暗示右手／左腦代表好的事物，而左手／右腦代表壞的事物。在拉丁語中，左的單詞是 sinister，這個詞還有「壞的」、「不吉利的」、「背信棄義的」等意思。而右的單詞是 dexter，英文中 dexterity 這個詞就是從這來的，它還有「巧妙」或「熟練」等意思。在法語裡，左——記住左手代表右腦——的單詞是 gauche，意思是「笨拙的」、「幼稚的」或「無禮的」，英語中的 gawky（遲鈍的、笨拙的）也出自此。法語裡右的單詞是 droit，意思是「好的」、「具有美德的」、「真實的」或「高尚的」。

對左邊的貶義也許反映出了，大多數右撇子面對和自己相異的少數人（即左撇子）所感到的不自在或懷疑態度。在英文中，「左」（left）來自盎格魯撒克遜人的單詞 lyft，意思是「軟弱的」或「無益的」。大多數右撇子的左手的確比右手弱，但原詞還藏有道德軟弱的意思。強化這種偏見的還有盎格魯撒克遜人語言中右的單詞 reht（或者 riht），

* 幾位口吃的名人：
 * 古希臘演說家狄摩西尼
 * 英國喬治六世國王
 * 政治家溫斯頓・邱吉爾
 * 作家路易斯・卡羅和薩默塞特・毛姆
 * 演員詹姆斯・史都華、詹姆斯・厄爾・瓊斯、瑪莉蓮・夢露

* 「我們的研究顯示……有兩種思維模式：語文和非語文性的，分別位於左腦和右腦，而且我們的教育系統以及整個科學界，似乎全盤忽視了非語文形態的那半邊智慧。最後結果就是現今社會歧視右腦。」
 ——羅傑・W・斯佩里〈手術分裂半腦的腦功能偏側特化〉（*Lateral Specialization of Cerebral Funtion in the Surgically Separated Hemispheres*），《神經科學第三研究計畫》（*Neurosciences Third Study Program*），F・史密特（F. Schmitt）和 F・沃爾頓（F. Worden）主編，MIT Press，1974。

意思是「正直的」、「公正的」。英文中的單詞 correct（正確的）和 rectitude（正直的）就來自 reht 和它的拉丁詞源 rectus。

這些觀念也反映在我們的政治字彙中。比如說，右派崇尚的是中央集權和個人責任，抗拒變革。相反地，左派推崇人民力量和社會責任，喜歡變革。當走向極端時，右派就變成了法西斯主義者，而左派則是無政府主義者。

就西方文化習俗而言，正式的晚宴中，最尊貴的位置在主人的右邊；婚禮上，新郎一般站在右邊，新娘站在左邊——兩人的相對地位不言而喻。我們習慣用右手跟人握手；用左手跟人握手顯得彆扭。英文字典中「left-handed」（用左手的）這一條裡列舉的同義詞包括「笨拙的」、「難使用的」、「虛假的」和「惡毒的」。然而，「right-handed」（用右手的）的同義詞包括「正確的」、「不可缺少的」和「可靠的」。

我得提醒你，你要記得當語言開始產生的時候，這些相對的語文都是由早期人類的左半腦造出來的——左腦將所有最好的字眼都給了自己！右腦則被左腦貼上標籤、扭曲、妖魔化，它自己並沒有語文式語言（verbal language）可為自己辯護。

<div style="float:left">兩種認知方式</div>

伴隨著我們語言中關於左和右完全相反的涵義，歷史上來自不同文化的哲學家、導師和科學家屢屢對人性雙重性和兩面性的概念提出假設。其中最關鍵的想法是人類有兩種平行的「認知方式」。

你可能對接下來要談的這些想法並不陌生，它們根植於我們的語言和文化。最主要的對立在於思考和感覺，智力和直覺，客觀分析和主觀判斷。政治作家們常說人們總是大致分析問題的優劣之後，憑自己的「直觀」感覺來表決。科學史上充斥著研究者的軼事，這些科學家總是一次次地試圖解決問題，然後某天做了一個夢，直覺告訴他們夢裡的事物象徵著問題的答案。十九世紀數學家亨利·龐加萊（Henri Poincaré）就是一個鮮活的實例。

或者我們換個角度談這個問題，人們有時會這樣形容某人：「他說得像那麼回事，但我總覺得不應該相信他。」或者，「我不能用字詞來

告訴你到底怎麼一回事，但我就是喜歡（或不喜歡）那人。」這些描述說明我們的兩邊大腦都在工作，並且用兩種不同的方式處理相同的資訊。

在我們每個人的頭顱裡都有一個雙重面相的大腦和兩種認知方式。我們的語言直覺地表達出了大腦和身體的兩半具有雙重性和不同特性，這在人類大腦的生理學中具有真正的基礎；但是因為普通大腦中胼胝體的連接纖維是完好的，能夠阻絕訊息通路，以致我們往往無法全面意識到兩個腦半球彼此衝突的反應。

處理資訊的兩種模式

當我們的兩個腦半球聚集了相同的感官訊息後，任務就會被兩邊分擔，每一邊腦半球處理適合其風格的部分。或者是其中一個腦半球，通常是主導的左腦，「接管」並抑制另一半。請記得，語言負責主導！左腦會進行語文化、分析、摘要、計算、計時、計畫步驟、根據邏輯作出理性的陳述，並且從既往經驗裡搜尋解決新問題的方法。就像這個 L 模式的陳述例子：「現在有數字 a、b 和 c ——如果我們能說 a 大於 b，而 b 大於 c，那麼 a 一定大於 c。」以上的陳述展示了左腦的模式：語文性、分析性、建議性、連續性、象徵性、線性和客觀，而且可被證實為真。可是我們一定要記得，L 模式也能夠編造出錯誤的陳述來「解釋」問題，而非解決。

另一方面，我們有第二種認知的方式：R 模式。這個模式使我們用大腦的眼睛「看到」事物。在上面的例子中，你是否能將「a、b、c」的

* 「法國數學家、理論物理學家、工程師、哲學家亨利．龐加萊曾描述一個令他解出難題的突來直覺：「某天晚上，我違反平常的習慣喝了一杯黑咖啡，結果遲遲無法入睡。一個個念頭在一片混沌中升起；我能感到它們不斷彼此撞擊，直到一對一對地互相鎖定，並形成穩定的組合。」
（這種奇怪的現象提供了解決麻煩問題的直覺。龐加萊繼續說道：）
「似乎，當某人正在進行潛意識層級的工作時，過度活躍的意識層級能使部分的潛意識工作被感知到，而且不會改變其本質。然後我們就能模糊地理解區隔兩種自我意識的機制，或者說，工作方式。」

關聯性給視覺化？如果可以，就代表你的左右半腦彼此同意並且合作去理解這則陳述。

在視覺性的 R 模式裡，我們可以看見事物在空間中存在的型態，以及各個部分如何組合成為一個整體。透過使用右腦，我們使用譬喻和圖像解法（image solutions），並且創造新的概念組合和新穎的方式來解決問題。有時候我們的視覺模式能夠看見 L 模式不能或不願看見的，特別是具衝突性或弔詭的訊息。右腦傾向於正向面對「真正在那裡」的事物，而且語言也有詞窮的時候。當某件事物複雜到無法以文字描述時，我們就會使用肢體語言。心理學家大衛・加林（David Galin）[7] 最喜歡的例子是：試著描述一座螺旋形樓梯，而不使用任何表示螺旋的肢體語言。

這就是 R 模式：直覺、主觀、關聯性、整體性、無時間感、能看見真相的模式。這也是我們的文化所貶抑、輕視的左撇子模式，並總是被我們的教育系統有意或無意地忽略。對羅傑・斯佩里的研究有極大貢獻的神經生物學家潔兒・勒維，曾在斯佩里的研究工作階段中半開玩笑地說，她認為「美國的教育一路到研究所，大概都已經將學生的右腦切除[8]了」。

* 霍華德·嘉納（Howard Gardner），這位哈佛大學心理學和教育學教授如此描述藝術和創意的關聯性：「經過奇妙的扭轉，藝術和創意這兩個詞就在我們的社會裡緊密聯結起來了。」
　　　　　　　——霍華德·嘉納，《創造心智》（Creating Minds），Basic Books，1993。

[7] 任職於加州大學舊金山分校的蘭格利·波特學院（Langley Porter Institute）。

[8] 切除（ablated）：以手術將患病或想棄除的組織從身體上移除。

我的學生們常常告訴我，學習繪畫讓他們覺得自己更「有藝術性」，並且變得更有創造力。創造力的其中一項定義就是能夠把手頭上的資訊——即所有人都能取得的普通感官資料——用全新的、具社會效益的方式直接整合。作家使用字詞，音樂家使用音符，藝術家則使用視覺感知，他們都需要一些專業的知識和技能傍身。我確實相信，一般來說，藝術對釋放你的創意潛力是很重要的，而學習畫畫也許就是其中一種有效的方法。

在創意模式中，我們使用直覺和卓越的洞見——這時我們不須按照邏輯順序解決問題，一切就「看起來很對勁」。這種情況發生時，人們往往出於本能地大叫：「我明白了！」或者「啊哈！對，我現在看清楚大局了。」其中最經典的驚呼出自阿基米德在洗澡時那聲歡快的叫喊：「Eureca！」（我找到了！）據說，國王命令阿基米德判定一頂金冠中是否摻了銀。苦思良久後，阿基米德在洗澡時靈光一閃：他踏入澡盆裡時，留意到水位上升。於是他猛然「看見」解法：先將金冠浸入水中，測量溢出來的水量，如此就能確知形狀不規則的金冠體積以及金屬的密度；若冠內摻入了較便宜、密度較低的金屬，重量就會比純金輕。故事最後敘述著阿基米德對這個頓悟感到歡天喜地，連衣服都忘了穿就跑到街上，口中邊大喊：「Eureka！Eureka！」這個故事描繪出「看見」狀似無關事物之間關聯的重要性，如此才能獲得洞見。

學生們常常會問及關於使用右手或左手的問題。在開始教授繪畫的基本技巧之前，我們應該好好談談這個問題。由於有關慣用手的廣泛研究既難懂又複雜，我只澄清和畫畫相關的幾個要點。

一種理解慣用手的有效方式是，理解用手的偏好是一個人大腦組織結構最外在、明顯的標記。其他的外顯標記是：慣用眼（每個人都有一隻主視眼，好在瞄準目標時仍確保視野的開放）和慣用腳（上樓梯時習慣先抬起和跳舞時先跨出的那隻腳）。用手的偏好可能是由遺傳決定的，而強迫進行改變不利於自然大腦的組織。慣用哪隻手寫字是與生俱來的，其影響甚大，以致過去左撇子被迫改變的結果往往是他們成為雙手

使用者。孩子們屈從於壓力（從前甚至會有處罰），學會用右手寫字，但是仍然用左手做其他事情。

　　將人嚴格區分成左撇子和右撇子的做法並不十分準確。人們有可能完全使用左手或完全使用右手，也有可能兩隻手都非常靈活——也就是在做很多事情時兩隻手都能用，使用哪隻手都無所謂。我們大多數人都落在這連續光譜中的某處，大約 90% 的人更傾向於使用右手，10% 的人更喜歡使用左手。喜歡用左手寫字的人似乎越來越多，從 1932 年全世界人口的 2% 上升到 今日的 8-15%。這個變化，也許反映出了老師和家長已經更能接受孩子用左手寫字。

✱　這裡有左撇子名人清單：

亞伯特‧愛因斯坦（Albert Einstein）
班傑明‧富蘭克林（Benjamin Franklin）
卡萊‧葛倫（Cary Grant）
查里曼大帝（Charlemagne）
查理‧卓別林（Charlie Chaplin）
柯爾‧波特（Cole Porter）
吉米‧罕醉克斯（Jimi Hendrix）
約翰‧麥坎（John McCain）
茱蒂‧嘉倫（Judy Garland）
尤利烏斯‧凱薩（Julius Caesar）
英國喬治六世國王（George VI）
路易斯‧卡羅（Lewis Carroll）
瑪麗蓮‧夢露（Marilyn Monroe）

馬克‧吐溫（Mark Twain）
瑪蒂娜‧娜拉提諾娃（Martina Navratilova）
甘地（Mohandas Gandhi）
拿破崙（Napoleon Bonaparte）
歐普拉‧溫佛瑞（Oprah Winfrey）
保羅‧麥卡西（Paul McCartney）
法老王拉姆西斯二世（Pharaoh Ramses II）
查爾斯王子（Prince Charles）
威廉王子（Prince William）
維多利亞女王（Queen Victoria）
林哥‧史塔（Ringo Starr）
泰德‧威廉斯（Ted Williams）
湯姆‧克魯斯（Tom Cruise）

✱　美國前副總統尼爾森‧洛克斐勒（Nelson Rockefeller）是一個被矯正過的左撇子，他在閱讀準備好的演講時飽受困擾，因為他總是傾向於從右看到左。導致這種困擾的原因是，他父親改變自己兒子左撇子傾向時的冷酷努力。

「在全家圍坐在桌子旁吃飯時，老洛克菲勒先生會把兒子的左腕用橡皮筋套起來，然後把一根繩子拴在橡皮筋上，每次尼爾森開始用他比較習慣的左手吃飯時，老洛克菲勒先生就猛拉繩子。」

——摘自 J‧布里斯和 J‧莫雷拉的《左撇子手冊》，1980。

後來，年幼的尼爾森只好投降，變成笨拙的雙手使用者。他一生都因為他父親的嚴厲而飽受折磨。

L -mode

L 模式

語文性	使用字詞命名、描述、定義。
分析性	有步驟地解決問題,一部分一部分來。
象徵性	使用符號象徵某些事物。比如說,「👁」代表眼睛,「+」代表增加。
抽象性	取出一小部分資訊並用以代表整體。
時間性	有時間概念,將事物排序:首先做什麼, 然後做什麼,等等。
字義性	遵循字或詞的本義:難以理解比喻。
理性	根據理由和事實得出結論。
數位性	使用數字進行計算。
邏輯性	根據邏輯得出結論: 把事物按照邏輯順序排列,比如說一條數學定律或一個理由充分的論據。
線性	進行連貫性思維, 一個想法緊接著一個想法,往往引出一個集合性的結論。線性過程會因為缺少資料而中途停擺。

-mode

R 模式

非語文性	使用視覺性、而非語文性認識來處理感知。
綜合性	把事物事例整合成為一個整體。
真實性	能與事物當時在現實中的原貌產生連結。
類比性	看到事物的相似性;理解比喻關係。
非時間性	沒有時間流逝的概念。
想像的	能夠看見腦中的圖像,無論是真實或想像的。

非理性	不需要以理由和事實為基礎；樂意暫停做出判斷。
空間性	看到事物與其他事物之間的關聯性以及各個部分如何組合成整體。
直覺性	往往根據不完整的規律模式、第六感、感覺、視覺圖像、視覺關聯而產生洞見。能夠跳過缺漏的資料。
整體性	能一下子看到整個事物的真實和其複雜度；感知整體模式和結構，往往引出分散性的結論。

左撇子和右撇子的差異

　　暫且不論偏見，左撇子和右撇子的確有所分別。確切說來，90% 的右撇子是用左腦處理語言的；另外 10% 的右撇子中，有 2% 的語言區位在右腦，8% 是兩個半腦並用。

　　左撇子則不像右撇子如此側化——意思是，不太能清楚指出功能位在哪一個半腦。比如說，左撇子比右撇子更常同時使用兩邊大腦來處理語言和空間資訊。有些左撇子的語言區位在**左腦**，這些人經常會「鉤著手」寫字，使老師們看了很不認同。令人驚訝的是，語言功能區在**右腦**的右撇子（這種人頗為罕見）也可能會鉤著手寫字。[9]

　　這些差異究竟要不要緊？每個人都或多或少有些差別，籠統地一概而論是非常危險的。不過，有些專家普遍認為兩個大腦同時具備一些各式各樣的功能（也就是側化程度相對較低）會造成潛在的衝突和干擾。事實上據統計，左撇子更容易口吃，也更容易有某種思考方式，像是做決定時傾向思考每個問題的兩個面向。然而，另一些專家指出，功能的雙重分布可能發揮出卓越的智力，也許是因為比較容易應用左右腦兩種模式。左撇子在數學、音樂、運動和西洋棋等方面都有出色的表現。而且美術史也為左撇子在藝術領域中占有優勢一事提供了有力證明：達文西、米開朗基羅和拉斐爾都是左撇子。

[9] 神經生物學家潔兒・勒維認為，寫字時的手勢也許是另一個腦部組織的外顯標記，「鉤起」的手「指向」同側的大腦語言區塊，上指或「正常」姿勢則指向反對側的大腦語言區塊。

那麼,使用左手能夠改善一個人進入 R 模式的能力,使其繪畫技巧進步嗎?從我當老師的經驗來看,幾乎察覺不出在學習繪畫的能力上是左撇子還是右撇子更占優勢。在我還是小孩的時候,畫畫對我來說輕而易舉,而我是極端的右撇子——儘管我像很多人,尤其是女性,也經常左右不分,或許這一點表示某種主導性混淆。[10] 但有一點需要說明:學習畫畫的過程能在 L 和 R 模式之間造成許多心理衝突。可能左撇子比大腦相當側化的右撇子更能適應這種衝突,並且更容易應付隨之而來的不適感。顯然,這個領域還有待研究。

有些美術老師建議右撇子用左手持筆,大概希望他們能更直接地進入 R 模式。我不同意這麼做。阻止人們學會繪畫的觀看問題不會因為換隻手就輕易消失,這麼做只會使畫作更笨拙。我得遺憾地說,有些美術老師把笨拙視為有創意和有趣。我認為這種態度是對學生的不負責任以及對藝術的侮辱。我們並不會把笨拙的語言或使用困難的科學視為有創意或更好。

[10] 舉例來說,左右不分的人會跟司機說:「向左轉。」但同時手卻向右指;或是永遠不記得電梯是面向旅館出口的左邊還是右邊。

✱ 西格蒙德・佛洛伊德(Sigmund Freud)、德國物理學家赫爾曼・馮・亥姆霍茲(Hermann von Helmholtz)和德國詩人席勒(Schiller)飽受左右不分的折磨。佛洛伊德在給朋友的信中寫道:「我不知道對別人來說,自己的左右或其他人的左右是不是很明顯。對於我來說,我必須要想一想哪邊是我的右邊;沒有有機的感覺可以告訴我。為了確認哪邊是我的右手,我習慣很快地做幾個寫字的動作。」
　　——西格蒙德・佛洛伊德,〈精神分析源起〉(The Origins of Psychoanalysis),《美國心理學期刊》(American Journal of Psychology) 21 期,1910。

✱ 另一位不那麼嚴肅的名人也有相同的問題:
小熊維尼看著自己的兩個爪子。牠知道有一隻是右手,而且牠知道一旦確認哪一隻是右手,那麼另外一隻就應該是左手,但是牠永遠也記不住究竟該如何開始。「那麼好吧,」牠緩緩地說⋯⋯
　　——A・A・米恩(A. A. Milne),《小熊維尼與老灰驢的家》(The House at Pooh Corner),Methuen & Co. Ltd.,1928。

一小部分右撇子學生在試著用左手畫畫後，發現這個做法確實能讓他們畫得更好。然而我們追根究柢後，幾乎總是發現這些學生兩隻手都很靈活，或者其實是被硬生生改變過的天生左撇子。像我這樣根深柢固的右撇子（或天生的左撇子）絕對不會想到用平常不怎麼用的手畫畫。但是為了發掘你自己是否是個隱性的雙手使用者，我鼓勵大家嘗試用兩隻手作畫，然後固定用自己覺得比較自然的那隻手畫畫。

在後面的章節中，我的教學內容主要針對右撇子，而省去了冗長乏味、特別為左撇子所寫的重複內容。相信我，這並不表示我對左撇子抱有任何他們常遭受到的偏見。

下一章的練習是設計來使心智狀態從 L 模式轉換到適合畫畫的 R 模式。這些練習的基本假設是，哪個模式將促使一邊大腦「接受」任務，同時阻擋另外一邊大腦。但問題是：到底是什麼因素決定哪個模式會占優勢呢？

透過對動物、裂腦者和擁有完好大腦的人的研究，科學家相信主要有兩個決定因素。第一個因素是速度：哪邊大腦能更快接觸到任務？第二個因素是動機：哪邊大腦最關注或喜愛這個任務？相反地，哪邊大腦最不關注或最不喜愛這個任務？

既然寫實地畫出感知到的形體主要是 R 模式的功能，那麼把 L 模式的干擾減低到最小程度將大有幫助。問題是，左腦一直處於主導地位，它非常快速並傾向於急忙用字詞和符號進行表達，甚至會接下一些它並不在行的工作。裂腦的研究指出，占主導地位的 L 模式不喜歡把任務放手交給它那沉默的夥伴，除非它真的很不喜歡這項任務——可能因為任務太耗時，也可能任務太過詳細或太過緩慢，或者因為左腦根本完成不了。而那正是我們需要的——占主導地位的左腦將會拒絕的任務。接下來的練習都被設計成向你的大腦提出左腦無法或不想完成的任務。

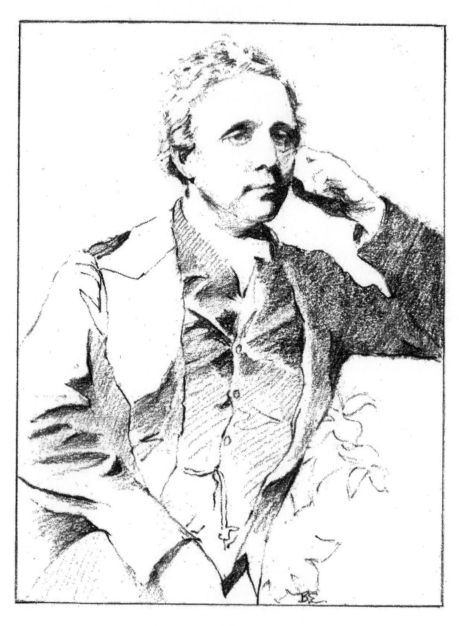

「現在如果不小心讓我的手指沾上膠水，或者瘋狂地把右腳塞進左腳的鞋子裡⋯⋯」
——路易斯·卡洛爾，〈在孤獨的荒野上〉（Upon the Lonely Moor），刊登於英國文學雜誌《火車》（The Train），1856。

Chapter 4
從左跨越到右
Crossing Over from Left to Right

你能不能找到五張隱藏的側臉？

《法國水仙》（*Lilies of France*），雕版畫，法國，1815。出版者不詳。畫中藏有法國皇室成員的側臉。摘自《愛玩遊戲的眼睛》（*The Playful Eye*），The Redstone Press，1999。

4 從左跨越到右 ■ ■ ■ ■ ■
Crossing Over from Left to Right

接下來的練習，是特別為了幫助你了解大腦從主導的 L 模式到從屬的 R 模式的轉換而設計的。我可以一遍又一遍地用字詞描述這個過程，但只有你自己能感受這個認知的轉換和主觀狀態的輕微變化。正如美國知名爵士音樂家胖子華勒（Fats Waller）說過的：「如果你一定要問爵士樂是什麼，那你永遠也不會知道它是什麼。」

R 模式狀態也是如此：你必須親自經歷從 L 模式到 R 模式的轉換，觀察 R 模式的狀態，然後透過這種方式了解它。做為嘗試的第一步，以下的練習是為了彰顯兩個模式之間的衝突可能性而設計的。

你需要：

· 影印紙或圖畫紙，隨你喜歡
· 削尖的 2 號（HB）鉛筆
· 你的畫板和遮蔽膠帶，將 3 或 4 張紙重疊貼在畫板上

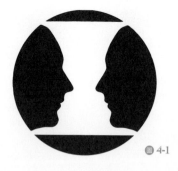

圖 4-1

圖 4-1 是一幅著名的錯視圖，它被稱為「花瓶／臉孔」，因為它看起來像：

● 兩個對視的側臉

或

● 一個以中軸對稱的花瓶

★ 這幅「花瓶／臉孔」的錯視圖是在 1915 年因為丹麥心理學家艾德加·魯賓（Edgar Rubin）而聲名大噪，但是十八世紀便已經有許多法國印刷和銅板畫的早期版本。
這個形體／背景的錯視圖提供了感知的選擇：一個花瓶或兩個面對面的側臉。大多數人無法同時看見花瓶和臉孔。

你將這麼做

在開始之前,請讀完這個練習的所有指示。

1. 首先,照樣描畫出「花瓶/臉孔」圖案的一邊。如果你是右撇子,就畫左邊的側臉,面向中軸,如圖 4-2 所示。如果你是左撇子,就像圖 4-3 那樣將右邊的側臉依樣畫出來,面向中軸。[11] (或者你也可以畫自己想畫的側臉輪廓版本。)

2. 接著,在側臉的頂部和底部畫上水平的兩條直線,使其成為花瓶的頂部和底座(仍然參考圖 4-2 和圖 4-3)。

3. 現在,用鉛筆慢慢順著你已經畫出來的這條曲線再描一次,一邊畫一邊説出你描畫的部位名稱,像這樣:「額頭……鼻子……上唇……下唇……下巴……脖子。」你還可以再重複一次,重描這條側臉曲線, 並認真思索這些名稱的意思。

4. 然後,在紙的另一邊開始畫對面的側臉,以完成中央對稱的花瓶。

5. 當你畫到額頭或鼻子時,可能會開始遇到一些困惑或衝突。出現這種情況時,用心記下。

6. 這個練習的目的是讓你自己觀察:「我如何解決這個問題?」

圖 4-2 右撇子的畫法

圖 4-3 左撇子的畫法

[11] 之所以有「花瓶/臉孔」的左、右撇子練習版本,是為了避免你畫第二個側臉時,第一個側臉被作畫的手遮住。

現在先不要繼續往下讀，開始做練習。你大概需要花五分鐘，但時間長短可以視你的需要而定。

為什麼要做這個練習

幾乎我所有學生在做這個練習時都會遇到一些困惑或衝突。有一小部分的人會感到巨大的衝突，甚至有短暫的精神癱瘓。如果這也發生在你身上，就表示當時你需要改變筆畫的方向，但不知該向右還是向左才好。這種衝突如此巨大，使的你無法移動鉛筆繼續畫下去。

這就是這個練習的目的：製造衝突，讓每個人都能感到自己大腦中的「危機」狀態。當指令並不適合手頭上的任務時，就會發生這種情況。我認為這種衝突可以解釋如下：

我給你的指令是堅定地「插入」大腦的語文系統。記得嗎？我曾堅持你得說出側臉每個部位的名稱，我還說了：「現在，重描這條側臉曲線，並認真思索這些名稱的意思。」然後，提到花瓶時，我強調了「對稱」這個詞。

然後，我又給你一項任務（完成第二個側臉，並同時完成花瓶），而它只能透過把大腦轉換到視覺、立體的模式才能完成。這是大腦中能感知並以非語文方式評估大小、曲線、角度和形狀之間視覺關係的部分。

進行這項心智轉換的困難導致了衝突和困惑的情緒——甚至是短暫的精神癱瘓。你可能已經找到解決這個問題的方法，從而能確保自己完成第二個側臉和對稱的花瓶。

你如何解決這個問題？

- 告訴自己別想這些臉部特徵的名稱？
- 將你的注意力從側臉的形狀轉移到花瓶的形狀？
- 使用網格（畫出垂直和水平的直線）幫助你清楚看見關聯性？
- 在側臉曲線最凸或最凹的地方點上記號？
- 從下往上畫而不是從上往下畫？
- 決定不管花瓶是否對稱，從記憶中隨便找出一個側臉畫上去，完成這個練習就好？

在最後這個決定中，語文系統「大獲全勝」而視覺系統「一敗塗地」，因為花瓶將不會對稱，這會令兩個模式都很不高興。

讓我再問你幾個問題。你有沒有使用橡皮擦「修改」你的畫作？如果有，你有沒有罪惡感？如果有，為什麼？（語文系統有一系列被牢記的規定，其中一條可能是「你不能使用橡皮擦，除非老師說可以」。）視覺系統乎幾沒有語言或字彙規則，它僅是根據另一種邏輯——視覺邏輯，不斷尋找著解決問題的方法。

<div style="float:left">結論是，看似簡單的「花瓶／臉孔」練習告訴我們</div>

- 為了畫好一種感知到的對象，即你用眼睛看到的事物，你必須將大腦轉換到專用於視覺和感知任務的模式。

- 從語文模式轉換到視覺模式的困難往往導致衝突的「危機」。你感覺到了嗎？

- 為了減少衝突所引發的不適，你在練習過程中停下來（還記得那短暫停頓的感覺嗎？），然後重新開始。也許就在那個當下，你給了自己指示，也就是給你的大腦發出指令，「換擋」、「改變策略」、「不要做這個，做那個」，或使用任何能夠引出認知轉換的指令。[12]

有很多方法可以解決「花瓶／臉孔」練習所帶來的心智「危機」。也許你找到了一種獨特或不尋常的解決方案。為了用字詞將你自己的解決方案表達出來，也許你該把發生的事情寫在畫作的背面。

★ 培養自己成為觀察者，能讓你達到不同的觀察身分狀態，而局外觀察者通常能清楚地界定出不同的身分狀態，但是若一個人沒有發展出很好的觀察能力，也許永遠不會注意到從一個身分狀態轉化到另一個狀態間的許多變化。

——查爾斯・塔特（Charles Tart），〈將碎片放在一起〉（Putting the Pieces Together），《意識的交替狀態》(Alternate States of Consciousness)，N・E・津柏格（N. E. Zinberg）主編，Macmilan，1977。

[12] 大腦中被假設為負責「執行」或「觀察」的部分，就是思考解決問題時的指令來源。

在畫「花瓶／臉孔」的時候，也許你畫第一個側臉時用的是 L 模式，像歐洲水手那樣一步一步完成，並且一一說出各部位的名稱。畫第二個側臉時需要用的是 R 模式。就像來自特魯克南海群島的水手那樣，你得不時透過掃瞄來調整線條的方向。

你可能已發現到，說出額頭、鼻子或嘴巴等名稱讓你非常困惑。如果不把這幅畫想成是人臉可能會好很多。把兩個側臉之間空白的形狀當作你的引導可能更容易些。換種說法，**完全不去想字詞**反而最容易。用 R 模式，也就是藝術家的模式作畫時，如果你要用字詞進行思考，只能問自己這些事情：

- 「曲線從哪開始？」
- 「曲線有多深？」

★　湯瑪斯‧格萊德溫（Thomas Gladwin）是一位人類學家，他將歐洲水手和特魯克水手駕駛小船航行於太平洋各個小島之間的方式做了對比。

歐洲水手使用 L 模式航行。
在航行之前，歐洲人總是先有一個寫好了航行方向、經度和緯度、到達航程中每一個地點的預計時間等內容的計畫。一旦這個計畫構思好並完成了，水手只要按計畫完成每個步驟，一步接一步，保證按時到達計畫目的地就可以了。水手可以使用任何可用的工具，包括指南針、六分儀、地圖等，如果被問起，他們能準確地描述如何達到目的地。

特魯克水手使用 R 模式航行。
相反，特魯克水手在開始航程前先想像自己的目的地相對於其他島嶼的位置。在航海時，他不時根據自己直覺中當時的位置調整方向。他會檢查自己相對於陸標、太陽、風向等的位置，不斷作出即時的決定。他會參考起點、終點和目的地，與他當時所在位置的相關距離。如果問他如何能在沒有工具和計畫的情況下準確無誤地航行，他根本說不出來。這並不是因為特魯克人不善於用詞語表達，而是由於這個過程實在太複雜，而且太不固定，以至於無法用詞語表達。
　　──J‧A‧帕勒德斯（J. A. Paredes）和 M‧J‧赫本（M. J. Hepburn），〈裂腦和文化認知的謎團〉（The Split-Brain and the Culture-Cognition Paradox），刊於《今日人類學》（Current Anthropology）第 17 期，1976。

- 「那個角度相對於紙的垂直邊緣是怎麼樣的？」
- 「那條線相對於我剛畫的線有多長？」
- 「當我掃視圖像的另一端時，那個點是相對於距離頂邊（或底邊）的哪個位置？」

這些是屬於 R 模式的問題：空間性、關聯性，以及相互比較。注意以上問題中沒有任何部位的名稱。沒有作出任何陳述，也沒有得出任何結論，如「下巴必須與鼻子一樣突出」，或者「鼻子是彎曲的」。

顯然，在日常生活中和處理大部分的任務上，兩個模式大多是共同合作的。但是，寫實地畫出感知到的圖像時，就必須轉換到與我們清醒時所仰賴的思考方式有根本性差異的另一種思考模式。畫這種畫時，可能是只需一個主導模式少數活動之一：這時視覺模式並不怎麼需要語文模式的協助。這裡有些其他例子。比如說，運動員和舞蹈家表現最好的時候似乎是在語文系統安靜時，我們通常叫這種狀態「專注忘我」（in the zone）。有趣的是，若某人需要進行相反的轉換，即從視覺轉換到語文模式時，也會經歷到一些衝突。一位外科醫師曾告訴我在為病人動手術時（一旦外科醫師掌握了所需的知識並有一定經驗以後，動手術就成為視覺任務了），他會發現自己無法說出手術工具的名稱。他會聽見自己對助手說：「給我那個……那個…… 你知道的，就……那個東西！」

因此，學習畫畫的第一步反而**不是**「學習畫畫」。弔詭的是，學習畫畫意味著，學習如何隨意進入大腦中那個適用於繪畫的系統。換句話說，進入大腦的視覺模式——那個適合繪畫的模式，使你能夠像藝術家那樣用特別的方式觀看事物。藝術家的「觀看方式」不同於普通視覺，而且需要在意識層級中進行心智轉換的能力。更準確地說，藝術家能夠設定條件好讓認知轉換的狀態「發生」。這就是一個受過美術訓練的人所要做的，也是你將學會的。

讓我再重複一遍，這種用不同方法觀看事物，並讓洞見可浮現至意識層級（如阿基米德的故事）的能力，除了可用於繪畫上，在生活中還有很多用處——至少包括有創意地解決問題。

牢記「花瓶／臉孔」這一課，然後請嘗試下一個練習——我設計用來減少兩個大腦模式之間的衝突。這個練習的目的與上一個練習正好相反。

熟悉的事物顛倒過來，就會看起來不一樣。我們會自動為感知到的事物指定頂部、底部和側邊，並且期望看到事物像平常那樣，以正確的方向放置。因為正向放置時，我們能夠認出熟悉的事物，說出它們的名稱，並把他們快速歸類到與我們存儲的記憶和概念相符合的類別裡。

當一個圖像被顛倒放置時，所有的視覺線索與已知的不符。由於得到的訊息很陌生，大腦變得困惑。我們可以看見形狀以及光線和陰影的區域，但是這圖像沒有召喚出我們習慣直接連結的名稱。我們並不反對看顛倒的圖畫，除非我們被要求得說出圖像的名稱。在那時這個任務就變得讓人生氣。

一旦顛倒著看，就算是眾所周知的面孔也讓人難以認出來。例如圖4-4的這位名人。你能認出他來嗎？

你可能必須把照片按照正確的方向放置，才能看出他就是著名的理論物理學家愛因斯坦。就算你知道這個人是誰，顛倒的圖像可能還是讓你覺得很陌生。

倒轉的方向也會導致其他圖像的識別問題。如果把自己寫的字倒過來放，或許你也會很難弄清楚到底寫了些什麼，雖然你已經看了自己的筆跡這麼多年。為了驗證這個觀點，找出你以前寫的購物清單或信件，然後嘗試顛倒過來閱讀。[13]

一幅複雜的畫作，就像圖4-5那張倒置的提也波洛的作品，顛倒之後幾乎無法辨認。大腦乾脆完全放棄。

[13] 偽造簽名的人為了準確複製簽名，會將原始簽名上下顛倒。

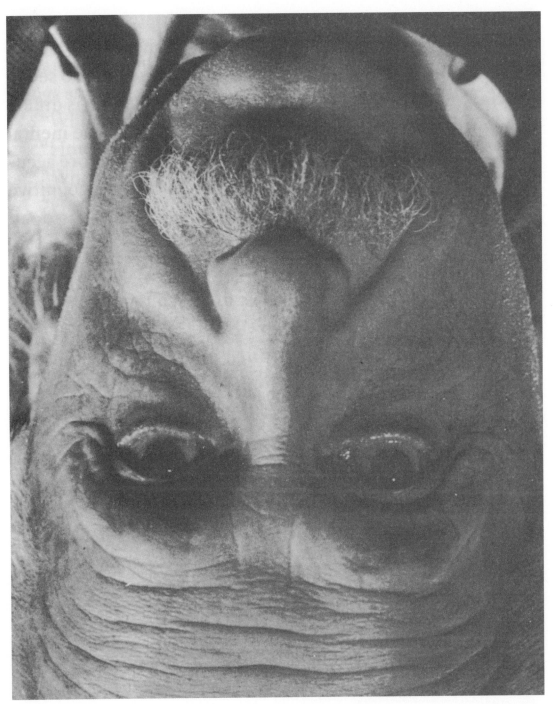

圖 4-4 由菲力普・哈爾斯曼（Philippe Halsman）拍攝的顛倒相片。

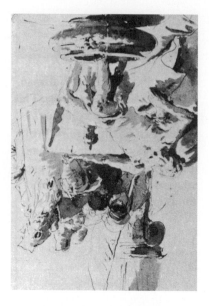

圖 4-5 喬凡尼‧巴提斯塔‧提也波洛（Giovanni Battista Tiepolo，1696- 1770），《塞涅卡之死》（The Death of Seneca）。芝加哥藝術學院，約瑟夫和海倫‧雷根斯丁（Joseph and Helen Regenstein）收藏。

<div style="writing-mode: vertical-rl;">顛倒畫：減少心理衝突的練習</div>

我們將運用左腦辨認和命名能力的缺口，來幫助 R 模式進行暫時的掌控。

第 89 頁的 圖 4-8 是畢卡索 1920 年線條畫作的複製品，畫中人物是俄國作曲家伊果‧史特拉汶斯基（Igor Stravinsky，1948-1971）。這張圖是上下顛倒的──別將它轉正！你將複製這幅顛倒的圖像。因此你的畫作也將顛倒著完成。換句話說， 你將按照你現在看到的這樣複製出畢卡索的作品（ 圖 4-7）。

你需要：

- 畢卡索作品的複製品， 圖 4-8
- 削尖的 2 號（HB）鉛筆
- 畫板和遮蔽膠帶，將一疊紙貼在畫板上 [14]
- 40 分鐘到 1 小時不受打擾的時間

[14] 如果你偏好使用圖紙，就先拿一張影印紙當樣板，替你的作品畫出正統比例 8½ x11 英寸（21.5x28 公分）的邊線。

在開始之前，請讀完這個練習的所有指示。

1. 找一個你可以獨處 1 個小時的地方。

2. 如果你喜歡的話就放點音樂，沒有歌詞的音樂，或者你偏好安靜的環境。當你逐漸轉換到 R 模式，會發現音樂漸漸消失了。坐下來後一次就完成這幅畫，至少給你自己 40 分鐘的時間——可能的話越久越好。

更重要的是，**在完成之前絕對不要把自己的或是畢卡索的畫倒轉過來。** 把畫轉正會使你回到 L 模式，這是我們在學習體驗專注在 R 模式狀態時需要避免的。

3. 你可以從任何地方開始——底部、任何一邊或頂部。大多數人傾向從畫紙的頂部開始。試著避免去釐清你看到的顛倒的圖像是什麼。不知道更好。只要去複製那些線條就可以了。但記住：別把圖畫放回原來的模樣！

4. 我建議你先別嘗試畫出形狀的大概輪廓，然後把各個部分「填進去」。原因是如果你畫的輪廓有任何細小的差錯，裡面的部分將會放不進去。[15] 作畫的巨大樂趣之一在於發現各個部分如何相互契合。因此，我建議你從一條線挪到緊鄰的另一條線；一個空間到緊鄰的另一個空間，一步一步地畫，在這過程中將各個部分組合起來。

图 4-6 1947 年由菲力普‧哈爾斯曼（Philippe Halsman）拍攝。© 依鳳‧哈爾斯曼（Yvonne Halsman），1989。這是 图 4-4 的原始照片全貌。感激依鳳‧哈爾斯曼允許我們使用這張由菲力普‧哈爾斯曼以非正統手法拍攝的愛因斯坦。

[15] 研究顯示右腦與各部分組成整體的過程有相當大的關係。

5. 如果你習慣自言自語，請只使用視覺語言，像是「這條線是這樣彎的」，或「這個形狀在那裡是彎曲的」，或「與（垂直的或水平的）紙邊相比，這個角度應該這樣」，諸如此類。不要替各個部分命名。

6. 當你遇到名稱硬是會出現在腦海裡的部分時，如手和臉，試著把注意力集中在這些部分的形狀上。你也可以用手或手指遮住其他部分，只留下你正在畫的線條，然後露出下一條線。或者你也可以短暫地轉而描繪別的部分。

7. 你甚至可以用另一張紙遮住複製畫的大部分，在描繪過程中慢慢揭開新的區域。要小心的一點是：有些學生覺得這樣做有幫助，但是也有學生覺得這讓他們分心，毫無幫助。

8. 到了某一個階段，畫作會看起來像一幅非常有趣的、甚至是令人驚嘆的拼圖。當這種情況發生時，你就是在「真正地作畫」了，也就是説你已經成功地轉換到 R 模式，而且你也能清楚地觀看了。這種狀態非常容易被打破。例如，如果有人來到房間裡並問：「你在做什麼？」你的語文系統將馬上做出反應，集中的注意力也會就此中止。

9. 為了畫好你眼前的史特拉汶斯基，記住你需要知道的每件事。所有的資訊都在那裡了，你可以輕鬆上手。別把這個任務複雜化了。其實真的很簡單。

現在開始畫吧。

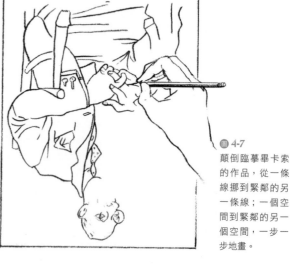

📖 4-7
顛倒臨摹畢卡索的作品，從一條線挪到緊鄰的另一條線；一個空間到緊鄰的另一個空間，一步一步地畫。

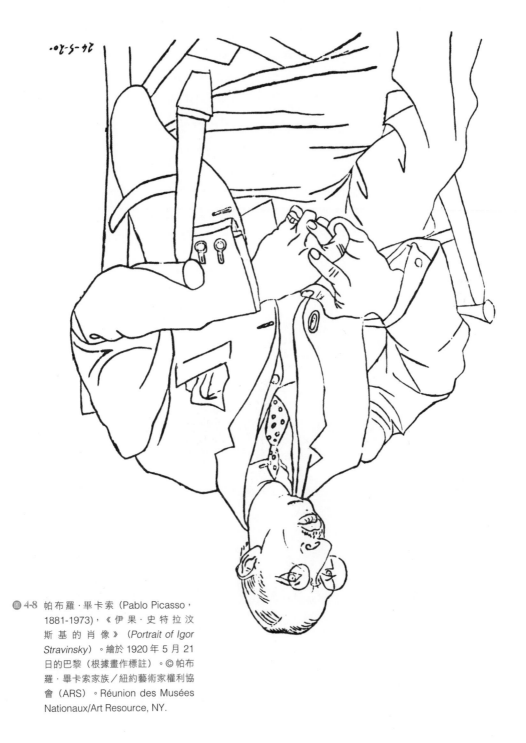

將書中的複製畫和你的作品都倒轉過來，以正確的方向擺放。請看看你完成的作品吧，而且是顛倒畫的！以正確的方向擺放時，這幅畢卡索的畫臨摹起來可謂非常有挑戰性，但我敢預言你會覺得自己畫得棒極了，尤其是如果你總認為自己永遠也學不會畫畫的話。

我還敢保證，畫中最困難的部分你也畫得很漂亮，創造出空間感的錯覺。關於你作品中那坐在椅上的史特拉汶斯基，你用了前縮透視（foreshortening）的視角畫出了他交叉的雙腿。[16] 對於我大多數的學生來說，這是他們畫中最好的部分，儘管前縮透視極具挑戰性。他們如何能把這個困難的部分畫得這麼好呢？因為他們不知道自己在畫什麼！他們不過是如實畫出自己所看到的——這就是畫得好的最重要關鍵之一。

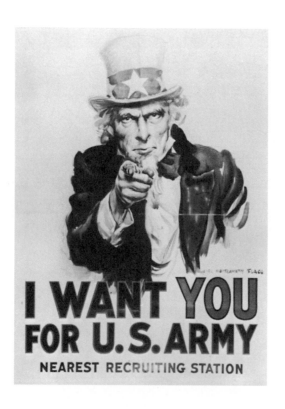

圖 4-9
《我要你加入美國軍隊》（I Want You for U. S. Army），1917 年的海報，作者是詹姆斯‧蒙哥馬利‧弗拉格（James Montgomery Flagg）。英國倫敦皇家戰爭博物館許可使用。在這張海報裡，山姆大叔的手臂和手掌被「前縮透視」了。前縮透視是一個繪畫術語。它的意思是，為了造成物體在空間中推進或退後的視覺形象，必須按照這些物體顯現出來的型態把它們畫下來，而不是描繪我們所知道的物體的實際長度。對於初學畫的學生來說，學習前縮透視通常比較困難。

16 參見 圖 4-9 的前縮透視定義和實例。

但是，當你準備畫史特拉汶斯基的手和臉時，也許你變得無法閃躲對所描繪處的認知，對大部分的人來說，這是擦拭修改和重新描繪最激烈的區塊。原因當然在於你知道自己在畫什麼，也許你會對自己這麼說：「那根拇指的形狀好奇怪，肯定畫錯了。」或是「為什麼眼睛的一邊比另一邊大？一定有問題。」我相信你也發現了，將視覺訊息語文化並無幫助，而且正如你將在下一個練習裡學到的，畫畫的對策永遠是：你看到什麼就畫下什麼，忠於現實。

圖 4-10 和圖 4-11 是同一位大學生畫的兩幅畫。這位學生誤解了我在課堂上教的內容，以正向畫出作品。當他第二天來上課，他讓我看了第一次的畫並說：「我誤解了。我就只用普通方式去畫。」我要求他再畫一次，這一次把畫顛倒過來。他照做了，圖 4-11 是他的成果。

這似乎違反常理：倒著著的作品比正著畫的作品要好得多。這位學生自己都大吃一驚。在這兩幅畫之間的時段，他並未接受任何指導。這個難題把 L 模式放在一個邏輯框架中：當唯一的改變是讓語文模式退出這項任務時，如何解釋突然出現的良好繪畫能力呢？那個曾經愛批評的左腦，對於任務順利完成感到羨慕，現在它必須考慮被歧視的右腦善於繪畫的可能性了。

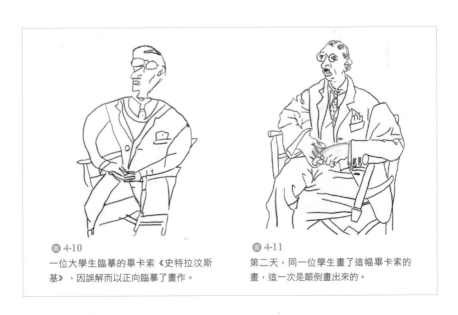

圖 4-10
一位大學生臨摹的畢卡索《史特拉汶斯基》，因誤解而以正向臨摹了畫作。

圖 4-11
第二天，同一位學生畫了這幅畢卡索的畫，這一次是顛倒畫出來的。

基於目前尚未弄清的原因，語文系統會馬上拒絕這項「閱讀」和命名顛倒圖像的任務。L 模式似乎在說：「我不能完成顛倒的任務。命名顛倒的事物太難了，而且，世界也不是顛倒的。我為什麼要費力氣弄清楚這些事情呢？」

這正是我們要的！再說，R 模式似乎並不介意。不管是正著放，還是倒著放，R 模式都覺得很有趣，由於沒有語文模式的干擾，甚至可能會覺得倒著放更有趣。R 模式不像語文模式那樣常常「急著下判斷」，或者，至少不會急著識別、命名事物、往下一個任務前進。

為什麼要做這個練習

做這個練習的原因是為了避開兩個模式的衝突，就像「花瓶／臉孔」練習可能導致的那種衝突，甚至精神癱瘓。當 L 模式自願放棄時，就能免除衝突，R 模式也會快速接受這個適合它的任務：畫出一個感知到的圖像。

顛倒畫的練習揭示了兩個要點。第一個要點是，在完成認知轉換後，你才會對此轉換有所意識。意識在 R 模式的狀態時不同於在 L 模式的狀態。人可以察覺到這之間的差異，而且是在認知轉換**發生之後**開始加以認識。奇怪的是，人們在意識狀態進行轉換的當下總是沒能意識到。例如，一個人能夠意識到自己起初很警惕，然後開始做白日夢，但在兩種狀態發生轉換的那一刻卻沒有意識。同樣地，從 L 模式轉換到 R 模式的當下，人們並不知道，但當轉換完成，人們卻可以知道它已經發生了，進而認識到兩種狀態的不同。這種認識將有助於意識去控制狀態的轉換——這就是這些課程的主要目的。

L 模式是控制身體右側的模式。上圖的「L」代表堅定、正直、明智、直接、真實、硬線條、實在和有力。

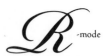

R 模式是控制身體左側的模式。上圖的「R」代表彎曲、靈活、柳暗花明、複雜、傾斜和想像。

從這個練習得到的第二個要點是，你的意識在轉換到 R 模式後，能讓你像有經驗的畫家那樣觀看事物，進而畫出你所感知到的。當然，我們不能總是把東西倒著放。你的模特兒不會倒立著讓你畫，風景也不可能自己倒過來。接下來，我們的目的是教你如何在事物以尋常方式正向陳設時進行認知的轉換。你將會學習藝術家們的「小把戲」：將注意力放在 L 模式無法或不想處理的視覺資訊上。換句話說，你可以永遠試著向你的大腦提出被語言系統拒絕的任務，進而允許 R 模式發揮它的畫畫能力。接下來章節中的練習將告訴你能這麼做的一些方法。

<div style="float:left">R 模式的回顧</div>

回顧一下處於 R 模式時的感覺也許會有些幫助。回想看看吧。現在你已經完成過好幾次這樣的轉換了——在完成「花瓶／臉孔」練習時也許稍微能感覺到，但剛剛在畫「史特拉汶斯基」時應該感受更強烈。你是否發現到，處於 R 模式狀態時自己根本沒意識到時間的流逝——沒意識到作畫時花費的時間長短，直到畫完後看時間才知道。如果有人在你附近，你是否發現自己無法聽到他們所說的話，實際上，你根本也不想聽到？你可能聽到一些聲音，但你根本就不想弄清楚那些話的意思。而且，你是否覺得警醒，但同時也很放鬆——對繪畫充滿信心、充滿興趣、全神貫注，並且心智很清明澄澈。

我大多數的學生把 R 模式的意識狀態總結成以上的特徵描述，這些描述也很合乎我自己身為藝術家的經驗。有位藝術家曾對我說：「當我進入忘我狀態時，就像進入了全新的境界。我感到自己與作品合而為一：畫家、作品、模特兒都融成一個整體。我覺得警醒，但又平靜——全心投入，一

* 「我們所說的那種清醒而又理性的正常意識，其實只不過是意識的其中一種特殊類型而已，與它同時存在，而且只有一層薄膜之隔的，是另外一種完全不同形式的意識。在我們的一生中也許從來沒有察覺到它的存在；但是只要給予必要的刺激，它就完整地呈現出來，有著明確的思想類型，而且有其專門的應用和適應領域。

——威廉‧詹姆斯（William James），《宗教經驗之種種》（*The Varieties of Religious Experience*），1902。

切盡在掌控之中。不能完全把這形容成快樂（happiness）；這更像是至極的幸福（bliss）。我認為這就是我一次又一次作畫的原因。」

R 模式的狀態的確令人愉悅，並能讓你善於繪畫。除此之外還有一個優點：轉換到 R 模式能讓你暫時從 L 模式的語文和符號控制中獲得解脫，而這是個受歡迎的調劑。愉悅感可能就來自於左腦的休息，暫停它喋喋不休的運作，讓它安靜一會兒。這種對 L 模式安靜下來的嚮往也部分解釋了人們幾個世紀以來長盛不衰的嘗試，諸如正念冥想，以及各種自發性的意識變化狀態——透過禁食、吟唱、用藥、或飲酒所達成。畫畫能誘發一種專注的、可持續數小時的意識變化狀態，帶來巨大的滿足，而且和某些自發性的意識變化狀態不同，畫畫有產出的成效。你會得到一幅畫作來證明你投注了時間。

在你繼續讀下去之前，至少再畫一、兩幅的顛倒畫。🖼 4-12 的蜘蛛人就很適合；🖼 4-13 由德國畫家所畫的馬和騎士也是。或者另外找其他的線圖（甚至照片）來顛倒臨摹。每次你做畫之後，試著有意識地溫習 R 模式的轉換，可使你更熟悉在 R 模式中是什麼感覺。

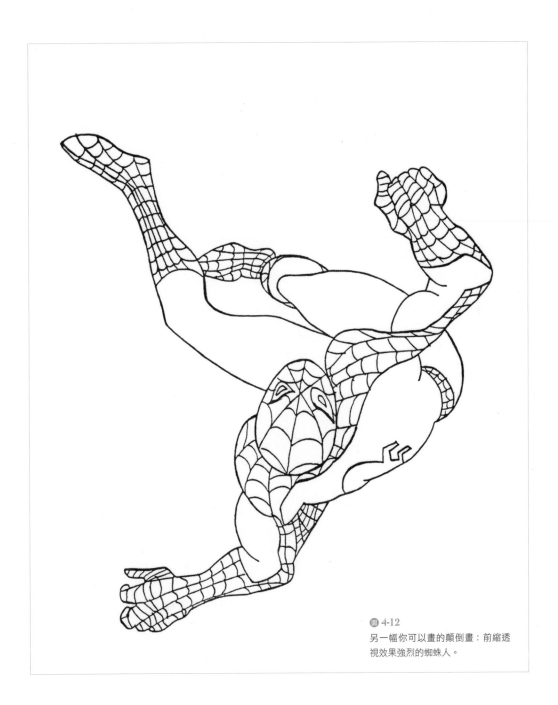

圖 4-12
另一幅你可以畫的顛倒畫：前縮透
視效果強烈的蜘蛛人。

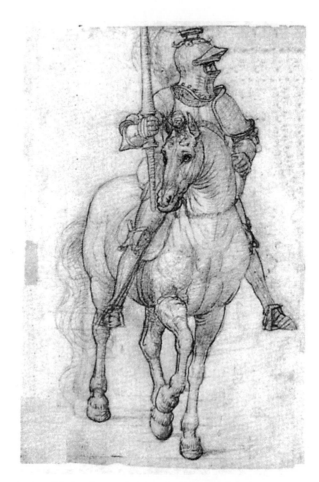

● 4-13 這幅十六世紀德國畫家的作品非常適合用來練習顛倒畫。

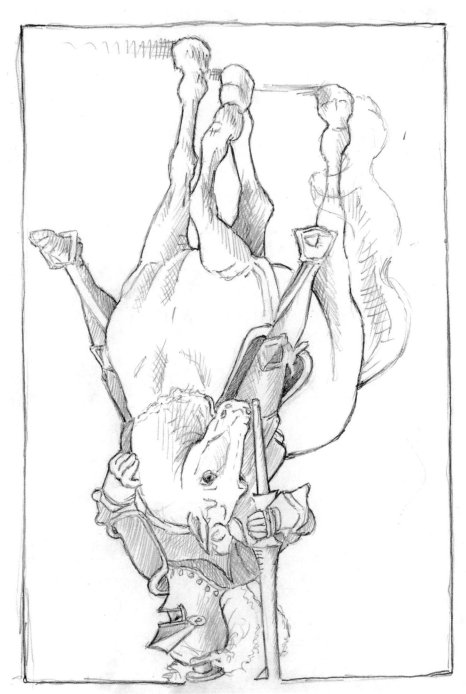

圖4-14
臨摹的德國馬和
騎士的線圖。在
開始臨摹之前要
先確定你的版面
和這幅畫是一樣
的比例。版面掌
控了畫裡所有的
形狀和空間,如
果採用不同的版
面比例,形狀和
空間就會被扭
曲。

Chapter 5

像孩子一樣作畫

Drawing on Your Childhood Artistry

這幅精彩的畫作是保羅・坎農（Paul Cannon）五歲時畫的，他現在已經是成人了。他的父親，英國畫家和教育工作者柯林・坎農（Colin Cannon）在這幅畫的背面寫道：「保羅，五歲。他很喜歡在大張的紙上畫滿形體：武士、戰士、馬，諸如此類，配上相襯的背景。這是在他看過貝葉掛毯（The Bayeux Tapestry）之前，就畫下來的。」（貝葉掛毯是十一世紀的麻布刺繡掛毯，記錄了1066年間諾曼地公國征服英格蘭的事件和戰爭。）

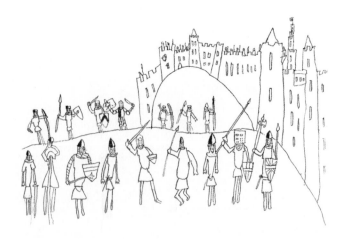

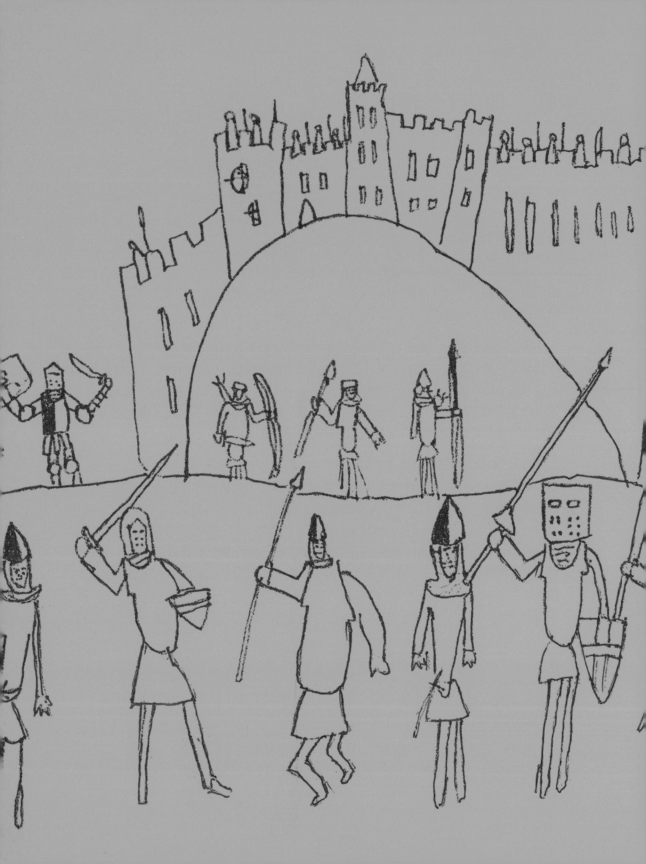

5 像孩子一樣作畫 ■ ■ ■ ■ ■
Drawing on Your Childhood Artistry

從繪畫技巧而言，九歲或十歲大約是兒童的藝術發展戛然而止的年齡。在這個年紀，兒童會遇到藝術危機，他們對週遭世界益發複雜的感知，和他們當時描繪所見事物的繪畫技巧之間有所衝突。

兒童的藝術發展和大腦發展的變化有關。在早期階段，嬰幼兒的左右腦還沒有明顯的個別功能區別。側化功能（lateralization）——將特定功能整合於某一半腦——從孩童時期逐漸發展，和語言技巧和孩童的藝術符號並進。

側化功能通常在十歲左右發展完全，這與兒童藝術發展的衝突期相吻合，此時符號系統似乎會凌駕於感知之上，並且干擾對感知的精準描繪。我們懷疑衝突之所以產生，是因為孩子也許使用了「錯誤」的大腦模式——L 模式——來完成最適合 R 模式的任務。或者孩子們根本找不到轉換成視覺模式的方法。到十歲時，語言居於主導地位，名稱和符號會壓過視覺和空間的感知能力，使得情況更複雜。

■ 5-1 和 ■ 5-2 是一位剛在重點大學裡完成博士學位、傑出的年輕專業人士的畫作，畫中頑固地呈現出孩子氣的形式。他參加了我的課程，他說，因為他總是想知道自己是否能學會畫畫。我看著這個年輕人畫出兩幅指導前的作品：一幅是他的自畫像（■ 5-1），一幅是另一位學生（■ 5-2）。他照著鏡子畫出自畫像；另一幅則是看著眼前的模特兒。他會先畫一點，擦掉，又提筆畫，總共持續了大約二十分鐘。在這段時間裡，他變得坐立不安，顯得緊張、灰心喪氣沮喪。後來他告訴我他討厭自己畫的畫，也討厭畫畫，沒別的原因。

★ 身為一位兒童藝術專家，舊金山市美術館的蜜莉安‧林德斯特隆（Miriam Lindstrom）如此描述處於青少年時期的美術學生：

「由於對自己的成就不滿足，而且極其渴望用自己的藝術來取悅他人，他會放棄自己原有的創作和自我表達方式……這時，其視覺能力的進一步發展，甚至他形成原創思考的能力，以及他對周圍環境的感受能力，皆受到了阻礙。這是許多成人都沒超越的關鍵階段。」

——蜜莉安‧林德斯特隆，《兒童的藝術》（Children's Art），University of California Press，1957。

教育家將閱讀問題稱為閱讀障礙（dyslexia），如果我們也想替繪畫能力的殘缺現象找個學名，或可稱作繪畫困難（dyspictoria）或繪畫障礙（dysartistica），並且尋求解決之道。但是並沒有人這麼做，原因是繪畫在我們的文化中不被認為是至關重要的生存技巧，但講話和閱讀則是。因此，很少有人注意到許多孩子在九到十歲時就放棄了繪畫。這些孩子長大後，變成了說自己永遠也學不會畫畫，而且是一條線都畫不直的成年人。然而這些成年人被問到時，常常都表示自己很想學好畫畫，只求能解決從孩提時期就開始折磨他們的繪畫問題，好感到滿足。但是他們又覺得自己就是學不會，所以只好停止繪畫。

很早就斷絕藝術發展這件事所帶來的後果是，有些充滿自信並很有能力的成人如果被要求作畫，尤其是畫人的肖像或形體，他們會突然變得害羞、尷尬和焦慮。在這種情況下，他們經常會說：「不行，我不會！我畫的東西都很難看，看起來像小孩畫的。」或者「我不喜歡畫畫。那讓我覺得自己很愚蠢。」你自己在畫指導前作品時，可能也經歷過這種一陣一陣的刺痛感。

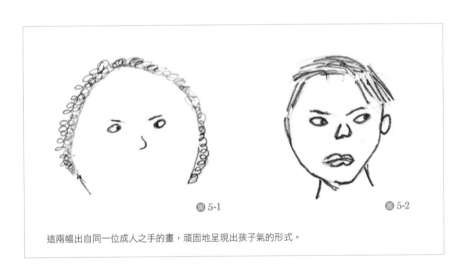

圖 5-1　　　　　　　　　　圖 5-2

這兩幅出自同一位成人之手的畫，頑固地呈現出孩子氣的形式。

* 「我的女兒在七歲左右時，有一天問我做什麼工作。我說我在大學裡工作——教別人怎麼畫畫。她不可置信地瞪著我說：『你的意思是他們忘了怎麼畫畫？』」
　　　　　　　——霍華・池本（Howard Ikemoto），藝術家及教師，任職於加州艾普托斯的卡布里尤大學（Cabrillo College）。

在九歲或十歲時，孩童會發展出對寫實畫的熱情，特別是描繪空間——物體在空間裡的深度和立體型態。他們會嚴格地批評自己孩童的早期畫作，開始一次又一次畫一些偏好的主題，企圖畫出最完美的圖像。他們可能會將任何稍微缺乏完美現實感的畫視為失敗之作。

也許你還記得你在那個年齡時修改自己畫得「不對勁」的事物的嘗試，以及你對結果的失望感。那些你在更早以前還覺得自豪的畫作，似乎看起來不可救藥地幼稚和令人難堪。你也許會像許多這個年紀的孩子一樣，看著自己的畫說：「真難看！我根本不會畫畫，我再也不畫了。」

孩子們之所以放棄畫畫，還有另一個非常不幸但經常碰到的原因。不假思索的人們有時會嘲笑和貶損兒童創作的藝術。這些不經心的人包括老師、家長、其他小孩，或者令人崇拜的大哥哥或大姊姊。很多成年人都告訴過我有關小時候嘗試畫畫時遭人嘲笑的慘痛的鮮明記憶。可憐的是，孩子們總是自我譴責，認為造成痛苦的是繪畫，而不是那些粗心的批評。因此，為了使自己的信心不受到更深的傷害，孩子們產生自我防衛的念頭：從此再也不試著繪畫。這也很容易理解。

學校裡富同情心的美術老師（我很遺憾地說，這群人正迅速減少）也許對兒童藝術遭受的不公平批判並不認同，並願意提供幫助。不過他們也對青少年偏好的繪畫風格感到失望——複雜、充滿細節的畫面，不辭辛苦地想畫出寫實作品，無休無止地重複著賽車（男生）、或高舉前腳只用後腳站立的馬（女生）等喜歡的主題。老師們不由得回想兒童早期作品中有趣的自由和魅力，並且納悶到底發生了什麼事。他們對學生作品中被他們看做是「緊繃」和「毫無創意」的東西深感遺憾。孩子們經常成為對自己最不留情的批評家。因此，老師們常常轉向美勞創作，例如紙鑲嵌畫、繩子畫、水滴畫，以及用其他材料創作的作品——因為它們看起來比較安全，也較少帶來痛苦。

★　「任何一個孩子的塗鴉，都能清楚地顯示出孩子全然沉浸於在平面上無目標地移動自己的手和蠟筆，隨著手的掃動留下線條。這個過程必定有相當程度的魔法。」
　　——愛德華·希爾（Edward Hill），《繪畫的語言》（The Language of Drawing），Prentice Hall，1966。

結果，大多數學生在高年級以前沒有學會如何繪畫。他們的自我批評態度變得根深柢固，在以後的人生中也很少嘗試去學習繪畫。就像早前提到的那位年輕博士，這些成年人也許在成長過程中熟練地掌握其他領域的技巧，但一旦被要求畫一個人，他們就會畫出與十歲的水準差不多的孩子氣圖像。

對於我大部分的學生來說，事實證明，如果能夠回過頭看看從嬰幼兒到青少年時期，自己畫作中視覺圖像和孩童時期符號的發展，會很有益處。牢固掌握兒童畫作中符號系統的發展後，學生們更容易「拋開」既定的藝術發展，更快獲得成熟的技巧。

塗鴉時期

人們從一歲半左右開始能在紙上畫出痕跡。當你還是個嬰幼兒時，如果拿到一支鉛筆或蠟筆，你馬上能自己畫出一個痕跡。我們很難想像當一個小孩看見筆的一端出現一條黑線，而自己又能控制這條線時，他作何感想。我和你，以及所有的人，都有過這樣的經歷。

在試探一下以後，你可能很高興在任何可得的平面上亂塗亂畫，包括在你父母最喜歡的書裡和臥室的牆上。開始時你的塗鴉顯得很隨意，但很快就會有些許明確的形狀。一個最基本的塗鴉動作是圓形，可能是簡單地源自於肩膀、手臂、手腕、手掌和手指的共同運動。圓形是非常自然的動作—— 比要求畫出方形的動作自然得多。（在紙上試一試這兩種動作，你就會明白我說的意思了。）

★ 「我作孩子的時候，話語像孩子，心思像孩子，意念像孩子，既成了人，就把孩子的事丟棄了。」
—— 《哥林多前書》第 13 章第 11 節。

★ 「當孩子到了超越塗鴉時期的年齡，也就是三、四歲時，一個已經成形的、由語言組成的概念知識會開始支配他的記憶，控制他所有的圖畫……繪畫基本上變成了語文過程的圖像處理。然後，以語文為中心的教育開始主控，孩子們放棄用繪圖來表達自己，轉而幾乎全部依賴字詞。語言先是擾亂了繪畫，然後將它完全吞噬。」
—— 德國心理學家卡爾·布勒（Karl Buhler，1879-1963）寫於 1930 年。

符號時期

經過了一段時間的亂塗亂畫以後，嬰幼兒——所有人類的小孩——都會開始發現藝術，也就是史前人類最先發現到的：畫出的符號可以代表外部環境中的某些東西。小孩畫出一個圓形的記號，看一看，再加上代表眼睛的兩個記號，並指著這幅畫說出「媽媽」、「爸爸」、「那是我」，或「我的狗」等（見圖5-3）。如此一來，我們都實現了人類獨特的洞察力躍進，這是所有藝術的基礎，從史前洞裡的壁畫一直到幾十個世紀後達文西、林布蘭和畢卡索的畫作皆然。

嬰幼兒非常快樂地畫出圓圈代表眼睛和嘴巴，伸出來的線條代表手臂和腿，如圖5-3。這種對稱的圓圈形狀，是嬰幼兒在繪畫時普遍使用的一種形狀。圓形可以用來代表幾乎任何物體：伴隨細微的差異，這種基本圖形可以代表人、貓、太陽、水母、大象、鱷魚、花或細菌。由於你還是個小孩，你說是什麼，那幅畫就是什麼，雖然你可能會在基本的形狀

圖5-3 兩歲半兒童的塗鴉

上添加細微可愛的調整以符合你的想法。我相信孩童時期的符號式繪畫最主要的功能之一就是幫助發展語言。

小孩長到大約三歲半的時候，他們藝術的圖像變得越來越複雜，反映出他們對世界持續發展的意識和感知。頭下面連著身體，儘管身體可能比頭部還小。手臂可能還是從頭部伸出，但也可能連著身體——有時甚至位於腰部以下。兩條腿也連著身體。

到四歲時，孩子們非常敏銳地感覺到衣服的細節，比如說，扣子和拉鏈開始出現在他們的畫裡。在手臂和手掌的末端出現了手指，大腿和腳掌的末端也出現了腳趾。手指和腳趾的數量隨他們的想像。我最多曾在一隻

手上數到了三十一根手指，而最少每隻腳上一根腳趾（圖5-4）。

　　儘管孩子們的畫作在很多方面都很類似，但每個孩子總是反覆實驗自己最喜歡的圖像，透過不斷重複使畫面越來越精緻。孩子們一次又一次地畫出自己獨特的圖像，並將它們牢牢記住，並隨著時間流逝不斷增加細節。最後，這些符號會深深印在記憶中，隨著時間進展而變得更穩固（圖5-5）。

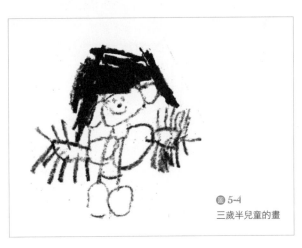

圖5-4
三歲半兒童的畫

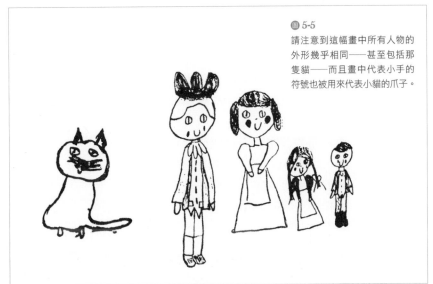

圖5-5
請注意到這幅畫中所有人物的外形幾乎相同——甚至包括那隻貓——而且畫中代表小手的符號也被用來代表小貓的爪子。

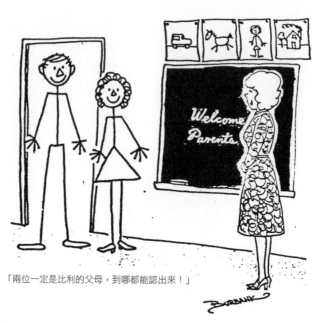

「兩位一定是比利的父母，到哪都能認出來！」

圖 5-6
同學和老師們都會熟悉兒童畫作中重複出現的符號和圖像，如布蘭達·伯班克（Brenda Burbank）這幅很妙的漫畫所表達的。

會講故事的圖畫

　　大概四到五歲時，孩子們開始用自己的圖畫講故事和解決問題，透過對基本形狀的細小或整體改變來表達他們的意圖。比如圖 5-7 中，小畫家把撐傘的那條手臂畫得比另一條粗大很多，因為撐傘的手臂是這幅畫的重點。

　　另外一個使用圖畫來描繪自己感覺的例子是一幅全家福。

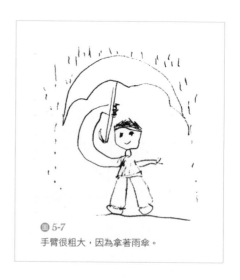

圖 5-7
手臂很粗大，因為拿著雨傘。

它是由一位害羞的五歲小孩畫的。很明顯，他生命中每一個清醒的時刻都由姊姊負責主導（圖5-8）。

　　就算是畢卡索也很難在自己作品中把感覺這麼強烈地表現出來。一旦感覺被畫出來，形狀就有了無形的情感，畫下這張全家福的小孩也許就更能應付讓他受不了的姊姊。

他首先以慣用的基本人形符號畫出自己。

然後加入母親，基本上使用相同的基本人形結構，只不過做了一點改變——加入了長頭髮和裙子。

然後加入父親，父親是禿頭，戴了一副眼鏡。

最後加上長了牙的姊姊。

圖5-8

風景
　　到了五、六歲，孩子們發明了一套創作風景的符號。同樣地，透過一連串的反覆實驗，他們通常會確立用符號表現風景的單一版本，然後無休止地重複這個版本。也許你能記起自己在五、六歲時畫的風景。

那幅風景的組成元素有哪些？首先是天和地。運用符號性的思考，小孩知道地面應該在下面而天空應該在上面。因此，下面的紙邊就成了地面，上面的紙邊成了天空。如果畫圖時用上顏色，孩子就會將底部塗成綠色或咖啡色，頂部塗成藍色，加以強調。

　　很多小孩的風景畫中會有不同類型的房子。試著在腦海裡回想一下你以前畫的房子。那上面有沒有窗子？有窗簾嗎？還有什麼其他的？一扇門？門上有什麼？當然是門把，不然你怎麼進去呢。我還從來沒看過一幅真正的兒童畫裡的房子上沒有門把手的。

　　你也許開始回憶起風景畫中的其他東西：太陽（你是不是把太陽畫到角落，還是有放射線的圓圈？）、雲彩、煙囪、花朵、樹（你是不是故意畫出一根伸出的樹枝好加上鞦韆？）、山（你的山像不像是倒過來放的冰淇淋甜筒？）還有別的嗎？一條回家的路？一道圍籬？還有鳥兒？

🖼 5-9

六歲兒童畫的風景畫。紙的底邊被用來當做地面，因此房子安排在紙張底部。空白區域在畫作功能上代表了空氣，其中有炊煙升起，陽光照耀，鳥兒飛翔。

🖼 5-10

成年人回憶後畫出的關於七歲時《回憶兒時風景》。地平線從底邊向上提高了。魚在池塘裡游泳，小徑越往紙面高處，變得越窄——描繪空間感的第一次嘗試。請注意畫出這幅迷人回憶畫作的成人遺漏了門把，但如果她真的是小孩子，不會忘記畫上門把。

　　讀到這，在你繼續下去之前，請拿出一張紙畫上你小時候畫的風景，並命名為《回憶兒時風景》。你可能一開始就把整個圖像記得特別清楚，每一個部分都能很好地完成；也可能在畫的過程中你才會慢慢記起這個圖像。

　　在畫這幅風景畫的時候，試著回憶小時候畫畫帶給你的樂趣，畫好每個符號後的滿足感，以及在畫中放置每個符號時的理直氣壯。回憶不能遺漏任何東西的感覺，當每個符號都放到該放的位置後，你才認為畫好了。如果這時你還記不起那幅畫，也別介意。你也可以以後再想起它。如果還不行，也僅僅表示你由於某些原因忘記了（也許是因為某個講話不經心的人所做的批評或荒誕的意見）。一般來說，我那些成年學生中大概有 10% 的人無法回憶起幼時的畫作。

　　在繼續往下之前，讓我們花點時間看看一些大人回憶後所畫的兒童風景畫，圖 5-10 和 圖 5-11。首先，你會發現那些風景畫雖然看起來類似，但都是個人化的圖像，每一幅都不同。同時你還可以看到每一幅的構圖——即每幅畫中各個元素組合的方式，或者在四條邊線內的分布方式——似乎都剛剛好，增加或刪除畫中任何一個元素都會破壞畫面整體的感覺。

圖 5-11

圖 5-12

年幼的孩子們似乎與生俱來近乎完美的構圖直覺——在四個紙邊內安排形狀和空間的能力。但是幾年之後卻喪失了這種構圖感，也許是因為他們變得將注意力放在個別物體上，而不是由紙邊限制住的整幅畫面。圖 5-11 這幅快樂的《回憶兒時風景》裡有面露笑容俯視畫面的太陽，具有完美平衡的構圖。圖 5-12 中，我移除了一項畫面元素——一棵樹，藉此說明構圖就此完全失去平衡。在你自己的《回憶兒時風景》畫上，試著遮住其中一個元素，然後看看對構圖產生什麼影響。

看完圖例以後，再觀察你自己的畫作。回想一下你是如何完成這幅畫的。你是不是一開始就胸有成竹，知道每個部分該放在哪裡？對於每個部分，你是不是發現自己會有一個明確的符號可以完美地代表它，並可以恰如其分地放在其他符號之間？當每個形狀都被放置好、畫作完成的時候，你可能也會感受到和小時候一樣的那種滿足。

九、十歲後的畫作特徵

複雜化時期

現在，像狄更斯的《小氣財神》（*A Christmas Carol*）裡的那群幽靈般，我們繼續在時光隧道中前進，觀察你在稍微大一點的年齡，九到十歲時的表現。你也許能記得一些你在那個年齡──五、六年級和七年級時畫的圖。

在這個階段，孩子們在自己的作品中加入更多的細節，希望透過這樣做使畫面更真實，這是一個值得表揚的目的。對構圖的考慮消失了，各種形狀在紙上隨意地擺放。孩子們對繪畫中事物位置的關注，被對事物外觀的關注所取代了，尤其特別關注形狀的細節（圖 5-13）。整體來說，稍大一點孩子的畫作顯得更加複雜，同時，也比兒童早期的風景畫少了些自信。

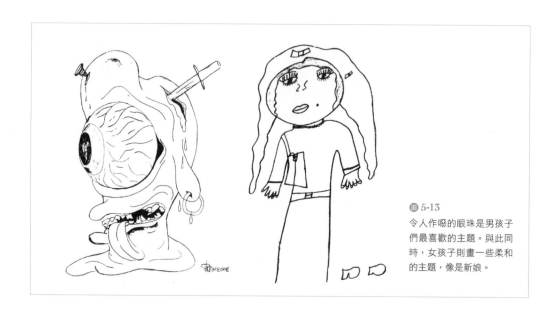

圖5-13
令人作嘔的眼珠是男孩子們最喜歡的主題。與此同時，女孩子則畫一些柔和的主題，像是新娘。

也是在這段時間，兒童畫有了性別的差異，這也許是由於文化因素。男孩子開始畫汽車——舊車改裝的高速馬力汽車和賽車，以及有著俯衝轟炸機、潛水艇、坦克和火箭的戰爭畫面。他們畫傳說中的人物和英雄——留著大鬍子的海盜、維京船員和他們的船，也畫電視明星、登山者和深海潛水夫。他們對印刷體字母、特別是名字縮寫極感興趣；還有一些奇怪的圖像，比如（我最喜歡的）被短劍刺穿的眼球，下面流了一灘血（圖5-13）。

同時，女孩子畫著一些柔和的東西——花瓶裡的花、瀑布、倒映在平靜湖面的群山、在草上飛奔或坐著的漂亮女孩，以及有著令人難以置信的長睫毛的超級模特兒，她會有精心梳設的髮型、纖細的腰肢和腳，以及放在背後的小手，因為手「太難畫」了。

圖5-14 到 圖5-17 是一些早期青少年畫作的例子。我加入了一張卡通漫畫：無論男孩或女孩都會畫卡通漫畫。我認為卡通吸引這些孩子的原因是，它雖然使用了熟悉的符號形狀，呈現的方法卻比較細緻，因此不會使青少年們覺得自己的畫「很幼稚」。

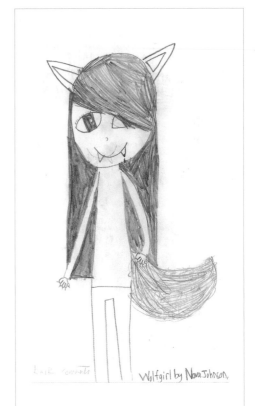

Wolfgirl by Nova Johnson.

圖5-14
此時女孩們的畫有時會呈現比較現代的觀點，比如十歲的諾娃・強生（Nova Johnson）畫的這幅《狼女孩》。諾娃在畫的背面寫道：「狼女孩是我自己想出來的。很明顯，她們一半是狼，一半是人類女生。她們會永遠在我的想像裡，我很愛想她們和她們會做的事情。所以我決定畫一個狼女孩。」

🖼 5-16

九歲女孩畫的一幅非常複雜的畫。透明是這個年齡兒童畫作中重複出現的主題。他們喜歡畫水底下看到的東西、透過窗子看到的東西,或透明花瓶中的東西,就像這幅畫一樣。當然,人們也可以猜到此種舉動背後的心理,很有可能這些年幼的藝術家只是想透過這類型的主題來試試自己能讓畫面看起來「恰如其分」。

🖼 5-15

納文・馬洛依(Naveen Molloy)十歲時畫的一幅非常複雜的畫。相同類型的青少年畫經常被老師們評價為過於緊湊和缺乏想像力。在畫這類型的電子儀器時,年輕的藝術家們會非常努力,希望能畫讓畫面更加完美。請注意畫中電腦的鍵盤和滑鼠。然而,這孩子很快就會覺得這幅畫顯得無比拙劣。

🖼 5-17

十歲男孩畫的一幅非常複雜的畫。在早期青少年階段,卡通漫畫是最受歡迎的藝術形式。正如藝術教育家蜜莉安・林德斯特隆在她的書《兒童的藝術》中提到的那樣,這個年紀的品味是所有年紀中最低的。

寫實主義時期

　　十或十一歲時，孩子們對寫實主義的熱情完全綻放。如果他們的畫看起來不「準確」——意思是畫中物體看起來不真實，孩子們經常會因此失望，並向老師求助。老師也許會說：「你必須看得更仔細些。」但這不會有幫助，因為孩子不知道要把什麼看得更仔細。讓我舉一個例子。

　　比如說，一個十歲的孩子想要畫一個立方體，也許是一塊立體的木頭。為了讓自己的畫看起來更「真實」，這孩子試著從一個可以看到兩到三個平面的角度畫這個立方體，而不是正對著一個平面的角度，因為這樣顯示不出立方體的真正形狀。

　　為了達到目的，這孩子必須按照看到的那樣畫出具有奇怪角度的形狀，也就是說，按眼睛視網膜感知到的圖像那樣畫。那些形狀並不是正方形。事實上，這孩子必須克制立方體是方正形狀的認知，畫出那些「滑稽的」的形狀。只有在畫出來的立方體是由奇怪角度的形狀組成時，它才會像真正的立方體（參見圖 5-18 的示意圖）。換句話說，為了畫出立方體，這孩子必須畫非方形的形狀；他必須接受這個弔詭、非邏輯性的過程，儘管它與語文性、概念性的認知相衝突。（也許這就是畢卡索 1923 年的那句名言：「藝術是一種謊言，但卻能讓我們了解真相。」的寓意之一。）

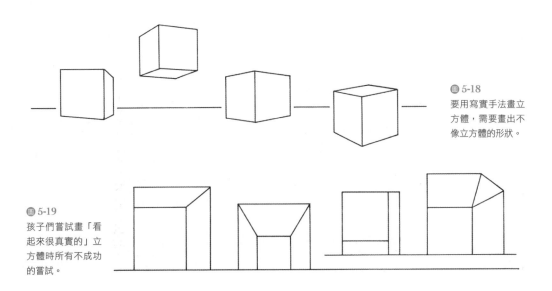

圖 5-18
要用寫實手法畫立方體，需要畫出不像立方體的形狀。

圖 5-19
孩子們嘗試畫「看起來很真實的」立方體時所有不成功的嘗試。

如果對立方體真實形狀的語文性認知，壓倒了學生純粹的視覺感知，結果就會導致「不正確」的畫作——讓青少年們失望的、有問題的畫作（見上頁◉5-19）。由於已知道立方體有很多直角，學生們往往創作出一個帶著直角的立方體。又由於知道立方體位於平坦的表面上，學生們也常常畫出一條穿過立方體底部的直線。這些錯誤在繪畫的過程中不斷限制他們，使他們越來越困惑。

假如觀者對立體派和抽象派藝術很熟悉，可能會覺得◉5-19中那些「不正確」的作品比◉5-18中「正確」的作品更有趣；但年輕的學生們並無法理解對他們錯誤形狀的讚美。孩子原來的意圖是想讓立方體看起來「真實」。因此對這個孩子來說，這幅畫作是失敗的。以上的說法就像告訴學生們在數學問題上「二加二等於五」是有創意、值得讚賞的答案，他們會覺得很荒謬。

根據像立方體這樣「不正確」的畫作，學生們可能會覺得自己「不會畫畫」。但他們實際上是會畫畫的，因為這些形狀證明他們的手完全有能力畫出線條。矛盾之處在於，以前儲存的知識——在其他方面很有用處的知識——阻止他們看見眼前事物的原樣。

老師可以經由示範解決這個問題，也就是透過示範畫立方體的過程。透過示範學習是一個歷史悠久的美術教學方法，如果這位老師很善於畫畫，並有足夠自信當著整個班的面示範寫實畫，會很有效。不幸的是，在至關重要的小學和國中階段，許多老師並不會畫畫。在想學畫畫的孩子們面前，老師本身也經常覺得自己能力不足。

而且，很多老師希望這個年齡的孩子可以更自由，不要老是考慮自己作品的真實性。然而，雖然學生對寫實主義的堅持使老師感到惋惜，孩子們卻毫不在意。他們會繼續自己的寫實主義，不然就是永遠放棄美術。他們希望自己的畫作與看到的東西相符，而且他們希望了解如何才能做到。

★　「我必須從明確的實例開始，而不是從假設開始，無論這些實例是多麼微不足道。」

——保羅‧克利（*Paul Klee*）。

我認為這個年齡的孩子喜歡寫實主義是因為，他們正在學習如何觀看事物。如果得到的結果令人鼓舞，他們願意投入更多的精力和努力。只有少數的孩子能幸運又偶然地發現其中的奧妙：如何用不同的方法（R模式）觀看事物。我想，我也是那些碰巧有機會、或者有個奇怪腦袋的孩子之一，在過程中剛好發現了竅門。但大多數的孩子需要有人教導他們如何轉換認知。

路易斯‧卡洛爾（Lewis Carroll）在《愛麗絲鏡中奇緣》（*Through the Looking-Glass and What Alice Found There*）中這樣描述類似的轉換：

「哦，小貓，如果我們能穿過鏡子，到鏡子那邊的房子該有多麼好啊！我想那邊肯定有許多漂亮得不得了的東西！讓我們假裝自己知道穿越鏡子的方法，好不好，小貓。讓我們假裝鏡子變得像一層薄霧，能讓我們穿過去。哎呀，我敢說它正在變成薄霧！這樣我們就能輕鬆地穿過去……。」

——路易斯‧卡洛爾，《愛麗絲鏡中奇緣》，1871。

現在我們離問題和其解決方案越來越近了。首先，是什麼阻止人們在觀看事物時清晰到可以將它畫下來？

左腦對這種詳細的、複雜的、矛盾的感知毫無耐性。而且它會說：「我告訴你，那就是一個立方體。你不用再看了，因為我們知道它就是方的。來，我已經準備了一個符號給它；如果你想要再加上一些細節也行，但是別麻煩我再去看了。」

那麼這些符號從哪來呢？在畫兒童畫的那些年裡，每個人都發展了一套符號系統。這個符號系統根植於你的記憶中，符號們隨時準備被召喚出來，就像你依回憶重畫出兒童風景畫時那樣。當你畫一張臉孔時，這些符號也準備好隨時被召喚出來。高效率的左腦說：「哦是的，眼睛。這是一個代表眼睛的符號，就是你經常用到的那個。鼻子？好的，這是畫鼻子的方法。」嘴巴？頭髮？睫毛？每樣事物都有一個相應的符號：鳥、草、雨、手、樹，諸如此類。

有什麼方法能解決這種進退兩難的困境呢？最有效的方法就是本書中的主要策略：**給大腦一個左腦不能或不願意接受的任務**。你已經體驗過這個策略了，先是在「花瓶／臉孔」的練習裡稍微經驗過，然後在顛倒畫練習裡有進一步的體驗。而且你已經開始對 R 模式的另類感知狀態有了認知和經驗。你開始知道當你處於稍微不同的主觀心智狀態時，你會慢下來，以至於能夠看得更清楚。這時候的你不會察覺到時間的流逝。你不會留意到人們在講話，你也許聽見了談話的聲音，但是不會將聲音解碼成有意義的文字。如果某人直接和你說話，你似乎得花很大的功夫回過神，用文字重新思考後才能回答。更甚者，無論你正在做什麼，都顯得無比有趣。你專心致志，精神集中，感覺與你全神貫注進行的活動「合而為一」。你感覺充滿能量卻平靜，警醒卻不焦慮。你感覺充滿自信，能夠做任何手上的任務。你不是用文字思考，而且你所有的思緒都「鎖定」在正在畫的物體上。一旦離開 R 模式狀態，你不但不感到疲累，還會覺得神清氣爽。

現在，我們的工作是讓這種狀態更加清晰，並更有意識進行控制，以求利用右腦卓越的觀看和畫畫能力。

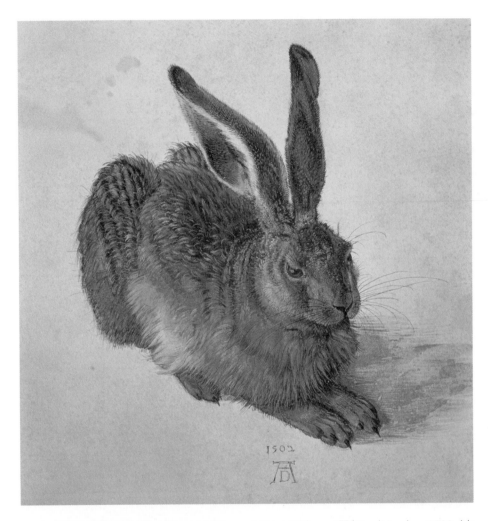

從孩童時代起，我們就開始學習用字詞形式來觀看事物：我們給事物冠上名字，知道關於他們的事實。主導的左腦語文系統不想要太多它感知到的資訊——只要夠用來辨認和分類即可。

在日常生活中，我們會透過掃描來濾除大部分接收到的感知訊息，這個必備的過程能使我們專注在自己的思緒，大多時候令我們運作順暢。但是**畫畫**要你看著某物良久，感知許多細節，以及這些細節組合起來成為整體的方式，盡可能記錄下大量訊息——最理想的**是每一條訊息**，正如杜勒在這幅《野兔》裡呈現的。

Chapter 6
感知邊緣
Perceiving Edges

米爾·穆薩維爾（Mir Musavvir），《肥胖的朝臣》（*A Portly Courtier*），約 1530 年。墨水和蘆葦筆及紙，13.5x10.4 公分。哈佛美術館／亞瑟·M·賽克勒美術館（Harvard Art Museums/Arthur M. Sackler Museum），亨利·B·凱博、華特·凱博、愛德華·W·富比世、艾瑞克·施羅德、安妮·S·寇本基金會（Henry B. Cabot, Walter Cabot, Edward W. Forbes, Eric Schroeder, and the Annie S. Coburn Fund）捐贈，1939.270。攝影：卡提雅·卡瑟（Katya Kallser）／© 哈佛大學校董委員會（President and Fellows of Harvard College）。

這幅畫絕妙地示範出流暢的輪廓線和「失而復得」線，線條深淺隨著形體的邊緣變化。

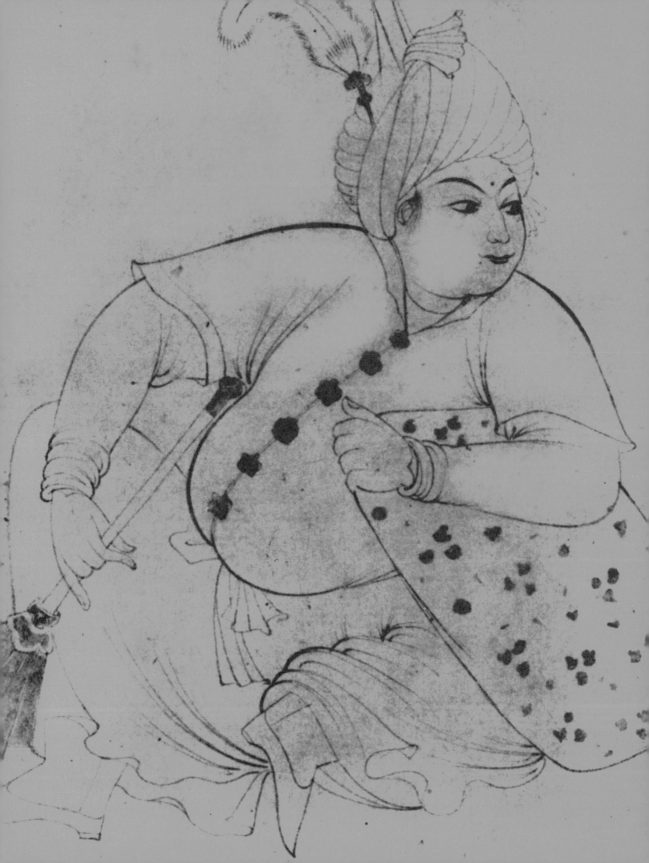

6 感知邊緣 ■ ■ ■ ■ ■
Perceiving Edges

　　你的「花瓶／臉孔」畫和顛倒畫已經示範了如何將主導的語文性左腦「晾在一旁」，讓專長視覺和感知的 R 模式出場，而這就是我們的主要策略：

給你的大腦一個左腦無法或不願意接受的任務。

　　現在我們再來進行這個策略的另一種練習，強迫更大幅度的認知轉換。

<div style="float:left">快速回顧五項繪畫的感知技巧</div>

　　在這一章裡，我們要學習對邊緣的感知——這是基本繪畫組成技巧之一。請回想其他四項技巧，這五項基本技巧整合起來就組成全面性的繪畫技巧：

❶ 感知邊緣（輪廓畫中「共用」的邊緣）

❷ 感知空間（在繪畫中被稱為**負空間**）

❸ 感知關聯性（即大家熟知的透視和比例）

❹ 感知光線和陰影（即所謂的「明暗處理」〔shading〕）

❺ 感知**完形**（即整體，物體的「客觀存在」）

　　對大部分的人來說，這些基本組成技巧需要你將在這裡體驗到的直接式教學，因為它們很難透過自學達成。

★　有時在文學裡也會出現**邊緣**的概念。匈牙利小說家桑多‧馬芮（ Sándor Márai）如此寫道：「彷彿就像某個東西將邊界沖洗掉一般。一切自然而然發生，沒有框架，沒有邊緣。現在，時間過去很久了，我仍然不知道自己置身何處，人生諸事從哪裡開始，到哪裡結束。」
　　　　　　　　　　——桑多‧馬芮，《婚姻的肖像》（Portraits of a Marriage），喬治‧澤提斯（George Szirtes）英譯，2011。

在繪畫中，**邊緣**有其特殊的意義，不同於一般邊界或外框線的定義。在繪畫中，邊緣是指兩件事物會合之處，描繪出共用邊緣的線就叫做**輪廓線**（contour line）。輪廓線永遠是兩件事物的邊界——也就是共用的邊緣。「花瓶／臉孔」練習用圖像表達了這個概念。你畫的線條既是側臉的邊緣，又是花瓶的邊緣。在史特拉汶斯基的顛倒畫裡所描繪的輪廓線，比如襯衫、領帶、背心、外套的邊緣全都是共用邊緣。你可以翻回第 89 頁重新檢查。

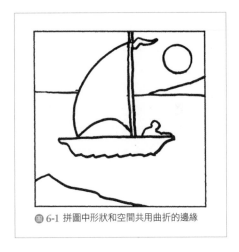

圖 6-1 的兒童拼圖也說明了這個重要的概念。船和水面共用一條邊緣，船帆的邊緣也是與天空和水面共用的。換句話說，水面的盡頭就是船身的開頭——共用的邊緣；水面和空間的盡頭就是船帆的開頭——共用邊緣。只要你畫出其中一樣，也就等於畫了另一樣。請注意拼圖的外部邊緣——拼圖的框子或版面，亦即構圖的邊界（在所有畫作中都有驚人的重要性）——也是天空形狀、陸地形狀和水面形狀的最外圍邊緣。你可以在本章的練習裡看見這個概念的優點，不過在第 7 章的討論中，其優點會特別顯著。

圖 6-1 拼圖中形狀和空間共用曲折的邊緣

輪廓畫是由備受推崇的美術老師基蒙・尼克萊德（Kimon Nicolaides）在他 1941 年的著作《自然繪畫方式》（*The Natural Way to Draw*）中介紹的教學方法，至今仍廣為美術老師們使用。「輪廓」一詞就意指著「邊緣」。尼克萊德建議學生在畫邊緣的時候，想像他們也正觸碰到該形體的邊緣，以同時喚起觸覺與視覺。這個建議對學生們的觀看和畫畫很有助益，也許是因為它能幫助學生們更加專注於正在畫的特定邊緣，使他們從符號式畫法脫離。另外很棒的一點是，尼克萊德也堅持學生們在畫畫的大多時候要將目光保持在描繪的主題上，而不是畫作本身。

我使用的尼克萊德輪廓畫方法則更為戲劇化。我稱之為「純輪廓畫」，你的左腦也許不會喜歡這個方法。這個練習需要你大幅減慢觀看和**畫任何事物**的速度，同時**完全不看**畫作。由於感知過程太細微、太緩慢——根據左腦的說法是無聊又沒用——L 模式很快就會放棄這任務，讓 R 模式接手。簡短說來，純輪廓畫是左腦會摒棄的任務——這正是我們想要的。

基蒙·尼克萊德，《戴帽女子》（Woman in a Hat）。作者藏品。

「因此，僅僅是看見並不夠。你必須盡量透過最多的感官——尤其是觸感，和正在畫的物體進行新鮮的、活躍的、生理的接觸。」

——基蒙·尼克萊德，《自然繪畫方式》，1941。

純輪廓畫的弔詭

儘管原因仍待釐清，但純輪廓畫是學習繪畫時相當關鍵的練習之一。這其實很弔詭：純輪廓畫練習並不能創造出「好」的作品（學生們如此評價），但卻是能有效地讓學生們之後創造出好作品的最佳練習。在我們五天的研習營中，我們曾經實驗跳過這個練習，主要是因為太多學生不喜歡它。但是我們慢慢發現，這麼做的話學生們的進步過程反而不夠好或不夠快。也許透過這個有些戲劇化的練習，左腦理解到我們很嚴肅地看待這項畫畫的技巧。同樣重要的是，這個練習重新喚醒了童年時的好奇心，和在尋常事物中發現的美感。

我在研習營的課堂上會示範純輪廓畫，邊畫邊敘述如何使用這個方法——如果我能保持一邊講話（L模式的功能之一）一邊畫的話。一般來說，我剛開始的時候還行，大約幾分鐘之後就完全失去語言能力。不過此時我的學生們已經有了清楚的概念。

示範完，我會展示一些以前學生的純輪廓畫。請見第127頁的例子。你可以看見，這些畫沒有畫出整隻手，只有掌心裡複雜的皺紋和掌紋。

你需要：

> · 幾張影印紙，重疊起來貼在畫板上
> · 削尖的 2 號（HB）鉛筆
> · 鬧鐘或廚房計時器
> · 大約 30 分鐘不會被打擾的時段

你將這麼做

在開始之前，請讀完這個練習的所有指示。

1. 看你的手掌。如果你是右撇子就看左手，如果你是左撇子就看右手。輕輕彎合手掌，使掌心出現許多皺紋。你要畫的就是那些皺紋——所有皺紋。我幾乎可以聽見你說：「你在開玩笑吧？」或「想都別想！」

2. 把計時器調到 5 分鐘。這樣你就不需要記得時間（那是 L 模式的功能）。

3. 找一個舒服的坐姿，將畫畫的那隻手放在畫紙上，拿著鉛筆，準備作畫。

4. 然後，轉過頭面對另一邊，拿鉛筆的那隻手保持在圖紙上，眼睛盯著另一隻手的掌心（參考圖 6-2 的作畫姿勢）。確保那隻手有可以休息倚靠的地方——椅背或你的膝蓋，因為你將保持這個奇怪的姿勢 5 分鐘之久。記住，一旦開始，你就不能回頭看你的畫，一直到計時器走完為止。

5. 仔細盯著掌中的一條皺紋。鉛筆放到紙上開始畫那條線，也就是兩塊肉會合起來形成的邊緣。你的眼睛非常緩慢地跟蹤那道邊緣的方向，大約每次移動一公釐，你的鉛筆也用非常緩慢的線條**同步**記錄下你的感知。如果邊緣改變了方向，你的鉛筆也要改變方向。如果邊緣與另一條邊緣

相交,你必須一邊用眼睛緩慢地跟隨新的資訊,一邊同時用鉛筆記錄每個細節。重要的一點是:你的鉛筆只能記錄當時你看到的東西——不多也不少。你的手和鉛筆要像地震儀那樣工作,只反映你的實際感知。

你會非常強烈地想要回頭看看你畫的東西。忍住衝動!千萬別那麼做!讓目光持續專注在你的手上。

讓鉛筆的活動與眼睛的活動

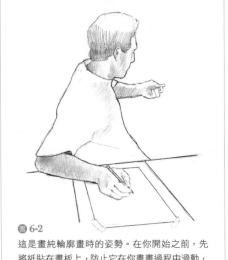

圖 6-2
這是畫純輪廓畫時的姿勢。在你開始之前,先將紙貼在畫板上,防止它在你畫畫過程中滑動,因為這樣會害你分心。

完全吻合。有時你會開始加速,但別讓這種情況發生。你必須記錄你看到的輪廓中的每一點。不要停下來,要保持著非常緩慢均勻的速度。剛開始你會覺得很困難或不舒服,有些學生甚至突然覺得頭疼或感到沒有理由地驚慌,但這感受很快就會過去。

6. 不要試圖回頭查看自己畫成什麼樣子,直到你的計時器發出 5 分鐘結束的信號。

7. 最重要的是,你必須持續作畫,一直到計時器告訴你可以停止了。

★ 純輪廓畫對於創造強烈的認知轉換如此有效,因此有些畫家固定在短時間內做這個練習或類似的練習,以求開始進入工作模式。

★ 如果你在第一次嘗試純輪廓畫時無法順利進入 R 模式,請對自己有耐心。你也許具備非常固執的語文系統。
我建議你再試一次。你可以試著畫一張被揉皺的紙、一朵花,或任何吸引你的複雜物體。我的學生們有時得嘗試兩次或甚至三次,才能「勝過」他們強勢的語文模式。

8. 如果你感到自己的語文模式提出痛苦的異議（「我為什麼要這麼做？這真的太蠢了！它甚至成為不了一幅好的畫，因為我看不到自己畫了什麼」等等），盡你最大的努力繼續畫。大約 1 分鐘之後，來自左方的抗議將會漸漸消失，你的心智將變得寧靜。你會發現自己沉醉於眼中所見的那些令人驚嘆的複雜樣貌，並覺得自己可以越來越沉浸在複雜樣貌中。允許這種情況發生。沒什麼好讓你害怕或心神不寧的。你的畫將會成為你深刻感知的美麗紀錄。我們並不關心這幅畫是否看起來像手——事實上，它看起來並不會像手。我們只是要記錄你對手心皺紋的感知而已。

9. 很快地，心智的干擾將會消失，你會發覺自己對從手掌中看到的邊緣的複雜樣貌越來越感興趣，也越來越意識到複雜感知的美。當這變化發生時，你將已經轉換到視覺模式，而且也「真正在畫畫」了。

10. 當計時器的時間到了，回頭看看你的畫作。

在你完成後

　　看著你的畫作，一團亂七八糟的鉛筆記號，乍看之下你也許會說：「真是一團亂！」但如果你更仔細地看，會發現這些記號有種獨特的美。當然，它們不能代表手，只是手的細節，以及細節中的細節。你已經畫出了真實感知中的複雜邊緣。這不是把你手掌中的皺紋呈現為抽象的、象徵性的速寫。它們如此精確詳細而又錯綜複雜，是描述性強且具體的記號——正是此刻我們所想要的。我認為這些畫作是R模式意識狀態的視覺紀錄。我的作家朋友茱迪·馬克思（Judi Marks）第一次看到純輪廓畫時詼諧地說：「沒有人能用左腦思考畫出這種畫！」

　　純輪廓畫可能對大腦產生了溫和的「電擊治療」，強迫兩個模式用不同方法應對。顯然地，我們的用腦習慣中，L模式總是想快速辨認、命名、分類；而R模式則不靠字詞地去感知所有配置型態和細節組合關係。這種「分工」在日常生活中的確能夠運行順暢。

　　如同前面提到的，我認為純輪廓畫讓L模式覺得只好「放棄」，或許是因為它的單調無趣。（「我已經給它名字了——讓我告訴你，它就是皺紋。它們全都一個樣。為什麼還要花時間看它們呢？」）由於練習的設定規則，R模式似乎也被迫用新的方式感知。每條皺紋——通常被視為一個細節——變成一個整體，由更小的細節組成，如此週而復始，越來越深入，越來越複雜。我相信這與碎形的組合現象（the phenomenon of fractals）很相似，這個圖案由細小的整體組成，而這些小整體又由更細小的整體組成。

　　不論真正的原因是什麼，我可以保證純輪廓畫能永久地改變你的感知能力。從這一刻起，你將開始以不同的方式觀看事物，你的觀看和繪畫能力也都將快速提升。再看一遍你畫的純輪廓畫，欣賞你在R模式狀態下留下的記號。再說一遍，這不是象徵性的L模式快速留下來的一成不變的產物。這些記號是感知的真實紀錄。

✳　這些在一個洞穴牆上的奇怪記號是舊石器時代的人類留下來的。從它們的緊密程度來看，這些記號與純輪廓畫相似。
　　——J・可洛特思（J. Clottes）和D・路易斯－威廉斯（D. Lewis-Williams），《史前的薩滿》（Shamans of Prehistory），Harry N. Abrams, Inc.，1996。

✳　「盲目的泅泳者，我已經讓自己看見了。我已經看見了。而且我驚訝於自己看到的東西並沉醉其中，希望將自己與其視為一體……」
　　——馬克斯・恩斯特（Max Ernst），1948。

我們再來觀察●6-3的純輪廓畫例子。這些記號多麼奇怪又多麼令人驚異啊！我們在乎的就是記號的品質和特質。這些活生生的象形文字就是感知的紀錄：豐富、深刻、直覺的記號，回應了事物的原始樣貌，也就是存在於那裡的事物，描繪出所感知事物的本質。盲目泅泳的人看見了！並且在看見之後畫出了記號。不用在意這些圖畫一點都不像手——那不是我們期待的。我們會在下一個練習裡，以「變化式輪廓畫」來處理整體樣貌，也就是整隻手。

為了加強這個經驗，我希望你能夠再做一次或兩次純輪廓畫。任何複雜的物體都能當模特兒：羽毛、花朵中央的花蕊、牙刷的刷毛、海綿的一部分、一顆爆米花。一旦你轉換到R模式後，最普通的事物也能顯出不尋常的美麗和趣味。你能否記起孩提時面對某些小昆蟲或蒲公英時產生的驚嘆？

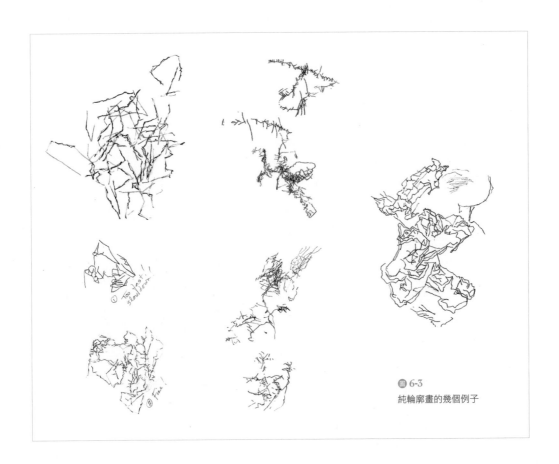

●6-3
純輪廓畫的幾個例子

在接下來的練習裡，你會使用到協助工具（視圖平面塑膠板和觀景窗），來幫助你畫出寫實的手掌——第一幅具有立體感的「寫實」作品。

你需要：

> ・透明視圖平面塑膠板
>
> ・簽字筆
>
> ・觀景窗和夾子
>
> ・削尖的 2 號（HB）鉛筆
>
> ・用來當橡皮擦的微濕紙巾

你將這麼做

在開始之前，請讀完這個練習的所有指示。

在下一小節裡，我會定義並且完整說明視圖平面塑膠板，現在，你只要使用它就行了。就照著說明做。我知道以下的指示冗長又繁瑣，但這就是語言指示的特性——看起來又長又瑣碎。如果我能**示範**給你看，我們就不需要文字了。你會發現我要你做的動作，一個接一個做下去，其實並不難。

1. 把你的手放在身體前方的書桌或工作臺上（如果你是右撇子就放左手，如果是左撇子就放右手），手指向上彎曲，指向你的臉（參見圖 6-4 的姿勢）。這時你看到的是經過前縮透視的手。想像你要畫的是前縮透視的畫面——不是手掌，而是整隻手。

2. 如果你和我大多數的學生一樣，會覺得完全無從下手，要畫這個立體的物體太難了，它的每個部分都在空間裡朝著你來。觀景窗和視圖

圖 6-4　你的手經過前縮透視的樣貌

平面塑膠板可以解決這個問題。兩個觀景窗都試一下，然後選用最適合你手的大小的那一個觀景窗。透過這個觀景窗，你應該能保持在一個前縮透視的狀態，看到所有手指朝向你。一般來說男性需要大一點的觀景窗，而女性則需要小一點的。請任選一個。

3. 把你選擇的那個觀景窗夾到透明視圖平面塑膠板的頂端。

4. 用簽字筆沿著觀景窗裡面的框邊畫圈，在視圖平面塑膠板上畫出框子。這個框子會成為你的畫作版面。請看圖 6-5。

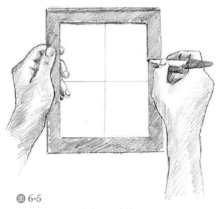

圖 6-5
在視圖平面板上畫出版面邊線

5. 現在，把你的手按照剛才的前縮透視姿勢擺放，將觀景窗／視圖平面塑膠板平衡地放在你的指尖上，稍微左右移動，直到它完全放穩。

6. 拿起打開筆蓋的簽字筆，凝視視圖平面塑膠板下的那隻手，閉上一隻眼睛。（我將在下一個部分解釋為什麼必須閉上一隻眼睛。現在請先照著做吧。）

7. 選擇一條邊緣開始畫。任何邊緣都可以。使用簽字筆，按照你所看見的在視圖平面塑膠板上開始畫手上所有形狀的邊線。如圖 6-6。別「懷疑」任何邊緣。別去想每個部分的名稱。也不要好奇為什麼這些邊緣會是這個樣子。就像在畫顛倒畫和純輪廓畫時那樣，你的工作就是用簽字筆（儘管不像鉛筆那樣準確）把你看到的照實畫下來，能畫多詳細就畫多詳細。

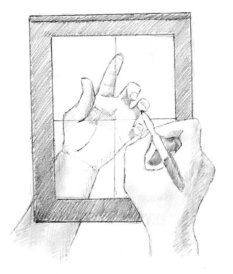

圖 6-6　在視圖平面板上畫出你的手部輪廓

8. 確保頭部維持在同樣的位置，一隻眼睛保持緊閉。不要移動你的頭部去試圖「環視」整個物體形狀。保持靜止的狀態（複述一遍，我將在下一段解釋原因）。

9. 用濕紙巾包住食指，抹掉任何想擦除的線條，就能更準確地重新描繪。

在你完成後

　　把視圖平面塑膠板放在一張空白的紙上，你就能很清楚地看到你所畫的。我可以很有信心地預言你將會非常驚訝。儘管只花費了很小的努力，你卻完成了一件真的非常困難的繪畫任務——畫出人類手掌經過前縮透視的樣貌。過去許多偉大的藝術家都曾反覆練習畫手（請看梵谷的例子，圖6-7）。

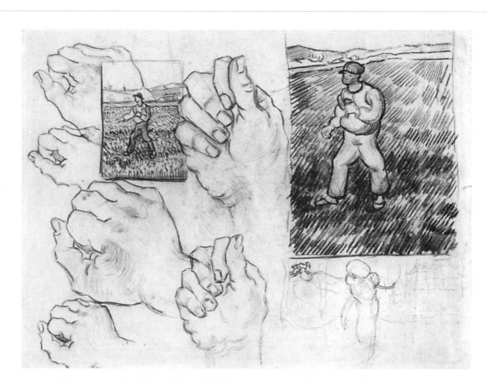

圖 6-7　文生·梵谷，《兩張播種者的草圖》（*Sketches with Two Sowers*）。聖雷米（St. Remy），1890。阿姆斯特丹，文生·梵谷美術館（文生·梵谷基金會）。

你是怎麼如此輕易地完成這個任務呢？答案當然是，你遵循了有經驗的藝術家的做法：你把看到的東西「複製」到一個視圖平面上——在這裡是一塊實實在在的視圖平面塑膠板。（在下一個部分我會充分定義和解釋藝術家們運用的**想像的**視圖平面。我發現等學生使用過具體的視圖平面塑膠板後再作解釋，他們會更容易理解。）

為了更進一步練習，我建議你拿濕紙巾擦掉自己用簽字筆畫下的畫，再重複畫幾次，每次把手換成不同的姿勢。試一下那些真的「很難」的構圖，越複雜越好。讓人覺得奇怪的是，平放著的手是最難畫的；複雜的姿勢反而比較好畫，也更有趣。因此，屈起你的手指，相互纏繞、交叉、握緊拳頭、拿著橡皮擦或其他的小物件。讓每一個姿勢包含一點前縮透視的樣貌。你練習的次數越多，進步就會越快。把你最後畫的（或最好的）那張保存起來，以便下一個練習使用，因為這將會是一張出色的手部畫作。

寫實畫和視圖平面之間的關聯

讓我們暫停一下，針對你的理解回答一個很重要的問題：寫實畫和視圖平面之間的關聯為何？

一個簡略的回答是：**寫實畫就是將你在視圖平面中所見到的「複製」下來**。在你剛才完成的畫作中（閉起一隻眼，移除雙目視覺〔binocular vision〕），你「複製」了在視圖平面塑膠板上看到的、「變平的」手的圖像。

但是我還有更完整的答案。寫實畫是在二維平面（通常是紙）上重現一個**感知到**的實際立體物件、靜物、風景、或人體。[17] 不可思議的是，史前洞穴的畫家們在洞穴深處的石牆上，重現了他們記得的寫實動

[17] 「寫實主義」一詞指的是十九世紀的藝術風潮，崇尚自然的寫實描繪。我用這個詞來描述美術訓練中介於兒童藝術和成人藝術家可發展的各種方向之間的基本階段。對所有的視覺藝術家來說，學習畫出感知這件事仍被視為基礎，雖然某些當代抽象藝術、非寫實、或概念藝術家會從現今藝術潮流角度爭論它的用處。如同我早先講過的，我的看法是知識永遠不嫌少。

物圖像；但是要一直等到希臘人和羅馬人找到畫出立體圖像的方式後，寫實藝術才重新活了起來。這項技巧在歐洲黑暗時代（Dark Ages）*再度被遺忘，直到十五世紀早期的義大利文藝復興時代之前，藝術家們都無法準確畫出眼前感知的形象。

接著，偉大的早期文藝復興藝術家菲利波・布魯涅內斯基（Filippo Brunelleschi）找出了一種描繪線性透視的方法；而里昂・巴提斯塔・阿爾伯蒂（Leon Battista Alberti）發現了，通過直接在窗格玻璃上繪製出他所看到的窗外景色，就能夠得到一幅窗外城市景象的透視圖。基於阿爾伯蒂1435年關於透視與繪畫的著作，以及達文西稍後對於這個主題的撰述，十六世紀的德國畫家阿爾布雷希特・杜勒受到啟發，他將視圖平面的概念更推進一步，發明了具體的視圖平面裝置（參見圖6-8）。杜勒的著述和畫作又為十九世紀的梵谷帶來靈感，梵谷在辛苦自學畫畫時，建造了被他稱為「透視裝置」的工具（參見圖6-9）。後來，當梵谷已經精通於運用想像的視圖平面以後，他就捨棄了這個裝置（而最終你也會像他這樣）。梵谷這個由鐵和木頭組成的裝置有十幾公斤重。我的腦海裡幾乎可以看見他辛苦地把裝置的各個部分卸下來，用繩子捆起來，再揹起這捆東西（以及其他繪畫工具）走上一段很長的路到海邊去，再把這捆東西打開，組裝好各個部分，到了晚上要回家前再將整個步驟反過來做一次。這讓我們看到梵谷為了提升自己的繪畫技巧，如何費心下了苦工。

✳ 約翰・厄爾松（John Elsum）在他 1704 年出版的《義大利式的繪畫藝術》（*Art of Painting After the Italian Manner*）中，說明了如何製作「一個便利裝置」——一種早期的視圖平面板：「拿一塊大約 0.3 公尺大小的方形木頭框架，並在上面拴上細線，使其相互交錯形成至少 12 個完美的正方形方格，然後將它放在你的眼睛和物體之間，並在你的繪畫平面上模仿這些方格之間物體維持的樣態，這樣就能防止你犯錯。如果畫作需要的前縮透視程度越大，方格就應該越小。」——摘自戴安娜・克雷格（*Diana Craig*）編輯，《藝術家智慧雜記》（*A Miscellany of Artists' Wisdom*），*Running Press*，1993。

✳編註：一般指從五世紀下半葉西羅馬帝國滅亡到十四世紀文藝復興發端之間的中世紀時期。

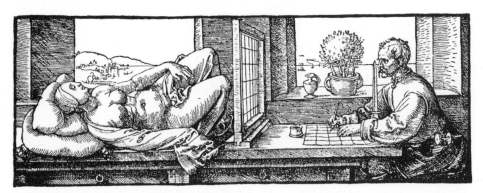

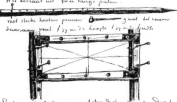

圖 6-9　梵谷的透視裝置。

圖 6-10 畫家在海邊使用他的裝置。摘自《梵谷信件全集》，紐約繪圖協會允許轉載。

「親愛的西奧，你在這封信裡可以看到一些我提過的透視框架速寫。我剛剛才從鐵匠那回來，他用鐵包住了桿子尖端和框架的角。架子有兩根長桿，可以用堅固的木釘把框架以兩個方向固定在架子上。所以，無論是在海灘或草原或田間，我都可以**像看向窗外**（梵谷特別強調）那樣透過框架觀察。框架的垂直線和水平線，還有對角線和交叉線以及方塊分區這些標註點，都有助於繪製立體圖，並且指示出主要線條和比例……能夠了解透視為什麼以及如何導致平面和整體景象中有明顯的線條方向改變和尺寸變化。」

「透過它長久不斷地作練習，能令人下筆如閃電——完整地畫好底稿後，上色也能媲美閃電。」

——《梵谷信件全集》，信件 223，第 432-433 頁。

另一位著名的畫家，十六世紀荷蘭大師漢斯·侯拜因（Hans Holbein），也使用了具體的視圖平面板，儘管他的畫已經很好。藝術史學家最近發現，當侯拜因在英國亨利八世的宮廷中生活時，為了加速完成許多肖像畫，便直接把模特兒們的形象畫在一塊窗格玻璃上（參見圖6-11）。藝術史學家猜測，身為藝術史上偉大繪圖者之一的侯拜因，純粹是為了節省時間才這麼做——這位過勞的藝術家可以在玻璃上快速完成模特兒的速寫，再快速地從玻璃複製到紙上，完成後再畫下一個人像。

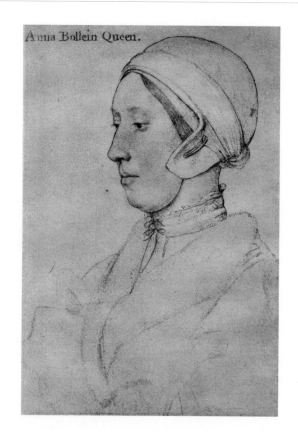

■ 6-11

漢斯·侯拜因，《安·寶琳皇后（1507-1536)，英國國王亨利八世的妻子》(Queen Anne Boleyn（1507–1536), the wife of King Henry VIII of England)，約1533年。（照片來自Hulton Archive/Getty Images）

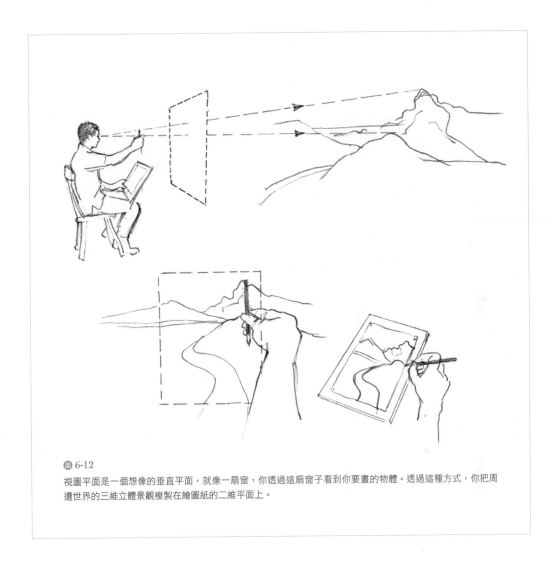

圖 6-12

視圖平面是一個想像的垂直平面,就像一扇窗,你透過這扇窗子看到你要畫的物體。透過這種方式,你把周遭世界的三維立體景觀複製在繪圖紙的二維平面上。

★ 關於「視圖平面」(picture plan),有一個很好的定義來自於《藝術包裹》(*The Art Pack*),「基本定義／基本風格」,1992。

「視圖平面:經常被錯誤地用來描述一幅畫的物質平面,而實際上視圖平面是一種心理結構,就像一個想像的玻璃平面⋯⋯阿爾伯蒂 (一位文藝復興時期的義大利藝術家) 將其稱為把觀察者從圖畫本身分隔開的一扇『窗』⋯⋯。」

圖 6-13 美國專利局有數十種視圖平面和透視裝置的紀錄。這裡是其中的兩個例子。

如果你知道攝影其實直接由繪畫發展而來,可能有助你對視圖平面的理解。

在攝影發明以前,幾乎所有藝術家都了解視圖平面的概念,並運用在創作中。你可以想見,當藝術家們看到照片能夠瞬間捕捉到視圖平面上的圖像——那些原本需藝術家花上幾個小時、幾天,甚至幾個星期來描繪的圖像時,該有多麼興奮(或不認同)。

攝影於十九世紀中期變得普遍以後,藝術家們很快就脫離了寫實性的描繪,開始探索感知的其他面向,比如印象派捕捉光線流逝的特質。漸漸地,視圖平面的概念消失了。

　　和梵谷和侯拜因一樣，我們也使用具體的視圖平面，但是只要你學會這個過程，就可以捨棄具體的平面板，轉而用想像的平面。想像或「腦海裡的」視圖平面是抽象的概念，不太容易解釋。但是這個概念是學習畫畫最重要的關鍵之一，所以請聽我說明。

　　試著用你的「心靈之眼」看看這個：視圖平面是一個想像的透明平面，就像有窗框的窗子，總是掛在藝術家面前，總是與藝術家兩隻眼睛構成的「平面」相平行。如果藝術家轉向，平面也隨著改變方向。藝術家在「平面」上看到的東西，實際上是往平面後方的遠處一路延伸過去。但透過這個平面，藝術家「看到」的景象彷彿是事物在透明平面後奇蹟般地被壓平了——在某種意義上就像一張照片。換句話說，三維的立體景象在那個框好的「窗子」被轉化成**在平面上的**二維平面圖像。然後藝術家把**在平面上**看到的圖像「複製」到平面的繪圖紙上。圖紙上和視圖平面上被壓平的圖像是一模一樣的，畫家的任務就是將圖像從視圖平面轉到紙上，其結果就是寫實畫。

　　這個在藝術家大腦裡的小把戲太難描述了，讓初學者自己去發現它則更困難。所以我認為這就是學畫畫需要傳授的原因之一。在這個練習裡，視圖平面塑膠板和觀景窗這些具體工具能夠施展魔法，讓學生們「了解」繪畫是什麼，也就是說，理解到繪畫所感知到的物體或人物的本質。

　　為了進一步幫助初學者學會畫畫，你需要先在視圖平面塑膠板上畫上十字基準線。這兩條「網格」線代表水平和垂直，它們是藝術家在評估關聯性時最需要的兩個基準。（我剛開始教學時，用的是布滿網格的視圖平面板，結果發現學生們老是在計算——「過去兩個格子，然後往下走三個格子。」這恰恰是我們不想要的那種L模式活動。所以我把組成網格的線條減少到一條垂直線和一條水平線，結果發現這樣就夠了。）

　　之後，你將不再需要畫了網格的視圖平面塑膠板，也不需要觀景窗。無論是有意識還是下意識地，你將用深藏於自己大腦中的想像視圖平面代替這些技術裝置。而具體的平面（即你的視圖平面塑膠板）和觀景窗則在你學習畫畫時非常有幫助。

試試看：將大的觀景窗夾到視圖平面板頂端。閉上一隻眼睛，並把視圖平面板／觀景窗拿到你的臉前（參見圖6-14）。看看你的（單隻）眼睛前面被「框出」什麼圖像。你可以透過把觀景窗拉近或遠離你的臉來改變「構圖」，就像照相機觀景窗的操作原理。觀察天花板或桌子邊緣相對於十字準線——也就是垂直線和水平線——的角度。這些角度也許會讓你非常驚訝。接下來，想像一下你正在用簽字筆畫下你在視圖平面上所看到的，就像畫你的手時那樣（參考圖6-15）。

然後轉身觀察下一個景象，接著再下一個，讓視圖平面板與你的臉保持平行，閉上一隻眼睛將立體景物轉化為平面上的平面圖像。現在，放下視圖平面板，閉上一隻眼睛，並試著用想像的視圖平面，將你的觀看方式調整為藝術家作畫時的心理狀態。

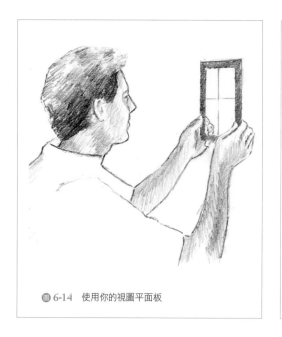

圖 6-14　使用你的視圖平面板

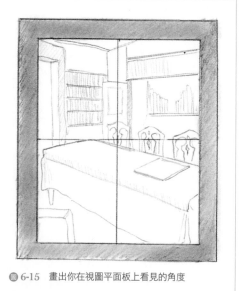

圖 6-15　畫出你在視圖平面板上看見的角度

★　加州大學洛杉磯分校藝術學部的教授艾略特‧艾爾加特（Elliot Elgart）在與我交談時告訴我，他經常會發現初學繪畫的學生在第一次畫躺著的模特兒時，會讓自己的頭歪向一邊。為什麼會這樣呢？原來他們都想按照習慣的方式看模特兒，也就是站立的模特兒！

還有一點很重要：「畫畫」指的就是畫單一景象。回憶一下，你在視圖平面塑膠板上直接畫你的手時，為了讓你在視圖平面板上只看見一個圖像，我要求你保持自己的手和頭部不動。如果你的手移動了一丁點，或你稍微改變了頭部的姿勢，那麼你看到的手的圖像就會大不一樣。我有時看到一些學生喜歡不停歪斜頭部，希望看見從原來位置看不到的部分。別這麼做！如果你看不見無名指，就別畫它。讓我重申一遍：你的手和頭部必須維持在同一個姿勢不動，就只畫出你當時看見的。基於同樣的原因——一次只看見一個景象，你要讓一隻眼睛閉著。透過閉上一隻眼睛，你移除了雙目視覺。如果我們同時用兩隻眼睛觀看，圖像會有輕微差異，這種現象被稱為「雙目視覺不等同」（binocular disparity）。雙目視覺有時也被稱作「深度知覺」，讓我們能以三維方式觀看世界。當你閉上一隻眼睛，看到的圖像是二維的——也就是說，圖像看起來是平的，像一張照片，因此可以「被複製」到平面的紙上。

　　你可能想問：「是不是每次畫時都必須把一隻眼睛閉上？」其實不一定，但大多數藝術家都會在畫畫時閉上一隻眼睛。物體離你越近，就越應該閉一隻眼。物體離你越遠，你就越不需要閉一隻眼，因為以上提到的雙目視覺不等同會隨著距離增加而消失。

　　在此，我們碰到了繪畫的另一項弔詭。你直接在視圖平面板上（用一隻眼睛）看到並畫出來的兩維平面圖像，一旦被複製到紙上，對看到畫的人來說，就神奇地變成三維立體圖像了。學習畫畫的一個必要步驟就是相信這種奇蹟會發生。正在努力學習畫畫的學生經常會問：「我要怎樣才能使手指看起來像是朝著我彎曲呢？」或「我怎樣讓桌子看起來存在於這個空間中呢？」回答當然是：把你在平坦的視圖平面上所看到的畫下來——複製！只有這樣才能使你的畫令人信服地描繪出物體在三維空間中的「動態」（圖6-16）。

🔵 6-16
布萊恩・哈爾京（Brian Harking）的畫作

基本寫實畫的概念，就是複製出在視圖平面上所看見的事物。也許你會覺得這個概念太過簡略了。「如果是這樣的話，」你可能會抗議，「拍張照不就好了嗎？」我的回答是，寫實畫的目的不僅僅是記錄資料，而是記錄你獨特的感知——你本人是如何看待事物的，更甚者，你如何理解畫出來的事物。透過慢慢地近距離觀察事物，一些個人的表達方式和理解將會顯現出來；若僅是拍張照片，這種現象是不會發生的（當然，我指的是一般的拍照，而不是藝術攝影師的作品）。

同時，你的線條風格、選擇的重點，和潛意識的心理活動——也就是你的個性——也融入了你的畫作中。如此一來，我們再次弔詭地說，你對物體的仔細觀察和描繪，使觀者不僅看到你畫出來的物體形象，還看到你的內心世界。一個最好的說法是，你以一種源於史前時代的人類特有活動表達了你自己。

你需要：

> · 視圖平面塑膠板，上頭有你用簽字筆畫出手的輪廓
> · 繪圖紙
> · 炭精條和一些餐巾紙或廚房紙巾
> · 削尖的 2 號（HB）鉛筆和 4B 繪圖鉛筆
> · 三種橡皮擦
> · 不受打擾的 1 個小時

你將這麼做

在開始之前，請讀完這個練習的所有指示。

在這個練習中，我們將對純輪廓畫的教學說明作些調整。保持平常的坐姿，這樣你就能看著自己的畫並觀控其進展（參見圖 6-17）。不過，我希望你還是能夠像畫純輪廓畫時那樣全神貫注。

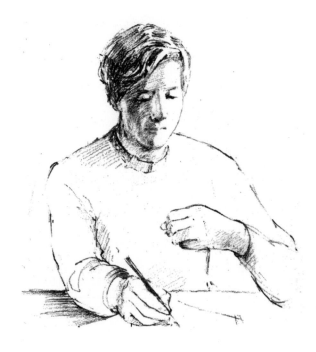

圖 6-17
畫變化式輪廓畫的姿勢，與你平常畫手的姿勢相同

1. 把幾張圖紙貼在你的畫板上。四個角都貼緊，別讓紙來回滑動。你的其中一隻手需要「擺個姿勢」並保持不動。另一隻手則用來畫畫和使用橡皮擦。如果在畫畫或用橡皮擦時手底下的紙滑動了，就會讓你分心。

2. 用觀景窗的內側邊緣在繪圖紙上畫出一個框，作為版面。

3. 下一步是替紙上底色。先在你的畫紙下墊幾張紙。然後開始上底色，用炭精條的一邊在紙上輕輕畫過，最好在方框裡。你需要讓紙面變成暗淡而又均勻的顏色。別太擔心自己畫出了方框，你隨時可以把超出方框的痕跡擦乾淨（圖 6-18）。

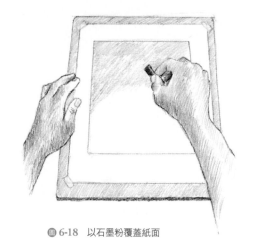

圖 6-18　以石墨粉覆蓋紙面

4. 一旦紙上覆蓋了一層薄薄的石墨粉，就開始用紙巾把紙上的石墨粉擦勻。在擦的時候手要在紙上繞圈，力道要均勻，一直擦到框邊。你需要讓紙呈現出非常光滑的銀色 (圖 6-19)。

5. 接下來，輕輕地在你調好色的紙上畫出垂直和水平的十字基準線。這些線條將會像你的視圖平面塑膠板上的那樣，剛好相交於框的正中。使用視圖平面塑膠板上的十字基準線畫出紙上的十字基準線位

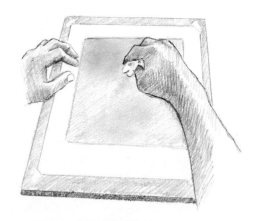

圖 6-19　擦抹石墨粉使其均勻

置。注意：這兩條線千萬別畫得太黑。它們只是參考線，你之後也許會想擦除它們（圖 6-20）。

6. 找回你在本章開始時用過的觀景窗，那上面有你在上個練習中用簽字筆畫的畫。如果你願意，也可以重新在上面畫一幅新的畫（圖 6-21）。把觀景窗放在一個明亮的平面上，可以是一張紙，這樣你就可以非常清楚地看到塑膠板上的圖畫了。這個圖像將成為你將手畫在圖紙上時的參考（圖 6-22）。

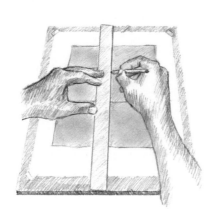

圖 6-20　輕輕地在有底色的紙面畫上十字基準線

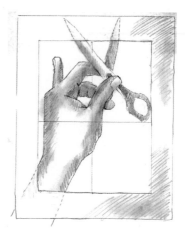

圖 6-21　你也許想畫一幅新的作品

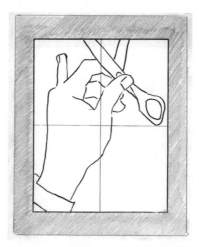

圖 6-22　將新的畫放在一張紙上，好看清楚畫面

7. 接著是一個重要的步驟：將塑膠板上那幅畫中的重要參考點和邊緣轉畫到圖紙上（圖6-23）。由於紙上的框架與觀景窗內側的大小相同，所以轉換的比例是一比一。參照十字基準線，把手的邊線與十字基準線碰觸的點畫下來。在圖紙上複製一些這樣的點。然後用這些點開始連接出你的手、手指、拇指、手掌和掌紋的邊緣線。這只是幫助你把自己的手放進方框的簡略草圖。記住，繪畫就是將你在視圖平面上看到

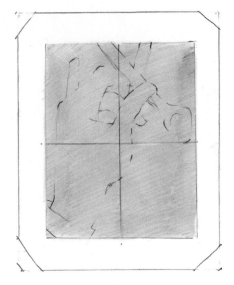

圖 6-23 將塑膠板上那幅畫裡主要的點和邊緣，移轉到有底色的圖紙上

的複製下來。在本練習中，這個步驟是為了讓你習慣整個過程。如果你需要修改一條線，千萬別擔心自己會擦掉背景。擦除之後，用你的手指、紙巾或面紙抹一抹被擦掉的部分，擦痕就會消失。用碳粉上了底色的背景很禁得起擦拭。

8. 一旦這個粗略的草圖畫好後，你就可以開始正式畫了。

9. 將塑膠板上的畫放到一邊，但記住得放在你隨時可以參照的地方。重新把你的手「擺成」先前的那個姿勢，可以參照塑膠板上的畫來擺。

10. 然後，閉上一隻眼睛，注意力集中在手部邊緣線的某一個點上。任何邊緣都行。在圖紙上找到這一點並用鉛筆畫下。接著，重新盯著你手上的這個點，準備動筆畫。這將讓你轉換到 R 模式，平息任何來自 L 模式的抗議聲。

★ 我大部分的學生都非常喜歡替圖紙上底色的過程，「準備」底色的實際動作似乎也能幫助他們預備開始畫畫。一個可能的原因是，準備自己要用的圖紙，能夠讓他們逃離被白紙瞪著看的恐懼。

11. 當你開始畫，你的眼睛
——應該説是一隻眼睛——
會慢慢地沿著輪廓移動，
而你的鉛筆也用與你眼睛
相同的速度慢慢記錄下你
的感知。這就像畫純輪廓
畫時那樣，你試著感知和
記錄每條邊緣的所有輕微
起伏變化（圖 6-24）。
如果你需要修改就使用
橡皮擦，就算是對某條線
進行很細微的改動也可
以用。看著自己的手（記
住，用一隻眼睛），這

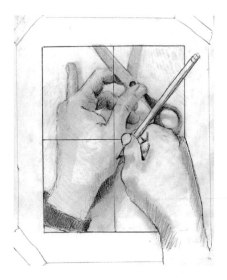

圖 6-24　試著觀察並記錄每條邊緣所有的曲線變化

樣你就能參照十字基準線推測出任何一條邊緣的角度。檢查一下在
你先前畫在塑膠板上的畫裡的角度，同時想像你的手上蓋著視圖平
面，板上的十字基準線和框架將引導你。

12. 你應該花上約 90% 的時間看著自己的手。你會在這裡發現自己需要
的資訊。實際上，畫手所需要的全部資訊都正在你的眼前。只有在
觀控記錄感知的鉛筆，檢查形狀和角度的關聯性，又或者選擇一個
點開始畫新的輪廓時，才需要在你的畫上掃一眼。注意力集中在你
看到的東西上，不靠字詞，而是親自去感受：「這個部分與那個部
分相比是寬還是窄？與那個相比，這個角的斜度有多大？」 諸如此
類。

13. 從這個輪廓畫到下一個緊鄰的輪廓。如果你看到兩指之間有一些空
間，同樣利用那個資訊：「那個形狀與這塊空間相比，哪個更寬？」
（記住，我們並不命名這些物件——指甲、手指、拇指、手心。它們
對你來說只是一些邊線、空間、形狀和關聯性。）確保在大部分時
間裡你的一隻眼睛是緊閉著的。由於你的手離眼睛很近，雙目視覺
不等同現象會產生兩個圖像來困擾你。當你遇到某些部位的名稱向
你逼近——比如指甲——試著擺脱那些字詞。一個很好的策略是把注

意力集中到指甲周圍的指肉的形狀。這些指肉與指甲共用同一條邊緣。因此，如果你畫出指甲周圍的形狀，就等於也畫出了指甲的邊緣——而且兩個部分都畫對了！（參見圖 6-25）事實上，當在任何繪畫階段中出現心理衝突，就把注意力放到下一個相鄰的空間或形狀上，牢記「共用邊緣」的概念。然後，用「嶄新的眼」返回到剛才還顯得困難的部分。

14. 你也許想把手掌周圍的空間用橡皮擦擦乾淨。這樣會使你的手在負空間中更加「顯眼」。你可以觀察擺姿勢的那隻手上出現的亮面（高光）和暗面，並加上一些明暗處理。在亮面用橡皮擦擦一下，並加深暗面。

15. 最後，當這幅畫對你來說開始變得越來越有趣，如同一幅複雜但美麗的拼圖慢慢在你的筆下成形，就表示你進入了 R 模式，真正在畫畫了。

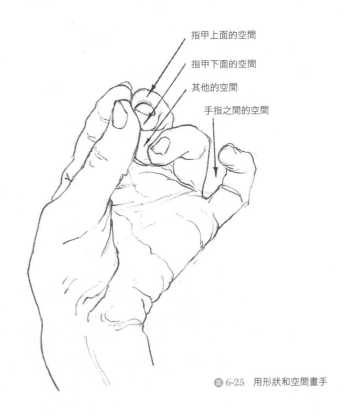

指甲上面的空間

指甲下面的空間

其他的空間

手指之間的空間

圖 6-25　用形狀和空間畫手

這是你第一張「真正」的畫，我有信心你會對結果很滿意。我希望你現在已經明白我所說的繪畫奇蹟了。因為你畫出了在視圖平面板上看到的東西，作品看起來就會自然而然地呈現立體感。甚至，你的畫還會呈現一些非常微妙的品質。比如說，手的體積感（立體的厚度），以及手為了維持姿勢而有的精準力道，或是手指在拇指上施加的些微壓力。而這一切，都僅因為你畫出了在視圖平面板上所觀看到的。

第 148-149 頁的畫作，部分是學生作品，部分是老師的示範。所有的手都顯得立體、令人信服、具真實感。它們看起來具有血肉、肌肉、皮膚、骨頭。即使是非常細微的特質也被描繪了出來，像是某些肌肉的張力或皮膚的確切紋理。也請留意，每一幅畫都有自己的風格。

在我們進入下一步之前，回想一下你在畫手時的大腦狀態。你是不是失去了時間感？這幅畫畫到某一個程度時是不是越來越有趣，甚至讓人著迷？你有沒有感受到語文模式對你的干擾？如果有，你是如何擺脫這種干擾的呢？

同時，回想一下視圖平面的基本概念和我們對繪畫的定義：將你在視圖平面上看到的「複製」下來。從現在開始，每次你拿起鉛筆開始作畫，你將越來越能掌握從這次畫畫經歷中學到的策略，而且會「自動自發」地使用它。再畫第二幅自己手的變化式輪廓畫會對你有幫助，也許這次手中可以拿著某個複雜的物體：一條扭轉的手帕、一朵花、一顆松果，或一副眼鏡。你可以將這幅畫再次畫在一個稍微「上了底色」的背景上，或者你想嘗試一張背景沒上底色的「線圖」（如圖6-25）。記得，如同學習任何技巧，你練習得越多，大腦裡那幅新的神經地圖就會越快變得恆存不滅。

到目前為止，我們已經找到一些方法將具主導性的左腦晾在一旁。它不喜歡鏡射圖像（如「花瓶／臉孔」畫）；它抗拒應付顛倒過來的感知資訊（如顛倒畫）。它拒絕處理緩慢、複雜的感知（如純輪廓畫和變化式輪廓畫）。下一個關於負空間的課程能拓展我們的主要策略，並且重建早期兒童藝術的整體構圖。

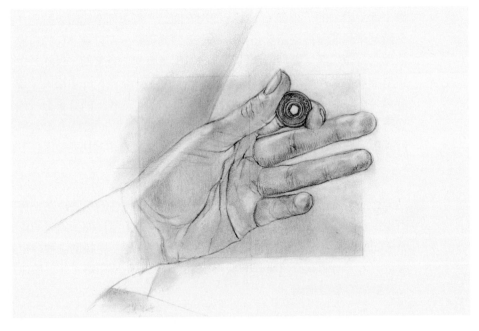

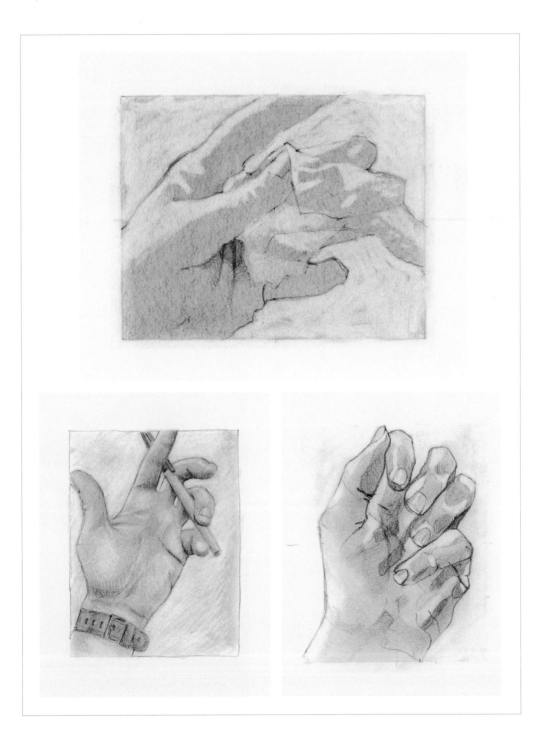

Chapter 7
感知空間
Perceiving Spaces

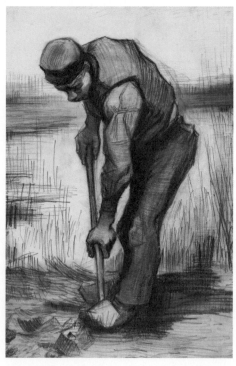

文生·梵谷，《挖掘者》（*Digger*），1885。阿姆斯特丹，文生·梵谷美術館（文生·梵谷基金會）。

在這幅畫中，梵谷大幅強調負空間，尤其是接近人物之處。請注意這些負空間如此多變有趣，但本質上又很簡單，並且將地面與人物整合起來。

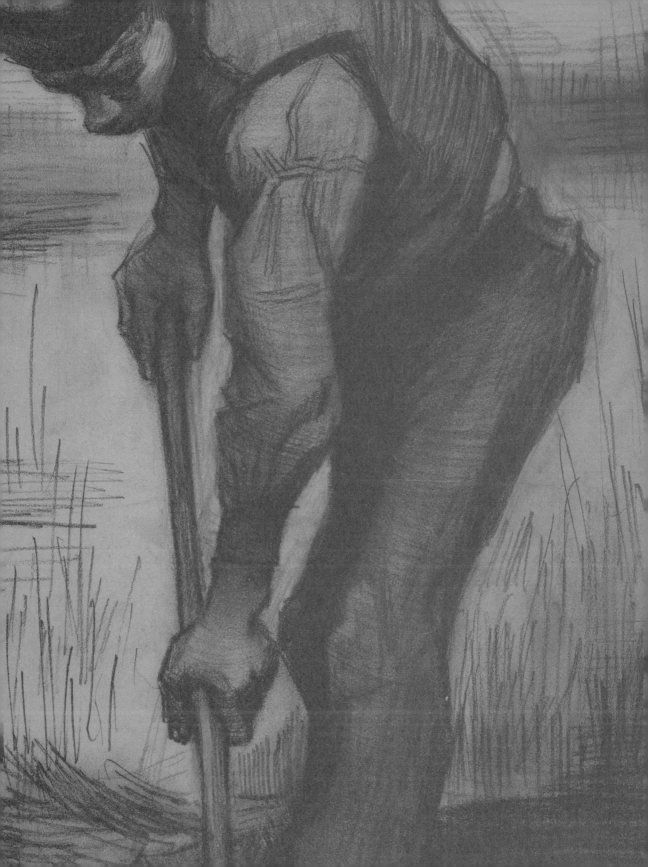

7 感知空間 ■ ■ ■ ■ ■

Perceiving Spaces

第二項繪畫的基本構成技巧是感知負空間,對我們大部分的學生來說是新的學習經驗,也是純粹的樂趣,因為那它滑稽怪誕的特質。從某方面來說,你必須觀看和描繪**不在那裡**的東西,為的是詮釋出**在那裡**的東西。在美式生活中,我們鮮少意識到空間的重要性。我們總是把焦點集中在目標物體上;我們是**主觀的**文化。在其他文化中,例如許多亞洲文化,運用「空間內部」是非常普遍的做法,並廣為人們了解。我的目標是讓空間變得和正形一樣「真實」,並且帶給你新的觀看和繪畫經驗。

負空間和正形

藝術領域裡有兩個傳統術語,**負空間**(negative space)和**正形**(positive form)。「負」(negative)這個詞有點倒楣,因為它帶著負面的涵義。我苦思不出更好的詞,所以我們只能先沿用它。這兩個詞也有優點,那就是它們很容易被記住,而且在美術和設計領域裡被廣泛使用。

用比喻釐清負空間的概念

在繪畫中,負空間是真實的。它們並不是「空洞的部分」。下面這個比喻將幫助你理解這一點。請想像一下你正在看兔巴哥(Bugs

★ 「沒有什麼比空無一物更真實。」

——愛爾蘭作家山謬·貝克特(*Samuel Beckett*,*1906-1989*)。

★ 通用的繪畫技巧中,基本的構成技巧是:
- **邊緣**(觀看共用的邊緣,畫出輪廓線)
- **空間**(觀看並畫出與正形共用邊緣的負空間)
- **關聯性**(觀看並用透視和比例畫出)
- **光線和陰影**(觀看物體的亮度和暗度)
- **完形**(觀看整體和個別部分;這在畫畫時會自然發生)

還有一個提醒:我們要讓 R 模式接手的主要策略是,向大腦提出一項 L 模式會拒絕的任務。

Bunny）的卡通。想像兔巴哥正在用最快的速度跑過一條長長的走廊，走廊盡頭是一扇關閉的門。牠撞穿了那扇門，並在門上留下一個兔巴哥形狀的洞。剩下來的門板就是負空間。注意這扇門有外部邊緣，這些邊緣也是負空間的外部邊緣（它的框架）。門上的洞就是正形（兔巴哥）一掃而過的痕跡。這個比喻的重點在於，畫裡的負空間和正形一樣實在、同樣重要。對剛開始學畫畫的人來說，負空間也許更重要些，因為**負空間能讓難畫的東西變得容易**。

　　讓我解釋一下。上一章裡，你學到了邊緣是共用的。正形和負空間共用邊緣。如果你畫出其一，也就畫出了另一個。比如說，在大角羊的畫作中，羊是正形，而天空和動物腳下的草地是負空間。第一幅畫（圖7-1）著重於大角羊，第二幅和第三幅則強調出負空間。畫大角羊時，一個「困難點」在於羊角，因為它具有前縮透視現象，並且以出人意料的方式往空間深處彎去，使它難以被觀看和描繪。另一個困難點在於以前縮透視的角度安排動物的四條腿。該怎麼辦？辦法是根本就不要去畫角或四條腿。閉上一隻眼睛，將注意力放在角和腿的負空間，畫出那些負空間（參見圖7-2），然後你就能得到角和腿了——免費奉上的！甚至，你得到的角和腿還會很正確（圖7-3），因為你沒有替這些形狀命名，沒有預先存在的符號急著對號入座，也不曉得它們為何是這個樣子。它們就只是形狀。

圖 7-1　畫羊的時候，「困難點」在於畫角和腿。

圖 7-2　別畫角！要畫負空間。

圖 7-3　負空間畫好之後，比較容易看見正形，並畫出來。

這就是負空間滑稽怪誕的樂趣。使用這個看似不管用又出乎意料的方法，你就能畫出幾乎所有困難的形體了——看畫的人們將會納悶：「你怎麼有辦法讓它看起來這麼逼真？」一個繪畫老手永遠會忽視「難畫的部分」，而是畫出簡單的負空間，那麼困難的正形就會像免費的禮物般自然出現。

當然，這個方法符合我們說服左腦退出任務的主要策略。L 模式發現你專注在**空無一物**（nothing），什麼也沒畫出來，就會說：「我才不想和空無打交道，因為它**什麼也不是**！如果你想繼續，我就要撒手不管了。」太好了！我們求之不得！對 R 模式來說，負空間和正形毫無差別，兩者都很有趣——形狀越特別越好。

🔵 7-4 和 🔵 7-5 是兩幅有趣的視覺紀錄，展示出一位學生在畫手推車和幻燈機時的心理衝突和解決方法。🔵 7-4 這一幅畫顯示，學生很難將腦中儲存的、關於物體「理應呈現的型態」認知，和實際上看見的樣貌合在一起。請注意畫中呈現出心理掙扎的訊號，以及對語文知識投降的訊號：推車的腿都該一樣長，而且輪子全使用了同樣的符號，即使它們的位置都不同。

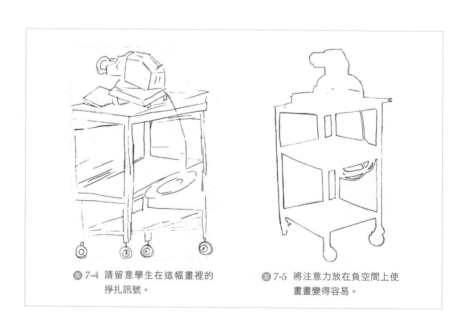

🔵 7-4 請留意學生在這幅畫裡的
掙扎訊號。

🔵 7-5 將注意力放在負空間上使
畫畫變得容易。

當學生改成只畫出負空間的形狀時，效果卻成功多了（圖7-5）。視覺資訊明顯變得清晰；整幅畫看起來非常有自信，似乎畫起來很輕鬆。實際上，他畫得的確很輕鬆，因為使用負空間能讓人逃離感知與概念不相符時所產生的心理危機。

但這並不代表，將注意力放在空間而非物體上所得到的視覺資訊就比較不複雜、或比較容易畫。畢竟，空間和形體共用邊緣。但是透過專注於空間，我們能將 R 模式從主導的 L 模式中釋放出來。換個方式說，透過把注意力集中到與語文系統的風格不相符的資訊上，我們可以將任務轉交給觀看和畫出真正存在之物的模式。因此，衝突結束了，大腦能夠用 R 模式輕鬆處理具相關性的空間資訊。

除了讓畫畫變簡單，為什麼學會看見和畫出負空間如此重要？

在第 5 章裡，我們看到年幼的兒童非常清楚圖紙邊緣的重要性。這種對框架的強烈認知控制著他們安排形體和空間的方式，年幼的兒童經常能創作出幾乎完美無瑕的構圖。圖7-7 六歲小孩的構圖，或許比圖7-6 西班牙藝術家米羅的構圖要更勝一籌。

圖7-6 胡安‧米羅（Joan Miró），《人物和星星》（*Personages with Star*），1933。芝加哥藝術學院。

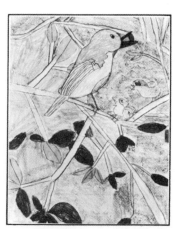

圖7-7 這幅六歲孩子畫作的構圖，可以和左側西班牙藝術家米羅的構圖相比較。

如你所見，不幸的是這種能力隨著兒童進入青少年開始消失，這也許是基於大腦的側化，和左腦對於識別、命名和分類物體的傾向。對單一物體的專注似乎超越了年幼兒童較為整體的世界觀——他們覺得每件事物都很重要，包括天空、地面、空氣的負空間。通常需要好幾年的訓練，才能說服學生去相信有經驗的藝術家所知道的道理：被版面限制的負空間和正形需要同等的關照。新手學生們通常將他們所有的注意力花在畫中的物體、人物或形體上，然後或多或少地「填滿背景」。你在此時也許不容易相信，但是如果你對負空間花上同等的關心和注意力，形體就會呼之欲出，進而大幅強化你的構圖。

　　在藝術裡，**構圖**（composition）一詞是指藝術家安排作品中關鍵元素的方式，關鍵元素就是版面內部（框限作品的邊緣）的正形（物體或人物）和負空間（空白區域）。在構築作品時，藝術家會先決定版面形狀（參見圖7-8的各種版面），然後在版面裡安排正形和負空間，目標在於統一整體的構圖。

圖7-8
各種版面

　　版面控制構圖。換句話說，繪圖表面的形狀（大部分為長方形）會大幅影響藝術家在表面的有限邊緣內安排形狀和空間的方式。為了說明這一點，用你的 R 模式能力想像一棵樹，比如聖誕樹，現在把這棵樹放到圖7-8 的不同版面裡。你會發現那個形狀能夠剛好放進其中一兩個版面，卻不適合其他的。在本章裡，為了簡化教學指示，你只要用一種版面，也就是近似普通影印紙那樣常見的直式長方形，這個版面會重複出現在你的視圖平面、觀景窗以及畫紙上。這個特定的版面只有等比尺寸的大小變化，適合所有練習，但是稍後你將能樂於實驗其他的版面。

有經驗的藝術家完全理解版面形狀的重要性。然而剛開始學畫的學生們往往會奇妙地忘掉紙的形狀和版面的邊緣。因為他的注意力幾乎全都放在正在描繪的物體和人物上，似乎對紙的邊緣視而不見，就像包圍物體的實際空間完全沒有界限一樣。這一點對於幾乎所有的美術初學者來說，都會造成問題。因此，我建議你在開始一幅畫之前，永遠先用觀景窗決定構圖，然後以其中一個觀景窗或視圖平面板的外部邊緣作為樣板，在紙上畫出版面。如此一來，在開始畫之前，你的注意力就會放在限制住版面的邊緣上。

你在上一章看到了，由於畫裡的邊緣永遠是共用邊緣，包圍它們的物體和空間會像拼圖般相扣（圖7-9）。無論是正形或負空間，每一片拼圖都很重要。它們合起來填滿版面四個邊緣之內的區域。空間和形狀彼此組合的絕佳範例就是梵谷的人物畫《挖掘者》（圖7-10），和保羅‧塞尚（Paul Cézanne）的靜物畫（圖7-11）。請注意負空間的變化有多少，多有趣，以及它們其實有多**簡單**。梵谷的畫十分強調空間，特別是鄰近人物的區域；塞尚的畫則比較細微，正形便和空間**合為一體**（具統一性）。

圖7-9 負空間和正形以不規則邊緣彼此相扣——就像拼圖。

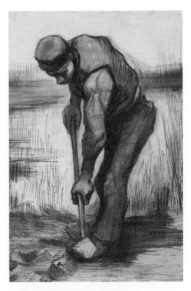

圖7-10 文生‧梵谷，《挖掘者》，1885。阿姆斯特丹，文生‧梵谷美術館。在這幅充滿力量的畫中，接近人物的負空間格外強烈。

圖7-11
保羅·塞尚（1839-1936），
《裝著鬱金香的花瓶》（*The Vase of Tulips*）。芝加哥藝術學院。透過讓正形在數個地方觸碰到畫面的邊緣，塞尚包圍和分割了負空間，使負空間與正形發揮了同樣的功用，讓構圖變得更有趣和平衡。

❶ 負空間讓「困難」的繪畫任務變得簡單——例如，具有前縮透視現象或複雜的形體，一旦被視圖平面壓扁後，「看起來就不像」我們知道的物體了。轉移到負空間後這些部分會變得容易畫，因為空間和形狀共用邊緣。如果你畫出其一，就也畫出了另一個。圖7-12的椅子和圖7-2的羊角就是很好的例子。

❷ 強調負空間能夠**統一**你的畫，並且**強化**構圖。強調負空間能自發地創造出統一性 ，反之，忽視負空間無疑會使畫作**缺乏統一性**。出於難以文字解釋的原因，我們就喜歡看大幅強調負空間的畫作。誰知道呢——也許人類渴望與世界合而為一，也或許因為我們在現實中**確實**與周遭世界是一體的。

❸ 最重要的是，學會注意負空間能豐富並且擴展你的感知能力。你會發現自己對觀察周遭的負空間產生很大的興趣。

我們的學生有時會訝於我們選擇椅子作為這個段落的練習主題。我們試過其他主題：靜物（水果、花瓶、瓶子、盆栽、花朵），但是我們發現這些主題令人難以察覺誤差。鮮少有人會注意到——或在乎——盆栽的負空間未被準確畫出來。拿椅子當主題，就能夠解決這個問題。如果負空間不正確，任何誤差會很快地呈現為椅子的扭曲型態，老師和學生都會注意到——並且會在乎。

況且，畫椅子是再度體驗我們主要策略的機會——左腦對椅子的知識必須被晾在一旁。從左腦的立場來看，畫畫新手對椅子的認識太詳盡了。比如，椅座必須夠深夠寬才夠坐；四隻腳大約等長；椅腳底部應該是平的；椅背應該和椅座一樣寬。這種以語言為基礎的資訊沒有幫助，而且會大大妨礙畫椅子的任務。

原因是：從不同角度觀看椅子時，視覺資訊與我們已知的並不相符。視覺上來說——在視圖平面上被壓扁的——椅座看起來只是一條窄窄的區塊，根本就不足以坐人（圖 7-12）。椅背的弧線也可能看起來與我們所知的完全不同。甚至，所有的椅腿可能都顯得長短不一，若是椅座下方有橫槓，它們還會形成角度——有時還是三角形！——明明我們已經知道椅子橫槓都是和椅座平行的。

圖 7-12
學生琴·歐尼爾（Jeanne O'Neil）的椅側視角負空間畫作。我們所知的椅子訊息並不符合視覺圖像——比如椅座需要夠寬才能坐人。畫出負空間能夠解決認知不一致的問題。

那麼我們該怎麼辦呢？答案是：完全不要畫那張椅子！相對地，去畫簡單的部分，也就是負空間。為什麼畫負空間比較容易？因為從語文的意義來說，你對這些空間一無所知。你的記憶中沒有關於這些空間的既定知識，所以你能夠清楚地看見它們，將它們準確地畫出來。更重要的是，透過將注意力集中到負空間上，你可以再次逼迫 L 模式退出這項任務，雖然它也許會稍微抗議一下，但是你終究能再度清楚地觀看事物。

現在，拿出你的視圖平面塑膠板，夾上觀景窗，看著一張椅子，最好是有踏腳橫槓和椅背木條的。閉上一隻眼睛，將觀景窗前後上下移動，好像用照相機取景一樣。當你發現一個你喜歡的構圖時，就拿穩觀景窗。現在，閉上一隻眼睛將景物壓平，凝視椅子上的某個空間，也許是兩條椅背木條之間的空間，想像椅子魔術般地變成粉末消失了，就像兔巴哥一掃而過那樣，只留下負空間，你正凝視著的和其他所有的負空間。它們是真實的，有真實的形狀，就像在前面兔巴哥比喻中那道殘餘的門板。最巧的是，當你畫著負空間的邊緣（共用的邊緣），就等於正在畫出椅子——椅子的形體將會慢慢浮現，正確地被你描繪出來。

請注意，由於限制版面的邊緣就是椅子負空間的外部邊緣，所以椅子形狀和空間形狀會完全填滿版面，你畫出來的構圖會很強烈。美術老師總是不厭其煩地向學生們教授「構圖的規則」，但我發現如果學生們能仔細留意畫作中的負空間，許多構圖問題就會迎刃而解。

我知道，專注於物體內部和周圍的空間能幫助你描繪物體本身，這種想法與我們的直覺相悖——也就是違反常識，但這就是畫畫的另一項弔詭，也許能幫助解釋為何自學畫畫是件困難的事。許多畫畫的策略——比如使用負空間讓作畫變得簡單——都是「左腦思考」永遠想不到的。

✱ 統一（unity）：藝術最重要的原則。
如果我們賦予負空間和正形同等的重要性，畫裡所有的部分都會看起來很有趣，並且共同合作創造出具統一性的圖像。另一方面來說，假設焦點幾乎完全放在正形上，這幅畫看起來也許就會既不有趣也不統一——甚至無聊——無論正形被描繪得多麼美麗。強烈的負空間焦點能強化這些基本練習畫的構圖，賞心悅目。

我們的下一個練習是定義「基本單位」（basic unit）。它到底是什麼，以及它如何幫我們畫畫？

看著一張已經完成的畫作，學畫的新手學生們經常會對藝術家們從哪開始感到好奇。這也是最困擾學生們的問題。他們總是問：「在我決定畫什麼以後，我怎麼知道從哪開始呢？」或者「我如果開始畫得太大或太小怎麼辦？」答案是使用基本單位當作一幅畫的開始。這樣做也能確保你在完成這幅畫時，將能得到在動筆之前所精心構思的畫面。

許多年前，我在一次高中美術課堂上，請一位學生側面坐在椅子上，當其他同學們的模特兒。那天她剛好穿了皮面上有豐富設計的漂亮皮靴，是當時很流行的設計。學生們開始畫起來，教室裡也變得很安靜。半個小時之後，我聽見嘆氣和幾聲嘟嚷。我問學生們怎麼了，一位學生發難：「我畫不下靴子。」我在教室裡走了一圈，看見幾乎每位學生的畫，都在一開始就把模特兒的頭畫得太大或畫在位於版面太低的位置，以至於無法將靴子畫進去──頭和上身太大了，靴子已經超出紙面以外（儘管有一位學生故意忽視這個問題，硬將靴子擠進版面，完全扭曲了模特兒的身材比例──我們全都覺得很好笑，作者本人也不例外。）

這問題十分常見：學生們在開始學畫畫時，多半會急著在紙上下筆。他們往往一頭扎進去，趕忙畫出眼前景物的一部分（以上面的例子來說，就是模特兒的頭），而沒留意到眼前第一個形狀與版面的尺寸關係。但是這第一個形狀的尺寸**會控制畫裡接下來任何形狀的尺寸**。如果第一個形狀畫得太小或太大，畫出的畫作構圖就會和你一開始想像的完全不同。

學生們覺得這令人沮喪（嘆氣和抱怨聲不斷），因為往往畫面中令他們最感興趣的事物（靴子）反倒成了紙面所「裝不下」的。他們根本沒辦法畫那個部分，只因為他們一開始畫的第一個形狀太大了。反之，若是第一個形狀太小，學生會發現他們必須加入一些自己不感興趣的元素，好去「填滿」版面。

我和同事們經過這些年的課堂和研習營教學，想努力尋找合適的字詞解釋如何開始畫一幅畫，最後布萊恩・波麥斯勒和我終於找到一個方

法，讓我們能夠告訴學生經過訓練的藝術家是如何辦到的。我們仔細省思自己開始一幅畫時的活動，然後研究出傳授這個過程的方法。這個方法基本上是非語文性的，極為迅速，而且具「自發性」。我們稱它為「選擇一個基本單位」。基本單位就像一把鑰匙，能打開一組構圖中的所有關聯性：將每個元素和「起始形狀」——也就是基本單位——相互比較後，就能找出所有的相關比例。

法國藝術家亨利·馬諦斯（Henri Matisse）的一個小故事證明了以上的說法，同時也敘述了下意識尋找基本單位的過程。前紐約市現代藝術博物館的繪畫和雕塑部門策展主任約翰·艾爾德菲德（John Elderfield），在 1992 年馬諦斯回顧展精美的宣傳冊中提到：「有一段關於馬諦斯 1946 年在繪製《紅色背景的白色年輕女子》（*Young Woman in White, Red Background*，）時的影片。當馬諦斯本人看到這段影片的慢鏡頭重播，他說他覺得自己『突然被剝光了衣服』，因為他看到自己的手在動筆畫模特兒的頭部之前正在空氣中『進行自己奇特的旅行』。馬諦斯毫不猶豫地堅持：『我正在下意識地建立我要畫的物體和紙張大小之間的關聯性。』」艾爾德菲德繼續說：「這可以理解為他需要在動筆畫某個部分之前先意識到構圖的整個畫面。」

圖 7-13
亨利·馬諦斯（1869-1954），《紅色背景的白色年輕女子》，1946。法國里昂美術館。

很明顯，馬諦斯當時在尋找他的「起始形狀」（基本單位），也就是模特兒的頭部，好確保畫中整個形體的大小比例正確。我覺得，馬諦斯的解釋中最令人好奇的部分是，當他看見自己在計算第一個形狀得畫多大時，他覺得「突然被剝光了衣服」。我認為這顯示出這個過程完全是下意識的本質。

構圖中的每個部分（負空間和正形）之間具有彼此緊扣的關聯性，這種關係受限於版面的外部邊緣之內。在寫實畫中，藝術家必須如實呈現出各個部分相互緊扣的關聯性：亦即藝術家不能自由改變各個部分相對的比例關係（如同我那位高中學生為了畫出靴子所做的舉動）。我相信你能夠看到，如果你改變任何一個部分，那麼其他部分也相應地改變了。

文生‧梵谷的畫作《梵谷的椅子》（圖 7-14）能幫助我解釋基本單位的作用。它是你從透過觀景窗看見的景物中所選定的一個「起始形狀」或「起始單位」。你不須選擇中等尺寸的基本單位——與版面相較既不太小也不太大。它可以是正形，也可以是負空間。比如《梵谷的椅子》裡，你可以選擇椅背頂端的負空間。基本單位可以是一整個形狀（比如前面兩個故事裡模特兒的頭，或是梵谷椅子裡的整個負空間），或者是從一點到另一點的單邊緣（負空間的頂端邊緣）。選擇什麼作為基本單位，純粹取決於你最容易看見和最容易使用的元素。

下一步是將第一個形狀放進版面裡。如果你在腦海裡想像梵谷畫作上有組十字基準線，就能清楚看見第一個負空間應該放在哪裡，以及它的尺寸（圖 7-16）。你的基本單位放好也畫出來之後，所有其他的比例就會根據與基本單位的關聯性而被決定。基本單位會永遠被稱為「一」。你可以將鉛筆放在梵谷的椅子畫上比較出關聯性。比如，你現在可以問自己：「椅背上的三個負空間都一樣寬嗎？」檢查一下。請注意，對於每個比例，你都要回到基本單位用鉛筆進行量測，然後再跟椅背上的其他負空間做比較。這些測量值代表了與「一」的關係，或者更專業地說，就是**比例**（ratio）：

- 比基本單位略低一點的負空間**大約是**一比八分之七，或 1：⅞。
- 再更低的負空間**大約是**一比四分之三，或 1：¾。

你可以自己用鉛筆量量看梵谷的畫（請注意這些都是約略值，不是尺量出來的尺寸）。

我很確定你能看出這個方法的（視覺性）邏輯，了解它能幫你依比例畫畫。從你的基本單位開始，你可以畫出梵谷畫中所有的負空間，就像變魔術般，你也可以畫出這張椅子（圖 7-16）。

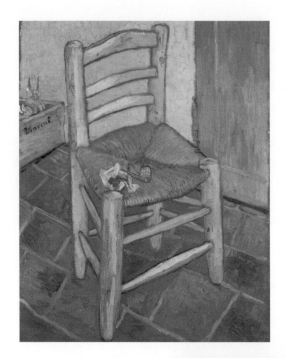

● 7-14
文生‧梵谷《梵谷的椅子》（Van Gogh's Chair），1888。 帆布油彩，91.8x73公分。© 倫敦國家藝廊／紐約藝術資源。Doo89271ART373307，1924年購入（NG3862）。這幅知名作品中所有的比例都有正確的相關性，藉由將構圖中每一部分的尺寸、位置、比例與畫家本人設定的初始形狀相比。

● 7-15
《高更的椅子》（Gauguin's Chair），1888。這幅畫是《梵谷的椅子》的兄弟畫作，為梵谷替法國畫家保羅‧高更繪製的。請注意兩把椅子不同的「個性」。帆布油彩，90.5x72.5公分。阿姆斯特丹，文生‧梵谷美術館（文生‧梵谷基金會）。

●7-16 《梵谷的椅子》裡的負空間。請觀察椅子較低部分的負空間，就像一片一片的拼圖。組合在一起之後，它們就形成了踏腳橫槓。所以只要畫出負空間就能輕鬆地畫出橫槓。

　　剛開始，這個方法也許看起來有些繁瑣和機械式。但是它能解決很多問題，包括如何開始和如何構圖，以及相關比例的問題。它很快就能成為一種自發性的行為。實際上，這是大多數有經驗的藝術家的做法，但他們做得太快了，以至於大家在觀看時會以為藝術家「就這麼開始畫了」；或是像馬諦斯的故事那樣，只在一開始有些微遲疑。

以後，你也將會迅速地找到一個基本單位、一個「起始形狀」，或你的「一」——不論你如何稱呼它。經過練習之後，這個方法會變得非常迅速而且簡單。之後，當你不需要再使用繪畫輔助工具——觀景窗和視圖平面塑膠板，你就可以用手做為粗略的「觀景窗」（如圖 7-17），快速選擇一個初始形狀（基本單位），記下它與**版面相關**的尺寸和位置，

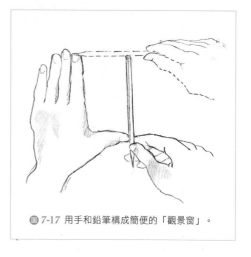

圖 7-17 用手和鉛筆構成簡便的「觀景窗」。

然後，為你選擇的構圖，在你的版面裡正確地安排好初始形狀的尺寸和位置。任何看你畫畫的人都會以為你「就這麼開始畫了」。

你需要：

- 大開口的觀景窗
- 視圖平面板
- 簽字筆
- 遮蔽膠帶
- 圖紙
- 畫板
- 削尖的鉛筆
- 橡皮擦
- 炭精條和幾張紙巾或餐巾紙
- 不受干擾的 1 個小時——如果可能的話，最好更長，但是至少需要 1 小時

你將進行幾個預備步驟，在開始之前，請閱讀完以下所有指示。

以下是本書之後每一項練習的預備步驟。一旦你學會這個過程，就只需要幾分鐘的準備時間。

- 選擇一個版面並把它畫到紙上。

- 替你的紙上底色（如果你選擇在有色的背景上作畫）。

- 畫出十字基準線。

- 用觀景窗／視圖平面板為你的畫構圖。

- 選擇一個基本單位。

- 用簽字筆在視圖平面板上畫出選好的基本單位。

- 將基本單位轉移到紙上。

- 然後，開始畫。

以下是這張負空間椅子畫的進行步驟 ————————————————

1. 第一個步驟是在圖紙上畫好版面。用負空間畫椅子，必須使用觀景窗或視圖平面塑膠板的**外部**邊緣。這幅畫會比觀景窗的開口稍微大一點。

2. 第二個步驟是替圖紙上底色。開始時用炭精條的邊緣輕輕在紙上摩擦，盡量保持在版面裡面。紙面覆蓋了一層薄薄的石墨粉之後，開始用餐巾紙將石墨粉擦勻壓進紙面。以畫圓方式，均勻地施加壓力，直到版面邊線。紙面需要達到非常光滑的銀色。

3. 接下來，在有底色的紙上輕輕地畫出垂直和水平的十字基準線。兩條線必須在圖紙中心交叉，就像視圖平面塑膠板上那樣。用視圖平面塑膠板上的十字基準線在圖紙上標出十字基準線。注意：線條別畫得太黑。它們只是參考線，畫完後你也許會想擦除它們。

4. 下一步是挑選一張椅子當作畫的主題。任何椅子都可以——辦公椅、普通的直背椅、板凳、餐椅，什麼都行。如果你喜歡，也可以用搖椅或者曲木製成的椅子，以及任何其他非常複雜和有趣的椅子。但最簡單的椅子也就足夠了。

5. 把椅子放在簡單的背景前，也許是空房間的角落。一面空白的牆就很好，可以構成漂亮的畫，但如何布置完全取決於你自己。附近放一盞燈，可以使椅子在牆或地面投下美麗的投影——投影可成為構圖的一部分。

6. 在你的「靜物」——椅子和你安排的布景前找個舒服的距離坐下，離靜物大概 1.8 到 2.5 公尺。拿下簽字筆的筆蓋，放在身邊。

7. 接下來，用觀景窗進行構圖。將觀景窗夾在視圖平面板上。把觀景窗／視圖平面板舉在你的面前，閉上一隻眼睛，前後上下移動這個裝置，把椅子「框在」你喜歡的構圖中。（許多學生很擅長這個步驟。他們似乎對構圖有一種「直覺」，也許是得自於攝影的經驗）。如果你願意， 視窗裡的椅子可以幾乎碰到框緣，好讓椅子幾乎「填滿整個空間」(參見圖 7-15《高更的椅子》) ；或者也可以在椅子周圍留下空間 (參見圖 7-14《梵谷的椅子》) 。

8. 平穩地舉著觀景窗。現在，盯著椅子內的某個空間，也許在兩根椅背欄杆之間，想像這把椅子奇蹟般地化為粉末——像兔巴哥那樣消失了。留下來的就是負空間。它們是真實的。它們有真實的形狀，如同巴哥比喻中那道殘餘的門板。這些負空間就是你要畫的。

接著，選擇一個基本單位

1. 拿起簽字筆。仍然用觀景窗／視圖平面板框住你要的構圖，，選擇畫面中的一個負空間——也許是兩條踏腳橫槓或椅背欄杆之間的空隙。如果可能的話，這個空間形狀應該相當簡單，既不太大也不太小。你需要尋找容易處理的，並可以清楚看到其形狀和大小的單位。這就是你的基本單位、你的「起始形狀」、你的「一」。參見圖 7-18 的例子。

2. 閉上一隻眼睛，專注於那個負空間——也就是你的基本單位。把眼睛的注意力集中在你的基本單位上，直到它「跳出來」成為一個形狀。（這個過程需要一些時間——也許就是 L 模式的抗議時間。這時也有些微樂趣，可能是因為 R 模式正在接手任務。）

3. 用簽字筆將基本單位仔細地畫在視圖平面塑膠板上。這就是你的起始形狀（圖 7-19）。

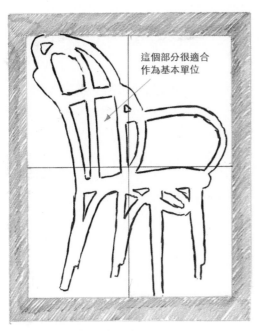

這個部分很適合
作為基本單位

◉ 7-19 將注意力放在你選擇作為基本單位的負空間，然後畫在視圖平面塑膠板上。下一步就是將形狀轉移到有底色的圖紙上。

◉ 7-18 使用視圖平面板，專注於椅子的負空間。

4. 下一步是將基本單位轉移到有底色的紙上。用十字基準線準確地畫好它的位置和尺寸。（這個做法叫做「等比放大」。請看頁底解說。）看著視圖平面塑膠板上的畫，問你自己：「相對於邊框和十字基準線，這條邊緣從哪開始？一直延伸到那邊多遠？離十字基準線多遠？離頂端多遠？」這些評估將幫助你正確畫出基本單位。從三個面向檢查其正確性：有底色圖紙上的形狀、實際椅子的負空間形狀、視圖平面板上的形狀，這三者應該是等比的。

✱ ・有底色的版面會比觀景窗的開口還大。雖然尺寸不同，兩個版面的比例——長和寬的關係——是相同的。

・你在視圖平面塑膠板上用簽字筆畫出來的基本單位，和你畫在圖紙上的基本單位是一樣的，可是在紙上的會稍微大一點。

・換句話說，圖像都一樣，只是尺寸大小不同。請注意，在這個例子裡，你做的是「等比放大」。其他時候你也許會「等比縮小」。

5. 用同樣的方法，比較以上三個面向，以檢查基本單位中的每一個角度。在決定某個角度時，問你自己：「相對於十字基準線（垂直和水平線），那個角度應該是怎樣的？」你還可以用版面的邊緣（垂直邊和水平邊）來評估基本單位中的任何角度。然後，依照你看到的角度，畫出空間的邊緣（圖7-20）。（當然，你同時也是在畫椅子的某條邊緣。）

圖 7-20　講師布萊恩‧波麥斯勒畫的示範

6. 再檢查一遍畫中的基本單位，首先是實際的椅子，然後是視圖平面塑膠板上的草稿，最後是正式畫作。儘管每一個大小不同，但相對尺寸的比例和角度應該是一樣的。

7. 花點時間檢查你的基本單位正確與否是值得的。只要版面裡第一個負空間的形狀大小和位置正確，畫中其餘部分就會和第一個形狀成比例。之後你將經歷美妙的繪畫邏輯，並在最後得到你當初精心選擇的構圖。

畫出椅子其餘的負空間

1. 記得只將注意力集中在負空間。試著說服自己眼前已經沒有椅子，它變成粉末消失了。只有空間是真實的。同時試著避免自言自語，或問自己為什麼事物會像現在這個樣子──比如說，為什麼任何空間形狀是現在這個樣子。就按照自己看到的那樣把它畫出來。試著不要用 L 模式的評論去「想」它。記住，你所需要的一切就在你的眼前，而且你不需要「把它弄清楚」。同時還要記住，你可以隨時檢查任何有問題的區域：拿出視圖平面塑膠板，記得閉上一隻眼睛，在視圖平面板上直接畫出有疑問的部分。

2. 一處接著一處，畫出椅子的負空間。以你的基本單位為起點，向外依次畫出來，所有形狀就能像拼圖那樣相互緊扣（圖 7-21）。

3. 如果某條邊緣是斜的，問自己：「這個角度與垂直線（或水平線）相比是如何？」然後，畫出你看到的角度。

4. 在畫的時候，試著有意識地留意畫畫時的大腦狀態是什麼感覺——忘了時間的流逝，被圖像「鎖住」的感覺，對你美妙的感知能力感到驚奇。在這個過程中，你將發現負空間的奇特性和複雜性都開始變得有趣。如果你對畫的 任何部分有問題，提醒自己：你需要知道的一切都在眼前，任你取用。

5. 繼續畫，尋找相應的關聯性，包括所有角度（相對於垂直和水平線）和所有比例（相互之間的）。提醒自己眼前的圖像是**壓平在視圖平面上的**。需要的話，常常閉起一隻眼睛。如果你在作畫時自言自語，就只能使用關聯性的語言：「這個空間的寬度與我剛才畫的那個相比如何？」、「這個角度與水平線相比如何？」、「與版面的整條邊緣相比，這個空間延伸到什麼地方？」很快地，你將會「真正地畫畫」，這幅畫也將開始變得像令人驚嘆的拼圖，各個部分環環相扣，非常圓滿（圖 7-22）。

6. 當你完成了所有空間的邊緣，你可能希望「修飾」（work up）一下整個畫面，用橡皮擦擦亮某些區塊的色調，讓椅子保持原來的底色（圖 7-23）；或是擦掉椅子，留下深色的負空間（圖 7-24）。如果你看到地板上或背景牆面上的投影，可能會想將它加進畫中，也許用你的鉛筆加深色調，或用橡皮擦擦亮影子的負空間。你還可以「修飾」椅子本身的正形，加上一些內部輪廓（參見第 173 頁畫作）。

圖 7-21　從你的基本單位開始向外畫。

圖 7-22　負空間就會像拼圖一樣扣在一起。

圖 7-23　你也許會想擦掉負空間，留下深色的椅子形體。

圖 7-24　或者是擦掉椅子的形體，在深色紙面留下負空間。

圖 7-25　作者畫的示範

圖 7-26　作者畫的示範

圖 7-27　學生江幡雅子（Masako Ebata）的作品

圖 7-28　德瑞克・柯麥隆（Derrick Cameron）
畫的凳子，2011 年 4 月 5 日，紐約市

我肯定你將對自己的畫非常滿意。負空間畫最驚人的特色之一就是，無論畫中的主題多麼平凡——椅子、打蛋器、踏腳梯——畫作都會顯得非常漂亮。你同意吧？無論原因為何，我們就是喜歡看平均強調空間和形狀的畫，它們呈現出強烈的構圖和統一的整體畫面。

光是做完這個簡短的課程，你就能在任何地方看到負空間。我的學生往往將這視為重大且令人愉悅的發現。你是否留意過聯邦快遞（FedEx）標誌裡負空間形成的箭頭？高樓之間的負空間是否躍入了你的目光焦點？在你的日常生活中練習尋找負空間，想像自己正在畫這些漂亮的空間。這種隨時隨地的大腦訓練對於感知技巧的「自發性」格外有幫助，以求和你擁有的、已經學會的技巧作整合。

第 175 頁起的畫作看起來都出奇地悅目，儘管有些正形就像籃球網那般平凡（如圖 7-29）。我們可以推論，原因是這個方法將正面和負面形狀及空間的統一概念提升到意識層級。另一個原因也許是這個技巧能夠得到絕佳的構圖——由版面裡格外有趣的形狀和空間區塊組成。

在下一章裡，我們將談論關聯性的感知，這是一項你可在大腦盡其發展的多方領域中加以運用的技巧。透過繪畫學習更清楚地觀看，肯定能加強你清楚看待問題的能力，而且能把事物看得更透徹。

圖 7-29　只要以負空間畫出來，就連籃 球網都能顯得很漂亮。

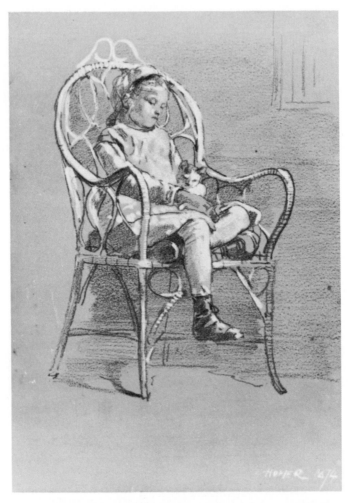

🔳 7-30　溫斯洛·荷馬（Winslow Homer，1826-1910），《坐在柳條椅上的小孩》（*Child Seated in a Wicker Chair*），1874。史特靈和弗朗辛·克拉克藝術中心（Sterling and Francine Clark Art Institute），麻塞諸塞州，威廉斯城。

觀察溫斯洛·荷馬如何使用負空間畫出坐在椅子上的小孩。請試著複製這幅作品。

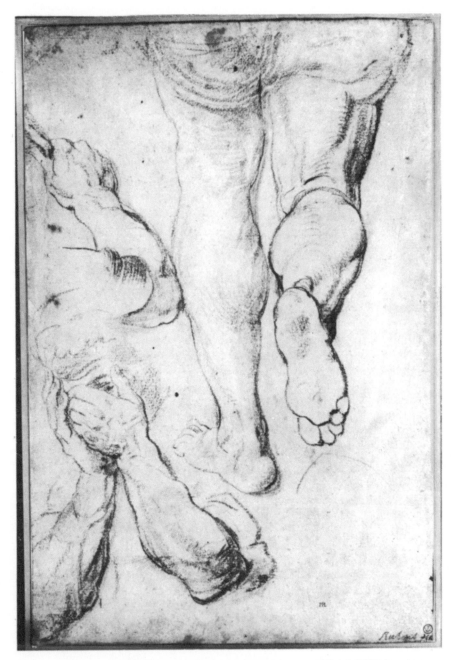

彼得・羅・魯本斯(Peter Paul Rubens,1577-1640),《手臂和大腿的習作》(*Studies of Arms and Legs*)。鹿特丹,波伊曼—凡・貝寧根美術館(Museum Boymans-VanBeuningen)。

請複製這幅作品。將原畫顛倒過來,畫出所有負空間。然後轉正原畫,完成所有形狀內的細節。只要將注意力放在形狀周圍的空間上,這些「困難的」**前縮透視**形狀就會變得很容易畫。

Chapter 8
感知關聯性
Perceiving Relationships

攝影 ©2012 波士頓美術館。約翰·辛格·薩金特（John Singer Sargent，1856-1925），《波士頓美術館圓形大廳和樓梯建築草圖》（*Architectural Sketch for Rotunda and Stairway, Museum of Fine Arts, Boston*）。炭筆、石墨筆及紙。紙：47.5x62 公分（18¹¹⁄₁₆ x 24 ⁷⁄₁₆ 英寸）。波士頓美術館，薩金特藏品（Sargent Collection）。艾蜜莉·薩金特（Emily Sargent）小姐和維歐拉·歐蒙（Violet Ormond）女士捐贈，紀念她們的兄弟約翰·辛格·薩金特，28.636。

在 1920 年代早期，知名的美國藝術家約翰·辛格·薩金特重新設計了波士頓美術館圓頂大廳的廊柱，用較輕的對柱，以間隔較大的排列方式取代原本間隔一致的沉重柱子，給藝術家的壁畫更多空間；該壁畫於 1999 年重新整修。這是他的建築草稿之一，出色地呈現了單點透視。

如果你仔細觀察右頁裡的細節，就會看見樓梯上有一個小點。這個小點就是消失點，即畫家本人的單一視點，以及他的視線高度（他的地平線）。

8 感知關聯性 ■ ■ ■ ■ ■
Perceiving Relationships

1880 年九月，文生‧梵谷在報名布魯塞爾的美術課程之前，曾經苦惱於用透視畫圖，他說：「你得了解透視，才能至少畫出個東西。」他因為貧困和畫畫的困難而喪氣，但是卻堅持求進步。他在給弟弟西奧的信裡寫道：「無論如何，我都要再次站起來：我會拿起曾因莫大沮喪而放下的鉛筆，繼續畫下去。」[18]

參加美術課程兩個月之後，他在另一封給西奧的信裡表達出想掌握基本繪畫技巧的決心：「比例、光線和陰影、透視都有規則，**一定得了解**（梵谷強調），才能畫得好；如果不了解這些規則，奮鬥永遠不會有結果，將永遠無法創造任何作品。」[19] 梵谷並不是唯一一個與畫畫技巧奮鬥的畫家，尤其是我們在這章要討論的技巧。但是梵谷確實掌握了用透視畫畫的技巧，由於他的刻苦努力，他很快就嘗到了奮鬥之後的喜悅。

你也可以學會「用透視畫畫」，儘管我得抱歉地說，這個目標曾令許多學美術的學生慘遭滑鐵盧，而且懷抱許多不必要的恐懼。聽到「透視的科學」這幾個字，學生就覺得它是冗長繁瑣、無趣的課程，能將最有毅力的學生的野心消磨殆盡。

★ 小提醒
畫畫是由五項構成技巧組合起來的全面性技巧——我們必須感知：
- 邊緣（輪廓）
- 空間（負空間）
- 角度和比例的關聯性（組成透視的兩個部分）
- 光線和陰影（明暗度）
- 完形（即整體，大於每個部分的總和）

★ 畫畫的主要策略：
為了進入 R 模式，你必須向大腦提出一個左腦會拒絕的任務。

[18] 《梵谷信件全集》，信件 136，1880 年 9 月 2 日。

[19] 《梵谷信件全集》，信件 138，1880 年 11 月 1 日。

但事情並不需如此。你一定要相信我。沒錯，是有一些必須知道的正式透視概念：視點、視圖平面、視平線（地平線）、消失點，和會合線。但是絕大多數的藝術家們在了解基本概念之後，就會使用所謂的「非正式透視」或「直覺透視」，或更簡單的講就是「目測」（sighting）。我會先教你正式透視概念，再透過指示教你如何在非正式透視裡使用這些概念。

但這並不是說對單點、兩點、三點透視的徹底了解不重要。我要重申一次：在我看來，知識越多越好！可是就連受過完整正式透視訓練的藝術家都鮮少花時間在透視畫作中設定複雜的消失點和會合線草稿。當他們腦中已經具備基本概念，他們就只是簡單地目測角度和比例，就像我將教你的方法那樣。

跟著規則走

幾乎所有的技巧都需要有一種類似透視畫圖的構成元素。許多運動都有算得上複雜的規則，學開車就得了解道路駕駛規則，剛開始看起來總是過於複雜，細節太多。我們哪個人在監理所考駕照時不是緊張地猛嚥口水？但是一旦我們熟悉規則後，它們就成為在腦中引領我們開車的概念。經過練習，規則會變得具自發性，開車變成合法、令人享受、（絕大部分時間）輕鬆無壓力的事。

學習用透視畫畫也可以和學習用文法規則閱讀和寫作相比。正如同好的文法能夠讓字詞和句子清晰地溝通概念，以及有邏輯地組合起來，精巧的角度和比例透視也能使畫作以清晰和具邏輯性的方式呈現出來。熟悉這項技巧能讓你在平面的紙上描繪出立體世界，藉著空間幻覺賦予你的畫作力量。

★ 「透視是必須學習的——然後必須被忘記。剩下的——對透視的敏感度——能夠幫助感知，隨隨著每個人有所不同，並且由當事人視需要而決定。」
　　——納山‧高史坦（Nathan Goldstein），美國藝術家、作家，雷斯利大學波士頓藝術學院（The Art Institute of Boston at Lesley University）繪畫教授。

一旦你學會技巧，經過練習、使它變得自動自發之後，就能將這項技巧用於目測所有畫中角度和比例的關聯性，不只適用於畫室內、建築或街景。目測對於畫肖像、靜物、人體、風景都很必要——事實上，每一種主題皆然。不過在這一章裡，我們會將焦點放在室內，因為正確的目測在這個主題裡扮演很重要的角色，牽涉其中的許多弔詭對於理解透視技巧非常有用。只要你學會了基本的正式透視，就會發現非正式透視很吸引人，甚至令人著迷——這就是我的學生們的心得。

<div style="float:left">透視和弔詭</div>

要學習畫出透視，你就得再度使用畫畫的主要策略，也就是我在第180頁下方的小提醒。原因無他：用透視畫畫需要你克服左腦對弔詭的厭惡。它知道自己知道什麼，而且不喜歡衝突。讓我再用畫立方體的例子解釋一次。立方體是由正方形和直角組成的。這是廣為人知的常識。但是要用**透視**畫一個以側視角放在你面前桌上的立方體，就需要照實將你**在視圖平面上看到**的立方體畫出來。那幅立方體的圖像包含了斜角和不同寬度的面，你的左腦會反對將它們視為立方體的一部分（圖8-1）。左腦會抗議——更激烈地抗議：「立方體的所有面應該是等高等寬，所有的角都應該是直角。甚至，立方體的特徵永遠是：不可改變。」

✱ 弔詭（Paradox）：

1. 荒謬或具衝突性的事物：一個看似荒謬或具衝突性的說法、建議、或情況，但事實上也許是真的。

2. 自相矛盾的說法：一個與自己相衝突的說法或建議。

　[十六世紀中葉＜拉丁文 paradoxum ＜希臘文 paradoxos「與意見相反」＜ doxa「意見」＜ dokein「思考」]

　　　——《韋氏英文大字典》（Encarta World English Dictionary），St. Martin's Press，1999。

✱ 「那些努力表達真相的畫家必須超越他自己的感知。他必須不理睬或不顧自己腦海中那些讓物體脫離其圖像的機制……為了講述他那神奇的謊言，藝術家必須像眼睛一樣提供真實的圖像和距離的線索。」

　　　——科林·布雷克莫（Colin Blakemore），《大腦的運作機制》（Mechanics of the Mind），Cambridge University Press，1977。

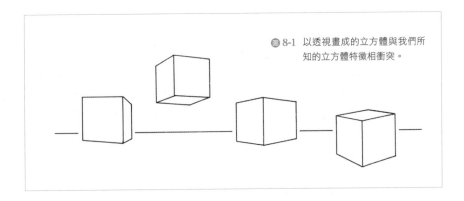

圖 8-1 以透視畫成的立方體與我們所知的立方體特徵相衝突。

但是如果你忽視這些抗議聲，畫出你**感知到**的角度和比例，說起來弔詭，你的畫就會看起來是一個由同等的正方形和直角組合而成的立方體。因為你**用透視**畫了這個立方體，它就會**有正確的透視**。我相信學習用透視畫畫時會導致焦慮和壓力，主要是因為學生必須接受弔詭。在左腦的理解中，套用畢卡索的名言，透視就是要你先畫出「謊言」以描繪「真相」。但是在右腦的理解裡，透視要你畫出你實際觀看到的，以便描繪感知到的現實。這是觀點的不同。

正式透視：
幾個關鍵概念

- 視點
- 視圖平面
- 地平線
- 消失點
- 會合線

首先，視點。在單點透視的畫裡，畫家從一個點看要畫的景物，最理想的狀況是半閉起一隻眼，去除雙目視覺的深度知覺。這個視點是**固定的**，你必須將它想成一個實際的點，讓你的眼睛有固定的停留點。為了使視線保持在這個點上，畫家不能向任何一側歪斜，也不能轉頭。

★ 「藝術是一種謊言，但卻能讓我們了解真相。」

——帕布羅・畢卡索，1923。

第二，**視圖平面**。我在第 6 章裡詳細解釋了視圖平面的概念。讓我們複習一下：雙眼（或單眼）固定在視點上時，藝術家會透過視圖平面看景物；這個視圖平面是想像出來，垂直、透明的平面（就像一塊玻璃板），永遠和藝術家雙眼形成的平面平行。藉著閉上一隻眼睛，藝術家會在透明視圖平面上看見**壓平的**景物──就像照片。試著牢牢記住：視圖平面永遠平行於雙眼視線平面。如果你的頭轉向另一個方向，視圖平面也會跟著轉向，而且你會有新的視點，畫出來的圖也會不一樣。為了讓你學會透視，我們會繼續使用具體的視圖平面板，用透明塑膠片做成，邊緣塗黑或貼起來，中間有垂直和水平線形成的十字基準線，用來比較所有的角度。然而你還要記得，隨著時間和練習的進展，想像的視圖平面會取代具體的視圖平面板。

第三，**地平線**。從畫家的固定視點，透過透明垂直的視圖平面直直向前看，視線與地面平行，藝術家就會「看見」想像的地平線，與畫家視線齊高。這條線也叫做**視平線**（eye-level line）。這兩個詞可以交換使用，在繪畫裡指的是同一件事：**地平線永遠與視平線重合。**

一個少有人知的特色是，地平線不是固定的。它會變化，取決於藝術家／觀者站立的位置。比如說，如果藝術家剛好站在海洋邊緣，眼前的海面一望無際，海面和天空交會的地平線就會是藝術家的視線高度（eye level）。若畫家登上海岸邊的懸崖，地平線就會「升高」到畫家新的視線高度。若藝術家下了懸崖，蹲在海灘上，地平線就會「降低」到這個視線高度（參見圖 8-2、 8-3、 8-4）。

要記得：想像的或實際的地平線永遠和你的視平線重合，無論你置身何處，坐著或站著，在地面或山頂，也無論你是否真的能看見地平線。

★ 「找到好的視角需要 80 分的 IQ 智商。」
　　──亞倫‧凱（Alan Kay），視點研究院（Viewpoints Research Institute）院長，京都獎（Kyoto Prize）2004 年得主，知名電腦科學專家。

★ 要將眼睛無法實際看見的地平線視覺化時，你可以想像自己站在（或坐在）上漲的水裡，直到水到達你的眼睛高度，向地平面延伸過去。這就是你的視平線（你的地平線）。

● 8-2 地平線永遠在觀者的視平
　　　線。站在海邊，地平線就在
　　　觀者的視線高度。

● 8-3 站在海拔高一點的地方，地
　　　平線也會「升起」到觀者的
　　　視線高度。

● 8-4 坐下來，地平線就會「降低」
　　　到觀者新的視線高度。

《在海邊為海洋目測比例的女人》 (Woman by the Sea Taking a Sight of the Ocean)，© 羅伯·J·戴 (Robert J. Day) ／《紐約客》雜誌圖庫 (The New Yorker Collection/www.cartoonbank.com)。

這幅《紐約客》雜誌的漫畫是藝術界業內的玩笑之作。目測比例永遠是將一物與另一物相比。但在這幅畫面裡，並沒有可以比較的物體。

● 8-5 維亞·瑟蒙斯 (Vija Celmins)，《無題（海洋）》《Untitled (Ocean)》，1977。石墨筆與壓克力顏料處理過的紙面，10x12⅞ 英寸 (25.4x32.7 公分)。舊金山現代美術館 (San Francisco Museum of Modern Art)，阿爾佛雷德·M·艾斯柏格 (Alfred M. Esberg) 遺贈。© 維亞·瑟蒙斯。

你可以自由決定將地平線放在畫面的任何地方：版面高處、版面中央、版面低處──甚至版面外，如同這張美國藝術家維亞·瑟蒙斯所繪的海洋表面。

從現在開始，我會交替使用視平線和地平線這兩個名稱，但重要的是請記得，對於大部分的畫來說，實際的地平線是觀者看不見的，你要使用你的視平線去決定想像的地平線。

有一個問題常常困擾剛開始畫畫的學生：**你可以選擇將畫作裡的地平線放在何處**。你可以決定放在版面中的任何地方——接近頂端邊緣、圖紙中央、接近底部邊緣、介於頂端和底部邊緣之間任何地方，或甚至超過頂端，就像維亞・瑟蒙斯的作品（⬛8-5）。完全取決於你想要在畫作中呈現什麼——也就是說，你選擇在畫的四個邊緣裡納入什麼，這就是你的**構圖**。

在上面那個遠眺海洋的例子中，決定將你的地平線放在接近版面頂端之處，會使構圖強調水、浪以及海岸線。位在版面中央的地平線會平均強調水和天空。低地平線會強調天空、雲朵、夕陽等，並弱化海洋。用你的觀景窗或兩隻手框住景象，然後上下移動邊框，能幫助你決定構圖。

第四，消失點。要描繪單點透視，最典型的圖像就是：在空無的風景裡，一條朝著地平線上的消失點延伸的路（⬛8-6）。那個點就是消失點，是藝術家固定在地平線上的視點（兩點透視則顯然是一個物體各有兩個消失點；三點透視則是三個消失點）。我們暫時先將注意力放在單點透視上，讓你比較容易了解基本概念。

⬛8-6
典型的透視圖。請注意垂直線保持垂直；水平邊緣會在地平線（永遠重合於藝術家的視平線）上的消失點會合。這就是單點透視的概要。兩點和三點透視系統比較複雜，牽涉到多個消失點，往往延伸到圖紙邊緣之外，畫的時候需要一張大圖桌、丁字尺、平直的邊緣等。非正式的目測則簡單許多，而且對絕大部分的畫來說已經夠準確了。

第五，會合線。規則是：對於地平線上只有單個消失點的單點透視畫作而言，**與地面平行的平行邊緣看起來會在地平線上的那個點會合**（圖 8-6）。

如果我們在這幅畫面裡加入幾棟建築物和樹，所有與地面平行的邊緣都會在同樣一個消失點會合（圖 8-6）。

有一點很重要：觀察人類建造的物體或建築物，其垂直線仍然會**保持垂直**（圖 8-6）。在單點和兩點透視畫作裡，你要直上直下地畫垂直線，和圖紙的垂直邊緣平行，而且沒有變化。除了幾個例外——比如三點透視中，仰望高樓或從高樓向下俯視的景象。但是這些例外鮮少發生，所以我不在此贅言（參見第 192 頁圖 8-10）。

我很確定你正在自問：「可是如果我把注意力固定放在地平線上的一個點上，又怎麼能在視線不從消失點挪開的情況下，看見其他的景物？」當然沒辦法，而且你當然應該將視線挪到你想畫的部分去觀察。在此同時，**你一定要記得消失點位在地平線上，而且你必須用鉛筆標出那個點，好確定會合線朝那個點而去。**

現在，有些看似簡單但最重要的要點，常常被正在作畫的人忘記：

- **低於**地平線的水平邊緣（比如路的邊緣）**朝上**會合於地平線的消失點上。
- **齊平**地平線的水平邊緣**維持水平**。
- **高於**地平線的水平邊緣（比如圖 8-6 裡的建築物邊緣）**朝下**會合於地平線的消失點上。

一旦你了解這些要點，並且永遠記得，就能開始用透視畫畫了。為了幫助你了解，請做以下簡短的單點透視練習。

單點透視練習

❶ 找一條走廊，越長越好，在你家裡或另一棟建築物裡都行——走廊兩邊可以有一道或更多的門。拿著你的視圖平面板和一支鉛筆。

❷ 站在走廊一頭，兩側的牆中間。直直看著前方，在走廊另一端的牆上找到你的視平線／地平線。將你的視線固定在地平線上的單一消失點（圖 8-7）。

❸ 接下來，雙手握住視圖平面板，使它和眼睛平行。為了看得更清楚，將視圖平面板上的水平基準線舉高對齊視平線的地平線。然後閉上一隻眼睛，直直看著地平線上的消失點。同樣的，為了看清楚，你可以用十字基準線的交會點標出你的消失點。

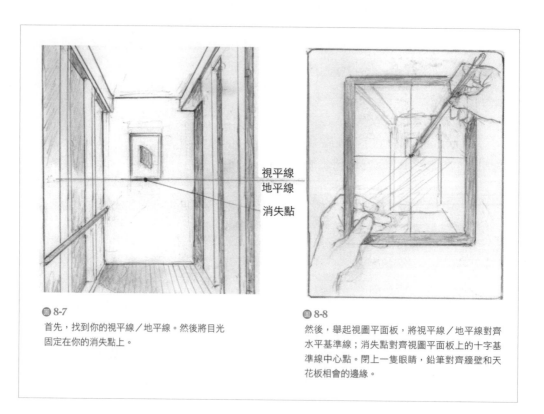

視平線
地平線

消失點

圖 8-7
首先，找到你的視平線／地平線。然後將目光固定在你的消失點上。

圖 8-8
然後，舉起視圖平面板，將視平線／地平線對齊水平基準線；消失點對齊視圖平面板上的十字基準線中心點。閉上一隻眼睛，鉛筆對齊牆壁和天花板相會的邊緣。

★ 我們研習營的主要講師布萊恩・波麥斯勒發明了一套法則，幫助學生清楚看見在單點透視中，所有邊緣如何會合於地平線上的消失點。
看著走廊底，雙手舉起視圖平面板，用兩根拇指縱向握住鉛筆並平放在平面上。鉛筆應該穿過地平線上的消失點。將筆尖維持在那點作為旋轉支點。接著開始旋轉平面右側的筆桿，觀察它的動態，鉛筆從頂端轉到底部的過程中，它和走廊裡每一條水平邊緣「對齊」，從天花板的角度到地板的角度皆然。然後，將鉛筆移到平面左側，重複同樣的旋轉，再度觀察鉛筆與每一條水平邊緣對齊的現象。這個方法對於讓學生們理解單點透視的「作用方式」很管用。參見圖 8-8。

❹ 現在，一隻手拿著視圖平面板，與眼睛平行，另外一隻手將鉛筆放在視圖平面板上，對齊左手邊牆面與天花板會合的邊緣。你會發現這條線朝著地平線的消失點**向下降**（角度向下斜）（圖 8-8）。

❺ 在走廊右側的牆與天花板交會邊緣重複這個做法。你會發現這條邊緣也朝地平線上同一個消失點**向下降**。這兩條邊緣**會合於消失點**。

❻ 接下來，觀察走廊的頂端邊緣。它們也**向下降**，會合在消失點，但是角度沒有天花板／牆壁邊緣的那麼大。

❼ 現在在牆和地板會合的邊緣重複同樣的做法。你會發現這些邊緣**向上升**（角度向上斜），會合在地平線上的消失點。

❽ 最後，觀察所有位於門、門框等位置的垂直線，它們都**保持垂直**。用鉛筆在視圖平面板上測試這個觀察過程。

這個觀察練習說明了正式透視的基本概念，以及你在畫非正式透視時應該具備的概念。你必須再次正視並處理弔詭的資訊。當然，你知道走廊天花板和地板的水平邊緣實際上並不是斜斜地向下降或向上升。它們是水平的，沿著走廊的等高位置。但是要用透視畫出走廊，你就一定要矛盾地畫出有傾斜角度的線條，就像你在視圖平面板上所看見的那樣（見圖 8-9）。

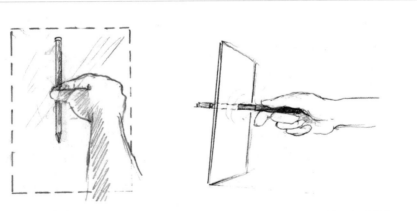

圖 8-9　在觀察向後方退縮的形體角度時（比如牆壁和天花板會合的地方），我們會有「戳穿視圖平面」的衝動。這些角度必須**在繪圖平面上**觀察。矛盾的是，退縮的形體在你的畫裡會看起來像是「朝空間內部退去」。

當我們看見學生用鉛筆向外指的時候，我們會提醒他們：「保持在視圖平面上！」或「不要穿過平面！」之後，當你學會目測技巧，不需要再用具體的視圖平面板後，你仍然要記得，不能「戳穿」想像的視圖平面。

❶ 在走廊一端同樣的位置坐下，如果可以的話，坐在地上，拿著視圖平面板和鉛筆。

❷ 透過視圖平面板，直直望向前方。你會看見走廊盡頭的地平線現在變得低得多了。

❸ 再一次透過你的視圖平面板，觀察水平邊緣的斜度，現在已經和你站立時看見的不同了。高處邊緣向下降的斜度變得更傾斜，而低處邊緣向上升的斜度變得較緩和。同樣的邊緣卻呈現出不同的角度，是因為你的視平線降低了，改變了地平線／消失點。

如果你有踏腳梯可以站上去，提高地平線，你就會再度發現水平邊緣又有新的不同角度。如果你稍微向一側移動，仍然直直望向前方，視點就會改變，所有的角度也會跟著變。這都完全取決於你的視點。但是不變的原則如下：

- **高於**視平線的水平邊緣**朝下**會合在地平線／消失點。
- **齊平**視平線的水平邊緣**維持水平**。
- **低於**視平線的水平邊緣**朝上**會合在地平線／消失點。

我認為，因為視平線有無窮無盡的可能變化，有斜度的邊緣在消失點會合的現象又非常複雜，這些是在用透視畫畫時最干擾左腦的。同一個物體有無止盡的可能變化，不符合左腦偏好的思考模式。左腦期待它知道的事物保持穩定、可靠、恆久不變。二加二永遠是四，走廊的天花板和地板永遠水平，牆壁高度從這端到那端始終一致。「別告訴我這條走廊從頭到尾會越縮越窄小，因為我知道它根本就不會變。」

這就是用透視畫畫時會面對的弔詭。因為透視角度變化無窮，所以**每一個都要進行目測**。隨著時間和練習，許多角度可以迅速地「打量」（eyeball）＊出來，準確度或多或少有別；但是成功的打量仰賴著清楚的透視概念，以及接受甚至喜歡透視畫畫之弔詭性的 R 模式。

＊編註：作者視程度不同，分別使用了「目測」（sight）和「打量」（eyeball）兩詞：目測是指透過鉛筆等輔助工具進行觀看測量，結果較精準；「打量」則用於較隨興隨意的注視評估，只求大概的掌握。

- 在想像的視圖平面上有一條想像的地平線。
- 單一視點／消失點。
- 高於地平線的水平邊緣向下斜降，在消失點會合；低於地平線的水平邊緣則朝上斜升，會合在同一個消失點；與眼睛齊高的水瓶邊緣維持水平。
- 人為建築的構造上，垂直邊緣會維持垂直。

一旦你有了**整體概念**，就等於準備好用單點透視畫畫了。練習透視概念最好的方法就是一步一步觀察主要概念，有意識並且刻意地，無論你在哪，無論眼睛前面的景物為何（比如一道走廊）。

- 看著景物，將它在想像的視圖平面上壓平（閉上一隻眼睛！）：完成
- 找到視平線／地平線：完成
- 找到消失點：完成
- 觀察高於地平線的水平邊緣向下斜降，會合：完成
- 觀察齊平地平線的水平邊緣維持水平：完成
- 觀察低於地平線的水平邊緣向上斜升，會合：完成
- 觀察垂直邊緣維持垂直：完成

你仍然會經歷內心的爭論。我記得有位學生做完走廊觀察練習之後，抓到了我在上面列出的基礎法則，也練習了單點透視的概念。但是當她坐下來畫走廊時，爭論開始了。我看著她正確地觀察了牆壁和天花板會合的邊緣角度，然後開始將斜角畫在紙上。我聽到她說：「**不可能。**」

★ **整體概念**（whole mind-set）並不陌生。比如說在開車的時候，我們也有類似的整體控制概念：交通規則、應該開在馬路的哪一側。

在美國，駕駛概念之一是我們開在道路右側。如果某人搬到英國，大家都開在路的左側，此人就得迅速修正其控制概念。

她又正確地觀察一次，直視前方，手中鉛筆的角度符合她在視圖平面板上看到的。又一次，她開始畫出那個斜角。我又聽到她說：「**不可能。**」然後，她又觀察一次，爭論再度出現。最後我聽見她說：「喔，**算了！**」她畫出那個斜角之後，繼續畫下一個，然後又一個。最後她向後一靠，看著她的畫說：「喔，我的老天，真的行得通！」

⏺ 8-10

三點透視很罕見，多為向上仰視高樓，或從高樓頂向下俯視。這些視角多半是漫畫家用來表現戲劇化的空間感。

第三個消失點是天空中或低於地面的想像的點，高樓的垂直邊緣看似將要會合。

要讓概念在你的腦子裡生根，請在單點透視畫中畫出你觀察到的走廊。然後我們再繼續下個步驟。

在我們身處的這個複雜世界裡，相對來說很少見到像走廊這樣單點透視的畫面，三點透視的畫面更是少見。單點透視的單一消失點能形成相對簡單的構圖，所有線條都在圖紙的四個邊緣內向消失點會合。但是藝術家最常看到、也最常畫的是兩點透視的畫面。這些畫面至少有兩個消失點，但是也可能有四、五、六、八，或更多消失點，端賴構圖裡有多少物體或建築物。

進一步說明：如果你的桌上有兩個立方體（比如兩個正方形的面紙盒），一個立方體的某一面與另一個立方體的某一面平行對齊，而且兩個立方體都和桌子正面的邊緣平行，你就會有單個消失點和單點透視畫（圖 8-11）。

如果桌上同樣有兩個立方體，卻以隨機角度擺放，每個立方體的地平線上都各有自己的**兩個**消失點。你就會有一幅兩點透視畫，可能四個消失點中的某幾個或甚至全部都在紙面之外（圖 8-12）。

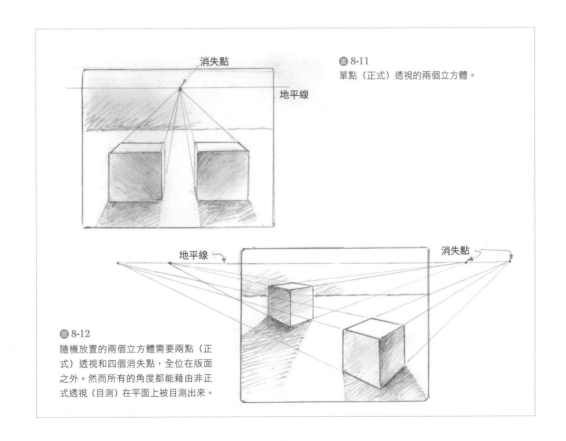

消失點

地平線

圖 8-11
單點（正式）透視的兩個立方體。

地平線　　消失點

圖 8-12
隨機放置的兩個立方體需要兩點（正式）透視和四個消失點，全位在版面之外。然而所有的角度都能藉由非正式透視（目測）在平面上被目測出來。

如果是三個立方體隨機擺放的話（也是兩點透視畫），每個立方體各有自己的兩個消失點，有些或全部的消失點會位於紙面之外。

如同你在上頁圖例裡看見的，兩點透視的複雜之處在於數個消失點幾乎都會位在圖紙邊緣之外——有時離得**很遠**，得費很大工夫才能標出它們——用很長的線、圖釘、長尺，諸如此類。沒人想找這種麻煩！這時，非正式透視——**目測**——就顯得有道理。當藝術家掌握了正式透視的主要概念，就只要簡單地目測會合邊緣的角度，總是評估**它和垂直和水平邊緣的相關角度**，就能使用視圖平面、地平線、消失點、會合線這些概念作為參考。

這種思考方式能幫助藝術家設定**預期的會合**。我再重複一遍：在兩點透視裡，單一形體的上方和下方水平邊緣會向一個想像的消失點（也就是你的視平線）會合。高於地平線的有角度邊緣會向下降到位於想像地平線上的想像消失點（多半在圖紙之外）。低於地平線的有角度邊緣會向上升至同一個消失點／地平線。垂直邊緣保持垂直。這些預期具有極大的幫助，只要經過練習，目測就會開始變得自動自發，而令人備感壓力的透視作畫就會轉變為令人愉悅的活動。藝術家的任務就是在預期的會合引導下，盡可能精準地目測出角度。

非正式透視：目測

你的腦中要記得正式透視的基礎概念；至於非正式透視，通常簡稱為「目測」，是幾乎所有藝術家都會使用的方法。**目測技巧包含兩個部分**。在這兩個部分中，你的鉛筆是「目測工具」，可以破解你需要的資訊，好正確地畫出角度和比例；但是在這兩個部分中，你尋找的是不同的資訊。你需要目測：

- 和水平線及垂直線相較之下的**角度**
- 和基本單位相較之下的**比例**

首先，目測角度

角度的目測，總是以**和水平線及垂直線相較**的方式進行，正如我的一個學生所說，藝術家堅守著這兩者就有如仰賴「救生筏」一樣。為了估測任何「在那裡」的角度，你必須永遠閉上一隻眼睛，將鉛筆放在**視圖平面**上的垂直或水平位置。你還必須以視圖平面的邊緣和十字基準線

194

代表垂直線和水平線，好幫助你估測角度。更進一步地說，**你作畫的圖紙邊緣代表同樣的垂直和水平方向**，能使你將任何角度轉到畫作裡。兩側邊緣代表垂直，頂端和底部邊緣代表水平。然後，藝術家永遠必須固定在「救生筏」上：也就是畫面的垂直和水平方向。

簡易的兩點透視目測角度練習

❶ 拿起觀景窗／視圖平面板、鉛筆和簽字筆。坐在離房間角落三到四公尺之遙的地方，也許還有一條走廊；最理想的是沒有家具的房間，讓你看清楚天花板和牆壁會合的點。（圖8-13和圖8-14）。

❷ 舉起視圖平面板，構築出畫面（藉由前後上下左右移動視圖平面板，找出你喜歡的構圖）。

❸ 找到你的地平線／視平線。將十字基準線上的水平線對齊你的視平線。

圖8-13

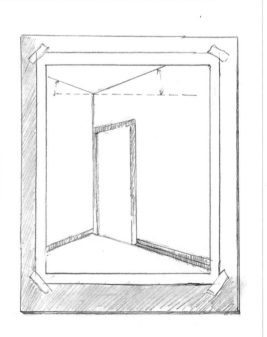

圖8-14

人造建築物上的垂直邊緣會維持垂直。水平邊緣——也就是和地表平行的邊緣——看起來會變化，還會會合，所以一定要經過目測。但是你幾乎可以確定垂直會保持垂直。在你的畫裡，垂直會和圖紙兩側邊緣平行。當然也有例外。如果你站在街道高度向上看，畫出看見的高樓，那些垂直邊緣就會會合，你一定要目測出來。這種狀況（三點透視）在繪畫中很罕見。

195

❹ 看著天花板和兩面牆相會處的角度。確保視圖平面板垂直地在你面前，並且和雙眼的平面平行。避免平面朝任何方向傾斜。

❺ 用簽字筆在視圖平面板上畫出垂直角落（直上直下的邊緣）。

❻ 然後在視圖平面板上，畫出天花板和兩面牆會合的角度邊緣，如果房間角落沒有家具阻擋，也畫出地板和牆壁會合的角落。

❼ 將視圖平面板放在紙上，讓你可以看清楚上面的草圖，將那些線條轉移到圖紙上。

❽ 如此，你就畫好了兩點透視的一處角落。消失點位於你的圖紙之外。如果你將畫中角度每一側的天花板和地板角度線延伸出去，這些斜線就會會合於**版面之外**、與你的視平線等高的兩個消失點上。

用鉛筆目測角度

接著，讓我們只用鉛筆目測角落的角度，並且畫出來。

❶ 坐在角落前面，或挪到另一個角落。在畫板上貼上一張紙。現在，目測垂直角落。閉上一隻眼睛，舉起你的鉛筆，放在完全垂直的角落前方。檢查之後，你現在可以畫下角落的垂直線了。

❷ 然後，決定你的視平線落在角落線上的位置，做下一個記號。

❸ 舉起鉛筆呈完全的水平方向，保持在同樣的視圖平面板上，觀看天花板和水平線相較之下的角度（🖼8-13）。在目測角度時，你必須**保持在想像的視圖平面上。不要用鉛筆穿過平面！**這是堅固的平面，你不能「穿過它」好讓鉛筆去對齊某個在空間裡向你逼近或退後的角度。你決定出來的角度，必須根據它在平面上的狀態（參見第 189 頁🖼8-9）。

❹ 閉上一隻眼睛，水平舉起鉛筆，對齊頂端的垂直角落線，你會看

✱ 兩個建議：

1. 我通常建議學生不要試著用數字定義角度：比如說 45 度角，或 30 度角。最好只要記得角度和垂直線以及水平線相較之下的「派」形狀，然後將那個視覺的三角形記在腦子裡，畫出來。一剛開始，你也許會重複檢查一個角度好幾次，但是我的學生們很快就能學會目測角度。

2. 有時候，學生們會很困惑該選用垂直線還是水平線作為目測某個角度的基準。我建議你選形成的夾角比較小的那條作為參考線。

見天花板的邊緣在水平方向的鉛筆上方形成角度。在腦海裡拍一張照片，記下這些角度形成的三角形（圖8-13）。

　　❺ 然後在圖紙上畫出這些角度，符合（其實是推敲出）你看見的「在那裡」的三角形。使用同樣的過程畫出其他天花板邊緣，然後是地板邊緣（圖8-14），記得這個概念：**天花板和地板角度會在你的視平線上的消失點相互會合。**這個預期心理能夠幫助你正確看見角度。

　　這些是繪畫中目測的基礎動作和過程。只要你真正了解這個過程的緣由之後，要掌握它們並不難。

其次，目測比例

　　記得，目測是兩個部分組成的技巧。你剛學會了第一個部分：目測角度。在目測比例這個部分，你的鉛筆仍然是目測工具，能讓你看見「這個部分和基本單位相較有多寬？」、「這個部分和基本單位相較有多高？」比例，尤其是前縮透視型態這種很難以正確感知的難纏比例，目測時永遠需要**和視圖平面上的**基本單位相較。[20] 比較不困難的比例多少能夠成功地打量，特別是當你練習過在想像的視圖平面上目測之後。

　　因此，在觀看和描繪比例的過程中，藝術家必須能夠找出正確的感知比例，畫出他們「就在那裡」被你看到的樣貌。這樣一來，畫出的比例就會「顯得對勁」。

　　問題是，畫家如何「發現」正確與否？答案是藉著測量和比較尺寸。

★　我們曾經試過用不同工具來測量角度和比例：量角器、游標卡紙等。有些有幫助，你可能會想試試。問題在於畫畫的過程當中，我們必須拿起工具，將注意力轉移到工具上，然後放下它們，好重新拿起筆繼續作畫。

以鉛筆作為角度和比例的目測工具有個好處：它永遠在你手裡，方便你目測之後繼續作畫——畫畫過程中不會被拿起或放下另一個工具的動作打斷。

20 如果你想複習基本單位，請參見第 7 章第 161-166 頁。

畫家如何測量？很簡單，就是「目測」一個形體，然後拿它和另一個形體做比較。你如何目測和比較尺寸？只需要用鉛筆這項全能的繪畫工具來測量形體，並與另一個比較。在目測比例時，**鉛筆永遠離眼睛一隻手臂的距離，手肘打直。**

記得！所有的比例目測都發生在**想像的視圖平面**上，它永遠和雙眼平面平行。（我知道我一直在重複同樣的說法，但是在我們的研習營裡，我們一再重複說著「保持在平面上！保持在平面上！」、「手肘打直！」、「閉上一隻眼睛！」）剛開始會很難記得。畢竟這是新的學習經驗。

目測比例的正式姿勢

畫畫時，你永遠要比較兩個比例：基本單位的寬度（或高度），以及每一個你需要目測的形體寬度（或高度）。每一次目測，你都必須先量測基本單位，因為它是你不變的基礎，你的「一」。畫裡的每個比例都和基本單位有關聯性。每個比例的關聯性都是「一比 N」的數值，寫出來就是 1：N。

目測比例需要正式的姿勢。握好鉛筆，抬起手臂，伸直整條手臂，**手肘打直。**打直手肘的目的在於確保目測比例時只有單一基礎比例。就算只是稍微放鬆手肘，也會因為改變了基礎比例而造成誤差。

閉上一隻眼睛，伸長手臂，手肘打直（維持在想像的視圖平面上），將鉛筆一端對準第一個形體（你的基本單位）的一條邊緣，用拇指標註另一條邊緣：基本單元的寬度（或長度）。接下來，拇指仍然標註著你的「一」的寬度，手肘保持打直，一隻眼睛閉起，將鉛筆移到另一個形體上，重複量測，將兩者的關聯性用簡單的比例數字記在腦海裡。也許是 1：1（一比一，它們的寬度一樣），或者你發現是 1：2（第二個形體的寬度是第一個的兩倍）。

★ 我們的一位學生發明了「把鉛筆（上面的第一個測量結果）擦乾淨！」的說法，同時做出擦拭鉛筆的手勢。

這個說法太妙了！學生們最常犯的錯誤就是目測「在那裡」的訊息，然後直接帶進畫裡，忘記他們必須在畫裡重新量測，因為畫裡的尺寸和「在那裡」的尺寸不一樣。

你現在可以將「目測」轉到圖紙上：腦中記得 1：2 的比例即可，**抹除鉛筆上的第一個測量結果**！你會發現比例關係「就在那裡」。下一步是將比例帶進你的畫中，畫中也有自己的比例——和「就在那裡」的比例不同。

回到你的畫上。用鉛筆和拇指測量**畫中**的基本單位——這就是畫裡的「一」。然後，挪到第二個形體，計算出「一、二」，並在畫上標出第二個形體的寬度。記得，視圖平面上的所有形體都是被壓扁的，就像照片，所以畫中的所有比例測量結果都是寬度和長度。你會記得深度被壓扁了，就像照片，因為你是**在視圖平面上**量測，沒辦法「穿過平面」。你必須將在空間中後退或逼近的物體，當成是視圖平面上的**扁平物**來測量。

總結目測比例 ─────────────────────────

- 閉上一隻眼，伸直手臂，手肘打直，拿著鉛筆**放在視圖平面上**。看著前方的第一個基本單位，然後和第二個形體比較。**記住兩者的比例**：比如 1：2。

- 抹除**鉛筆上的**這個測量結果！

- 回到你的畫上。現在**在畫上測量你的基本單位**，再移到第二個形體。計算出「一、二」，做記號，然後繼續你的畫，要有信心第二個形體是**合乎比例**的。

用兩點透視畫畫

你需要：

> ・畫板
>
> ・畫紙
>
> ・遮蔽膠帶
>
> ・削尖的繪圖用鉛筆，還有橡皮擦
>
> ・炭精條和幾張廚房紙巾或餐巾紙
>
> ・視圖平面塑膠板和簽字筆
>
> ・大觀景窗

> 1. 依循第 7 章第 167-168 頁的「準備畫畫的預備步
> 驟」。需要用視圖平面板的外部邊緣畫出版面。
>
> 2. 選定你的主題。選擇景點的最佳方式是四處走走，
> 使用觀景窗找到一個你喜歡的構圖──這跟用相機的
> 觀景窗來取景非常相似。選擇一個你認為真的非常
> 有趣的畫面或景點，但不一定是看起來容易畫的。
> 你會想證明自己能達到這個技巧，而且令人驚訝的
> 是，具有許多角度的複雜景點其實在這個階段是容
> 易達成的。參見第 208 頁的學生作品。

> · 廚房的角落
>
> · 透過敞開的門口看到的玄關
>
> · 家裡任何一個房間的角落
>
> · 門廊或陽臺
>
> · 任何你坐在車裡或長凳上就能畫的街道轉角
>
> · 公共建築物的大門，從裡面看或外面看都可以（要留意：
> 說也奇怪，任何不會輕易接近陌生人並與之攀談的人，
> 往往非常喜歡和在公共場所畫畫的人交談。這個經驗
> 也許使人覺得開心，但不能幫助 R 模式更專注。）

準備你的兩點透視繪畫

1. 把你自己在要畫的景點前安置好。你需要兩張椅子，一張你自己坐，一
 張用來放你的畫板。如果你在室外畫，折疊椅比較方便。確保自己正對
 著選好的畫面。

2. 把你的大觀景窗和視圖平面塑膠板夾在一起。用簽字筆順著觀景窗內部開
 口的邊線畫一圈，這樣就能在視圖平面塑膠板上畫出版面邊緣。閉上一隻
 眼睛，把觀景窗／視圖平面塑膠板前後上下移動，找到你喜歡的最佳構圖。

3. 找到你喜歡的構圖以後，選出基本
 單位。基本單位的大小應該中等，
 而且形狀不太複雜。它可以是一扇
 窗、牆上的一幅畫，或者一個門口。
 它既可以是一個正形，也可以是一
 個負空間。它還可以是一條簡單的
 線，或者是一個形狀（圖8-15）。
 用簽字筆在視圖平面塑膠板上直接
 畫出基本單位（圖8-16）。

圖8-15

4. 把你的觀景窗／視圖平面塑膠板放在一張白紙上，這樣你就可以看見自
 己在上面畫了什麼。

5. 以十字基準線為參考，將你的基本單位轉畫到有底色的圖紙。不論是在
 視圖平面板或是圖紙上，十字基準線都把繪畫區域隔成四個象限。你的
 繪畫區域會是同樣的形狀，但是稍微大一點，因為有底色的圖紙版面比
 觀景窗的開口略大一些。你正在等比放大（參見圖8-17）。

圖8-16

在視圖平面板上畫出玄關頂部。這是你
的基本單位。

圖8-17

將基本單位轉畫到圖紙上，要按照比例放
大，因為圖紙比視圖平面板稍大一點。

★ 如果有必要，你可以參考圖8-16和圖8-17中的方法，使用這些象限，將視圖平面板上的基本單
 位轉畫到有底色的圖紙上。

開始畫之前的要點和提醒

對大多數剛開始學繪畫的人來説，最難的部分就是相信自己對角度和比例關係的目測。許多次，我注意到學生們目測了一會兒，搖搖頭，再目測一次，又搖搖頭，有時甚至大聲説：「它（某個角度）應該沒那麼尖吧。」或者，「它（某個比例）應該沒那麼小吧。」

隨著繪畫經驗的增長，學生們越來越能夠接受他們根據目測所獲得的資訊。可以説，你只要完全地消化它，然後決定不重新估量它就可以了。我對自己的學生説：「如果你看到的是這樣，就照樣畫出來。千萬不要和自己爭論。」

當然，我們必須盡可能準確和仔細地進行目測。當我在研習營中進行繪畫示範時，學生們看到我非常小心而又熟練地伸展自己的手臂，固定手肘，然後閉上一隻眼睛，這一切只是為了能仔細準確地在視圖平面上檢查某個比例或角度。但是你會發現這些動作很快就會變得自動自發，就像開車時快速地學會平穩剎住車子或完成困難的左轉。

有時最好回到視圖平面上，檢查「在那裡」的角度或比例。為了讓你的構圖更完美，只要舉起你的觀景窗／視圖平面塑膠板，閉上一隻眼睛，前後移動視圖平面板，直到「在那裡」的基本單位與你在視圖平面板上用簽字筆畫出來的基本單位重合。然後檢查一下任何可能讓你感到困惑的角度或比例。

現在，完成你的透視畫 ————————————————————

1. 你將再次像之前那樣，把畫中的各個部分像令人驚奇的拼圖般組合起來。從一個部分移到相連的下一個部分，永遠要檢查新的部分與已完成部分之間的關聯性。同時要記得，邊緣的概念是共用邊緣，正形和負空

★ 大幅強調負空間能夠加強畫作的力道，因為這麼做能夠統一版面裡的空間和形狀。統一是構成好構圖的首要元素。
只大幅強調**形狀**會使構圖變得不統一，而且説也奇怪，會創造出無趣的畫面。我們似乎希望希望在畫作裡看見統一性。

間在版面中環環相
扣而創造出構圖。
記住，你完成這幅
畫所需的全部資訊
都在你的眼前。你
現在已經知道藝術
家「破解」視覺資
訊的策略了，而且
你也有正確的工具
（視圖平面板和鉛
筆）幫助你達到目
的。

基本單位

圖 8-18 看著你正在畫的景物，用拇指在鉛筆上標出基本單位的
寬度，也就是門楣。這就是你的「一」。

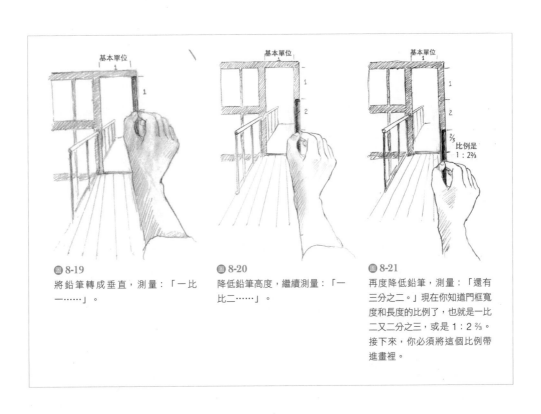

圖 8-19
將鉛筆轉成垂直，測量：「一比
一⋯⋯」。

圖 8-20
降低鉛筆高度，繼續測量：「一
比二⋯⋯」。

圖 8-21
再度降低鉛筆，測量：「還有
三分之二。」現在你知道門框寬
度和長度的比例了，也就是一比
二又二分之三，或是 1：2⅔。
接下來，你必須將這個比例帶
進畫裡。

比例是
1：2⅔

2. 記得將負空間當作畫中的重要部分，如圖 8-22。如果你運用負空間來觀看和畫出燈、桌子、字母標誌等諸如此類的小物件，就會強化整個畫面的力道。如果你只把注意力集中在正形上，那麼你的畫面張力就會減弱。特別是在畫風景時，如果你特別強調樹木和植物的負空間，它們的力道就會強很多。

3. 如果你的圖紙是上了底色的，一旦完成了畫面的主要部分，就可以將注意力放在光線和陰影上。將眼睛「瞇細」會讓細節變得模糊，使你能看到大面積的亮面和暗面區域。再一次使用新學到的目測技巧，用橡皮擦擦出亮面形狀，用鉛筆加深暗面形狀。目測這些光影形狀的方法與目測畫中其他部分的方法完全相同：「那片陰影的角度相對於水平線應該是怎樣的？那條光線的寬度與窗子的寬度相比應該是怎樣的？」

4. 如果畫中任何部分似乎有點「變形」或「不精確」（我們通常如此稱呼這些誤差），用你的透明視圖平面塑膠板檢查有問題的區域。觀看在試圖平面板上的圖像（當然，閉起一隻眼睛），同時重複檢查畫中的角度和比例，然後修改畫裡比較容易更動的部分。

在你完成後

　　恭喜你！你剛剛已經完成了許多美術系學生都覺得不可能或可怕的任務。「目測」是一項非常恰如其名的技巧。你在目測時，觀看到的事物就像是在視圖平面上看到的。這項技巧能夠幫助你畫出任何你用眼睛觀看到的任何事物。你根本不需要尋找「簡單」的主題。你將能夠畫出任何事物。文生·梵谷如此貼切地描述學習透視這件事：「你得了解透視，才能至少畫出個東西。」

　　目測技巧需要經過練習才能熟悉，但你很快就會發現自己「就這麼開始畫了」，自動自發地進行目測，有時甚至不需要測量比例或評估角度。也就是說，你會發現自己成功地「打量」某些比例——至少是某些比較簡單的。當你遇到比較困難的前縮透視部分時，也已經具備了破解困難角度和比例所需的技巧。

　　我們看到的世界充滿了人物、樹木、建築物、街道和各種物體的前

图 8-22
作者畫的示範

图 8-23
路普‧拉米雷茲（Lupe Ramirez）的畫

图 8-24
講師布萊恩‧波麥斯勒的畫
打開的玄關是絕佳的目測主題。

縮透視畫面。新手學生有時會避免這些「困難的」畫面，並找尋「簡單的」畫面來代替它。有了你現在所具備的技巧，就不需要再限制主題了。邊緣、負空間和目測關聯性的技巧會互助合作，不僅能夠畫出前縮透視型態——還讓這件事變成一種享受。不論學習何種技巧，學習「困難的部分」總是充滿挑戰和令人愉快的（見圖 8-25）。

我們可以想像藝術家亞歷克斯‧伊本‧梅爾（Alex Eben Meyer）很享受畫這幅具挑戰性的單點透視畫。

　　寫實地畫出感知的主題都是一樣的，無論是什麼主題，永遠需要用到你在這本書裡學到的基礎感知技巧。差別在於媒材、主題、畫紙或畫布材質，以及尺寸。你剛才學到的目測技巧，就和藝術家用來畫困難的人體、靜物、動物等前縮透視畫面的技巧一模一樣。他們就是同一件事，需要的技巧永遠一樣，不分主題。當然，其他的全面性技巧也是如此，一旦你能閱讀，就能用你的母語閱讀任何東西；一旦學會開車，就能開任何廠牌的車；一旦學會烹飪，就能根據任何食譜做菜。而一旦你會畫畫，就能畫下任何你靠眼睛所觀看到的一切。

　　我們已經探索了三項重要的基本感知技巧：觀看和畫出邊緣、空間，和角度及比例的關聯性。接下來，你要畫的是一幅側面肖像，運用你感知邊緣、空間、角度及比例關聯性的技巧，畫出人類頭部。人類頭部是最有趣也最有挑戰性的主題。

圖8-26 相當無趣的工業式走廊，變成有趣的單點
透視畫，空間向後退的感覺十分強烈。

圖8-27 你會在意想不到的地方發現有趣的兩點透視
構圖，就像學生辛蒂·波兒－京斯頓（Cindy
Ball-Kingston）這幅還未整理床鋪的臥室一景。

🔵 8-28 在開始畫之前先替圖紙上底
色，你便可以在畫中加入一些
光線和陰影，比如像講師布萊
恩‧波麥斯勒畫的這幅兩點透
視的戶外景色。

Chapter 9
畫一幅側面肖像
Drawing a Profile Portrait

喬治·秀拉（Georges Seurat，1859-1891），《阿蒙－尚》
（*Aman-Jean*），1882-83 年繪。蠟鉛筆，24 ½ x 18 ¹¹⁄₁₆ 英寸
（62.2x47.5 公分）。史蒂芬·C·克拉克（Stephen C. Clark）
捐贈，1960 年 (61.101.16)。紐約大都會藝術博物館，美國紐約市。
圖像版權 © 紐約大都會藝術博物館／紐約藝術資料庫。

法國畫家喬治·秀拉為朋友阿蒙－尚畫下這幅知名側面肖像畫時只
有 23 歲，阿蒙－尚是他在巴黎美術學校的同學。秀拉用蠟鉛筆表
現出最深的黑色到淺灰色的色調，然後在領子留下紙面的白色，完
成所有範圍的色調。這幅畫充分表現出阿蒙－尚手持畫筆作畫時的
專心神態。我們也可以感覺到秀拉對朋友溫暖的同理心。

9 畫一幅側面肖像 ▪ ▪ ▪ ▪ ▪
Drawing a Profile Portrait

　　人類的臉總是令藝術家們著迷。它是一項挑戰，引發藝術家描繪出相似度的期待，好以能觀看人物內在的方式來展示其外表。甚至，肖像畫不僅可以顯露出模特兒的外表和個性（完形），還能夠揭露藝術家的靈魂。矛盾的是，藝術家越仔細觀看模特兒，觀賞畫作的人就越能透過肖似的畫像清楚感知到藝術家的個性。

　　這種超越相似度的揭露並非刻意為之。它們只是藝術家以自己的性格仔細、持續觀察的結果。因此，由於我們正在透過你畫下的圖像尋找你獨特的表現，你將在接下來的練習中畫出人臉。你看得越清楚，你就會畫得越好，也就會向別人表現出更多的自己。

　　為了捕捉人物特徵而顯得相似，肖像畫需要非常精確的感知，人物肖像對教導初學者的觀看和繪畫能力來說非常有效。它對感知正確性的回饋是直接而肯定的，因為當一幅人物頭像的大致比例是正確時，我們馬上就能知道。如果我們認識畫中模特兒，就更能判斷感知的準確度。

✱ 複習
　　畫出我們感知到的物體或人物，是由五項構成技巧組合起來的全面性技巧。到現在你已經學會觀看和描繪：
- **邊緣**，畫中共用的輪廓。
- **空間**，與正形共用邊緣的負空間。
- **關聯性**，角度對垂直性和水平性的關係，以及每個元素之間的比例。

　　在這一章的側面肖像畫裡，這三項技巧會互助合作。
　　還有一項不需要指導的技巧：
- **完形**，透過仔細觀察而得的感知結論——整體大於每個部分的總和，是靈光一現的理解。

✱ 提醒你我們的策略
　　為了將具主導性的、語文性的左腦晾在一旁，我們必須專注在不適合 L 模式處理的視覺資訊上：顛倒畫、複雜的邊緣、負空間、弔詭的角度、比例，以及光線和陰影。

由於人類大腦中的右腦是專門用來識別臉孔的，特別是具有精微細節的整體認知，所以畫肖像尤其適合我們的策略：進入右腦功能的意識層級。右腦因中風或意外而導致創傷的人往往難以識別自己的朋友，有時甚至無法識別鏡子中自己的臉。左腦受到創傷的病人則一般不會經歷這種不足。因此，肖像畫也許特別適合用來進入右腦功能。

初學者往往認為人物畫是各種類型的畫中最難的一種。實際上並非如此。和其他任何主題的畫一樣，所需的視覺資訊都明擺在你的眼前。然而，問題同樣在於，作畫者是否知道如何觀看。

讓我再重新強調一次這本書的前提：無論任何主題，畫畫的任務永遠是相同的——也就是說，每一幅畫都需要使用你正在學習的基本**觀看**技巧。除了複雜程度的差別，某種主題的畫不會比另一種主題的畫更難或更容易。

然而，某些主題經常會**看起來**比其他主題難畫，也許是因為深植腦中的符號系統會阻止人們清楚的感知，而且對某些主題的干擾程度更強過於其他主題。肖像畫正屬於這個類型。大多數人在畫人物頭像時，都有一套小時候就建立起的、堅強頑固的符號系統。例如，一個代表眼睛的普遍符號是，一個小圓圈（虹膜）被兩條彎曲的線條套住。我們在第5章裡討論過，你自己那組獨特的特徵符號是在童年時期發展和被記憶下來的，它驚人地牢固並抗拒改變。這些符號實際上限制了你的觀看，因此很少有人能夠很好地畫出寫實的人物頭像。更少有人能夠畫出可以識別的人像。

總而言之，肖像畫能有效地幫助我們達到目的。主要基於以下原因：首先，人臉是可進入 R 模式的適切主題，右腦專門用來識別人類肖像，並進行必要的精微視覺辨別，好讓畫作能達到與現實人像的肖似度。 其次，肖像畫能幫助你鞏固自己感知邊緣、空間、角度和比例的能力，這一切都是肖像畫不可或缺的部分。第三，畫臉是繞過深植腦中的符號系統的絕佳練習。第四，可畫出酷似本人之肖像的能力，足以說服你那愛批評的左腦，證明你有——應該可以這樣說吧？——與生俱來的畫畫潛力。

一旦你轉而使用藝術家的方法觀看事物，就會發現畫肖像並不難。只要專心使用你到目前為止已學會的技巧，你就能感知並畫出與模特兒肖似的外貌及其**完形**——隱藏在畫作圖像中的獨特性和個性。

不管主題是景物、風景、人體，還是肖像，所有的畫都包含比例關係。不論藝術作品的風格是寫實的、抽象的，還是完完全全非寫實的（即沒有任何來自外在世界、可識別的形狀），比例都非常重要。但是肖像畫尤其強烈倚賴比例的正確性。因此，寫實畫能特別有效地訓練眼睛按照比例關係去觀看事物的本來模樣。那些在工作中需要評估大量比例關係的人——木匠、牙醫、裁縫、鋪地毯的工人和外科醫師——往往發展出感知比例的絕妙能力，正如你學習畫畫所得的結果。

學畫畫最令人吃驚的面向之一是，你將發現大腦會改變輸入的視覺資訊好去配合預設的觀念，而且大腦不會告訴你它動了什麼手腳。你必須自己發現外界真正的樣貌。這個現象叫做「視覺恆常性」（visual constancy）。「恆常性」有許多種，但對畫畫來說，最重要的也許是**尺寸恆常性**和**形狀恆常性**。由於這個現象，我們會將類似的物體看成有類似尺寸和形狀，無論它們離我們近還是遠。有關距離對尺寸和形狀產生影響的實際感知真相，能夠透過「在系統裡丟進一個干擾」的方式來處理，也就是說置入一個干擾物件，以便評估真實的尺寸或形狀。對畫畫來說，介入的「干擾」就是藝術家的目測，使用我們的全能工具——鉛筆，來仔細測量和比較視圖平面板上的尺寸和形狀。

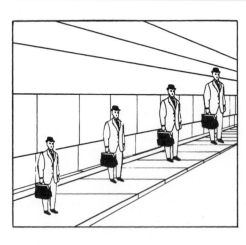

■ 9-1
四個人形的尺寸是一樣的。

讓我舉幾個例子說明尺寸和形狀恆常性。在每個例子中，我們都會使用一個測量工具作為「干擾」，來破解實際的尺寸和形狀。

四個男人

圖9-1 的畫面中有四個男人。最右邊的男人看起來是其中最大的一個。但實際上四個人的尺寸完全相同。你可以剪一張測量工具（圖9-2）來驗證這個說法。不過，即使在測量完並說服自己所有的男人都一樣大小以後，你可能還是會覺得右邊的男人看起來更大一些（圖9-3）。

如果你把這本書倒過來，用可將 L 模式晾在一邊的顛倒方向看這幅畫，你會發現自己可以輕鬆看出這幾個男人是同樣大小。同樣的視覺訊息經過上下顛倒後，就能引發不同的反應。此時大腦不像之前那樣受到語文概念（隨著距離增加，物體尺寸會變小）的影響，而允許我們正確觀看出比例。可是當你將書轉正後，右邊的人形又將再次違背你的心意而變大。

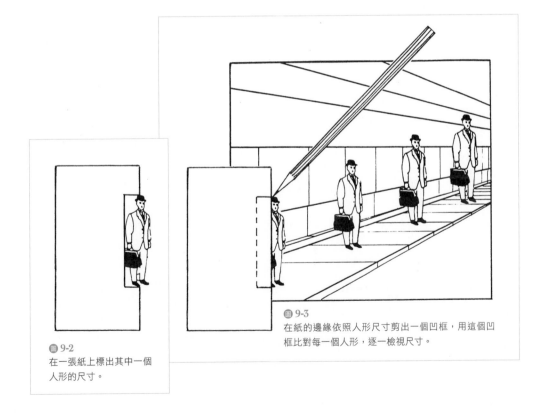

圖9-2
在一張紙上標出其中一個人形的尺寸。

圖9-3
在紙的邊緣依照人形尺寸剪出一個凹框，用這個凹框比對每一個人形，逐一檢視尺寸。

這種認知誤差最可能的原因，來自於我們依據過往經驗而知道距離影響會形體尺寸：假設有兩個同樣大小的物體，一個就在附近，而另一個在很遠的地方，那麼比較遠的那個物體會顯得小一些。如果兩個物體看起來同樣大小，那麼比較遠的物體一定比近的物體大很多。這很容易理解，我們也不會對這個概念有爭論。但讓我們回到那張四個人形的圖像，大腦似乎為了讓這個概念比實際情況更真實，而將遠處物體**放大**了。這就是矯枉過正！也恰恰是這種過度之舉——將實際圖像改變為不同的圖像，並且不讓我們知道——使得剛開始學畫畫的學生遭遇到比例問題。

兩張桌子

關於尺寸和形狀恆常性的誤差，最令人吃驚的範例是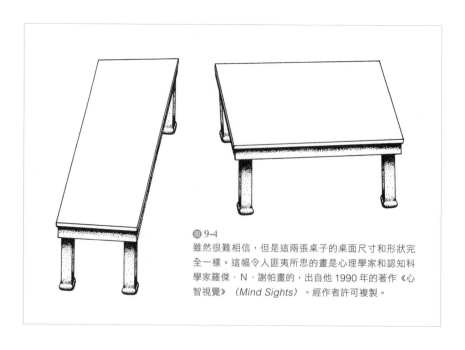9-4，由著名感知和認知心理學家羅傑·N·謝帕（Roger N. Shepard）畫的兩張桌子。如果我告訴你兩個桌面的大小和形狀完全一樣，你一定難以置信。最好的驗證方法是將左邊桌面用簽字筆描到你的透明視圖平面板上，然後將視圖平面板挪到右邊桌面上，旋轉視圖平面板方向，直到描圖對齊底圖。你會發現它們的尺寸和形狀確實完全一樣。（很巧的是，羅傑·謝帕這幅《兩張桌子》是無論正向或顛倒過來都仍然維持錯覺的罕見圖畫之一。）

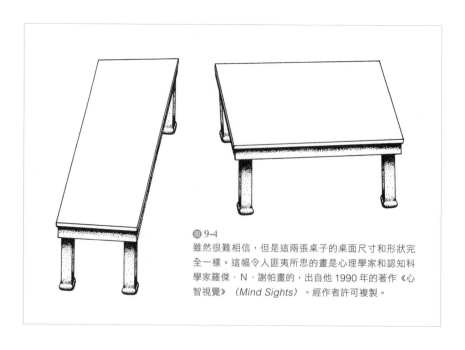

圖 9-4
雖然很難相信，但是這兩張桌子的桌面尺寸和形狀完全一樣。這幅令人匪夷所思的畫是心理學家和認知科學家羅傑·N·謝帕畫的，出自他 1990 年的著作《心智視覺》（*Mind Sights*）。經作者許可複製。

我對許多團體群眾示範過這個感知誤差的例子。我用投影機展示兩張桌子，然後在左邊桌面上覆蓋一張依輪廓精確剪成的透明塑膠片（「干擾」）；接著再將透明塑膠片移到右邊桌面，顯示兩者完全吻合，在場觀眾總是如我預料地大聲發出不可置信的驚嘆。我也曾向一群迪士尼動畫師示範這個令人匪夷所思的錯視畫。講座結束之後，兩位動畫師走向前來告訴我，他們想檢查我用的「那一小張透明塑膠片」（當然是開玩笑的）。

頭部比例

這裡還有另一個尺寸恆常性的誤解範例。下一次當你站在一群人之中時——演講廳或劇院裡——環顧四週，問自己：人們的頭看起來是否差不多是同一個尺寸。然後將一張紙捲成大約直徑三公分的紙筒。透過紙筒（此時它已變成一個特別的測量工具）看離你很近的一個人。如果有必要就重捲紙筒，好讓那個人的頭剛好填滿紙筒的直徑。然後保持同樣的紙筒直徑，轉過身用紙筒看室內另一側某個人的頭。他的頭看起來可能會是離你較近的那顆頭的四分之一大小。但是當你移開紙筒，再看向室內另一側那個人時，他的頭部會馬上「變大」成我們覺得「正常」的尺寸。

因為大腦會為了符合它知道的訊息，而改變物體看起來的尺寸，所以你不能依賴你「認為」自己看見的現象。大腦知道人類頭部大致上是同樣的尺寸，所以拒絕接受因距離而縮小的感知尺寸。但是我們會面臨一個雙重弔詭：

如果你接受大腦的版本，將無論遠近的頭部畫成同一個尺寸，大腦就會發覺畫裡**有什麼地方出了錯**。但是若你按照正確的感知，畫出正確的頭部比例——越遠的越小——大腦就會將它們視為正常，也就是**幾乎同樣大小**。

不相信自己實際看到的

還有最後一個例子：站在離鏡子一臂遠的地方。你覺得在鏡子裡你的頭部大概有多大？與你頭部的實際大小相同嗎？伸出手用簽字筆在鏡子上做兩個記號——一個記號在鏡面上頭部的頂端（即頭部的外部輪廓），一個在下巴輪廓的底部（ 9-5）。站到鏡面旁邊看看你在鏡面上做的兩個記號。你會發現大概有 11 公分到 13 公分長，大概是你頭部實際大小的一半。然而，當你擦掉記號，重新看著鏡子中的自己，鏡中頭部似乎又與真實頭部的尺寸一模一樣了。再一次，你看到自己「想相信」的事物，而不相信自己剛才發現的事實。

站在離鏡子一臂之遙
的地方，鏡中頭部的
尺寸其實只有實際尺
寸的一半，但是這個
尺寸的變化卻難以察
覺。基於尺寸恆常
性，你的頭會看起來
像正常尺寸。

盡力描繪真實

　　一旦你理解到大腦會改變資訊，而且不告訴我們它動過的手腳，一些畫畫時遇到的問題就變得更清晰了，而學習觀看真實世界中實實在在的事物也變得越來越有趣。我得提醒你，這種恆常性的感知現象或許對日常生活來說至關重要。它減少了所接收資訊的複雜性，能幫助我們具備穩固的概念。只是，當我們為了驗證事實、解決實際問題或繪製寫實畫等目的，試圖觀察外在事物的實際情況時，問題就來了。而且大腦還會隨著人們正看著的事物有不有趣、是否重要，而改變視覺尺寸，這就是矯枉過正。而我們需要分辨現實的方法。

在這段側面肖像畫的介紹裡，我會著重介紹兩種關鍵的關聯性，對剛開始學畫畫的學生來說，正確地感知這兩種關聯性通常都很困難：一種是眼睛高度相對於整個頭部長度的位置；另一種是側面像中耳朵的位置。我認為，這兩個例子證明了大腦會為了適應預設的概念而改變視覺資訊，進而導致感知謬誤。

「被削掉的頭顱謬誤」

看看人類的臉孔，大多數人都認為眼睛大約位於頭頂下方三分之一的位置。實際上應該在下方二分之一的位置。我認為這種感知謬誤是由於重要的視覺資訊主要在五官區域，而不是額頭和頭髮區域。很顯然，頭的上半部看起來沒有五官那麼吸引人，所以五官在認知中就變得比較大，頭部上半部則變小。剛開始學畫的學生經常會犯這種感知謬誤，我稱之為「被削掉的頭顱謬誤」（見圖9-6、圖9-7）。

許多年前，我在大學給一群初學繪畫的學生上課時就碰到這個問題。他們當時正在畫肖像畫，結果一個接著一個都把模特兒的頭部給「削掉了」一塊。我向他們提出常見的詢問：「難道你們看不到，其實眼睛高度線正好在頭頂和下巴底部這段距離的中點上嗎？」學生們回答：「沒有，我們沒看到。」我要求他們用鉛筆先測量模特兒頭部的眼睛高度線，然後測量自己頭部的，最後測量彼此頭部的眼睛高度線。「測量到的比例是不是一比一？」我問。「是的。」他們回答。「這就對了，」我說：「現在你們明白模特兒頭部的比例關係是一比一，對不對？」「不對，」他們說：「我們還是看不出來。」其中一個學生甚至說：「我們只有在相信它的時候才看得出來。」

我們在這個問題上糾纏不清，直到光線暗了下來。我說：「你們告訴我，真的看不出這個關聯性嗎？」「是的，」他們說，「我們真的看

★ 在畫風景畫時，「視平線」（eye-level line）一詞等同於「地平線」。用於肖像畫時，「眼睛高度線」（eye-level line，穿過內眼角的一條假想的水平線）指的是眼睛相對於整體頭部長度的位置。成人的眼睛高度線幾乎無一例外地位於頭顱／頭髮最頂端的視覺邊緣和下巴底部邊緣之間的**一半**。由於這個比例是跟尺寸恆常性有關的感知謬誤，所以很難看出來。

不出來。」那一刻我才意識到，大腦的運作阻止人們準確地感知，並導致了「頭顱被削掉」的謬誤。一旦我們認識到這個現象，學生們終於接受了他們對實際比例的測量結果，並很快地解決了問題。現在我們必須使用我們的「干擾」，也就是**用目測測量**，把你的大腦放回邏輯的盒子裡。你需要讓大腦看見無可辯駁的證據，幫助它接受你對頭部比例的目測結果。

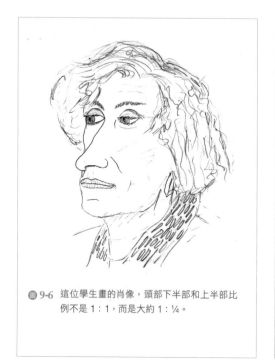

圖9-6 這位學生畫的肖像，頭部下半部和上半部比例不是1：1，而是大約1：¼。

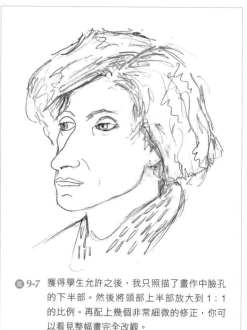

圖9-7 獲得學生允許之後，我只照描了畫作中臉孔的下半部。然後將頭部上半部放大到1：1的比例。再配上幾個非常細微的修正，你可以看見整幅畫完全改觀。

頭部上半部也很重要

和我們預期的相反，大多數的學生在學習觀看和畫出人類頭部上的五官時，都會遇上幾個嚴重的問題。我畫了幾張圖（圖9-8a、b、c，和圖9-9a、b、c），示範為五官提供完整頭顱有多重要——**不要**因為你的大腦認為頭部上半部比較不重要，誤導你把它看得比較小，而在作畫時把頭部削掉一塊。左邊

的 a 圖，我只畫出五官，沒有畫出頭顱的其他部分。中間的 b 圖是同樣的五官，加上被削掉的頭顱。右邊的 c 圖還是同樣的五官，但這次有完整的頭顱，它和五官及頭部下半部呈現出正確比例。

◉9-8a　只有五官。

◉9-8b　相同的五官，但是有削去頭顱的謬誤。

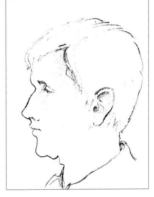

◉9-8c　還是相同的五官，而這次的頭顱是完整的。

◉9-9a　只有五官。

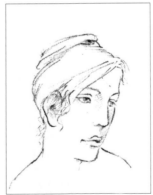

◉9-9b　相同的五官，但是有削去頭顱的謬誤。

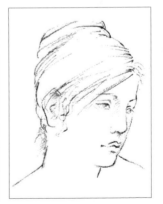

◉9-9c　還是相同的五官，而這次的頭顱是完整的。

你可以看見，導致錯誤比例的不是五官；而是五官相對於頭顱的尺寸。請見圖 9-10 梵谷 1881 年 9 月畫的《木匠》（*Carpenter*），木匠的頭部明顯犯了「頭顱被削掉」的錯誤，當時梵谷正艱難地學習畫畫。到了 1882 年 12 月，在圖 9-11《讀書的老人》（*Old Man Reading*）中，梵谷已經解決了許多比例問題，包括頭部比例。請花幾分鐘仔細比較這兩幅畫。

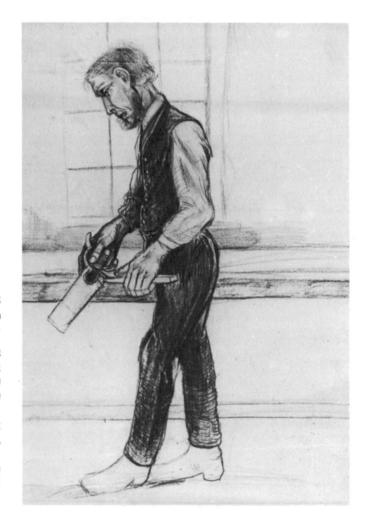

圖 9-10

文生·梵谷《木匠》，1881。渥特羅，庫勒慕勒博物館（Rijksmuseum Kröller-Müller, Otterlo）。

梵谷的畫家生涯只占他生命中的最後十年，從二十七歲到過世時的三十七歲。在那十年中的頭兩年，梵谷只畫素描，並且是自學素描。如你在這幅畫中所見，他也為比例問題所苦。然而到了 1882 年，在他的《讀書的老人》中，梵谷已經克服了這些比例上的難題。

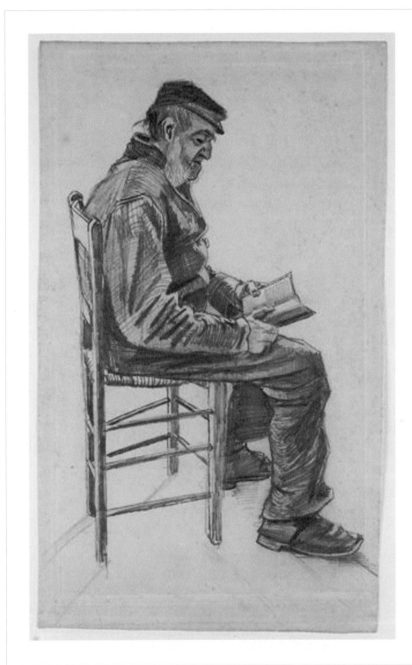

圖 9-11
文生‧梵谷《閱
讀的老人》，
1882。阿姆斯特
丹，文生‧梵谷
美術館（文生‧
梵谷基金會）。

一年多之後的
1882 年 12 月，
梵谷解決了大部
分的比例問題，
包括頭部比例。

你被說服了嗎？你那邏輯性的左腦被說服了嗎？很好。你將能避免許多畫畫的基本錯誤了！

畫一個空輪廓來幫助你克服尺寸恆常性的影響。

❶ 請複製⬛9-12裡的橢圓形，我們稱它為「空輪廓」（blank），藝術家藉它來表示人類頭顱的正視圖。在空輪廓中央畫一條縱穿的垂直線，把橢圓形分成兩半。這條線叫做**中軸**（central axis）。

❷ 接下來，找出「眼睛高度線」的位置，它應該與中軸形成直角，眼睛會位在整個形狀的一半高度。在你自己的頭上檢查正確的眼睛位置，如⬛9-13。用鉛筆測量內側眼角到下巴底部的距離。將鉛筆的橡皮擦端（為了保護你的眼睛）放在你的一個內側眼角上，然後用大拇指在鉛筆上標出下巴底部位置。接下來，如⬛9-14的示範，舉起鉛筆，比較第一個量好的距離（從眼睛高度到下巴底部）和眼睛高度到頭頂的距離。你可以越過鉛筆的頂端，感覺頭部的最頂端。你將發現這兩個距離是一樣的。

❸ 在鏡子前重複一次上面的測量步驟。看著鏡子裡你的頭部。試著看出頭部下半部和上半部的一比一比例。然後用鉛筆重複測量一次。

❹ 如果手邊有報紙或雜誌，檢查上面刊登的人物照片頭部，或者利用⬛9-15，英國作家喬治‧歐威爾（George Orwell）的照片。用你的鉛筆去測量。你會發現：**眼睛到下巴的距離等同於眼睛到頭頂的距離。**我建議你記住這個規則。這項比例幾乎永遠不變。

⬛9-12

畫一個橢圓形（空輪廓），用代表「中軸」的垂直線條分成兩半。

◉ 9-13
在你自己的頭上，用鉛筆測量從眼睛
高度到下巴底部的距離。

◉ 9-14
然後測量眼睛高度到頭頂的距離，你會發現定律
是正確的：「眼睛高度到下巴底部的距離等同眼
睛高度到頭頂的距離。」

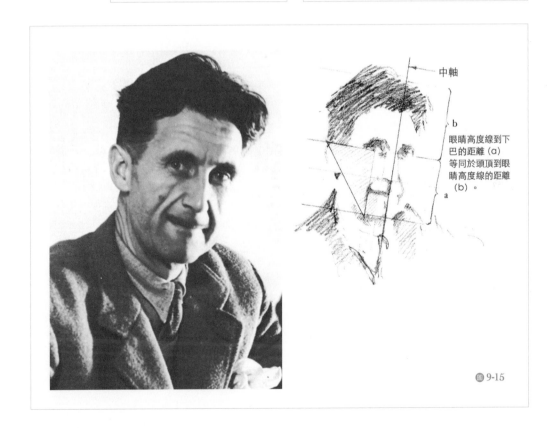

中軸

b

眼睛高度線到下
巴的距離（a）
等同於頭頂到眼
睛高度線的距離
（b）。

a

◉ 9-15

❺ 打開電視，轉到正在播放的新聞節目，將鉛筆平放在電視螢幕上測量主播的頭部。先測量眼睛到下巴的距離，然後測量眼睛到頭頂的距離。現在，拿開鉛筆，再看著螢幕，你能清楚看出這項比例了嗎？

當你終於相信自己所看到的，會發現幾乎在每個你所觀察的頭顱上，眼睛高度都大約是頭部的中點，幾乎永遠不會小於一半——也就是說，幾乎從來不會離頭頂比較近，而離下巴底部比較遠。如果某人的頭髮很濃密，如同照片裡的歐威爾，或是髮型梳得很高，那麼頭部的上半部——從眼睛高度到頭髮最頂端——就會依照比例，比臉孔下半部要長。

我們經常會在兒童畫、抽象或表現主義藝術，以及所謂原始或民族藝術中，看到「削掉頭顱」的面具式效果。這種面具式效果使人的五官看起來被放大了，頭顱相對被縮小了。當然，這種效果蘊涵著巨大的表現力，例如畢卡索、馬諦斯和莫迪里安尼（Modigliani）的作品，以及其他文化的偉大作品。重點是，偉大的藝術大師、人像漫畫家、卡通畫家，特別是我們這個時代和文化中的大師們，都是出於選擇地使用這項工具，而非誤用。之後，你也許會決定刻意改變比例，但是你現在必須訓練眼睛觀看到真正在那裡的訊息。

接下來，請再畫一個空輪廓，這一次用來畫人類頭部側面圖（圖9-16）。側面的空輪廓形狀稍有不同——像一個奇怪的雞蛋形狀——因為人類頭顱從側面看會不同於從正面看的形狀。人類頭顱的側面比正面寬。如果你能觀察到空輪廓下半部兩側的負空間形狀並不相同，就能比較輕易地正確畫出空輪廓。

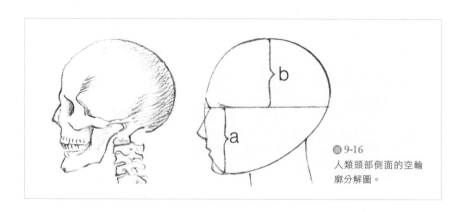

圖9-16
人類頭部側面的空輪廓分解圖。

先確定你將眼睛高度線畫在空輪廓的中間（測量一下！），你也許會很想畫上五官（圖 9-16）。但是首先要注意五官範圍和整個頭部側面相較是多麼地小。為了比較兩者的關聯性，可以用一根手指或鉛筆遮住五官。你會發現五官只是整個頭顱的一小部分。在觀察人物時，這是出奇困難的感知，我相信大腦之所以放大五官，是因為五官傳達了最重要的訊息。

下面的測量對你正確地感知耳朵位置特別重要，進而幫助你正確感知頭部側面的寬度，防止你削掉頭顱後面的一塊。

大多數初學者在畫側面像時，總是把耳朵畫得離其他五官太近，然後誤判頭顱的寬度，只好再次削掉頭顱，只不過這一次被削掉的是後方。（再看一次梵谷的畫，第 222 頁的圖 9-10 和圖 9-11，《木匠》裡有耳朵錯置的問題；《讀書的老人》中則有了解法。）其實，導致這極常見問題的原因仍然和尺寸恆常性有關。或許大腦認為臉頰和顎骨既無趣又令人厭煩，導致誤判眼睛和耳朵之間的空間。

和之前一樣，對於這個普遍問題最好的對策就是：用測量（目測）干擾你的大腦，然後**相信你的目測結果**。在你自己的頭上，用鉛筆測量內側眼角到下巴底部的長度（圖 9-17）。現在，維持剛才測量的結果，將鉛筆橫放在眼睛高度線上（圖 9-18），鉛筆的橡皮擦端位於你的外側眼角。你將發現那個長度會和耳朵後方的邊緣重合。我們每個人的耳朵位置不會有太大的差異。耳朵的尺寸差異很大，但是位置幾乎不變。

記得這句口訣：**眼睛到下巴的距離等於外眼角到耳朵後方的距離**。如果你記得這句話，就能避免畫人像時再犯同樣的錯誤。難以看見的不只是距離；而是你根本看不見，因為大腦（預設）的資料處理過程是你無法掌控的（圖 9-19）。

<div style="writing-mode: vertical-rl;">

另一個普遍錯誤：錯置的耳朵

</div>

＊ 我知道曾有這個案例：許多年前，有一位生來就沒有單側耳朵的小男孩。醫師替他重建了那隻耳朵，但是出乎意料地，醫師將人造耳朵放得太靠近前方了——這也是許多我的新手學生普遍會犯的感知謬誤。

另一件事也令人吃驚：直至今日，美國整形外科領域的醫師訓練仍不包括基本的繪畫感知技巧。

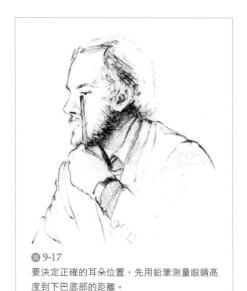

圖 9-17
要決定正確的耳朵位置，先用鉛筆測量眼睛高度到下巴底部的距離。

圖 9-18
維持測量結果，再測量外側眼角到耳朵後面的距離。兩個長度應該一樣。

圖 9-19
透過測量，你就能正確地定出耳朵後方的位置。將耳朵擺在太前面是很普遍的錯誤。

　　另一個能幫助正確擺放耳朵位置（而且也更合乎 R 模式）的方法，是想像一個等腰直角三角形。由於你現在知道兩個距離是相等的——眼睛到下巴、外側眼角到耳朵後面——所以你應該能把這三個點連接起來，看到一個等腰直角三角形，如圖 9-20。這個簡單的方法能將耳朵放在正確的位置。這個等腰直角三角形可以在模特兒臉上加以視覺化。在你的側面空輪廓上畫出等腰直角三角形，標出耳朵後方的位置。在畫人物側面時，這個視覺化的提醒有助於避免許多問題和錯誤。

　　我們還要在側面空輪廓上進行兩個測量。首先，將鉛筆橫放在一隻耳朵下面，像圖 9-21 那樣將鉛筆往前平行滑動。鉛筆會滑到你的嘴巴和鼻子之間的空間，這是你耳朵底部的高度。在側面空輪廓上畫一個記號（這只是大約的測量，因為每個人的耳朵尺寸有差異）。

接下來，我們必須找到後頸和頭顱會合的彎折點。這個點比你想像的要高一些（參見圖9-22）。在兒童畫中，細細的脖子通常直接被畫在橢圓形的頭部下面。這會讓你的畫產生問題：脖子變得太窄——參考第221頁的圖9-8b和圖9-9b。要檢查後頸和頭顱的交會點，先將鉛筆水平貼在耳朵下方，向後水平滑動到脖子後方。上下擺動你的頭部。你會找到頭顱和脖子的連接點——彎折點（見圖9-22）。在空輪廓上標出這個點。

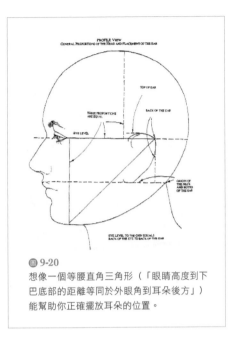

圖9-20
想像一個等腰直角三角形（「眼睛高度到下巴底部的距離等同於外眼角到耳朵後方」）能幫助你正確擺放耳朵的位置。

圖9-21
要根據五官的相關位置擺放耳朵底端，將鉛筆放在一隻耳朵的底端，向前平行滑動，確定該點和其他五官的相關位置。這個比例在每個人臉上有很大的差異，一定要檢查每位模特兒的比例。

相對於五官的正確位置

圖9-22
普遍的錯誤：誤植脖子和頭顱的連接點。要找到頭顱和脖子會合的彎折點，用鉛筆定出該點，水平向前滑動，找到彎折點和上唇的相關位置。

現在你需要練習一下這些感知活動。看看周圍的人。試著超越大腦對感知到的訊息所做的變化。練習感知真正的比例、真正的關聯性。很快，你就會看見每張臉孔都有相近的比例，不過每個人的細節和整體卻都出奇地獨特，變化多端。

你現在已經準備好畫側面肖像了。你將使用至今為止學到的所有技巧：

- 將注意力集中在複雜的邊緣和負空間上，直到你感覺到意識狀態的轉換，這時你的右腦處於主導位置，而左腦安靜下來。記住，這個過程需要一段不受打擾的時間。

- 審視視圖平面上所有角度與圖紙上垂直和水平的十字基準線和邊緣的關係。

- 測量尺寸關係，包括**視圖平面上的**——這個形體和那個相比有多大？

- 相信你的測量，畫出你看見的，不要質疑你的目測結果。避免任何內心的論斷，或幫正在描繪的臉孔貼上任何標籤。

- 把任何從你兒童畫中儲存或記憶下來的符號晾在一旁。

- 最後，感知五官等各種細節，不要因為預想某些部分比較重要，而改變或修訂視覺資訊。它們都很重要，而且每一個部分相對於其他部分都必須是完全的比例。大腦傾向於改變接收到的資訊，並且不讓你知道它動過什麼手腳，所以你必須跨越這種傾向。你的目測工具——鉛筆——能幫助你「得到」真實的感知。但你必須讓自己相信它。

★ 對模特兒做出語文論斷會影響你的感知，進而影響你的畫。

我記得有位學生當時正在畫一位男模特兒的側面肖像畫。我走到她身邊檢查她的畫，發現比例不對：頭的下半部和上半部相比太長了。我建議她再目測一下比例，修改她的畫。我看著她正確目測出所有比例。然後她擦掉錯誤之處，開始重畫。

當我再度回來檢查她的畫時，發現她又畫出了同樣錯誤的比例。我問她：「妳是不是心裡對模特兒有些想法？」

她說：「是啊，他的臉好長。」

在開始畫畫之前，如果你覺得現在有必要回顧一下學過的技巧，那麼請翻到前面幾章重溫記憶。實際上，回顧以前的那些練習將幫助你鞏固已學到的新技巧。溫習純輪廓畫特別有助於強化進入右腦的路徑，平息左腦的抱怨。

熱身練習

為了讓你更明白肖像畫中邊緣、空間和關聯性的重要性，我建議你臨摹一幅約翰·辛格·薩金特的作品《皮耶·高楚夫人》（*Mme. Pierre Gautreau*），他在 1883 年畫出這張美麗的側面肖像畫（圖 9-23）。

數世紀以來，臨摹大師作品一向是學畫的推薦做法。但是自從二十世紀中葉，許多美術學校開始反對傳統教學方法，臨摹大師作品因此受到摒棄。現在，作為一種訓練眼光的有效方法，臨摹又開始流行起來了。

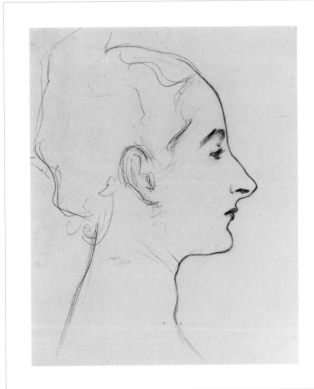

圖 9-23

約翰·辛格·薩金特，《皮耶·高楚夫人》，1883。這幅素描是薩金特為了一幅全身肖像畫《X 夫人》（*Madame X*）所做的練習，畫中人物是維吉尼·雅薇諾·高楚 (Virginie Avegno Gautreau)，身為美國人的她嫁給了巴黎銀行家。她是1880 年代中公認的巴黎美麗名媛之一。

《X 夫人》這幅畫在展出時曾引起一場醜聞，出自於依現今標準看來非常無謂的理由（晚禮服的一條肩帶稍微下滑）。

這齣醜聞結束了薩金特在巴黎的事業，他隨後很快移居到倫敦。雖說如此，他認為《X 夫人》這幅肖像是他最棒的作品。在 1916 年，他將畫賣給紐約大都會藝術博物館收藏，直至今日。

我認為臨摹偉大畫作對初學者來說非常有益。臨摹能強迫我們放慢速度，真正地觀看藝術家所看到的事物。我可以保證，如果你仔細臨摹任何大師級畫作，那幅圖像將永遠印在你腦海裡。由於臨摹過的畫作將成為大腦裡永遠的記憶，所以我建議你只臨摹那些重要藝術大師的作品。我們非常幸運，在這個時代，在書中或網路上都有偉大傑作的複製品可供參考或下載。

在你開始臨摹薩金特所畫的這幅皮耶·高楚夫人（又稱「X 夫人」）的側面肖像之前，請先讀完所有的指示。

你需要：

> ·圖紙
> ·削尖的 2B 寫字鉛筆和 4B 素描鉛筆，橡皮擦
> ·作為版面樣板的視圖平面塑膠板
> ·1 小時不受打擾的時間

你將使用觀看邊緣、空間、關聯性的技巧 ————————

1. 跟往常一樣，一開始先畫出版面。將視圖平面板放在圖紙中央，用鉛筆在紙上描出視圖平面板的外側邊緣。然後，在紙上輕輕畫上十字基準線。

2. 由於原圖是線圖，請勿替圖紙上底色。在這個練習裡你不需要考慮光線和陰影。輕輕畫上基準線。

3. 將透明視圖平面板直接放在薩金特的畫上，注意十字基準線在肖像畫中的位置。你會立刻明白這對你選擇基本單位和開始臨摹多麼有幫助。你可以直接在原作上檢查比例關係，並把這些部分轉移到你的臨摹畫上。

4. 選擇基本單位（耳朵或鼻子的長度，或是眼睛高度到下巴底部的長度）作為起始形狀或尺寸，再轉移到圖紙上。這個做法能保證你在版面之內的畫是正確尺寸，基本單位會是你比較測量時不變的單位。

依圖9-24所示，檢查編號1到10各部位的感知訊息。記住，所有邊緣、空間、形狀的位置都會和十字基準線及版面邊緣有關聯性，所有訊息都是在視圖平面板上目測得到的。

1. 額頭與髮際線相交的點在哪裡？

2. 鼻尖曲線最凸出的點在哪裡？

3. 額頭的角度／曲線是怎麼樣的？

4. 如果在鼻尖和下巴最凸出的兩點之間畫一條直線，這條線與垂直（或水平）線形成什麼樣的角度？

5. 額頭／鼻子旁邊的負空間是怎麼樣的？

6. 相對於十字基準線，脖子前面的那條曲線在哪裡？

7. 下巴和脖子之間的負空間是怎麼樣的？

8. 耳朵在哪裡？耳朵與十字基準線或基本單位的相關性如何？耳朵後面的位置在哪裡？

9. 脖子後面的角度／曲線是怎樣的？

10. 脖子後面和頭髮形成的負空間是怎樣的？

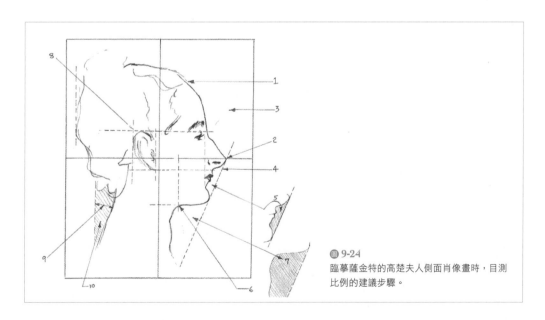

圖9-24
臨摹薩金特的高楚夫人側面肖像畫時，目測比例的建議步驟。

按照這個順序，逐一將這幅畫如拼圖般拼出來。將所有尺寸和基本單位做比較。只管畫出你觀看到的，其他什麼也別想。

仔細觀察，眼睛與鼻子相比時顯得多麼小，然後觀察嘴巴與眼睛的相關尺寸。當你透過觀察而破解出五官和整個頭顱的真正比例時，我保證你會非常驚訝。事實上，如果你將鉛筆放在五官上，會發現五官在整個形體中所占的比例很小。

畫好之後，將本書和你的畫作顛倒過來，比較兩幅畫。檢查你臨摹的薩金特畫作裡是否有任何錯誤（顛倒後會更容易看出來），進行任何有必要的修改。

現在，你已經準備好畫側面肖像畫了。你將會觀看到臉部輪廓絕妙的複雜性，見到你獨特、具創造性的線條慢慢演變成一幅畫作，並且觀察到自己將學到的技巧整合在繪畫過程中。你將會用畫家的觀看方法看見事物的本來面目，而不是看到事物那符號性的、經過分類與分析的、記憶中的外殼。打開門清楚地觀看你眼前的事物吧，你將畫出畫作，而那些圖像會讓觀看者更了解你。

如果是我親自向你們示範側面肖像的繪畫過程，我不會提及每個部分的名稱。我會用手指著與五官有關的各個區域，比如說「這個形狀、這個輪廓、這個角度，和這個形狀的曲線」，諸如此類。不過，可惜的是，為了在寫作時表現得更清楚，我必須提到這些部位的名稱。當我將這個過程寫成你在這本書裡讀到的文字指示時，也許會顯得繁瑣細碎。事實上，你的繪畫過程將會像一場無言而又奇特的舞蹈，或是一次令人興奮的探索，每一次新的感知都將神奇地與上一次和下一次感知聯繫起來。

請謹記這項提醒：作畫時避免提及各個部位的名稱，並請在開始之前閱讀完以下所有指示，然後試著不受干擾地進行畫畫。

現在，要來真的了：一幅側面肖像畫

你需要：

> 1. 最重要的是，你需要一位模特兒——任何一個可以擺姿勢讓你畫側面像的人。找到合適的模特兒並不容易。

許多人都不喜歡動也不動地維持相當時間的坐姿。一個解決辦法是去畫一個正在看電視或看書的人。另一個辦法是找到正在睡覺的人——最好是坐在椅子上睡覺，儘管這似乎不會經常發生！

2. 透明視圖平面板和簽字筆。

3. 兩張或三張圖紙，重疊著貼在畫板上。

4. 素描鉛筆和橡皮擦。

5. 兩把椅子，你坐一張，將畫板斜靠在另一張上。請看 ◉ 9-25 的前置準備。我要提醒的是，如果還有一張小桌子或凳子，甚至是第三張椅子，會很有幫助，你可以把鉛筆、橡皮擦或其他工具放在上面。

6. 至少 1 小時不受打擾的時間。

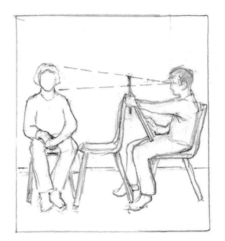

◉ 9-25　畫側面肖像的座椅設置。

你將這麼做

1. 跟往常一樣，一開始先畫出版面。以視圖平面板的外側邊緣當範本。

2. 輕輕替圖紙上底色。如此一來你就能用橡皮擦擦出亮面，用石墨粉加深陰影區域。（我將在下一章裡完整說明第四項技巧，感知光線和陰影。其實你已經有一些「明暗處理」的經驗了，我發現我的學生非常喜歡在這個練習中加上一些光線和陰影）。另一方面，你也許偏好在沒底色的紙上畫線條畫，就薩金特畫的那幅高楚夫人側面肖像。不論你的圖紙有無底色，都必須加上十字基準線。

3. 請模特兒擺好姿勢。模特兒面向左邊或右邊都可以，但在你的第一幅

側面肖像畫中，我會建議，如果你是右撇子，就讓模特兒面向你的左邊；若你是左撇子就讓模特兒面向你的右邊。只要這樣安排，你的手就不會在畫頭顱、頭髮、脖子和肩膀時遮住五官了。

4. 坐在離模特兒越近的地方越好。0.6 到 1.2 公尺最理想，而且不妨礙你和模特兒之間放上那把擺了畫板的椅子。再次參看圖 9-25 裡的前置擺設。

5. 接下來，用視圖平面塑膠板為你的畫構圖。閉上一隻眼睛，舉起上面夾了觀景窗的視圖平面板；前後上下移動視圖平面板，直到模特兒的頭部位於框架中令你滿意的位置——也就是說，任何邊緣都不顯得擁擠，而且脖子和肩膀有足夠的空間「支撐」頭部。你絕對不會想見到模特兒下巴是靠在版面底部邊緣上的那種構圖。

6. 決定好構圖之後，盡可能舉穩視圖平面塑膠板。接下來你將選擇一個基本單位——方便引導你畫畫的尺寸和形狀。我通常會使用模特兒眼睛高度到下巴底部的那段距離。然而，你可能會喜歡用另外一個基本單位——也許是鼻子的長度或者鼻子底部到下巴底部的距離（圖 9-26）。

7. 選擇好基本單位後，直接用簽字筆在視圖平面塑膠板上標出這個單位的高度。然後，按照你在之前練習中學到的步驟，將這個基本單位轉移到你的圖紙上。你可能需要回顧第 8 章的圖 8-15、8-16 和 8-17。同時，你也許還會想在視圖平面板上標出頭髮的最頂端和後腦上與眼睛高度相對的點。將這些記號轉移到圖紙上，作為畫出整個頭部的概略指引（圖 9-27）。

8. 這時，你就可以開始畫了，並且有信心自己最後能夠畫出精心選擇的構圖（圖 9-29）。

我必須再次提醒你，儘管一開始的過程顯得很繁瑣，但以後它就會變得自動自發而且快速到你根本還沒察覺到，就已經開始畫了。讓你的大腦在許多複雜過程中漫遊，而不去思考一個個步驟，就像是：敲開雞蛋分開蛋黃和蛋白；步行穿越沒有紅綠燈的繁忙十字路口；為晚餐做好餐桌擺設。想像一下，如果以上這些技巧都得用語言敘述出來，該會有多少步驟說明。

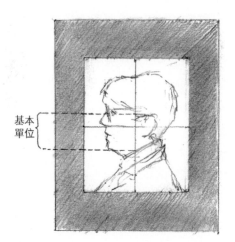

9-26
選擇你的基本單位，也許是眼睛高度到下巴底部的距離。假如想要更小的基本單位，也許是鼻子下方到下巴底部的距離。

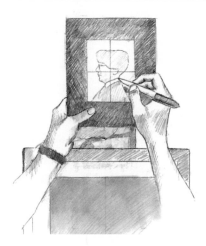

9-27
用簽字筆在視圖平面板上標出基本單位，如果你想，也可以標出模特兒頭部的幾個主要比例，比如頭髮最頂端、頭髮最後方的邊緣，以及脖子後方。下一步是將基本單位和任何參考點轉移到圖紙上。

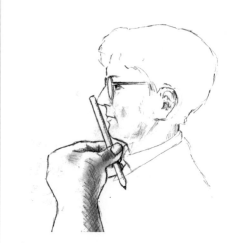

9-28
閉上一隻眼睛，在視圖平面板上拿著鉛筆，你可以看到鼻尖到下巴的角度。它所形成的負空間能幫助你看見並且畫出臉孔下半部的輪廓。

9-29
這個時候你可以開始畫了，相信你自己能畫出經過仔細選擇的構圖。

隨著時間和練習，畫畫的起始步驟就會幾乎自動地完成，讓你能專注於模特兒和構圖上。你將幾乎察覺不到自己如何選擇基本單位、測量它的尺寸，將它畫在圖紙上。我記得發生過這麼一件事：我的一名學生忽然意識到自己「就這麼開始畫了」。她不禁驚呼：「我正在畫畫！」經過時間和練習，同樣的事情也會發生在你身上。

9. 凝視側面輪廓前的負空間，開始將這個負空間畫出來。檢查鼻子和垂直線的相關角度。垂直豎起鉛筆來檢查也許會有幫助，或者你也可以使用觀景窗。記住，負空間的外側邊緣就是版面的外側邊緣，但是為了更容易看見負空間，你也可以畫一條新的、更近的邊緣線。請看圖 9-28，透過將鉛筆放在視圖平面上的鼻尖和下巴曲線最凸出的點來檢查角度。

10. 你也許想擦乾淨頭部周圍的負空間。這能幫助你將頭部當作一個整體來觀看，把頭部從底色中區分出來。另外，你也可以選擇加深頭部周圍負空間的色調，或者不管頭部周圍的色調，只著重頭部區域之內。（參見本章結尾的範例。）這些是基於個人美感偏好的選擇——是眾多選擇中的幾種。

11. 如果你的模特兒戴眼鏡，畫出眼鏡邊緣周遭的**負空間**（記住閉上一隻眼睛來看你模特兒的兩維圖像）。從旁邊看這副**被壓平**在視圖平面上的眼鏡形狀，會和你所知道的眼鏡該有的形狀完全不同（圖 9-30）。

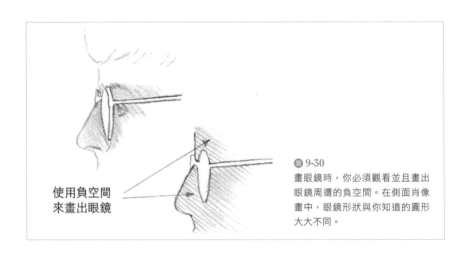

使用負空間
來畫出眼鏡

圖 9-30
畫眼鏡時，你必須觀看並且畫出眼鏡周遭的負空間。在側面肖像畫中，眼鏡形狀與你知道的圓形大大不同。

12. 將鼻孔下方的形狀視為負空間（圖 9-31）。

13. 參照鼻樑上最向內凹的曲線，找到眼睛的相對位置。參照水平線，檢查眼瞼的角度（圖 9-32）。

14. 檢查嘴巴中心線（雙唇會合處的邊緣）的角度。只有中心線才是嘴巴真正的邊緣——上唇和下唇的外輪廓只有顏色深淺的變化。一般來說，最好輕輕畫出這個色調變化的邊界，特別是描繪男性時。注意，在側面肖像中，嘴巴的中心線——真正的邊緣——形成的角度相對於水平線通常是向下降的。不要猶豫，畫出你看到的（圖 9-32）。

圖 9-31
觀察鼻孔下方的空間。每位模特兒此處的形狀都不一樣，必須特別觀察。

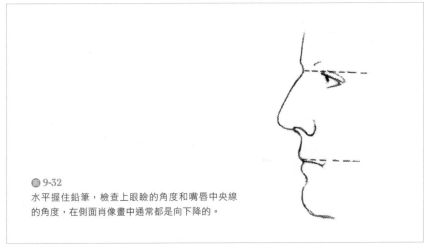

圖 9-32
水平握住鉛筆，檢查上眼瞼的角度和嘴唇中央線的角度，在側面肖像畫中通常都是向下降的。

15. 用鉛筆測量（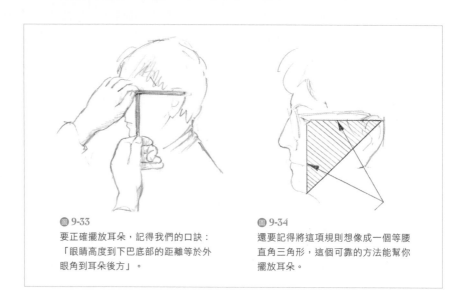9-33），你還可以檢查耳朵（只要你看得見）的位置。為了把耳朵放在畫面中正確的位置，回想一下我們的口訣：**眼睛高度到下巴底部的距離等於外眼角到耳朵後方**。還要記得這裡會形成一個等腰直角三角形，能在模特兒頭部上被視覺化（9-34）。

16. 檢查耳朵的長度和寬度。耳朵總是比你以為的大一些。把這個尺寸與側面肖像中的其他五官進行比較（9-34）。

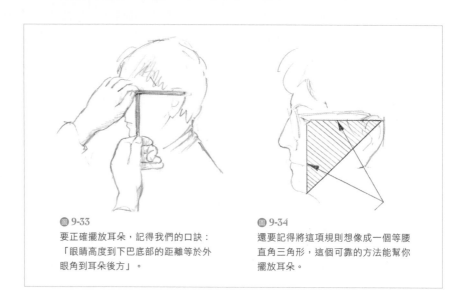

9-33
要正確擺放耳朵，記得我們的口訣：「眼睛高度到下巴底部的距離等於外眼角到耳朵後方」。

9-34
還要記得將這項規則想像成一個等腰直角三角形，這個可靠的方法能幫你擺放耳朵。

17. 檢查頭部最頂端曲線的高度——如果你的模特兒正好理了平頭或只有很薄的一層頭髮，那也就是頭髮或頭顱的最頂端邊緣（9-35）。

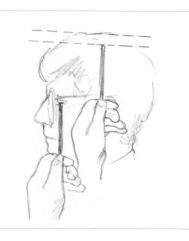

9-35
檢查頭髮最頂端和我們口訣的相關位置：「眼睛高度到下巴底部的距離等於眼睛高度到頭顱頂部」。頭髮有厚度，每位模特兒都不同，所以一定要對你眼前的模特兒進行目測。

18. 在畫後腦時，請按照以下順序進行目測：

- 閉上一隻眼睛，伸出手臂，完全垂直地握住鉛筆，手肘打直，目測眼睛高度到下巴底部的距離。

- 然後，維持剛才的測量結果，將鉛筆轉向水平，檢查外側眼角到後腦的距離。這個距離應該也是一個單位（到耳朵背面）多一點，也許是1：1.5，或甚至是1：2，如果頭髮很厚的話。**記住這個比例**，抹除鉛筆上的測量結果。

- 接下來，將比例轉畫到圖紙上。使用鉛筆**重新測量在畫中眼睛高度到下巴底部的距離**。用大拇指按住這個測量結果，鉛筆轉為水平，測量外側眼角到耳朵背面的距離，然後是到頭部（或頭髮）背面的距離。做一個記號。也許你不相信自己的目測結果。如果你的目測夠仔細，這些測量結果是正確的，你的任務是相信眼睛告訴你的事實。學會信任自己的感知，是把畫畫好的關鍵之一。

19. 在畫模特兒的頭髮時，你**不想做**的會是畫出髮絲。學生們經常問我：「你如何畫頭髮？」我認為這個問題其實是：「教我一個又快又簡單、能畫出漂亮頭髮的方法。」但答案是：「仔細觀察模特兒（獨特）的頭髮，畫出你看到的。」如果模特兒的頭髮是亂糟糟的捲髮，學生可能會反應：「你不是認真的吧？我得全部畫出來？」

但其實真的沒有必要畫出每根髮絲和髮捲。觀者希望看到的是你表達出來的頭髮特徵，特別是靠近臉孔的那些頭髮。找出頭髮中較深色的區域，把這些區域當成是負空間。找出頭髮主要的方向動態，每束頭髮或波浪彎曲的準確位置。右腦喜歡複雜的事物，它會完全沉浸在對頭髮的感知中，而且在肖像畫中你對這部分的感知記錄能夠營造出強烈的效果，就像 圖 9-36 的《驕傲的梅西》（*Proud Maisie*）。需要避免的是那些薄弱、世故、符號性的「頭髮」記號，它們就像直接在肖像畫的頭顱上寫下「頭－髮」兩個字。只要提供觀者足夠的線索，他們就能推測出大致的頭髮紋理和質地，而且實際上，他們非常享受這樣做。

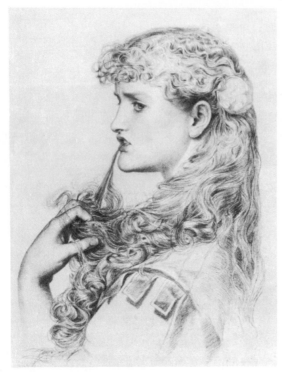

🔵 9-37
用桑迪斯的畫練習看出等腰直角三角
形,並且注意《驕傲的梅西》的頭髮
後方邊緣有多遠。與眼睛高度到下巴
底部的距離相比,外側眼角到頭髮後
方的比例約為 1:1 ⅔。

🔵 9-36
藝術家在《驕傲的梅西》中展現的感
知和描繪能力對畫作來說非常重要,
並且對觀者欣賞時的喜悅發揮重大貢
獻。多花點時間描繪模特兒的頭髮是
值得的。記得,右腦對時間的消逝沒
有概念,而且很喜歡複雜的事物。

安東尼・腓德烈・奧古斯塔斯・桑
迪 斯(Anthony Frederick Augustus
Sandys,1832-1904),《驕傲的梅
西》。倫敦,維多利亞和艾伯特博物
館(Victoria and Albert Museum)。

這裡是幾個特別提出的建議:

- 留意頭顱/頭髮的大致形狀,確定你畫出了那個形狀。瞇起眼睛凝視
 模特兒的頭髮,讓細節變得模糊,觀看大片的高光落在哪裡,大片的
 陰影區在哪裡。

- 需要特別注意頭髮的特徵（當然，整個觀察過程是不靠字詞的，雖然我在這裡必須用字詞來說明過程）。模特兒的頭髮是捲曲而濃密的嗎？流暢又有光澤的嗎？是自然捲嗎？還是又短又硬？

- 開始時先畫出髮際線處的一些頭髮細節，並且界定出亮暗區域的形狀、頭髮各部分的角度和弧線。（請見本章結尾的示範作品。）

20. 最後，為了使側面肖像更完整，畫出脖子和肩膀，為頭部提供必要的支撐。衣服細節的多寡是另一項取決於個人美感的選擇，沒有嚴格的規定。主要目的是為畫中的頭像提供足夠的細節——也就是說合乎肖像畫的認知，並且要確保衣服的細節是錦上添花，而非反客為主搶走頭像的焦點。請看 🔲 9-36 的例子《驕傲的梅西》。

幾個進一步的提示：

- **眼睛**：你可能已經注意到，眼瞼也有厚度。眼球在眼瞼的後面（🔲 9-38）。在畫虹膜時（也就是眼睛裡有顏色的部分），**不要直接畫虹膜**，而是應該畫出眼白的形狀（🔲 9-38），把眼白當作是與虹膜共用邊緣的負空間。透過畫出眼白部分的形狀（負空間），你就可以得到正確的虹膜形狀，因為你繞開了你所記得的虹膜符號。注意，這種繞行技巧適用於所有你認為「難畫」的東西。將注意力轉移到緊鄰的形狀或空間並將它畫出來，就是善用「共用邊緣」這個方法，畫出「簡單的部分」，同時就能得到難畫的部分。

🔲 9-38
注意眼瞼也有厚度。而且即使是在側面肖像中，虹膜仍往往使人想到強烈的圓形符號。要避免這個錯誤，就先將眼白部分當成負空間畫出來。

🔲 9-39
觀察睫毛從眼瞼向下方生長，然後（有時候）會向上翹。還有，與水平線相比，上眼瞼會有角度地向後方斜降。這個角度會隨模特兒不同而有個別差異。

你可以觀察到，睫毛從眼瞼向下方生長，然後（有時候）會向上翹。整個眼睛的形狀從側面的前端向後斜降，形成一個角度（圖 9-39）。這是由於眼球位於周圍都是骨頭的結構中間。觀察模特兒眼睛的這個角度（會隨模特兒不同而有個別差異），它是非常重要的細節。

- **脖子**：利用脖子前面的負空間來感知下巴下方和脖子的輪廓（圖 9-40）。檢查脖子前方弧線與垂直線所形成的角度。一定要檢查脖子後面與頭顱相交的點，它通常位於鼻子或嘴巴的高度。

- **衣領**：不要畫衣領，因為衣領也是強烈的符號。因應的做法是，將脖子視為負空間來畫出領口的頂部，也使用負空間來畫出領尖、衣服的開領以及脖子以下的背部輪廓，就像圖 9-40 和圖 9-41。（這個繞行技巧一定管用，因為衣領周圍的形狀和空間很難命名，通常也沒有既有的符號去干擾感知。）

圖 9-40
利用脖子前面的負空間觀察脖子角度。人們傾向於將脖子畫成垂直邊緣，但是輪廓通常有斜度。

圖 9-41
衣領往往使我們想到有尖角的形狀符號。要避免這個錯誤，就畫出領子周圍和下方的負空間。

　　恭喜你畫出了生平第一幅側面肖像畫！你現在使用感知技巧時應該有一些自信了。別忘了在你遇見的臉孔上練習觀看和目測技巧。電視為我們的練習提供了很多理想的模特兒，畢竟，電視螢幕就是一個「視圖平面」。即使你無法畫出電視中這些免費的模特兒，因為他們鮮少靜止下來（除非你的電視有「靜止」功能），你仍然可以練習打量邊緣、空間、角度和比例。很快，這些感知活動會變得自動自發，你就可以「看穿」大腦所進行的「尺寸恆常性」變化了。

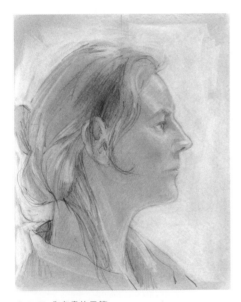

● 9-42 作者畫的示範

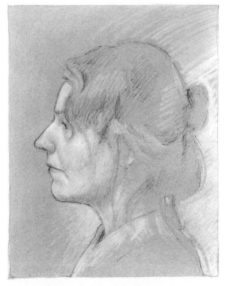

● 9-43 講師布萊恩‧波麥斯勒畫的示範

兩種繪畫風格的另一個例子。講師布萊恩‧波麥斯勒和我坐在葛蕾絲‧甘迺迪（Grace Kennedy）的兩旁，為學生們畫出這兩幅示範畫。葛蕾絲也是我們講師群的一員。布萊恩和我使用相同的材料，相同的模特兒，相同的光線。

研究這兩頁中的畫作。請注意這些畫作中各式各樣的風格。用鉛筆做測量，以確認畫中的比例。

在下一章裡，你將學習繪畫的第四項技巧，對光線和陰影的感知。主要的練習將是一幅完整的、具有色調和體積感的自畫像，它將把我們帶回到「指導前」自畫像，並進行兩者的比較。

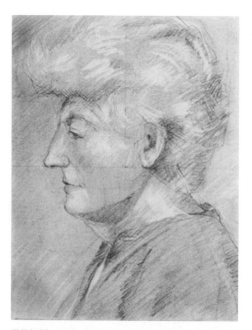

道格拉斯·里特（Douglas Ritter）的畫

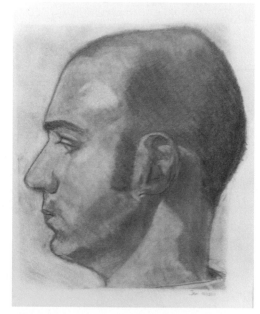

珍妮佛·波文（Jennifer Boivin）畫的彼得·波文（Peter Boivin）

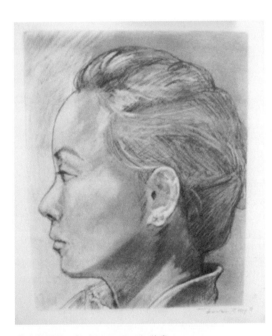 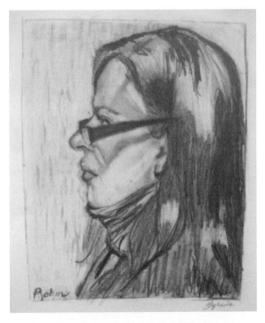

學生翠西亞・高（Tricia Goh）的畫　　學生史蒂芬妮・貝爾（stephanie）畫的羅蘋（Robin）

Chapter 10
感知光線、陰影和完形
Perceiving Lights, Shadows, and the Gestalt

林布蘭，《散髮的自畫像》（*Self-Portrait with Loose Hair*），約繪於 1631 年，145 x 117 公釐。阿姆斯特丹，國家博物館（Rijks Museum）。

荷蘭畫家林布蘭的這幅自畫像是蝕刻版畫，他在金屬板上刮出線條，並上了油墨進行印刷。藝術家幾乎全部使用交叉線表現出形象的亮面和暗面。你可以看到林布蘭畫出的眼睛並不等高，近年的研究發現這個特徵也許增強了他出色的觀察能力。據哈佛研究人員[*]指出，不等高的雙眼也許能產生近似閉上一隻眼睛以移除雙目視覺的效果。林布蘭這雙不對稱的眼睛出現在他許多自畫像中（超過 80 幅畫作、蝕刻版畫以及素描），這些畫裡都清楚描繪出他的眼睛。這些出色的自畫像反映了林布蘭不遺餘力的自我觀察，以及深刻的自省，在這幅引人入勝的蝕刻版畫中也明顯可見。

研究人員發現在林布蘭的畫作和素描裡，不等高的眼睛是右眼，但是在蝕刻版畫裡則是左眼。有此差異的原因在於蝕刻版畫是從蝕刻金屬板印刷而成，所以和原始板上的圖像左右相反，而金屬板則跟畫作和素描一樣，是依照鏡中反射所見而繪製的結果。

[*] 瑪格麗特‧S‧李文斯頓（Margaret S. Livingstone）和貝維爾‧R‧康威（Bevil R. Conway），〈林布蘭是否為立體視盲？〉（*Was Rembrandt Stereoblind？*）（通訊），《新英格蘭醫學期刊》（*New England Journal of Medicine*）351 期（12）2004 年 9 月 16 日，第 1264-1265 頁。

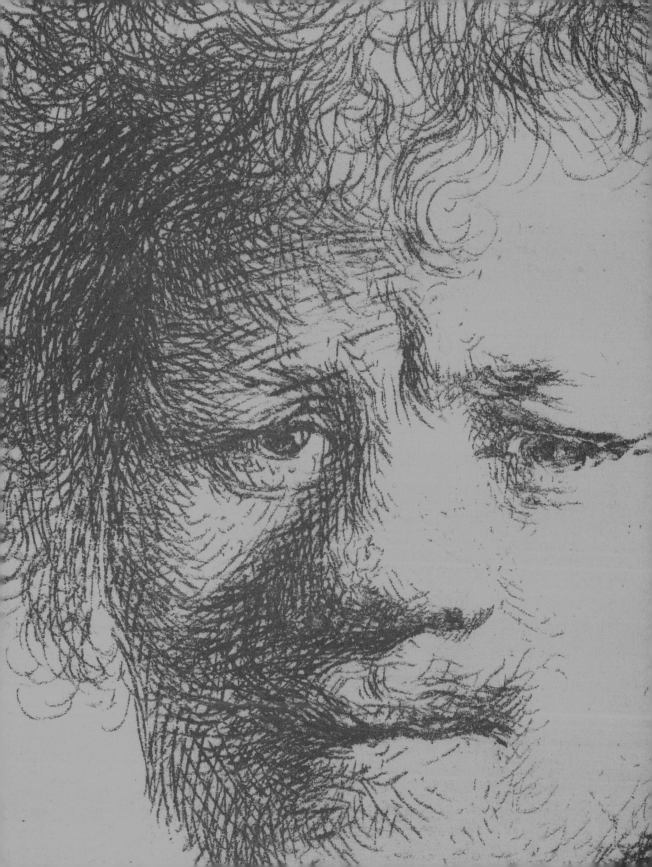

10 感知光線、陰影和完形 ■ ■ ■ ■ ■
Perceiving Lights, Shadows, and the Gestalt

　　現在你已經得到了繪畫前三項感知技巧——**對邊緣、空間和關聯性的感知**——的經驗，那麼你應該已經準備好將這三項技巧與第四項技巧，也就**是對光線和陰影的感知**，融合在一起。在目測關聯性的大腦伸展運動以及努力之後，你將會發現描繪光線和陰影特別有收穫，這也是學畫畫的學生通常最渴望的一項技巧。它能藉由所謂「明暗處理」（shading）的技巧，幫助學生們畫出立體感。這種「明暗處理」的技巧在美術領域的正式術語是「光線邏輯」（light logic）（見圖 10-1）。

　　這個術語名符其實：光線落在形體上，按照邏輯創造出亮面和暗面。看看亨利·福瑟利的自畫像（圖 10-2）。顯然，畫面中呈現出一個光源，也許是一盞燈。光線照在離光源最近的那邊臉上（由於福瑟利面對你，所以是你的左邊）。按照邏輯，光線被擋住的地方就形成陰影，例如，鼻子後面。我們每天時時刻刻感知到這個 R 模式的視覺資訊，因為它使我們看到周圍物體的立體形狀。但是，如同其他的 R 模式處理過程，對光線和陰影的觀看始終位於意識層級之下：我們感知事物時，並不「知道」自己看到了什麼。

高光
頂端陰影
反射光

投射陰影

圖 10-1

學生伊莉莎白·阿諾德（Elizabeth Arnold）的畫作。

光線邏輯。光線（合乎邏輯地）落在物體上，進而形成光線和陰影的四種面向：

1. 高光（highlight）：最亮的光，位於光源直接照射在物體上的地方。

2. 投射陰影（cast shadow）：最暗的陰影，因物體阻擋住光源的光線而產生。

3. 反射光（reflected light）：一種較暗淡的光線，光線照在物體周圍的表面而又反射到物體上。

4. 頂端陰影（crest shadow）：位於圓形物體頂端的陰影，位於高光和反射光之間。頂端陰影和反射光一開始比較難看見，但它們是在平坦的紙上「凝聚」形體，產生立體幻象的關鍵元素。

圖 10-2

亨利 · 福瑟利（Henry
Fuseli，1741-1825），《畫
家的肖像》（*Portrait of the
Artist*）。倫敦，維多利亞和艾
伯特博物館。

在福瑟利的自畫像中找出四種
光線邏輯。

1. **高光**：額頭、臉頰等。

2. **投射陰影**：因鼻子、嘴唇、
 手的遮擋所形成的陰影。

3. **反射光**：鼻樑側邊和臉頰側
 邊。

4. **頂端陰影**：落在鼻子、臉頰、
 太陽穴頂端的陰影。

　　第四項畫畫的基本構成技巧需要學習有意識地觀看，和依據它們的
內部邏輯畫出所有的光線和陰影。這對大多數學生來說是新的學習過
程，如同學習觀看複雜的邊緣、負空間、角度和比例的關聯性等新獲得
的技巧，大腦都需要新的神經通路。在本章中，我會教你如何觀看並且
描繪光線和陰影，在畫中創造「深度」或立體感。

★　（就我看來）理想情況下，藝術學習應該依以下的過程進行：對邊緣（線條）的感知延伸到對
　　形狀（負空間和正形）的感知，以正確的比例和透視（目測）來作畫。從上述技巧延伸到對明
　　暗度的感知（光線邏輯），再延伸到將顏色視為明暗度的感知，從而發展成上色的彩繪。

光線邏輯也要求你學習觀看明暗色調的差別。這些色調的差別被稱為「明暗度」（value）。蒼白、淡薄色調的明暗度「高」，而暗色調的明暗度「低」。

一個完整的明暗度量表涵蓋了位於頂端的純白，直到位於底部的純黑，[21] 位於兩端的刻度之間有數千種細微的層次差別。藝術家們通常使用簡化的量表，有時只有八個，有時是十個或十二個在亮暗之間平均分配的色階。

2010 年，倫敦大學學院出版了一篇研究，標題為〈不會畫畫的美術系學生〉（Art Students Who Cannot Draw）＊。作者們在最後一段建議了解決之道：

「教導複雜任務時，通常需要將內容豐富、多面向的任務，比如歌唱，拆解成個別組成部分（音高、韻律、讀譜、嗓音控制、呼吸等）。這項研究揭露了一個可能性：美術科系學生也許可透過詳細的技巧指導，習得最低程度的複製技巧，比如準確呈現角度和比例。」

我絕對同意這個說法，因為這種繪畫教學方式是我畢生的職志，從本書 1979 年的第一版開始。該研究的作者們提到了我的書，但是也許並沒閱讀書的內容。

在這一章裡，我們將重點放在第四項「最低程度」的組成技巧，學習觀看和描繪光線及陰影。我們將這個技巧加入你已經學會的三項基本技巧，也就是如何觀看和畫出：

· **邊緣**——共用輪廓
· **空間**——負空間
· **關聯性**——關乎角度和比例

下一個技巧就是：

· **光線和陰影**——「光線邏輯」

第五項、也就是最後一項基本構成技巧，是對**完形**（Gestalt）的感知，這並不需要指導。完形就是理解**事物自身**或**事物的真實存在**，這種理解源自於對構成整體的個別部分，以及整體本身進行的專注觀察，而且整體會大於個別部分的總合。

由於語文的、符號的、分析的技巧主要由左腦控制，並不適用於畫寫實畫，要進入右腦視覺的、空間的技巧，我們的主要策略就是：**向大腦提出一項左腦會拒絕的任務。**

＊ C·麥克馬努斯（C. McManus），蕊貝卡·張伯倫（Rebecca Chamberlain），菲一文·路（Phik-Wern Loo），臨床、教育及心理健康研究所。《美學、創意，以及藝術心理學》（*Psychology of Aesthetics, Creativity, and the Arts*），2010 年第 4 卷第 1 期，第 18-30 頁。

[21] 有時候明暗度量表有時候是水平的，通常白色在左方，黑色在右方。

在鉛筆素描中，最亮的部分是紙張本身的白色。（請看福瑟利畫作中額頭、臉頰和鼻子上的白色部分。）最暗的顏色則由鉛筆線條聚集排列而成，石墨本身的深淺決定了所能畫出的最深色。（請看福瑟利的鼻子和手掌投下來的深色陰影。）福瑟利透過各種各樣運用鉛筆的方法：如平塗（solid shading）、交叉影線（crosshatching）以及組合式技巧等，表現出最亮到最暗之間的不同色調。實際上他還將橡皮擦當作繪畫工具，擦出許多白色的形狀。（比如福瑟利額頭上的高光區。）

L 模式除了不想處理負空間、顛倒資訊、或目測的弔詭之外，它也同樣奇怪地拒絕去感知光線和陰影。我認為它的拒絕是因為光線及陰影稍縱即逝——就算模特兒只是稍微移動，所有的光線和陰影都會變成**新的、不同的形狀**。這些形狀因而無法被命名，不能被任何有作用的 L 模式給分類或歸納。因此，專注在光線和陰影上是另一種讓左腦晾在一旁的有效辦法。

因此你需要學會如何以意識層級來觀看光線和陰影。為了示範我們其實是**詮釋**而非僅僅**觀看**光線和陰影，請看🔲 10-3，古斯塔夫·庫爾貝上下顛倒和正向的自畫像。倒過來，它看起來就完全不一樣了——主要是陰暗和光亮區域形成的圖樣。現在，看看正向的那一幅。你將發現光線和陰影的圖樣似乎改變了，或者說，消失在頭部的立體形狀之中了。這又是畫畫的另一項弔詭：如果你根據自己的感知畫出陰暗和光亮區域的形狀，欣賞畫作的人將一點也不會注意到這些形狀。不僅如此，觀者還會好奇你是如何讓你的畫看起來這麼「真實」，也就是說，顯得如此立體。

這些特殊的感知與其他所有繪畫技巧一樣，一旦你將自己的認知轉換到藝術家的觀看模式，就能輕而易舉地獲得。大腦的相關研究指出，右腦除了能夠精確感知暗面的形狀，還能從這些陰影圖樣中得出意義。接著，得出的意義被傳達到語文系統中，由語文系統對這些圖像進行命名。

R 模式究竟是怎樣靈機一動，了解到光亮和陰暗區域組成圖樣的真正涵義呢？其實，R 模式能夠透過對不完整資訊的推斷，想像出整個圖像的意義。右腦似乎不會被資訊的缺失給嚇著，而且就算資訊不完整，

它還是會非常愉快地努力「理解」整體圖像。例如，請看看◉ 10-4 的圖樣。在每張畫中，你可能會注意到自己先是看到黑／白圖樣，接著才感知它們會是什麼。

右腦受損的病人往往無法辨認如◉ 10-4 這種複雜、斷續的陰影圖樣所代表的意義。他們只能看到不規則的亮面和暗面形狀。試著將本書倒過來，你就可以大約看見那些病人們所看到的圖樣了——一群無法命名的形狀。你在繪畫中所要完成的任務，就是像這樣觀看暗面的形狀，即使一臂之遙以外的圖像是正向的，而且你完全清楚那些形狀的意義。

圖 10-4

在傳統的肖像畫中，畫家一般讓模特兒（如果是自畫像，則是他們自己）擺出以下三種姿勢中的一種：

❶ **全臉或正面像**：模特兒直接面對畫家（若是自畫像，則是面對鏡子），畫家可以完全看到模特兒臉孔的兩側。參見圖 10-5 薩金特的《歐林皮奧‧福斯寇》和圖 10-6 莫里索的自畫像。

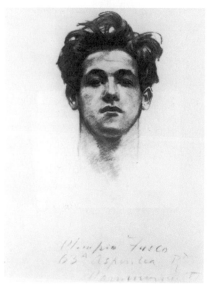

圖 10-5
約翰‧辛格‧薩金特，《歐林皮奧‧福斯寇》（*Olimpio Fusco*），約繪於 1905-1915 年。華盛頓特區，科科倫藝術館（The Corcoran Gallery of Art）。全臉或正面像。

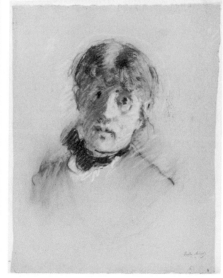

圖 10-6
蓓特‧莫里索（Berthe Morisot，1841-1895），《自畫像》（*Self-Portrait*）。約繪於 1885 年。全臉或正面像。

❷ 側面或側視角：這是你在上一章所畫的角度。模特兒面向畫家的左側或右側，畫家只能看到模特兒臉孔一邊的側面。側面自畫像相當少見，也許是因為設定多面鏡子的手續過於複雜。

❸ 四分之三側面視角：模特兒面向藝術家左側或右側 45 度角左右的位置，藝術家可看到模特兒整張臉孔的四分之三——一邊的側面（二分之一）加上轉向另一邊的側臉的一半（四分之一）。參見◉10-7霍普的自畫像。

請注意，正面和側面的姿勢基本上不會有什麼變化，四分之三側面則可以有很多變化，擺出的姿勢有時幾乎只剩下側面，有時幾乎是整張臉，但這些姿勢都仍稱為「四分之三側面」。參見◉10-8羅塞蒂繪製的珍·波登肖像。

◉ 10-7
愛德華·霍普（Edward Hopper，1882-1967），《自畫像》（Self-Portrait），1903。白紙上的蠟筆畫。史密森學會國家人像畫廊。四分之三側面視角。這位藝術家為自己左半邊頭部上的陰影色調幾近均勻，然而觀者還是能「觀看到」藏在陰影裡、幾乎沒有任何著墨的左眼。

◉ 10-8
但丁·加百利·羅塞蒂（Dante Gabriel Rossetti，1828-1882），《珍·波登，後來的威廉·墨利斯夫人，扮成桂妮維爾皇后》（Jane Burden, Later Mrs. William Morris, as Queen Guinevere）。都柏林，愛爾蘭國家畫廊。幾乎是側面視角的四分之三視角，但仍被定義為四分之三視角。

我們將要借重你先前學會的三項技巧來學習第四項技巧：光線和陰影。為了讓這個過程有效用，你必須利用觀看邊緣的技巧，找出光線與陰影交接處，把亮面和暗面的形狀當成是正面和負面形狀來觀察，準確看見光和影的角度和比例。在這一課裡，所有的基本技巧都會統整起來，成為「全面性」技巧。

比起其他技巧，第四項技巧更能強烈引發大腦從不完整資訊中想像出完整形狀的能力（如同你在圖 10-4 看到的黑／白圖樣）。透過光線和陰影所提示的形狀，你能讓觀者看見其實並未被畫出來的東西。而且觀者的大腦總是能夠正確地理解。如果你提供了正確的線索，觀者就能看到那不可思議的畫面，而且你根本不用畫出來！

有個極佳的例子可以見證這個現象：請你再看一次愛德華・霍普的《自畫像》（圖 10-7）。在這幅四分之三側面肖像裡，藝術家以強烈的光打亮一側臉孔，另一側則在很深的陰影裡。如果你將畫上下顛倒，就會看見那側陰影中的臉幾乎沒有色調變化。但是一轉正之後，我們就能隱約看見陰影中的眼睛，甚至能看見其實根本不在那裡的眼睛所流露出的表情。

這種光線／陰影的魔力還有一個更驚人的例子，愛德華・史泰欽 1901 年的照片《手持畫筆和調色盤的自拍像》（*Self-Portrait with Brush and Palette*），見圖 10-9。光線的邏輯告訴我們，史泰欽在他的上方左側安排了一個集中光源，他的右臉和位於眉骨陰影中的左眼全都位於很深的陰影裡。這些暗面形狀為五官雕鑿出了立體感。就算我們看不見細節，還是能夠**想見**臉上的五官和表情。它們比真實還真實，因為大腦引發了詮釋。

事實上，使用光線／陰影畫畫時，你只要提供最少的細節，就能使觀者將圖像補全，而且觀者的右腦也會很樂意合作。學習這個「藝術家的小把戲」和圖像有關：在你畫畫的時候，不時地瞇眼審視畫面，看看是否能夠「看到」你想表達的形狀。而且當你「看到」它──也就是線索已足以引發出可令人想見的圖像時──馬上停止！好幾次當我在研習營中看著新手學生描繪光線和陰影，都會急切地說：「停！已經行了。你已經畫出來了！」

🖼 10-9

愛德華‧史泰欽（Edward Steichen，1879-1973），《手持畫筆和調色盤的自拍像》，攝於 1901 年，
印於 1903 年。攝影，凸版照相，未裝框，8 7/16 x 6 3/8 英寸。洛杉磯郡立美術館，奧黛莉和希尼‧厄爾瑪
斯（Audrey and Sydney Irmas）收藏，愛德華‧史泰欽家族（Estate of Edward Steichen）允許使用，
數位圖像 © 博物館協會／LACMA／紐約藝術資源庫。這是光線／陰影魔法的絕佳範例。

圖 10-10
史泰欽的《自拍像》
局部細節。

　　要練習這個光線和陰影的遊戲，我建議你臨摹史泰
欽的四分之三視角自拍像——只有頭部即可，像圖10-10
那樣。但是首先，我必須針對正面視角和四分之三視角
的頭部比例，給你幾個簡短的指示。當然，下面列出的
所有比例都能輕易地目測出來，但是我們的學生發現，
某些指引很有幫助。重要的是記得，尺寸恆常性和形狀
恆常性會來攪局，有些比例很難準確地目測。

★　藝術圈裡有一個有意思的說法 ：每一位藝術家都需要有人拿著大鐵鎚站在身後，讓藝術家知道
　　何時該停手。

259

圖 10-11
全臉像圖解。請注意，這個圖解只是人
類頭部比例的概略參考，每個人的頭部
比例都不盡相同。不過，個體的差別往
往非常微小，必須要經過仔細的感知，
才能畫得肖似。

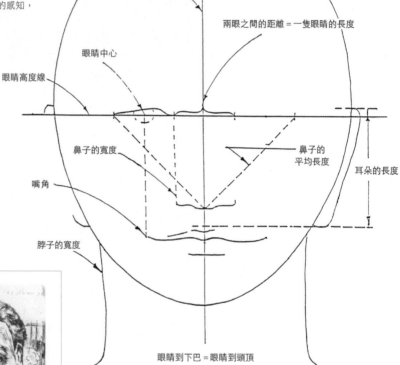

中軸

兩眼之間的距離 = 一隻眼睛的長度

眼睛中心

眼睛高度線

鼻子的寬度

鼻子的
平均長度

嘴角

耳朵的長度

脖子的寬度

眼睛到下巴 = 眼睛到頭頂

圖 10-12
這是一個有趣範例，請注意五官傾斜
的表現。即使頭部傾斜而且中軸隨之
傾斜，但眼睛高度線卻仍呈水平線，
導致五官看起來是傾斜的。文生·
梵谷（蝕刻版畫，1890）。華盛頓
特區，國家藝術畫廊，羅森瓦爾德
（Rosenwald）收藏系列。

圖 10-13
無論頭部如何傾斜，中軸和眼睛
高度線始終相交成直角。

圖 10-14
圖解梵谷畫作中人物的傾斜狀態。

請見◉10-11的正面像圖解。然後拿著這本書坐在鏡子前面，還有一張紙和一支鉛筆。你要做的就是觀察並且畫出自己頭部各個部分的關聯性。**請注意，鏡子就是你的視圖平面。**先暫停一下，思考這一點——我相信你會看見其中的邏輯。你的人像被壓扁在鏡子表面，如果你坐得夠近，就可以在鏡子上直接目測角度和比例。

❶ 看著你鏡中的臉，想像一條中軸把你的臉分成兩半，而眼睛高度線與中軸相交成直角。將你的頭向一邊稍微歪斜，如◉10-13所示。注意，無論你的頭向哪個方向傾斜，中軸和眼睛高度線都維持著直角。（我知道，這純粹只是邏輯，但許多初學者經常忽視這個事實，以致於畫出的五官如梵谷蝕刻版畫那樣歪斜，見◉10-12、◉10-14。）

❷ 首先，在紙上畫一個空輪廓（橢圓形），以及劃分圖像的中央軸（見◉10-11）。然後，觀察並用鉛筆測量你自己頭上的眼睛高度線（如◉9-13和◉9-14）。它應該在頭部一半的位置。在橢圓形空輪廓裡畫一條眼睛高度線。為了確保這個位置在畫裡的準確性，請務必要測量。

❸ 透過鏡子觀察：與一隻眼睛的寬度相比，兩眼之間的距離大概有多寬？沒錯，兩眼之間的距離與一隻眼睛的寬度應該是相等同的。將眼睛高度線約略分成五等分，如◉10-11所示。標出兩隻眼睛內、外眼角的位置。眼睛之間的距離依每張臉孔的不同而有些微差距，但僅是些微的。即使只是6公釐左右的差距，也會被視為雙眼「相距非常近」或「相距非常遠」。

❹ 在鏡中觀察你的臉。在眼睛高度線和下巴之間，鼻子末端的位置會在哪裡？這是人類頭部所有五官中變數最大的部分。你可以在自己臉上想像一個顛倒的等腰三角形，兩隻眼睛的外眼角是確定三角形底邊寬度的兩個點，而鼻子末端是三角形的頂點。這個法則非常可靠。在橢圓形中標出你鼻子末端的位置。這個倒三角形的長度會根據你的鼻子長度（長一點或短一點），而與◉10-11的圖例有所不同。現在請畫出這個三角形。

❺ 嘴巴的中線（中間的唇線）應該在哪個水平位置呢？大約在鼻子和下巴之間三分之一的位置。在空輪廓中標出其位置。同樣地，這個比例會隨每張臉孔有所變動。

❻ 再一次透過鏡子觀察你的臉：如果從兩隻眼睛的內眼角向下畫兩條直線，這兩條直線將與什麼相交呢？應該是鼻孔的外側。鼻子比你以為的要寬。請在空輪廓上標出。

❼ 如果從雙眼瞳孔的正中心向下各畫出一條直線，將與什麼相交呢？應該是你兩側的嘴角。這個比例也各有不同，但是一般來說嘴巴比你以為的要寬。請在空輪廓上標出。

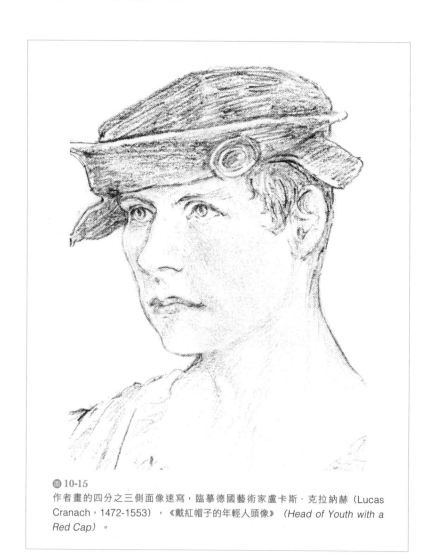

📖 10-15
作者畫的四分之三側面像速寫，臨摹德國藝術家盧卡斯‧克拉納赫（Lucas Cranach，1472-1553），《戴紅帽子的年輕人頭像》（*Head of Youth with a Red Cap*）。

⑧ 如果讓你的鉛筆在眼睛高度線上水平向外移，它將與什麼相交呢？應該是你耳朵的頂端。請在空輪廓上標出。

⑨ 從耳朵的底部水平向內移，將到達哪個位置？對於大多數臉孔來說，應該會是鼻子和嘴巴之間的位置。耳朵比你以為的要大。請在空輪廓上標出。

⑩ 感覺你自己的臉和脖子：與耳朵前面下顎的寬度相比，你的脖子應有多寬呢？你將看見你的脖子幾乎與下顎差不多寬——對某些男性來說，應該一樣寬或者更寬。在空輪廓上標出。注意，脖子比你以為的要寬。

⑪ 現在在其他人身上測驗你的每一項感知，可以使用人的照片，或電視螢幕上的人。經常練習觀察——首先是在不做測量的情況下，然後如果有必要，再透過測量來驗證；練習去感知五官中這部分和那部分的關聯性；去感知臉與臉之間獨特又細微的差異；不斷地觀看、觀看、再觀看。最終，你將記住以上那些概括的測量結果，而且你不再需要像我們一直做的那樣，用 L 模式來分析這些測量結果。但是現在，最好先一邊記得大致的比例，一邊多多練習觀察每一張臉孔的獨特性。

文藝復興時期的藝術家在終於解決了比例問題之後，就開始熱衷於四分之三側面像。我也希望你能選擇這視角來畫你的自畫像。儘管四分之三側面像有點複雜，但是畫起來時非常令人入迷。

年幼的兒童很少在畫人時選擇四分之三側面像，他們幾乎總是只畫側面像或完整的正面像。到了大約十歲左右，孩子們開始嘗試畫四分之三側面像，也許這是因為這種側面像特別能表現出模特兒的個性。年輕的藝術家在畫這種側面像時遇到的都是同樣的老問題：四分之三側面像會讓視覺感知跟兒童早期在側面像和正面像中所發展出的符號形狀產生衝突，而那些符號形狀在十歲時便已在記憶中根深柢固。

這些衝突到底是什麼？首先，像你在📷 10-15 中看到的那樣，鼻子看起來與在正面像裡看到的鼻子不一樣。在四分之三側面像裡，你能看到鼻尖和一邊的鼻側，鼻子底部因此顯得**特別寬**。其次，臉兩邊的寬度不一樣——一邊比較窄，一邊比較寬。第三，轉過去的那一側眼睛會比另

外一隻眼睛**窄一些**，形狀也有點不同。第四，在轉過去的那邊臉上，嘴巴從中點到嘴角的距離比另一半的距離要**短一點**，而且形狀也不一樣。我們記憶中代表五官的符號幾乎總是對稱的，所以和我們感知到的**不對稱**五官相衝突。

解決這個衝突的辦法，當然就是畫出你在鏡子／視圖平面中看見的東西，既不要質疑為什麼是這個樣子，也不要改變感知到的形狀，以求符合既存記憶中那一組對稱的五官符號。關鍵永遠都是：在事物所有獨特而奇妙的複雜性中，觀看到其本來面目。不過我的學生們覺得，如果我能指出一些觀看四分之三側面比例的小竅門，會很有幫助。那麼，讓我再次一步一步地指導你完成整個過程，給你一些方法，幫助你在腦中清楚地感知。再重申一遍，我在實際示範繪製四分之三側面像時，不會提及每個部分的名稱，只會用手來指。你在畫的時候，也不要向自己提到任何部分的名稱。實際上，畫畫的時候你應該試著不和自己說話。

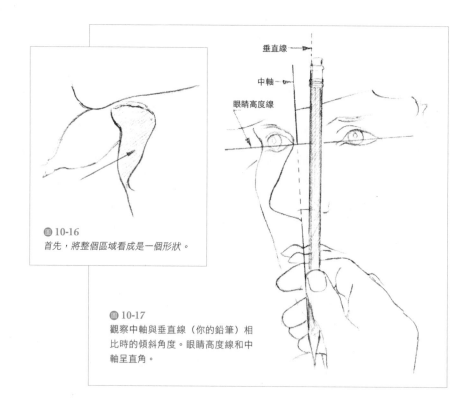

圖 10-16
首先，將整個區域看成是一個形狀。

圖 10-17
觀察中軸與垂直線（你的鉛筆）相比時的傾斜角度。眼睛高度線和中軸呈直角。

（圖中標示：垂直線、中軸、眼睛高度線）

❶ 再一次，準備好紙和鉛筆，坐在鏡子前面。要坐得夠近，讓你可以在鏡面上的人影進行目測。先將你的頭部擺成完整的正面像，然後轉向（向左或向右皆可），直到鼻尖幾乎碰到轉過去那邊臉頰的外輪廓，像圖 10-18 那樣。你可以將整張臉看成是一個閉合的形狀。現在你觀看到的就是你完整的一邊臉孔再加上四分之一——換句話說，就是鏡子／視圖平面上被壓平的四分之三側臉。

❷ 觀察你的頭部。感知有一條**中軸**——一條想像出來的、穿過臉孔正中央的直線。在四分之三側面像（以及正面像）裡，中軸會穿過兩個點： 一點是鼻樑中點，另一點在上嘴唇中央。把這條中軸想像成一條正好穿過鼻子內部結構的細鐵絲（圖 10-17）。將鉛筆垂直舉到一臂遠的地方，對著鏡子裡的反射影像，檢查頭部中軸的角度和傾斜度。你的頭部可能有傾斜的特徵，或者這條中軸也可能是完全垂直的。

❸ 接下來，你可以觀察到**眼睛高度線與中軸形成直角**。這個觀察結果能幫助你避免畫出歪斜五官（圖 10-17）。測量頭部的眼睛高度線，再觀察一次，眼睛高度線會正好在整個頭部一半的位置。記得，你的鏡中反射圖像已經**被壓平**在鏡子／視圖平面上了，所以你不需要閉起一隻眼睛。

❹ 現在，在你的草稿紙上練習畫出四分之三側面像的線條畫。你要使用的是變化式輪廓畫的步驟：慢慢地畫，目光專注在邊緣，並感知相關的尺寸和角度等。同樣地，你可以從任何地方開始畫。我傾向於先畫出位於鼻子和轉過去的臉頰輪廓之間的形狀，因為這個形狀容易觀看，一如圖 10-16 和圖 10-17 所示。注意， 這個形狀可以被視為「內部的」負空間形狀——一個你說不出名稱的形狀。

❺ 盯著這個形狀，直到你可以清楚地觀看它。畫出這個形狀的邊緣。由於這些邊緣是與其他部分共用的，同時你也將畫出鼻子的邊緣。在你畫好的形狀裡有一隻眼睛，帶有四分之三側面眼睛的奇特結構。記得，畫好這隻眼睛的原則就是：**不要認為自己在畫眼睛**。畫出眼睛周圍的形狀。你可以按照圖 10-18 所標示的 1、2、3、4 順序畫出來，當然，任何順序的結果都是相同的。首先是眼睛上方的形狀（1）， 然後是緊鄰它的形狀（2），接下來是眼白的形狀（3），最後是眼睛下方的形狀（4）。**試著不要想自己在畫什麼**。只要用眼睛看，畫出每一個形狀就行了。

❻ 接下來，找出**靠近你的那一側臉上眼睛**的準確位置。在鏡子裡，你會觀察到內側眼角位於你頭部的眼睛高度線上。特別需要注意的是，這隻眼睛與鼻子邊緣的距離。這個距離幾乎永遠等於靠近你的那一側臉上眼睛的寬度。記得參考圖 10-19 上的這個比例。學生在畫四分之三側面像時最常犯的錯誤是，將眼睛畫得離鼻子太近。這個錯誤會影響到之後其他的所有比例， 足以破壞整張畫。確保你自己（透過目測）觀看到這個空間的寬度，並畫出你看見的。順便提一句，文藝復興早期的藝術家花費了半個世紀來找出這個特定的比例。當然，我們現在受益於他們那得來不易的洞察力。

❼ 接下來畫**鼻子**。檢查你在鏡中的反射圖像，看看鼻孔邊緣與內側眼角之間的關聯性：從內側眼角向下畫一條與中軸平行的直線，可稱為「目測線」（圖 10-19）。記住，**鼻子比你以為的要大**——只管畫出你所看見的鼻子底部和鼻孔。

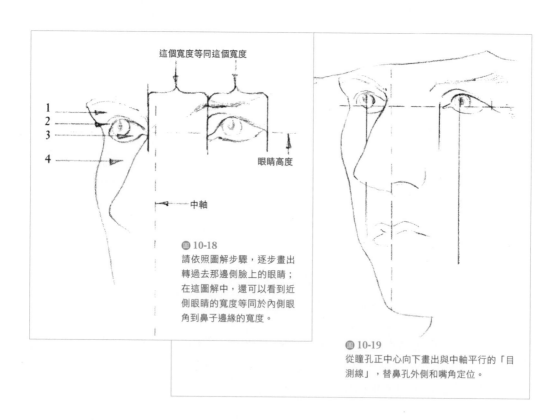

這個寬度等同這個寬度

1
2
3

4

眼睛高度

中軸

圖 10-18
請依照圖解步驟，逐步畫出轉過去那邊側臉上的眼睛；在這圖解中，還可以看到近側眼睛的寬度等同於內側眼角到鼻子邊緣的寬度。

圖 10-19
從瞳孔正中心向下畫出與中軸平行的「目測線」，替鼻孔外側和嘴角定位。

⑧ 觀察相對於眼睛的**嘴角**位置（◨ 10-19）。然後觀察嘴巴中線的位置和準確的弧度。這條弧線對於掌握肖像的表情來說很重要。不要自言自語說著部位名稱。視覺感知就在那裡等著被看見。試著準確畫出你看到的——準確的邊緣、空間、角度、比例、光線和陰影。接受你的感知，不要懷疑它們。

⑨ 觀察**上唇和下唇的邊緣**，記住，通常會以淺色線條畫出些微色差來定位上下唇，因為它們沒有實在的邊緣或分明的輪廓。

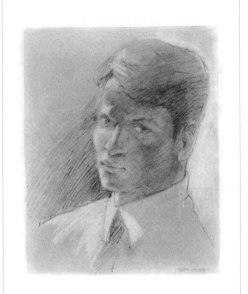

◨ 10-20
作者畫的四分之三側面像，《班達魯》（*R. Bandalu*）。留意比例、五官位置，還有傾斜的中軸與眼睛高度線呈直角。

⑩ 看著**轉過去的那一側頭部**，觀察嘴巴周圍空間的形狀。再一次注意這半邊的嘴巴中線，也就是分開上下唇的那條準確弧度。這條輪廓在中軸兩側的弧度會有不同（參見第 262 頁◨ 10-15）。

⑪ 找到**耳朵**的位置。我們必須稍微更改側面像中關於耳朵位置的口訣，因為在四分之三側面像中，得再考慮到轉過去那側的四分之一臉孔。

側面像口訣：
眼睛高度到下巴底部＝**外側**眼角到耳朵後方

改成

四分之三側面像口訣：
眼睛高度到下巴底部＝**內側**眼角到耳朵後方

你可以透過測量你的鏡中倒影來感知這個比例。然後，要注意耳朵的頂端在什麼位置，以及耳朵的底端位置（◨ 10-15）。

　　想像知名攝影師愛德華·史泰欽來拜訪你，同意當你的肖像模特兒。這位藝術家有些嚴肅，安靜又多思緒（參見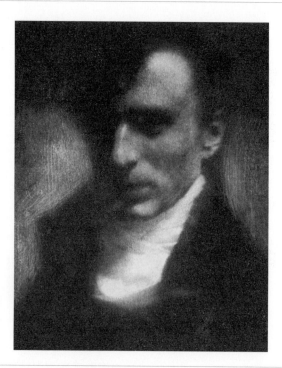10-21）。

　　進一步想像，陰暗的房間裡，你安排了一盞聚光燈，從上方朝史泰欽的左側照下來，照亮了他的額頭頂部，但是眼睛和大部分的臉孔都壟罩在深色的陰影中。花一點時間，有意識地觀看光線和陰影相對於光源，如何有邏輯地呈現出效果。然後將本書上下顛倒過來，看見陰影形成的圖樣。模特兒背後的牆面稍有光線，勾勒出他深色的頭部和肩膀。

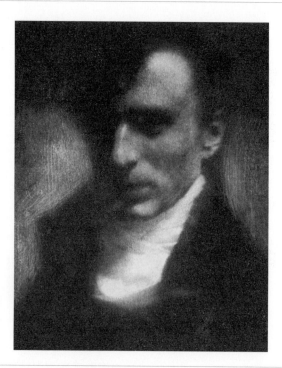

● 10-21
為了練習使用強烈的光影圖樣，在你開始畫自畫像之前，我建議你臨摹這幅史泰欽的《自拍像》細節。

你需要：

1. 4B 素描鉛筆。

2. 橡皮擦。

3. 透明視圖平面塑膠板。

4. 一疊圖紙，大約三到四張，貼在畫板上。

5. 炭精條和一些餐巾紙。

你將這麼做 ───────────────

在開始之前，請讀完這個練習的所有指示。

1. 跟往常一樣，使用其中一個觀景窗的外側邊緣，在圖紙上畫出版面邊緣。這個版面的寬度和高度將與臨摹品具有相同的比例。

2. 用炭精條替圖紙上底色，直到無法更深的程度。

3. 將視圖平面板放在本書中的史泰欽自拍像上。視圖平面塑膠板上的十字基準線將立刻告訴你應該把畫中重要的點放在哪裡。如果你想，可以顛倒畫，至少顛倒著畫出亮面和暗面的位置。

4. 在有底色的圖紙畫上十字基準線，可是這一次使用有垂直邊緣的削尖橡皮擦（見 ◎ 10-22），在紙上**擦出一條細線**，而不是在已經很深的底色上再畫線。擦掉的十字基準線很容易去除，只要塗抹它們再和底色混和就可以了。

◎ 10-22
先將圖紙塗上深底色。使用削尖的橡皮擦精確擦出線條。用 4B 或 6B 鉛筆加深陰影區域。

5. 決定基本單位，也許是鼻子的長度，或鼻子頂點到下巴底部這塊明亮形狀的長度；或是從鼻子底部到下巴底部的長度。記得，史泰欽自拍像裡的每個細節之間都有環環相扣的關聯性。正是基於這個原因，你可以任選一個基本單位，而且最終都能得到正確的關聯性。

6. 依照第 201 頁 🖼 8-15、🖼 8-16、🖼 8-17 的指示，將基本單位轉移到圖紙上。

以下我提供的步驟程序僅僅是參考建議。你可以按照自己的意願使用完全不同的步驟。同時還需注意的是，我只是因為教學目的才提及畫中各個部分的名稱。在你畫的時候，盡可所能不靠字詞地去觀看亮面和暗面的形狀。我了解這麼做並不容易，但當你持續作畫，不靠字詞思考將成為你的第二天性。

7. 你將用削尖的橡皮擦來「畫畫」。先輕輕擦出臉孔主要的亮面形狀、白色領巾、領子及肩膀後面柔和的形狀，永遠根據基本單位來檢查這些形狀的尺寸、角度以及位置。你可以將這些亮面形狀看成是與暗面形狀共用邊緣的負空間。透過正確觀看和擦出亮面形狀，你將「自動」獲得畫中的所有暗面形狀。

8. 瞇起眼睛，觀看最亮的亮面在哪：額頭頂部、白色領巾、鼻子上的高光。將這些區域擦到最亮的程度。

9. 用 4B 鉛筆加深頭頂四周的區域。觀察眉毛下方的陰影、臉部的陰影區域、鼻子下方、下唇下方，以及勾勒出下巴形狀的陰影。

10. 要保持色調變化的平緩，記得，陰影區域反映出的資訊幾乎大同小異，他們近乎有著均勻的色調。然而，臉孔和五官會從這些陰影中浮現出來。這些感知其實來自於你的大腦，它會對不完整的資訊加以想像和推測。畫這幅畫時，最難做到的就是拒絕大腦的誘惑，不把太多的資訊堆到畫上！讓這些陰影保持它們的本來狀態，並相信觀者有能力推測出畫中人物的五官、表情、眼睛，以及其他一切（🖼 10-23）。

11. 在這個階段，你已經完成「塊狀式」的畫面布局了。剩下的就是細部描繪，進行「修飾」將畫作完成。請注意，由於原始作品是攝影，而你使用的是鉛筆，所以很難用鉛筆去重現確切的質感和色調。不過，

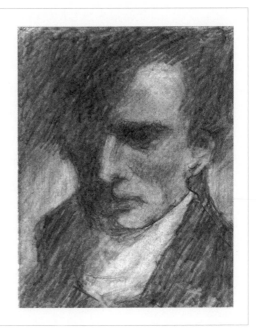

 10-23

一開始先輕輕擦出主要的亮
面形狀,永遠根據你的基本
單位檢查這些形狀的尺寸、
角度以及位置。用 4B 或 6B
鉛筆畫出顏色最深的地方。
這幅畫最難的地方會是努力
拒絕給觀者太多資訊。讓陰
影維持陰影,觀者才能「看
見」五官和表情。

　　儘管你是在臨摹史泰欽的自拍像,這幅畫仍然是**你的**作品。你獨特的
繪畫風格和重點選擇將會從中顯現出來。

12. 在完成每一個步驟後,往後退幾步,將你和畫之間的距離拉遠一點,
　　稍微瞇起眼睛,微微左右轉動你的頭,看看整個圖像是否已經開始浮
　　現了。試著去觀看(或者用一個更準確的詞,想像)哪些地方你還沒
　　畫出來。把這張浮現在腦海中的想像圖像當作藍圖,去增加、改變,
　　並鞏固你畫中的樣貌。你會發現自己的心思不時地來回轉換:一會兒
　　在自己的畫上,一會兒在想像上,一會兒又回到自己的畫上。千萬要
　　節制! 只要提供觀者夠用的資訊,讓他們想像的感知足以產生正確的
　　圖像就可以了。千萬不要畫得太過。

13. 在你修飾這幅畫的時候,試著將注意力集中到原作上。你所遇到的任
　　何問題,答案都在原作裡。例如,你會想讓自己的畫具有與原作相同
　　的臉部表情。達到這個目的的辦法就是,認真仔細地觀察原作中亮面
　　和暗面的準確形狀。比如說,顴骨下方的陰影和上唇周圍較淺色區域

的形狀。注意觀察嘴角旁的小陰影。試著不要用語言向自己描述臉部表情：表情會從亮面和暗面形狀中自然浮現出來。

14. 只管將你觀看到的——畫下來，不多也不少。你也許會很想畫「眼睛」。不要畫！讓觀者在你的畫中玩一回大腦的遊戲，「觀看」沒畫出來的訊息。你的任務是作出微微的提示，就像藝術家／攝影師的做法。

<div style="float:left">在你完成後</div>

在臨摹史泰欽的自拍像時，你一定會對這幅作品中的細膩和力量，以及從陰影裡浮現出來的史泰欽其人個性和特徵，留下深刻的印象。我希望這個練習讓你嘗到了光線／陰影畫的力量。當然，比這更大的滿足將來自於——你為自己畫一幅自畫像。

<div style="float:left">用交叉影線畫出陰影</div>

在我們進入下一個練習「你的自畫像」之前，我要向你展示怎麼畫出「交叉影線」（crosshatch）。這個繪畫術語是指：透過畫下一片「如地毯狀」、有角度並產生交叉的鉛筆斜線，營造出畫作中色調和明暗度的變化。◉ 10-24 就是一個幾乎全部用交叉線構成的色調畫作範例。

我剛開始教畫畫時，以為畫交叉線是很自然的行為，根本就不用教。後來我才知道這種想法是錯誤的。用交叉線畫出陰影的能力是受過訓練的藝術家的記號，對大部分學生來說，這個技巧必須透過教導才能學會。如果你瀏覽過這本書中眾多畫作的複製品，會看到幾乎每一幅畫作都有一些以線條畫成的陰影區域。你還會注意到，用交叉線畫陰影的方式有許多

★ 「生命中最滿足的時刻發生在一瞬間，當熟悉的事物突然間變得嶄新，如同戴上了閃耀奪目的光環……這種突破太不常發生了，因此顯得如此罕見；而我們大部分的時間好像都深陷在世俗和瑣事的困擾中。令人震驚的是：新的發現或發明，就是在這些看起來很世俗的瑣事基礎上產生的。唯一不同的是我們的感知，我們是否準備好用一種全新的角度來看待它，在剛才還陰影籠罩的地方，看到某種規律或圖案。」
——愛德華・B・林德曼（Edward B. Lindaman），《用未來時態思考》（Thinking in Future Tense），Broadman Press，1978。

種，就像使用它的藝術家一樣多。看起來，每位藝術家都有自己畫陰影的風格，就像個人的「簽名」一樣。過不了多久，你也會有自己的風格。現在，我會教你這種技巧，以及幾種傳統的交叉線陰影畫法。

你需要紙和一支削好的鉛筆，2號（HB）寫字鉛筆或4B素描鉛筆都行。

圖 10-24　　這幅球體的色調畫幾乎全是用交叉線條畫出來的。

你將這麼做 ─

1. 握好鉛筆，筆尖穩固地朝下，伸展手指，畫出一些平行記號，這些記號統稱為一「組」（如圖 10-25 所示）。透過手腕以下整隻手的來回移動畫出每條記號。手腕保持固定的位置，每畫下一條線時，手指稍微把鉛筆往內收一點。當你完成一「組」大約八到十條平行線時，把手掌和手腕移到一個新的位置，畫出新的一組。先試著朝向你的方向畫幾組，然後再試著朝背著你的方向畫幾組，看看哪個方向對你比較自然。也試著改變線條的角度和長度。

2. 多練習幾組線條，直到你找到適合你的線條方向、速度、間距和長度為止。

3. 下一個步驟是畫出「交叉」組。在傳統的交叉影線畫法裡，交叉組的角度只與原始組有些微的不同，如圖 10-26 所示。這個些微的角度製造出非常好看的波浪圖樣，並使畫面產生微光和通透的效果。試著畫畫看。圖 10-27 展示了如何使用交叉線畫出立體形態。

4. 透過增加交叉的角度，能夠達到一種不同風格的交叉線效果。在 🔳 10-28 裡，你可以看到各式各樣用交叉線畫出陰影的例子：全交叉（線條交叉的角度是直角）、交叉輪廓（一般用有點彎曲的線條）和回弧線條（線條的尾部帶有輕微的、不經意的弧形），如 🔳 10-28 最頂端的例子。交叉影線有無數種風格。

5. 如果想增加色調的暗度，只要在斜線組上重複堆疊斜線組就可以了，如 🔳 10-29 阿爾豐司‧樂格羅斯人像畫中的左臂部分。

6. 練習，練習，再練習。不要一邊講電話一邊亂撒亂畫，而是認真地練習交叉影線——可以練習畫出有陰影的幾何模型，如球體或圓柱體。（請看 🔳 10-30 中的例子。）

如同我提到的，對大多數人來說，交叉線畫法不是天生的技巧，但是透過練習很快就能掌握。我向你保證，熟練地、個性化地使用一些交叉影線能使你的作品賞心悅目、令人讚賞。

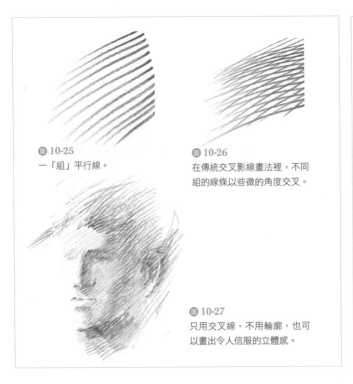

🔳 10-25
一「組」平行線。

🔳 10-26
在傳統交叉影線畫法裡，不同組的線條以些微的角度交叉。

🔳 10-27
只用交叉線，不用輪廓，也可以畫出令人信服的立體感。

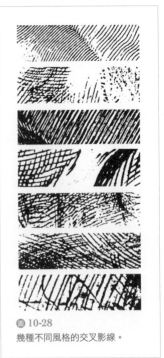

🔳 10-28
幾種不同風格的交叉影線。

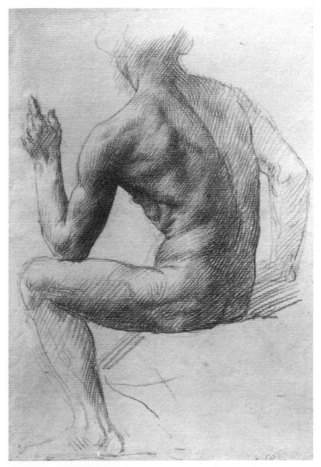

🖼 10-29
要創造出深色，只要堆疊起不同的斜線組，如畫中的背部和左臂。
阿爾豐司‧樂格羅斯（Alphonse Legros），紅色粉筆及紙。紐約
大都會藝術博物館。

🖼 10-30
練習用交叉影線畫出立體形態。

添加陰影，畫出連續色調

在畫連續色調（continuous tone）的區域時，並不使用不連貫的交叉線條。使用鉛筆時力道要輕。鉛筆的動作可以是來回重疊，也可以是重複畫圓，動作從較暗區域持續到較亮區域，如果有必要，還可以再回到較暗的區域。這樣就可以創造出均勻的色調了。大多數學生在畫連續色調時不會有太大的問題，但是為了作出均勻調節的色調，還是應該多練習。▣ 10-31 查理斯・西勒繪製的貓在椅子上睡覺畫作，其複雜的光線／陰影優異地呈現出這項技巧。

▣ 10-31
均勻調節出連續色調的傑出例子。查爾斯・西勒（Charles Sheeler，1883-1965），《貓的幸福》（Feline Felicity），1934。白紙上的蠟鉛筆畫。哈佛大學佛格美術館（The Fogg Art Museum）。路易絲・E・貝騰斯基金（Louise E. Bettens Fund）購入。

★　　如果有時候，你一開始畫圖時語文系統仍然很活躍，最好的對應之道就是作一小段簡短的純輪廓畫練習，臨摹任何複雜的物體——揉皺的紙就很適合。純輪廓畫似乎能強迫大腦轉移到 R 模式，因此是畫任何主題前很好的熱身方式。

在這本書的課程裡，我們從最基本的線條畫開始，以完全的寫實畫作結。「相似」（modeled）、「有色調」（tonal）、「具體積感」（volumetric）這些術語將用來形容你接下來要完成的畫作。從這個練習開始，你將不斷地透過不同的主題來練習繪畫的五項感知技巧。這些基本技巧很快就會融合成一項全面性技巧，而你將發現自己「就這樣畫起來了」。你將能靈活地從對邊緣的感知轉移到對空間的感知，然後到角度和比例，再到光線和陰影。沒多久，你開始變得自動自發使用這些技巧，而在一旁看你畫畫的人們會深感驚訝。我相信你將發現自己觀看事物的方式變得不同了，而且我希望對你和我所有學生來說，透過學習如何觀看和畫畫，生活將變得更豐富多彩。

在完成這些課程以後，隨著你持續的繪畫創作，你將發現自己使用這些基礎構成元素時的獨特風格。你的個人風格將會演變成流暢、有力的筆跡（如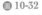 10-32莫里索的自畫像），或美麗而又柔弱精緻的繪畫風格，或是濃重有力的風格，如庫爾貝的自畫像（第 254 頁 10-3）。也許，你的風格將變得越來越精細，就像西勒的畫那樣（ 10-31）。

記住，你總是尋找著自己觀看和作畫的獨特方式。然而，無論你的風格如何演變，你都是使用著邊緣、空間、關聯性，以及（通常會但不總是必備的）光線和陰影，而且你將會用你自己的方式表現出事物的本質（完形）。

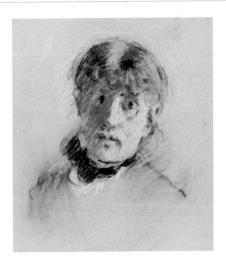

 10-32
柔和，纖細又輕鬆的繪畫風格。蓓特·莫里索，《自畫像》，芝加哥美術學院。全臉或正面像。

畫自畫像，
你需要：

- 圖紙：三到四張（當作鋪墊），貼在畫板上。

- 削尖的鉛筆和橡皮擦。

- 一面鏡子，你也可以坐在浴室裡的鏡子或更衣鏡前面。

- 簽字筆。

- 炭精條。

- 面紙或餐巾紙，用於擦出底色。

- 一盞落地燈或檯燈，用來照亮你頭部的半邊（圖 10-34 裡是一盞便宜的落地燈）。

- 一頂帽子、圍巾或頭巾，如果你認為這是個好主意的話。

圖 10-33
畫自畫像的環境配置。你的鏡子（視圖平面）應該位於一臂之遙，讓你能直接在鏡子上目測。

正式畫畫前的預備步驟

1. 首先，在圖紙上畫出版面邊緣，上好底色。你可以選擇任何程度的色調。你可以從淺底色開始畫一幅「高調」（意即色調光亮）的作品，也可以從戲劇化的暗底色開始畫一幅「低調」（意即色調灰暗）的作品。或

者，你更願意使用中間色調。無論如何，一定要輕輕地畫出十字基準線，若底色很深，則是用橡皮擦擦出基準線。注意，在這個練習中，你不需要視圖平面塑膠板。鏡子本身就是視圖平面。

2. 一旦上好底色，就可以進入繪畫狀態了。請看圖 10-33 的擺設。你需要一張給自己坐的椅子，和一張放置繪畫工具的椅子或小桌子。就像你在圖中看到的那樣，你要把畫板斜靠在牆上。一旦你坐下來，就開始調整牆上的鏡子，讓你能夠舒適地看到自己的倒影。另外，鏡子應該調整為離你坐的地方有一臂遠。你要既能直接目測鏡中的圖像，又能直接在你的臉孔和頭顱上觀察鏡子中的測量結果（圖 10-35）。

3. 調整燈的位置，藉由轉動頭部，抬高或降低下巴，整理帽子或頭飾（如果你有的話）來擺出各種姿勢，直到你在鏡子裡看見自己喜歡的光影構圖。你可以選擇畫正面像，也可以選擇畫四分之三側面像，而且如果選擇畫四分之三側面像，你還可以決定頭要轉向左還是轉向右。

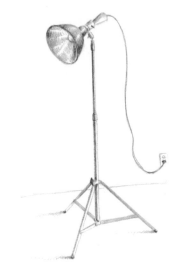

圖 10-34
可移動的燈能幫助你調整鏡中影像的光線和陰影。

圖 10-35
以鉛筆作為直接在鏡子上目測的工具。

4. 仔細選好鏡中的構圖，你的姿勢也「就定位」之後，就請把所有設備保持在相同的位置，直到這幅畫完成。如果你起身休息一會兒，嘗試不要移動椅子或燈的位置。學生們在重新坐下時如果發現到不能獲得完全相同的畫面，總是會感到非常沮喪。

開始用鉛筆畫自畫像

現在你已經準備好開始畫了。接下來的說明真的只能當成建議，因為可以採取的步驟數不勝數。我建議你在開始之前先閱讀完所有指示，然後按照建議的步驟開始畫。稍後，你將發明自己繼續畫下去的方式。

1. 盯著鏡中自己的倒影，尋找相關的負空間、有趣的邊緣，亮面與暗面的形狀。試著完全抑制自己的語言，特別是對你的臉和五官的語文評論。這並不容易做到，因為這是一種鏡子的全新使用方法——不是用來查看或更正，而是用於以一種近乎不帶情感的方式來反映圖像。試著像對待一組靜物或一張陌生人照片那樣對待自己。

2. 如果你決定畫正面像，請複習 🖼 10-36 的全臉的空輪廓比例。記得，由於尺寸恆常性現象，你的大腦也許不會幫你看見某些比例，我建議你以鉛筆當作測量工具，目測所有細節（🖼 10-35）。

3. 如果你決定畫四分之三側面肖像，請複習第 264、266 頁的 🖼 10-17、🖼 10-18、🖼 10-19 相關內容。要留意：學生們有時會先將比較窄的那一側臉孔畫得太寬，然後因為這樣使整張臉顯得太寬，就又縮窄比較近的這側臉孔。到最後，往往會畫出一幅正面像，雖然自己擺出來的姿勢是四分之三視角。這個現象非常令學生們氣餒，因為他們往往不懂問題出在哪裡。關鍵就是接受你的感知。只管畫出你觀看到的！目測所有細節，不要懷疑得到的結果。

4. 選擇一個基本單位。要選什麼完全取決於你。我一般會選擇眼睛高度線到下巴底部的距離，而且我通常會用簽字筆在鏡子裡我的臉上直接畫出中軸和眼睛高度線，然後標出基本單位的頂點和底部。你也可以用別的方式開始你的畫作，也許僅僅靠著印在鏡子上的十字基準線。請你自由發揮。不過，你必須確保已經直接在鏡子上標出基本單位的頂點和底部。

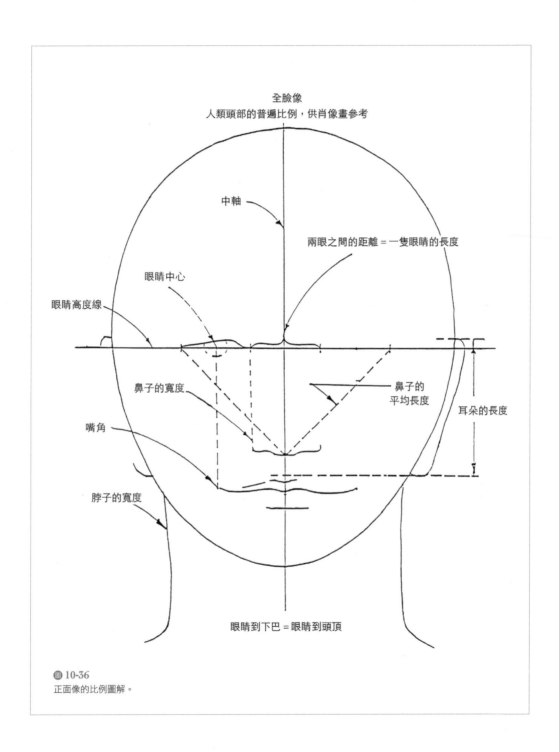

全臉像
人類頭部的普遍比例，供肖像畫參考

中軸

兩眼之間的距離＝一隻眼睛的長度

眼睛中心

眼睛高度線

鼻子的寬度

鼻子的
平均長度

耳朵的長度

嘴角

脖子的寬度

眼睛到下巴＝眼睛到頭頂

● 10-36
正面像的比例圖解。

281

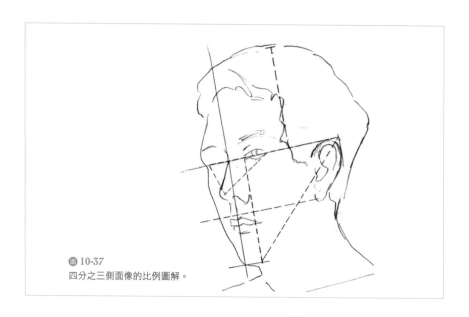

四分之三側面像的比例圖解。

5. 下一步當然是把你的基本單位轉移到已經上了底色、有十字基準線的圖紙上。只要標出基本單位的頂端和末端就可以了。你也可以在鏡子上標出整個頭像的頂端和兩側邊緣的位置。請把這些記號轉移到你的畫上去。

6. 接下來，稍微瞇起眼睛，使鏡中圖像的一些細節變得模糊，並找出大片的亮面區域。注意這些亮面區域在畫中相對於基本單位、十字基準線的位置，以及相對於中軸／眼睛高度線的位置（如果你使用它們作輔助的話）。

7. 開始畫時，先像■ 10-38 那樣，用橡皮擦擦出最大的亮面區域。試著避免任何小的形狀或邊緣。現在你只需要觀察大片的亮面和暗面。

8. 你可以擦掉頭部周圍的底色，將背景色調當作頭部的中間色調。另外，你也可以把負空間的明暗度降低（也就是加深顏色使它變暗）。這些選擇都取決於個人美感偏好。■ 10-39 展示了以上兩種方法。

9. 你可以為有陰影的那側臉孔加上一些石墨。不過，我建議你使用 4B 鉛筆，而不是炭精條，因為炭精條太難控制，如果在紙上的筆畫力道過重會使畫面變得很髒。

10. 我相信你已經注意到，到現在為止，我還完全沒提到眼睛、鼻子或嘴巴。如果你能抗拒先畫五官的誘惑，而是讓它們從光線／陰影圖樣中「浮現」，你就可以挖掘出這種畫的全部潛力。

🔵 10-38　先用橡皮擦擦出大塊亮面區域。

★　在每一幅真正藝術作品背後的物體，**達到一種存在的狀態**，是一種高功能性的狀態，一種超乎尋常時刻的存在……在這種狀態下我們有所發現，因為唯有當時我們的眼光才夠清晰。

<p style="text-align:right">——羅伯特‧亨利，《藝術精神》，1923。</p>

11. 例如,我建議你不要先畫眼睛,而是用 4B 鉛筆在一小片廢紙上摩擦,然後用你的食指摩擦沾染鉛筆留在紙上的石墨粉,接著,回到鏡子上查看眼睛的位置,再把沾滿石墨粉的手指在圖紙上眼睛的位置作摩擦。你馬上就能「看見」兩隻眼睛了,你只需要加深這種影子般的感知就可以了。

12. 畫好大片的亮面和暗面形狀之後,就可以開始尋找一些較小的形狀。例如,你會發現下唇、下巴或鼻子下方的暗面形狀。你可能會看見鼻子一邊或下眼瞼下面的暗面形狀。你可以用鉛筆稍微加深一點暗面形狀的色調,可以使用交叉影線,或者如果你願意,也可以用手指在色調上摩擦,讓色調顯得更均勻。一定要保證暗面形狀的位置和色調與你看到的完全一致。這些形狀之所以成形,是因為骨架結構、皮肉以及落在形狀上的特定光線。

13. 進行到這一步,你就可以

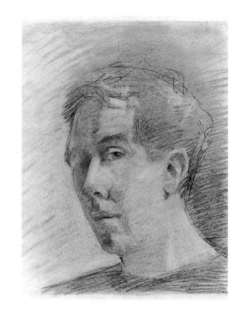

圖 10-39

講師布萊恩‧波麥斯勒完成的四分之三側面肖像,有點「未完成」的狀態。

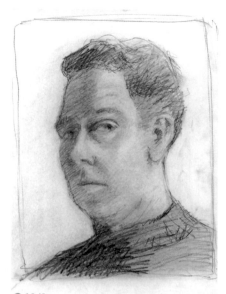

圖 1040

另一幅四分之三側面肖像,完成度比較高。

決定自己究竟想要讓畫面保持這種有點粗糙或「未完成」的狀態（⊙ 10-39），還是進一步修飾畫面讓它「完成度更高」（⊙ 10-40）。你在這本書裡到處都可以找到眾多完成度不同的畫作。

如何畫頭髮：

本書中的肖像畫示範了各種畫出不同頭髮風格的方式。當然，沒有一種關於頭髮的特定畫法，正如同沒有特定畫眼睛、鼻子、嘴巴的方式。一如以往，任何繪畫難題的答案都是：畫出你觀看到的。先畫出頭髮上大塊的亮面及暗面形狀，然後加上足夠的細節，展現出頭髮的特質。

現在你已經讀完所有指示，可以開始畫了。我希望你發現自己很快就進入 R 模式。每隔一段時間，站起來從較遠處看畫作，這會有所幫助，如此一來，你會用更有批判性、更有分析性的眼光看這幅畫，甚至注意到一些比例上的細微誤差。這是藝術家採取的做法。從 R 模式的工作狀態轉回 L 模式，藝術家會進行下一項評估，用批判性的左腦標準來檢驗這幅畫，計畫起所需的更正，並注意到需要重做的區域。然後，再拿起畫筆和鉛筆重新開始，此時畫家又轉回到 R 模式的工作狀態。這種來來回回的過程一直到作品完成時才會結束，也就是說，直到藝術家確定這幅畫無需進一步加工為止。

在你完成後：
比較指導前後的個人畫作

現在是拿出你的指導前作品，把它和你剛剛完成的作品進行比對的絕佳時機。請將兩幅畫並排放置。

我完全想像得到，你正看著自己繪畫技巧的轉變。我的學生通常會很吃驚，有人甚至會懷疑自己到底有沒有畫過就在眼前的這幅指導前作品。感知的錯誤看起來那麼明顯，那麼幼稚，甚至像是另一個人畫的。我想從某種意義上來說，這或許是真的。在畫指導前作品時，你的 L 模式用它自己的方式看見真實世界的事物——從概念上和象徵意義上來說，往往與兒童時期所發展的觀看、命名和畫畫方式有關。

相對的，你最近的畫顯得更加複雜，並與來自真實世界的實際感知資訊更有聯繫，是按照當時的實際情況作畫，而不是依往昔記憶中的符

號來畫。因此這些作品當然會顯得更加真實。你的朋友在看了你的作品後可能會認為你發掘了自己的潛在才能。從某種意義上來說，我認為這評價沒有錯，儘管我堅信這項才能並不是少數人持有，而是像閱讀能力一樣非常普遍。

你最近的這幅畫作並不一定比你的「指導前」畫作更有表現力。概念性的 L 模式畫作也可以具有很強的表現力。你的「指導後」作品很有表現力，但是表現的方式不同：它們更加詳細精確、更加複雜，而且更加貼近生活。你的近期畫作是你學得新技巧──用不同方式觀看事物，而且用不同視角作畫──後的產物。透過你獨特的畫畫風格，以及你對模特兒（這一次是你自己）的獨特「見解」，使你的作品對事物有更真實和更微妙的表現。

在未來的某些時刻，你可能會希望將部分簡化過的、概念性的形狀重新納入畫作中。但是這時你將能透過精心設計來達成這一點，而不是因為錯誤或沒有畫寫實畫的能力。現在，我希望你對自己的畫作感到驕傲，把它們看成是你努力學習基本感知技巧的勝利標誌。而且，現在你也仔仔細細地觀看並描繪過自己的臉了，那麼你肯定能夠理解為什麼藝術家會說，每個人的臉都很美麗。

肖像畫作品一覽

在你觀看第 2 章的學生們「指導後」肖像畫（第 48-49 頁）的時候，請在腦海裡推估所有的測量過程。這將有助於鞏固你學會的技巧並訓練你的眼睛。

另外，我對下一個繪畫練習的建議是，把你自己當成藝術史中的某個角色來畫一幅自畫像，這個練習被公認是好玩又有趣的。幾個這種練習的範例可能包括「把你自己當成蒙娜麗莎的自畫像」、「把自己當成文藝復興時期年輕人的自畫像」。

Chapter 11

使用新的感知技巧
有創意地解決問題

Using Your New Perceptual Skills for Creative Problem Solving

西班牙北部阿塔米拉（Altamira）洞穴裡一頭站立的水牛史前壁畫（西元前一萬兩千年）。使用的顏料是氧化鐵（紅色）、炭（黑色）、高嶺土或雲母（白色）。Getty Images 799610-002。

11 使用新的感知技巧有創意地解決問題 ■ ■ ■ ■ ■
Using Your New Perceptual Skills for Creative Problem Solving

　　現在你已經學會畫畫的五項基本感知技巧了，我希望你每天試著畫一點東西。重複新的學習內容，也就是練習，能在你的大腦裡形成新的神經通路。增強技巧的最佳方式就是隨身帶一本小素描本，只要你有幾分鐘的空閒時間，就畫一點東西——任何東西都行！——你在身邊看見的（杯子、釘書機、剪刀、盆栽，或甚至一片葉子）。另一個建議是顛倒複製報紙上的照片，因為這是轉移大腦模式最快也最好的方法。運動或舞蹈照片通常有很好的負空間可供顛倒畫練習。

　　當然，最好的練習是畫日常生活中任何主題，或臨摹大師畫作。就連作**心理練習**也能幫助你保持打開這道通往右腦視覺感知技巧的門，你可以觀察周遭的負空間，找到眼睛高度和釐清角度與垂直線和水平線的關聯性，或檢查你遇到的和在電視上看見的人物臉孔比例。無論你是真正地畫或是作心理練習，進入視覺技巧的關鍵永遠在於同樣的策略：專注在左腦會排斥的視覺訊息上。

　　還有一個有效練習新的感知技巧的方法，就是將它們應用在一般性思考和問解決題上；對某些人來說，這也許是學習畫畫的主要收穫。讓我們複習一下基本的創意過程，使基本感知技巧更有效力。

✱　「此後，不要放棄在每一天當中畫一點東西，因為無論你的畫有多微小，都值得你花時間，並且對你助益良多。」
　　　—— 佛羅倫斯畫家琴尼諾‧琴尼尼（Cennino Cennini），《藝匠手冊》（Il Libro Dell' Arte），
約著於 1435 年。

✱　「吾人務必堅持畫畫。用你的眼睛畫出鉛筆所畫不出的。」
　　　—— 法國新古典藝術家尚－奧古斯特－多米尼克‧安格爾（Jean-Auguste-Dominique Ingres）
（1780-1867），因其繪畫技巧而聞名。

✱　「問題是，誰對創意感興趣？我的回答是幾乎每一個人。這股興趣已經不僅限於心理學家或精神科醫師。如今這也已經成為全國和國際性的問題。」
　　　—— 亞伯拉罕‧馬斯洛，《人性能達到的境界》（The Farther Reaches of Human Nature），
Esalen Institute，1976。

在我們高度語文化、數位化以及科技化的二十一世紀美國文化中，若主張學畫畫除了在興趣、好奇、自我提升之外還具有實用價值，聽起來也許很奇怪或傻氣。我希望隨著時間，這個說法將獲證實有其道理。我的看法是，透過畫畫所學會的五項基本感知技巧，能夠替語文式和分析式的問題解決提供洞悉，而且我將這些感知技巧與傳統的創意階段連結在一起。此外，我還建議你程式化自己的大腦——也就是說刻意為大腦設定創意和問題解決的幾個階段。

無疑地，我們必須解決當下的問題：教育系統的不足、崩壞中的環境，和來自全世界的經濟競爭壓力，其他尚有許多問題。根據美國心理學家亞伯拉罕·馬斯洛的研究，自從 1970 年代中期起，我們需要另一種思考方式的倡議便已經「在空氣裡」，需求越來越強。雖然左腦的思考風格仍明顯地主導著我們的美式生活，右腦卻能夠觀看到「整幅畫」，不只見樹也見林，提出直覺性的問題已經變得越來越廣為所知和司空見慣。當我們受語言主導的大腦仍然堅持線性計畫和目標時，另一半的大腦卻能看見真實的事物並且（不靠字詞地）提出在我看來是標準右腦風格的問題：「嘿，等一下！那個怎麼辦……？」這個問題出現得越來越頻繁，開始引起人們的正視。

長久以來，功能強大的電腦在屬於左腦的大部分功能上，表現得比人類大腦還更好更快。根據摩爾定律，[22] 在不久的將來甚至更遠的未來，電腦功能會繼續以指數速率成長。

電腦最先掌握的是左腦功能，這點毫不令人意外。L 模式按部就班的思考進程極為適合電腦功能。電腦會反射出語言的線性特色，將字母逐個連起來形成單字，而單字再逐一組成句子。這些「點滴」訊息隨著時間推移而進步，連成一串，L 模式會拒絕任何新的資訊進入，除非它已經得到結論，因為新的資料可能會干擾它的運作。關於這種 L 模式思考面向，

[22] 摩爾定律是以戈登·摩爾（Gordon E. Moore）為名，他在 1965 年預測了可用廉價方式裝在內建迴路上的零組件數量每兩年將增加一倍。他的預測正確，而且此增加速率會持續到 2020 年或之後。

有一則 1970 年間石油危機後出現的新聞可以佐證。當時美國最大汽車製造商之一的總裁被記者問到:「當人們花好幾個小時排隊買高價汽油時,您難道不認為繼續生產耗油的大車子對您來說沒有好處?」總裁回答:「沒錯,我們也這麼認為,但是我們正在執行五年計畫。」

近來的研究顯示,以語言為基礎的腦半球(L 模式)會造成人類思考上的某些問題。羅傑・斯佩里說左腦的侵略性強,會和它沉默的夥伴競爭——往往也和其他人的大腦競爭。大多數情形下,哪一個大腦模式會先做出反應,取決於哪個半球先到那裡,而通常是快速、語文性、愛競爭的左腦——無論該任務適不適合它。甚至,如果左腦不知道問題的答案,有時它會乾脆捏造一個答案,或甚至泰然自若地扯謊。[23]

即使沉默的右腦看見了某些與主題有關的重要線索,也會因為吞吞吐吐而無法勝過其語文性夥伴——或僅是伸出援手。要看出 L 模式的主導性,電視是極為有效的工具,只需觀察由大腦的語言區域所控制的眼睛主導性,而且很容易看得出來。看著某人的臉孔,將你的視線首先集中在那個人的一隻眼睛,接著換到另一隻眼睛上。一般來說,由主導的語文性腦半球所控制的眼睛(左右眼都有可能,根據每個人的大腦組織而定)會睜得更大,更明亮,而且看似正在聆聽說出的字詞。

試著做這個觀察,在電視螢幕上找到某個人的正面像——一個正在說話的人,也許在回答問題。先注意看那個人的主視眼(大多時候是由左腦控制的右眼),然後將你的視線轉移到另一隻眼睛(多由右腦控制)。

★ 哲學家、精神科醫師、爵士鋼琴家,以及企業發明家高健(John Kao)如此談論創意:「將知識轉化為價值的過程中,至關重要的變化就是創意。」
—— 高健,《干擾:商業創意的藝術和法則》(*Jamming: The Art and Discipline of Business Creativity*,HarperCollins,1996。

★ 「第一個原則就是你不能愚弄自己——可你就是最容易被愚弄的人。」
—— 理查・費曼(*Richard Feynman*),加州理工學院畢業典禮演講,1974。

[23] 麥可・葛詹尼加,《心靈之眼》(*The Mind's Eye*),University of California Press,1997。

很多時候你會清楚看見差異。非主視眼被眼皮遮住的部分似乎多一點，較不明亮，而且從某方面來說不在情況內。如果說話者非常堅持自己發言的內容，非主視眼（通常是左眼）看起來對正被說出口的文字不感興趣，彷彿它根本放棄試著了解。對於其他說話者，看見非主視眼仍保持警覺和參與感是令人感到安慰的。

<div style="float:left">電腦模仿R模式</div>

至於電腦對於 R 模式視覺感知功能的模仿，其發展速度比模仿 L 模式要來得慢。例如自 1960 年代至今，電腦科學家都在推動人類臉孔辨識，這正是大腦的右腦功能。時至今日，電腦輔助的臉孔辨識已經大致可行，尤其是正面像和側面像，雖然介於正面和側面之間的半側面像對機器來說仍然有難度。科學家也著手分析人類臉部的**表情**，這是右腦的另一個功能。同樣地，這個領域的進展也很緩慢。今日的電腦能夠分辨有笑容和沒有笑容的臉。不過是哪種笑容？親切的笑？假笑？同情的笑？耐住性子的笑？勉強的笑？在一秒鐘的時間裡，右腦可以感覺出無限多種笑容的**意義**。電腦卻不行——至少還不行。此領域的頂尖研究員、賓漢頓大學（Binghamton University）的殷立俊（音譯，Lijun Yin）教授曾說：「電腦只懂得零和一。一切都和模式有關。我們企圖只使用最重要的特徵來辨認每種情緒。」[24] 然而，臉部表情模式幾乎無法用數字計算，最微小的表情變化也能傳達迥然不同的意義——對此十歲小孩一眼就能看出來，電腦卻仍然無視。

✱ 文藝復興時代的肖像畫家通常將主視眼放在畫面垂直線中央，藉以強調它。

你可以在第 310 頁第 12 章開頭李奧納多・達文西的畫裡清楚看見眼睛的差異。美麗的模特兒那富吸引力、具主導性的右眼與看似神遊物外的左眼形成了對比。

當然，眼球沒有差別，除了立體視盲（stereoblindness）的案例，這是一種兩隻眼睛不能合作的狀況。會造成外觀差異的是由相對的腦半球所控制的面部肌肉。

在日常生活中，我們通常不會注意到這一點，因為在面對面的對話中，我們的主視眼也會尋找說話者的主視眼，也許是為了更能了解說話者。

你可以小心地嘗試：在與某人面對面談話時，找出並且凝視對方的非主視眼。對方多半會稍微轉頭，讓你的目光重新對上主視眼。如果你堅持，對方可能會結束談話並且走開。

[24] 殷立俊是紐約州立大學賓漢頓分校，湯瑪斯華生機械及應用科學學院電腦科學系的副教授。

平行運算，也就是將數個電腦連結起來以共同處理一個問題的不同面向，能夠超越電腦的限度，解決某些較接近 R 模式的多面向或模稜兩可的問題。一個最近的例子是 IBM 的「華生」（Watson），它是由 2880 顆核心處理器組合而成的超大平行運算電腦，能夠用人類語言交談，並且贏過了益智問答節目《危險邊緣》（Jeopardy!）的人類參賽者，對於需跨越不相關領域的問題，快速且正確地作出回答。這被譽為直覺性電腦能力的勝利，華生也被視為擁有解決人類問題的巨大發展潛力。然而我們仍然要記得，為了和人類直覺競爭，華生的發展花了許多年、數百萬美元，而且需要龐大能源和非常大的空間容納數座電腦；至於華生的兩位人類對手使用的大腦大約只有 1.4 公斤（3 磅）重，每天只需要 113 公克（4.5 盎司）的葡萄糖，位在小小的人類頭顱內的空間──況且差一點就打敗華生。也許總有一天，我們會花費同等時間、金錢以及心血，好好訓練人類的兩個腦半球，針對人類問題發展出直覺性的人類解決方案。

有鑑於電腦優越的左腦功能和目前仍緩慢的右腦視覺功能發展，令人吃驚的是，美國教育仍耗費越來越多的力氣，教授和測試孩童們一年比一年還累贅的技巧，同時幾乎完全放棄能培養強大的右腦技巧的任何嘗試。數十年前，大衛·加林（David Galin）教授[25] 建議我們依以下方式修改教育系統：

- 首先，教孩子了解他們的大腦和大腦主要思考方式的差異。
- 第二，教孩子觀察問題，決定哪一種大腦模式比較適用，或者兩種模式交換甚至合作。
- 第三，教孩子們進入單一或兩種適用模式的方法，以及防止不適用模式干擾的辦法。

可惜，我們離加林博士建議的方法還很遠。

電腦和 R 模式功能

✱ 「華生代表電腦科技的一大躍進。它結合了純粹的資料處理、自然的語言辨識和機器學習，其系統展現出這項科技有潛力能幫助人類在許多任務上增進表現──從醫學到教育、法律以及環境保護。」
── IBM 新聞稿：首次華生研討會，卡內基·梅隆大學以及匹茲堡大學，2011 年 3 月 30 日。

25 醫學博士，任職於加州大學舊金山分校的蘭格利·波特神經心理研究學院（Langley Porter Neuropsychiatric Institute）。

在我 1986 年有關創意的著作《像藝術家一樣開發創意》中，我探索了和畫畫以及右腦功能相關的五個創意階段。我認為這些階段發生的原因也許是因為右腦和左腦的轉換：

- **初步洞見階段**：R 模式主導
- **準備階段**：L 模式主導
- **醞釀階段**：R 模式主導
- **啟發階段（啊哈！）**：R 模式和 L 模式共同慶祝解決辦法
- **驗證階段**：L 模式受到 R 模式的視覺化引導

除了啟發階段的歷時通常非常簡短之外，其他階段的時間長度各有不同。請注意，前面四個階段可能連續地發展，當問題較複雜時在前期會發生次級「啊哈！」，最後會走向最重大的「啊哈！」和驗證階段。

我認為這第一個創意階段主要是視覺性、感知性的右腦階段，此時我們會用視覺搜尋或碰巧發現問題。這個階段需要在目標領域裡搜尋，四處探查，看見「在那裡」的訊息，不靠字詞地掃描整個區域，對看似不合的、缺失的、或因錯誤尺寸或錯誤位置而特別突出的部分產生警覺。這個階段適合右腦，它能同時接收大量的視覺資訊，然後大批地重複回顧、觀看、比較、檢查。這種回顧能引起興趣和疑問：「我想知道為什麼……？」、「我想知道要是……？」，或者是我最喜歡的「我想知道怎麼會……？」

✱ **五個創意階段**

在十九世紀末期，德國心理學家和物理學家赫爾曼‧馮‧海姆霍茲（Hermann von Helmholtz）用三個階段形容他的發現：「準備階段」、「醞釀階段」、「啟發階段」。

1908 年，法國數學家亨利‧龐加萊（Henri Poincaré）添加了第四個階段「驗證階段」。

1960 年，美國心理學家賈可布‧蓋澤爾（Jacob Getzels）又加了新的第一個階段「問題發現階段」，之後被另一位美國心理學家喬治‧奈勒（George Kneller）更名為「初步洞見階段」。

✱ 「創意在不同階段之間進展。試著在一個階段裡發展出最終的版本通常是不可能的。不了解這一點，會令人以為自己毫無創意。」

—— 肯‧羅賓森（Ken Robinson），《讓創意自由》（*Out of Our Minds: Learning to be Creative*），Capstone Publishing，2011，第 158 頁。

我相信，R 模式有創意的初步洞見問題引發了大部分屬於 L 模式的反應：盡可能找到已知與問題有關的訊息，專注於令人困擾的部分，試著釐清問題是否已經被解決了。這就叫做「研究」，而且是 L 模式的專長。由 R 模式具洞見的問題引導，L 模式以資訊和數據填滿大腦，最好是目前已知與問題有關的一切（雖然由於知識爆炸，這一點越來越不可能）。R 模式在準備階段的角色是，看見所接收的、與初步洞見問題相關的研究資料，尋求資訊是否以及如何符合問題。

當調查持續進行卻仍沒找到解法，沮喪感便會湧現。收集到的資訊片段會拒絕聯合起來，問題還未獲解答，能找到解法的鑰匙依舊隱而不現。仍然摸不透合乎邏輯的連結性，氣惱、不安、焦慮漸漸成形。對整件事感到疲憊的當事人也許懷疑起是否真的會有答案，決定暫停——去度個假，幾天內不再想這個問題。

我相信在這個時候，整個問題又會交回給右腦——而且位於當事人的意識層級之外——右腦會接手處理問題。右腦會利用 L 模式的研究，並且始終看著初步洞見的問題，也許會在視覺空間裡輪流審視整個問題，不靠字詞地想像缺漏的部分，從已知的資訊推敲到未知的資訊，尋找一種模式，可使所有部分組合成一個連貫整體，且各部分和整體都具有正確的關聯性。請注意這個無文字的過程並不根據邏輯分析的演算法，而是視覺感知邏輯的啟發。這個階段可短可長，但是通常似乎發生於**當事人正在做其他事情的時候**。我猜測這是因為 L 模式偏好避免混亂、複雜、（語文上）不合邏輯的視覺性 R 模式過程，也許左腦感覺到自己的思考風格不適用於該任務。或者它會反對，正如畫顛倒畫時的「如果你要繼續做這件事，我就要離開了」。

★　「要有創意地思考，我們就必須以嶄新的眼光看我們通常習以為常的事物。」
　　　　——喬治‧奈勒，《創意的藝術與科學》（*The Art and Science of Creativity*），Holt, Rinechart and Winston，1965。

★　「1907 年，亞伯特‧愛因斯坦回憶起當他悟出重力的作用結果等於不等量的動量時，是『我這輩子最快樂的時刻』。」
　　　　——摘自漢斯‧斐傑斯（Hans Pagels），《宇宙密碼》（*The Cosmic Code*），1982。

然後，是創意過程中**偉大的「啊哈！」**。突然，在毫無預警的情況下，洞見時刻發生了，通常是當事人正在進行日常活動時。有人說，會突然心跳加速和有種深刻的「水到渠成」感覺，甚至比對解決辦法有意識的語文性領悟出現的還要早。也許這時候，人類的整個大腦都充滿喜悅。

我們大多數人在這個階段的表現都不好，也就是將創意洞見打造成最終形式的真正工作階段：構築建築模型、測試科學理論、重組公司架構、撰寫經營計畫、譜寫歌劇、為公共評估案件提出最終解決辦法。驗證需要大腦的兩種模式互助合作：左腦逐步建構出發現，並且將發現以可使用的形式記錄下來；這過程同時是透過R模式對整體和適用部分的掌握所引導。這個階段的工作很多，往往不如其他階段有樂趣。當我在大學教書時，常常問學生們，有多少人曾經體驗過創意階段，包括**偉大的「啊哈！」**，大部分學生會舉起手。我又問：「你們有多少人在啟發階段之後進行驗證階段，將洞見化為最終形式？」這個問題多半招致許多帶著歉意的笑聲和左右搖動的腦袋。

✲ **啟發（Heuristic）：**
取自印歐語中的 wer（我找到了）；在希臘文是 heuriskein（發現），阿基米德的「Eureka!」（我找到了！）自此衍生而來。
一般意義：用於引導、發現或揭示
特殊意義：對研究有價值、但未經過證實或無法證實的規則

✲ 「我還記得很清楚，當我欣喜地悟出答案時，正坐在馬車裡，連窗外道路的景色都還記得。」
——《查爾斯‧達爾文生平及書簡》（*The Life and Letters of Charles Darwin*），1887。

✲ 「有關驗證的艱鉅性，一個經典的例子就是居禮夫婦發現瀝青鈾礦元素。發現新能量來源的興奮之情背後，是多年的辛勤研究。」
——喬治‧奈勒，《創意的藝術與科學》，1965。

我保證：透過在畫畫中實際使用所學會並**認識**到的感知技巧，能夠提升你將視覺技巧轉化到思考和解決問題的成功率。**你會用不同方法觀看事物**。比如說，一旦你真正**看見並且畫出**負空間、共用邊緣、角度和比例，或光線和陰影之後，心理概念就會變得真實，而使用技巧最好的方法之一就是實際的視覺化——**用你的心靈之眼觀看**——問題的邊緣、空間、關聯性、光線和陰影，還有完形。

這些視覺技巧對於解決各種問題都很有效，包括各種領域的人類任務，從工作或個人問題到加強一般性思考，從（大規模的）世界性問題到（小規模的）地方性問題皆然。更重要的是，它們能幫你生產出新穎獨特、具有社會價值的發明。

接下來我將會用非特定的設計問題做為範例，說明如何解決一般性問題，雖然我最了解的是藝術領域，但是同樣的概念也能用於任何其他領域。在這個一般性問題解決範例裡的每一個階段，我會從設計者的感知角度，建議如何使用五項基本感知技巧。[26]

每個進程階段可被視為同一主題的新畫作，雖然我用線性語言在每個階段裡分開講述五項基本觀看技巧，不過它們實際上是同時發生的，就像畫畫一樣。

✱　藝術史學者密爾頓‧布雷奈爾（Milton Brener）在他出色的著作《消失點》中提及，右腦在數世紀以來的逐步演化：

「因為它（右腦）盡可能減少重複，並盡可能強化對資訊獨特性的專注，所以在演化過程中，右腦發展出大幅維持接收外界訊息的能力。它有……處理資訊的平行方法，一舉結合所有自外界而來的感知，而非線性、逐步的處理方式。因此，它也許無法進入由左腦連續性模式所控制的語言能力，而右腦處理方式的結果之一，就是我們所稱的直覺。」

——密爾頓‧布雷奈爾，《消失點：藝術和歷史中的三維透視》（Vanishing Points: Three-dimensional Perspective in Art and History），McFarland & Company Inc.，2004，第102頁。

[26] 我用一般的「他」來稱呼設計者，避免累贅的「他／她」說法。

有位設計者已經為一個大案子做出很棒又有創意的計畫，而且準備好將計畫化為最終形式了。他需要一位夥伴幫忙執行案子（驗證），並且已經將計畫遞交給幾位客戶。一位客戶已經接受了他的提案，但是設計者仍有疑慮。他的問題在於是否同意這位客戶出的價，或另尋更適合的客人。這個案子需要大量的時間和心力，這個決定攸關案子的成敗。為了解決他的問題，設計者需要多方觀察，檢視整體狀況，接受無論是正面或負面的所有資訊。他對於客戶的問題是：「我想知道如果……？」設計者的主要規則就是清楚地看見並相信他所感知「在那裡」的現實，不為了符合任何希望、期待、恐懼或預期而改變他的感知。

看見問題的邊緣

看問題的時候，設計者發現一條明顯的邊緣：本案設計的整體融合度和客戶對控制結果的需求共用這條邊緣。設計者必須清楚地感知邊緣特性。它是柔軟可以彎折的；尖銳沉重而且具有決定性；簡單可見的；或是複雜模糊的？

另一條邊緣是財務──這是設計者需要足夠酬勞和品質好的材料需求，與客戶需要控制成本的共用邊緣。再一次，這條邊緣的特性如何？曲折破碎，或光滑平順的？

另一條邊緣是時間──這是設計者需要足夠時間，客戶需要迅速得到結果的共用邊緣。這條邊緣是僵持在原地，或是能被擦掉修改的？

還有一條邊緣是美感──設計者需要符合他的個人美感（他的「風格」），客戶需要表達設計喜好，對結果提出意見。這條邊緣是最難感知的。

初步洞見：觀看問題的空間

設計者需要看見問題的外在條件。在限制案子的邊緣內部（它的版面），空間和「形狀」──也就是問題的已知部分──共用邊緣。那麼負

★ 我相信右腦即使是在違反其意志的情況下，仍然能看見並且面對現實──真正「在那裡」的事物。由於它沒有語言，所以不能「用解釋一語帶過」（非常有趣的句子）。

空間裡面有什麼？（在商用寫作裡，這些空間有時稱為「空白字元」。）在空間裡，有任何設計者不知道的競爭設計嗎？有沒有其他決策者？還有其他能從空間和形狀的共用邊緣（就像「花瓶／臉孔」練習）向外推展而感知到的未知因素嗎？

初步洞見：看見問題的關聯性

向遠方看，地平線在哪？位於設計者還是客戶的眼睛高度？若兩者皆是，兩條地平線能重合起來，或是隨著彼此看案子的角度不一樣，地平線無法重合？

案子的比例關係如何？設計者的設計自主性和客戶希望緊密督導的需要相較之下有多大？比例關係能調整，還是無法改變？比例關係清楚嗎？什麼是用來計算所有比例關係的基本單位？時間？金錢？美感？權力？名聲？

案子的角度如何？這個案子是不是單點透視問題，所有的計畫都會會合在一個消失點上？或者，有沒有其他讓案子變得複雜的數個消失點？

在客戶的監督下，案子整體會形成銳利、進展快速、充滿能量的銳角？或者會是緩慢、穩定、固定的（垂直和水平）？

初步洞見：看見問題的光線和陰影

在這位客戶之下，案子的未來是「高調」（大部分位於光線之下）或「低調」（大部分位於陰影中）？

現階段的光線如何，陰影裡有什麼？設計者能不能從被照亮的部分推斷出陰影裡的部分，或者未知的部分太過陰暗所以無法「看穿」？（回想史泰欽的《自拍像》。）

光線和陰影是否邏輯地揭示出這個案子立體性，或者光線和陰影看起來困惑不合邏輯？

★ 某次，有人問一位科學領域的知名大學教授，他為什麼得到這麼多獎。他說那是因為他總是環顧四周，尋找不合的、看起來奇怪的或者位置不對的事物。「當我發現自己有疑問時，我就知道找到問題了。」

初步洞見：看見問題的完形

設計者在 R 模式裡探索了初步洞見階段的許多面向，視覺性地將所有部分集結成浩大的問題，並將它視為一個整體。他在腦海裡將圖像上下顛倒，獲得觀察問題的嶄新視角，尋找他在正常方向觀察時可能遺漏的訊息。這能為整個問題提供新的見解，可是在解決辦法出現之前還有許多必須觀察的。在這個時候，L 模式會介入，準備進行必要的研究。

<div style="writing-mode: vertical-rl">

創意的第二階段：準備階段

</div>

現在，設計者交出問題，（指示他的大腦）研究所有於初步洞見階段中浮現的疑問。也就是使用他的分析式語言能力去調查「在那裡」有什麼，研究客戶之前的案子，集結所有與初步洞見問題有關的資訊。任務之一就是確定狀態的不變處：哪些不能改變，哪些可以。

這個階段可長可短，端視問題的特性和狀態的透明度。研究過程中，設計者會渴望獲得結果，但是集結到的資訊彼此衝突，很難形成協調的模式。而且，還有必須做出決定的時間限制（結案日），在在使得設計者焦慮、氣餒，甚至失眠。

準備階段的尾聲

集結所有與複雜的初步洞見相關的可得資訊並進行分類之後，設計者試著將資訊拼在一起，並且因擔心做出錯誤決定，他決定釐清腦袋，在長週末連假去滑雪，希望能至少忘記這個僵局一兩天。可是在他出發之前，花了幾分鐘做一件從前遇到類似困難時對他有所幫助的事。他大聲對自己說（事實上是對他的大腦說）：「我看不見解決辦法。你必須想出來。下星期二我得知道該怎麼做。現在我要去滑雪了。」

✽ 「創意的弔詭之一似乎在於，為了創新思考，我們必須讓自己熟悉別人的想法。」
——喬治・奈勒，《創意的藝術與科學》，1965。

✽ 美國詩人艾美・洛威爾（Amy Lowel）談到往腦子裡丟進一首詩的主題：「就像朝郵筒裡丟一封信。」她又接著說，她不過是等著答案出現，就像在等「回信」。果不其然，六個月之後，針對那個主題的詩句字詞就出現在她的腦海中。
——摘自《美國詩選：二十世紀》（American Poetry: The Twentieth Century）第一卷，羅伯特・哈斯（Robert Hass）編纂，2000。

設計者的大腦已經被設定為必須解決問題的模式了，所以我認為它會自行進行思考，以一種和設計者尋常認知大不相同的方式。跟隨歷史學家大衛・勒夫特（David Luft）的帶領，我同意「它思考」（It thinks）的說法。設計者在準備階段的尾端刻意停止以尋常方式思考問題，而他的設定（「你去解決！」）將他的思考推到意識控制範圍之外，促使（也許**允許**是比較好的字眼）R 模式以自己的方式思考，處理巨大的複雜性，「看著」在準備階段蒐集來的大量資訊，尋找「合適的」、也就是有美感的整體性，以及組織原則。然後結案日「星期二」有時甚至能進一步及時組織醞釀過程（L 模式肯定有貢獻）。美國作家諾曼・梅勒（Norman Mailer）寫作時若遇到問題，就會對自己說：「我明天再和你見面。」他說，第二天「就會有解決辦法」。

設計者週末滑完雪，在高速公路上開車回家時思考著別的事，他的大腦忽然無預警地闖進他的思路裡，以解決辦法為他的大腦進行一番洗禮——**啊哈時刻**。解決辦法和設計者的意識進行了溝通，也許是以視覺或語文，或者兩者兼具，製造出一股突來的喜悅和放鬆——是**偉大的「啊哈！」**帶來的狂喜！幾分鐘之後，設計者充滿感激地對自己大聲說：「**謝謝你。**」

由於解決辦法和與設計者決策問題的所有部分不謀而合，他的「直覺」告訴他這是正確的解決辦法。也許從某方面說來，整個大腦都對解決辦法感到滿意，充滿放鬆和喜悅感。（若要在許多可能解決辦法中猜一個，也許設計者的大腦意識層級得到了一個複雜又有創意的方法，可建構出能一套案子合約和標準程序來解決所有問題、擔憂和保留意見，從而使他放心地接受客戶的提議，前進到最後的驗證階段——完成案子，將所有細節轉化成最後型態，接受公開評鑑。）

★ 歷史學家大衛・勒夫特在他 1980 年的傳記《羅伯特・穆齊爾和歐洲文化危機，1880-1942》（*Robert Musil and the Crisis of European Culture 1880–1942*）中說到：「羅伯特・穆齊爾和利西騰柏格、尼采和馬赫一樣，偏好認為『它思考』（It thinks），而不是一般繼笛卡兒之後的西方思維『我思考』（I think）。」

現在困難的工作開始了：首先，透過仔細地架構，讓解決辦法成為牢固的型態，然後取得客戶對提案、合約、詳細標準程序的同意。這個步驟必須在更難的完工手續開始之前就先完成。

在這個最後階段，設計者會依賴他的左腦技巧，為案子規畫出具邏輯性的逐步過程，同時也仰賴右腦引導這項工作，「看出」任何接收到的問題或他應該在過程中納入的資訊，如此能避免完工時出現令人不樂見的意外。在漫長的過程中，肯定會發生許多意料之外的困難，設計者和客戶必須做好規畫，準備公開報告和評估，但是設計者仔細的前置工作——和洞見——將有助於確保良好的成果。

上述這個設計者兩難的例子，描繪了透過畫畫學習到的 R 模式感知技巧，可以如何運用在一般性思考和解決問題上。然而我們通常認為真正的創意和發明位於更不同、更高的地位：創造前所未有、創新、有社會價值、重要的東西。我相信用於解決一般性問題的感知技巧，也同樣能用在罕見、前所未有、創新程度高的創意上。我絕對同意肯·羅賓森的觀點。他在著作《讓創意自由》裡提出，我們也許能夠提高創意程度，若能大刀破斧重整我們的教育系統，使藝術回到它在教育中正確的位子——並不是為了製造更多藝術家（我們的國家連現有的藝術家都不支援），而是為了改善思考方式。

★ 法國詩人和評論家保羅·梵樂希（Paul Valéry）談驗證：
「大師提供了火花，你的任務就是將它發揚光大。」
——摘自賈克·哈達瑪（*Jacques Hadamard*），《數學領域的發明心理學》（*The Psychology of Invention in the Mathematical Field*），*Princeton Universirty Press*，1945。

★ 英國教育家和創意專家肯·羅賓森在他出色的創意主題著作裡提出了清楚的定義。他以三個相關的概念進行闡述：
「想像力（imagination），是將我們感官察覺不到的事情導入意識的過程；
　創意（creativity），是發展有價值及前所未有點子的過程；
　創新（innovation），是將新點子付諸實行的過程。」
——肯·羅賓森，《讓創意自由》，第 2-3 頁。

最近的新聞裡報導了一個令人讚嘆的例子，是心臟外科手術領域裡一項具高度社會價值和重大創意的創新。在這段簡短的敘述中，你可以逐步看見創意的階段。

其中一位發明家，查爾斯・培爾（Charles Pell）具有雕塑碩士學位，但是隨著時間發展，他開始對研究生物和其身體各部位如何動作的生物力學產生極大的興趣。而二十年前，另一位發明家休・克倫蕭（Hugh Crenshaw）博士的專長正是生物力學，他與查爾斯・培爾組成生意夥伴，根據生物力學共同發展出數座機器人和其他機械。

兩人為了尋找新的專案主題，將目光移到外科手術上。他們注意到在開心手術中，醫生仍然需要使用 1936 年發明的胸骨撐開器。這個工具的確管用，但是調查顯示，每年約兩百萬名動過開心手術的病人中，約有 34% 的人因為這個工具而肋骨斷裂、神經被壓斷，以及導致長期疼痛，令他們的復原過程變得複雜，需時更久。

兩位發明家驚訝於胸骨撐開器具有如此明顯的副作用，相關研究資訊卻少得可憐，況且使用現代的應變片（strain gauges）能輕易量測出施力大小；於是他們看見了有待解決的問題。「我一看就知道是生物力學的案子。」培爾說。他和克倫蕭開始著手設計更友善、更輕柔的胸骨撐開器。他們調查 1936 年的撐開器在肋骨上施加的力量，該工具必須以手動曲柄猛然拉開，使用者無法根據骨頭性質作力道上的調整；而肋骨雖然堅硬卻不脆，謹慎以對的話，是有收縮彎曲的彈性。

為了引導他們的思考方向，兩位發明家使用樹枝作為例子：如果施予力道的速度夠慢，樹枝會先彎曲再斷裂。於是他們著手設計一組胸骨撐開器模型，它在平順地由馬達打開的同時，還可以測量肋骨承受的拉力。他們用動物骨骼做實驗，發現肋骨在斷裂前的幾秒鐘會有輕微的爆裂聲，可做為調整力道的信號，進而減少拉力避免斷裂。這一點想必就是「啊哈時刻」。「我們找到每個我們想達成的重要終點了。」克倫蕭說。他們繼續發展模型，測試結果也顯示新的胸骨撐開器正如他們計畫得那樣有效。

這些發明家正在打造測試他們的新工具，並且會徵求上市前的許可，他們希望在 2012 年將它引進市場。然後他們會繼續研究其他可能會無預期損傷病人身體的手術工具。培爾說：「我們還有許多研究了好多年的產品還沒拿出來。」[27]

人類的創意，無論是好是壞，已經毫不保留地塑造了人類在地球上的生活。在每一個人類歷史的進化階段，無數種類似培爾和克倫蕭這樣具社會價值的創意發明，對改善人類生活作出貢獻。我們也受益於更罕見、真正劃時代的發現。保羅・史查森（Paul Strathern）在他的著作《大創意匯集：六個改變世界的革命性點子》（*The Big Idea Collected: Six Revolutionary Ideas That Changed the World*）裡檢視了幾個世界上最有創意的點子，以及賦予它們生命的思想家：

- 艾薩克・牛頓和重力
- 瑪莉・居禮和放射線
- 亞伯特・愛因斯坦和相對論
- 艾倫・圖靈和電腦
- 史蒂芬・霍金和黑洞
- 法蘭西斯・克里克和詹姆斯・華生與 DNA[28]

鮮少有人企望自己能達到這種罕見程度的創意思考。即使如此，大量較為尋常的願景卻已經對數世紀以來的人類歷史做出莫大貢獻。請留意，保羅・史查森提出的六個例子全都是數學和科學領域的人物。我們也可以就創意視覺領域裡同樣偉大的藝術家，提出一份簡短名單：普拉克希特利斯（Praxiteles）、李奧納多・達文西、米開朗基羅、拉斐爾、林布蘭、哥雅、塞尚、馬諦斯、畢卡索。

[27] 2011 年 5 月 17 日在《紐約時報》科學版，卡爾・金默（Carl Zimmer）的報導〈以生物力學打造更友善、更輕柔的胸骨撐開器〉（Turning to Biomechanics to Build a Kinder, Gentler Rib Spreader）；以及〈發明家立志以生物力學改造「整盤手術工具」〉（Inventors Aim to Transform 'Entire Surgical Tray' With Biomechanics），由艾琳・季琪塔斯（Irene Tsikitas）報導，www.outpatientsurgery.net/news/2011/05/16。

[28] Doubleday，1999。

史前人類最早期的發明包括：具有造型的石造工具（兩百五十萬年前），對火的控制及應用（大約為西元前四十萬年），之後又有具可穿線針眼的獸骨針，使人類能夠以獸皮製衣。最近，一支四萬五千年前的尼安德塔時期笛子被發現了，代表尼安德塔文化的創意程度比之前推測的還進步。當然，我們必須納入世界許多地方的洞穴線圖和彩繪，從歐洲到非洲到澳洲。最近在法國肖維（Chauvet）發現的精美岩洞繪畫可以追溯到西元前三萬兩千年。這些創意天成的藝術作品在人類大腦發展中代表的意義仍然是個謎。我們有許多解釋的理論，幫助卻不大。對許多科學家來說，這些史前繪畫令人困惑，難以釐清。

史前洞穴壁畫畫家必須克服許多極大的困難。他們在巨大的洞穴裡創造出高度寫實、美得令人驚訝的動物線圖和彩繪，有些洞穴甚至延伸到山邊深處（見 11-1、 11-2、 11-3）。這些洞穴非常黑暗，史前畫家們藉著不可靠的火把或以動物脂肪製成的簡陋油燈，在昏暗的光線中作畫。畫家使用炭塊畫出線圖，彩繪部分則以氧化鐵畫紅色、二氧化錳或炭畫黑色、高嶺土或雲母畫白色，並使用植物油或動物油作為固著劑——這就是最早的油畫。這些壁畫往往位於洞穴極高處或甚至是洞頂，畫家必須築起複雜的鷹架，就如三萬多年後的米開朗基羅在文藝復興時代的羅馬為西斯汀禮拜堂拱頂作畫一般。洞穴岩壁本身的輪廓似乎常常暗示了動物的形狀，岩洞藝術家便藉由想像完整的動物型態，以極為寫實、細緻、美觀的手法加強這些形狀。如同作家葛雷戈里‧柯蒂斯（Gregory Curtis）的著作《岩洞畫家：探索世界首批藝術家之謎》（*The Cave Painters: Probing the Mysteries of the World's First Artists*）中所說：「岩洞畫家們利用岩壁形狀增強作品效果的能力，令我深受震撼。」[29]

這些早期現代人（Early Modern Human, EMH）[30] 是**根據記憶**作畫，他們用**心靈之眼**看見動物，進一步畫出那些想像中的生物，技巧高超，細節精確。今日訓練有素的藝術家如果也在同樣困難的環境下作畫，

[29] First Anchor Books Edition，2007，第 6 頁。

[30] 早先被定名為克羅馬儂人。

◉ 11-1
跳躍的野豬

◉ 11-2
跪臥的水牛

◉ 11-1、2、3，取自德國骨董科學圖板，由翁西・布禾義（Henri Breuil，1877-1961）精確臨摹的西班牙阿塔米拉史前洞穴壁畫。刊登於一本德國期刊，標題不詳，1925。

翁西・布禾義本人驚人地結合了以下特質：天主教神父的世界觀，對素描和彩繪的興趣，以及研究最遠古人類歷史的科學角度──他對舊石器時代獨具熱情。據他本人敘述，從 1903 年起，他總共在史前洞穴裡度過超過七百天，為了研究、準確臨摹、彩繪出科學性的洞穴藝術。他在許多洞穴中的困難環境下所畫出的美妙作品，使全世界得以一窺洞穴裡的珍寶。

這些布禾義的臨摹畫作來自他在西班牙北部阿爾塔米拉洞穴的作品。阿塔米拉是第一個被發現的史前壁畫地點之一。當時是 1880 年，隨此發現而來的是一波棘手的爭議，因為許多專家宣稱史前人類沒有足夠的智慧可創作任何藝術，遑論具有高美感價值的作品。最後在 1902 年，岩洞壁畫的真實性被證實了，永遠改變了我們對史前人類的觀感。

很難複製出洞穴藝術家那樣宏偉的美感，那樣栩栩如生的長毛象、水牛、獅子與馬匹。這些岩壁上的動物顯得充滿力量，但又優美，生有纖細的腿和蹄子，有時甚至以正確的透視角度呈現，配上加強立體感的陰影。無論從整體或細部來看，這些畫作明顯出自對於生物高超的觀察力和記憶。如同肯·羅賓森對創意的定義，它們需要最高度發展的「**想像力，是將我們感官察覺不到的事情導入意識的過程**」。在如此簡陋的外在條件下，繪製多種動物具有極高的困難度，意味著藝術家以強烈的決心和超乎預期的感知技巧來繪製畫作，而我們還得考慮到當時的原始條件。

在我看來，洞穴壁畫代表早期現代人（EMH）掌控了巨大的視覺力量。問題在於：我們當代的人類大腦是否還普遍擁有這種能力，或者它已經被推到一旁，被其他劃時代的創意，比如書寫語言的發明、電腦語言、數位能力給淹沒了？

⬤ 11-3
兩隻馬

✱　「岩洞壁畫具有正統的概念、正統的優雅、正統的信心、以及正統的尊嚴，所以我們對它們感到熟悉，它們也是我們直接繼承的祖傳遺產中的一部分。」
　　　　　　　　　　　　——葛雷戈里·柯蒂斯，《岩洞畫家：探索世界首批畫家之謎》，第238頁。

圖 11-4

《西班牙阿塔米拉洞穴中站立的水牛》（*Standing Bison from the cave at Altamira, Spain*）

這幅大作既不原始也不業餘。岩洞畫家有力地畫出的動物開始動作之前壯碩的身軀、細緻的平衡感和優雅，以及精確的解剖比例和動物的生命力。畢卡索如此說過關於阿米塔拉壁畫：「在阿米塔拉之後，一切都開始走下坡了。」

　　我們能否找回那種程度的視覺力量？我們需要付出什麼？經過時間和努力之後，我們能否加強人類的創意、想像力、創新能力，用以展望未來，用以預知**不具社會價值的發明**所帶來的危機——譬如為了傷害人類或製造無可想像的浩劫的可怕武器，以及破壞地球生態環境和我們未來存亡的災難性發明？我們必須認清，對人類社會具有殺傷力的發明通常有其根本的創意：它們符合人類創意的悠久傳統，**除了必要的社會價值**。我們能否重新取得我們的觀察和展望能力，感知眼前的危機，自問這個創意的代表性問題：「等一下！萬一……？」

　　歷史給我們承諾，也給我們希望。早期現代人（EMH）那富有創意的視覺力量隨著「希臘奇蹟」重新出現，在中世紀消退，然後又於文藝復興時期復活。也許隨著我們對人類大腦及其能力有越來越深的認識，可以引導我們走向另一次的重生，一回新的文藝復興？

★　1946 年，亞伯特・愛因斯坦說：

「原子釋放的能量改變了一切，除了我們的思考模式。」

並在同一篇文章中說：

「若人類想要存活並且走向更高層次，新的思考方式是必要的。」

——摘自〈愛因斯坦敦促原子教育〉（*Atomic Education Urged by Einstein*），《紐約時報》，*1946 年 5 月 25 日*。

Chapter 12
畫出心中的藝術家
Drawing on the Artist in You

李奧納多・達文西 (1452-1519)，《岩間聖母畫作中的天使臉孔》 *(Face of the Angel from the Virgin of the Rocks)* （摹本，原作位於杜靈皇家博物館），烏菲茲美術館印刷及繪畫部門 (Gabinetto dei Disegni e delle Stampe，Uffizi) ，義大利佛羅倫斯。紐約史卡拉藝術資料庫 (Scala/Art Resource) 。

這幅畫的尺寸很小，18.1 x 15.9 公分（大約 7x6 英寸），是在處理過的紙面以銀筆和白色顏料畫成的。這是李奧納多在繪製《岩間聖母》之前所做的天使頭部前置素描。知名藝術專家伯納・貝倫森 (Bernard Berenson，1865-1959) 在他 1896 年的著作《文藝復興時代的義大利畫家們》 *(The Italian Painters of the Renaissance)* 中曾說這幅畫是「全世界最美麗的畫」。

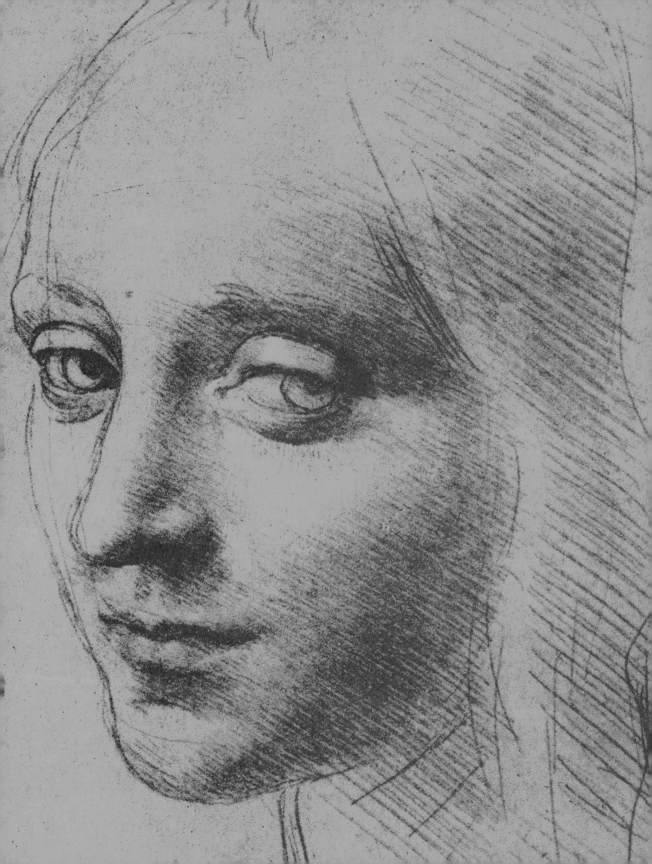

12 畫出心中的藝術家 ■ ■ ■ ■ ■
Drawing on the Artist in You

　　在本書一開始我已經說過，繪畫是一個神奇的過程。當你的大腦厭倦了語文的喋喋不休，畫畫不僅能平息這種喋喋不休，也能夠在那稍縱即逝的瞬間用另一個方式看世界。你的視覺感知透過最直接的方式穿梭於人類大腦系統——穿過視網膜、視覺神經、兩個腦半球、運動神經，然後神奇地在一張普通的紙上，把你對於畫中主題的獨特反應轉化成直接的圖像，如此一來，無論畫的主題是什麼，觀畫者都能夠透過你提供的景象找到你，了解你。

　　此外，畫畫能夠對你揭露出更多的你自己，那一些也許被你的語文性自我所掩蓋的自己。你的畫作能向你展示你自己如何觀看和感受事物。所有的繪畫都傳達著意義——在藝術用語中，叫做「內容」。首先，你用 R 模式畫畫，在不靠字詞的情況下，你和畫中主題產生連結。然後你再轉換回語文模式，透過使用強大的左腦技巧——字詞和邏輯思維——闡釋你的感覺和感知。如果看到的圖樣不完整，並且不屬於字詞和理性邏輯的範疇，你可以再轉換到 R 模式，透過直覺和推理性的洞察力繼續整個過程。

　　當然，這本書中的練習僅是關於可了解你的兩個大腦，並且更好地運用它們能力的初級步驟。透過畫作簡短審視自己之後，從現在開始，你就可以自己繼續這趟旅程。

　　一旦你走上這趟旅程，就會覺得你永遠可以在下一幅作品中更真實地觀看事物，更能真正抓住真相的本質，表達出無法表達的東西，尋找奧妙之中的奧妙。偉大的日本畫家葛飾北齋曾經說過：「學畫無止境。」

　　當兩邊大腦的力量都能為你所用，而且這兩股個別的力量有無限種組合的方式時，你會變得更警醒，更能控制語文過程，避免它所導致的思想扭曲——有時甚至導致生理上的病症。在我們所處的文化中，邏輯

性、系統性的思考當然對生存非常重要，但是如果希望我們的文化能夠存續，那麼我們便亟需了解人類大腦模式的運作方式。

透過自省，你可以將以上的研究付諸實施，成為一位觀察者，並至少在某種程度上了解你獨特的大腦運作的方式。透過觀察自己的大腦運作，你能拓展你的感知力，並善用兩個腦半球的能力。當你看到繪畫主題時，就能夠選擇兩種不同的觀看事物的可能性：一種是抽象的、語文性的、邏輯性的；而另一種是非語文性的、視覺的、直覺的。運用你的雙重能力，畫出每一種事物。沒有任何主題是太困難或太簡單的，一切都是美麗的。任何事物都可以成為你畫中的主題──一小塊草地、一棵朝鮮薊、整片風景，或一個人。

繼續研究。現在你隨時可以付出合理的價格購買繪畫書籍和上網，向古今大師們學習。臨摹大師們的作品，不是複製他們的風格，而是「閱讀」他們的心智。讓他們教你用新的方法觀看事物，去看到真實事物之美，去探索新的形態並開創新的境界。

觀察你的風格發展。保護它，培育它。給自己充足的時間，好讓你的風格發展茁壯，確立它的方向。如果哪幅畫畫得不好，讓自己靜下心來。暫停無止盡的自言自語。讓自己清楚知道，你需要觀看的就在你的眼前。

每天拿起你的鉛筆和紙練習畫畫。不必等待某個特殊時刻或靈感來臨。如同你在本書中學到的，你必須準備好所有工具，就定位，以誘發出那非同尋常的轉換狀態，使你能清楚地觀看事物。透過練習，你的大腦就能越來越輕鬆地轉換。若疏於練習，大腦轉換的路徑又會重新堵塞。

教別人畫畫。回顧本書中的課程將使你們雙方都受益匪淺。教導別人將能深化你對畫畫過程的洞察力，同時也令他人看見繪畫的世界。

很明顯地，這些技巧還有其他的作用，比如解決問題。從不同的觀點和視角來看問題。看到問題中各個部分真實的比例。給大腦指示，讓它在你沉睡、散步或畫畫時處理問題。掃描問題以觀看它所有面向，而不加以刪除、修改或否認。以半輕鬆半認真的直覺模式來把玩問題。解決方案很可能會在意想不到的時候完美登場。

　　使用你右腦的能力畫畫，發展你更深入觀看事物本質的能力。看到周圍世界的人和物時，想像你正在畫他們，如此一來，你的觀看方式將會不同。你會以覺醒之眼來觀看——以你心中那位藝術家的眼睛。

拉斐爾（Raphael，1483-1520），《為兩位使徒所做的頭部和手部習作》（*Studies of Heads and Hands of Two Apostles*），約繪於 1517 年。WA1846.209。阿什莫林博物館（Ashmolean Museum），英國牛津大學。

謝辭

我終生感激神經心理學家、神經生理學家、諾貝爾獎得主羅傑・W・斯佩里博士（Roger W. Sperry，1913-1994），他既慷慨又親切地和我討論本書的原始內容。1978 年，正是我對一份手稿最感氣餒和懷疑的時候，我鼓起勇氣將手稿寄給斯佩里博士。在那之後不久，我充滿感激地收到一封親切的回信。信是如此開頭的：「我剛讀完您出色的手稿。」他建議我們碰面討論我的手稿，並且更正我這個外行人探討他的研究時的撰寫錯誤。那個邀請衍生出後續一週一次，在他的加州理工學院辦公室裡的討論，我在手稿中嘗試描述右腦的第 3 章也因此修正又修正。

尤其令人感激的是，當《像藝術家一樣思考》終於在 1979 年出版時，斯佩里博士替本書寫了一段話放在封底：

> 「……她將大腦研究的發現應用在繪畫上，正符合了目前可得的證據，並且在許多地方加強甚至推動了新的右腦觀察結果。」

我問他為何在這段話開頭使用「……」符號，他以一貫的狡黠幽默感回答說，如果有任何他的同事反對他對這本非科學性書籍的認可，他就可以說他保留了某些意見。那時候，科學界常常對斯佩里博士的研究發現提出反面意見，特別是針對他主張的右腦有能力執行完全人性化、高程度的認知活動。這些反對意見隨著時間漸漸銷聲匿跡，因為許多佐證使他的看法變得不容否認。1981 年的諾貝爾醫學獎更確立了斯佩里博士在科學史上的重要地位。

還有許多人為我的書付出極大的貢獻。在這段短短的謝辭裡，我想至少感謝其中幾位。

我的出版者，傑瑞米・塔徹（Jeremy Tarcher），他在這三十多年裡始終熱情地支持我。

我的代理人，華盛頓特區威廉斯與康納利律師事務所的羅伯・B・巴內特（Robert B. Barnett），他一直都是很棒的代理人和朋友。

裘・佛提諾斯（Joel Fotinos），塔徹／企鵝（Tarcher/Penguin）出版社的副總裁，感謝他將這個企畫付諸實行，以及多年的友誼。

莎拉・卡德（Sara Carder），我的塔徹／企鵝出版社的執行編輯，感謝她熱情的支持、幫助以及鼓勵。

J・威廉・博奎斯特博士（J. William Bergquist），感謝他對本書第一版以及我之前的博士研究提供慷慨協助。

裘依・莫利（Joe Molloy），我的多年好友，負責設計所有我出版的書。他總是能讓出色的設計看起來如此不費吹灰之力，其實好的設計一點都不簡單。

安・波麥斯勒・法洛（Anne Bomeisler Farrell），我的女兒。身為編輯的她以絕佳的寫作技巧在這個企劃裡幫助我。她自始至終都是我的定位錨和支柱。

布萊恩・波麥斯勒（Brian Bomeisler），我的兒子。他在這許多年裡幫我修訂、提升、釐清這些繪畫課程。他身為藝術家的技巧和畫室主講老師的身分使無數學生成功達到畫畫目標。

珊卓拉・曼寧（Sandra Manning），能幹地管理「像藝術家一樣思考」辦公室和研習營。她對研究以及替本書裡許多新插畫取得國際使用許可付出極大的貢獻。

我的女婿，約翰・法洛（John Farrell），還有我的孫女蘇菲・波麥斯勒和法蘭切絲卡・波麥斯勒，始終是熱情洋溢的啦啦隊。

我還要感謝美國國內以及世界各地眾多的美術老師和藝術家們，他們曾經使用我書中的概念來幫助提升學生們的繪畫技巧。

最後，我想感謝這幾十年來，所有我有幸認識的學生們。是他們讓我在第一本書裡的概念得以成形，並且一路引導我修訂我的教學方法。畢竟是我的學生們讓我的工作如此有成就感。謝謝你們！

重要詞彙一覽

1-5 畫

L 模式 L-mode

線性、語文性、分析性、邏輯性的訊息處理模式。

R 模式 R-mode

視覺的、感知的、空間的、關聯性的訊息處理模式。

十字基準線 crosshairs

在畫裡，將版面分成四個象限的垂直線和水平線。十字基準線對正確擺放構圖中的各個部分很有用。

中軸 central axis

人類五官多多少少是對稱的，以臉孔中央一條假想的垂直線分成兩半。這條線就叫中軸。可以用於判斷頭部的傾斜度和五官配置。

目測 sighting

用恆常的測量基準（基本單位）測量相關尺寸。在一臂之遙以外握著的鉛筆是最常用的測量工具。目測用於決定相關的點——一個部分與其他部分的相關位置。還有，以恆常的垂直和水平線決定角度。目測通常需要閉上一隻眼來移除雙目視覺。

6-9 畫

交叉影線 crosshatching

一連串彼此交叉的水平線條組，用來描繪畫裡的陰影和體積感。

地平線 horizon line（參見視平線／眼睛高度線）

在藝術中，地平線和視平線是一樣的，表示藝術家的視線平行投射到地平線上（天空與海洋會合，或是地球平面與天空會合的線），若是視線能夠延伸如此遠的話。通常來說，地平線／視平線是假想的線，能標出假想的消失點，也就是形體的水平邊緣線看似在地平線上會合的點。我們比較熟悉的景象是鐵軌看起來在地平線上的消失點上會合。

底色 ground

在圖紙上加一層顏色使其變深、改變色調、或改變顏色。

明暗度 value

在藝術中，色調或顏色的暗沉或明亮程度。白色的色調最亮或最高；黑色的色調最深或最低。

版面 format

畫作表面的獨特形狀——長方形、圓形、三角形，等等；或是表面的比例，比如長方形表面的長寬關係。

空輪廓 basic unit

畫在紙上的雞蛋形狀，代表人類頭顱的基本形狀。由於人類的頭顱從側面看時與正面看的形狀不同，側面的空輪廓橢圓形會與正面空輪廓不同。

前縮透視 foreshortening

在二維平面上表示形體的方式，使它們看起來是在一個平面後方向前伸或向後退；能替人體或形體創造空間深度的錯覺。

負空間 negative spaces

圍繞正形週邊，與形體共用邊緣的區域。負空間是由版面的外部邊緣限制的。「內部」負空間可以是正形的一部分。比如，畫眼睛時將眼白部分視為內部負空間，能夠幫助你正確畫出虹膜。

風格 style

畫畫時，揭露作畫者「藝術性人格」的獨特「筆觸」方式。每個人的風格來自於心理和生理條件，譬如偏好淺色線條或粗曠深色的線條。個人風格可能因為時間而轉變，但是往往出奇地穩定，容易辨認，就算是改變了媒材和繪畫主題也不例外。

318

框線 framing lines

構圖邊緣的線，框住圖像或設計。又叫做「版面邊緣」或直接稱為「版面」。

消失點 vanishing point（參見地平線）

彼此平行、並和地表的水平面平行的水平邊緣，似乎都會在想像的地平線的某一點上會合（或消失）。在單點透視構圖中，所有高於或低於地平線的水平邊緣都會朝單一個消失點會合。兩點和三點透視構圖中則有數個消失點，通常位於構圖邊緣之外。

基本單位 basic unit

從構圖中選定的「起始形狀」或「起始單位」，目的在於維持畫作裡的正確尺寸。基本單位永遠以「一」稱之，是比例的一部分，比如「1：2」。

符號系統 symbol system

畫畫時，持續使用一組符號組成圖像，比如人體。這一些符號通昂是連續性地使用，一個符號會召喚出另一個符號，有如用書寫體寫字時，一個字母會帶出下一個字母。圖畫形式的符號通常定型於童年時期，一直延續到成年後，除非學習到新的觀看和畫畫方式。

創意 creativity

為問題尋找新的解決辦法，或將新事物帶給個人或文化中的能力。作家亞瑟·庫斯勒（Arthur Koestler）補充，新創意必須是有其社會化的用處。

等比放大 scaling up

在藝術領域，將畫作從原本比較小的版本按照比例放大。

視平線／眼睛高度線 eye level line

指透視圖裡的一條水平線，位於水平面上這條線上方或下方的線條看起來都會會合在一起。畫肖像畫時，則是指以水平方式平分頭顱的比例線；眼睛就在這條位於頭顱一半高度的線上。

視圖平面 picture plane

想像出的透明平面，比如有外框的窗戶，永遠和畫家臉孔的垂直平面平行。畫家在紙上畫出自己透過視圖平面看見的景物，彷彿景物被壓扁在視圖平面上。發明攝影的人利用這個概念，發展出第一具相機。

感知 perception

透過感官或之前經驗的影響，對物體、關聯性、或是特質——無論是個人內心或外在的——產生認知，或產生認知的過程。

構圖 composition

藝術創作畫面中，不同部分和元素的相關性；版面裡形體和空間的配置。

網格 grid

間距均勻的線，以水平方向和垂直方向直角相交，將畫作分成小尺寸的正方形或長方形。常常用於放大畫作，或幫助看清楚空間的關聯性。

調 key

畫畫時，圖像的明度或暗度。高調的畫明亮，或是明暗度高；低調的畫暗沉，或明暗度低。

輪廓線 contour line

在畫畫時，表示單一形體、一群形體、或形體及空間的共用邊緣。

整體性 holistic

在認知功能方面，以整體認知即時處理任何一種訊息，與分段處理個別部分不同。

邊緣 edge

畫面裡兩個物件會合的地方（比如天空和地面會合處）；分開兩個形狀、或分開空間和形狀的線條。

像藝術家一樣思考
Drawing on the Right Side of the Brain

作　　者｜貝蒂・愛德華 Betty Edwards

譯　　者｜杜蘊慧、張索娃

社　　長｜陳蕙慧

總 編 輯｜戴偉傑

主　　編｜李佩璇

行銷企劃｜陳雅雯、尹子麟、余一霞

封面設計｜兒日設計

內頁設計｜陳宛昀

讀書共和國出版集團社長　郭重興

發 行 人｜曾大福

出　　版｜木馬文化事業股份有限公司

發　　行｜遠足文化事業股份有限公司

地　　址｜231新北市新店區民權路108-3號8樓

電　　話｜(02)2218-1417

傳　　真｜(02)2218-0727

E m a i l｜service@bookrep.com.tw

郵撥帳號｜19588272木馬文化事業股份有限公司

客服專線｜0800-221-029

法律顧問｜華洋國際專利商標事務所　蘇文生律師

印　　刷｜通南彩色印刷有限公司

初　　版｜2013年7月

二刷 2 版｜2023年4月

定　　價｜520元

國家圖書館出版品預行編目(CIP)資料

像藝術家一樣思考/貝蒂.愛德華(Betty Edwards)；
杜蘊慧, 張索娃譯. -- 二版. -- 新北市：木馬文化事
業股份有限公司出版：遠足文化事業股份有限公司
發行, 2021.08

320面；18.5x23公分

譯自：Drawing on the right side of the brain

ISBN 978-626-314-005-9(平裝)

1.繪畫技法 2.創意

947　　　　　　　　　　　　　　110010803